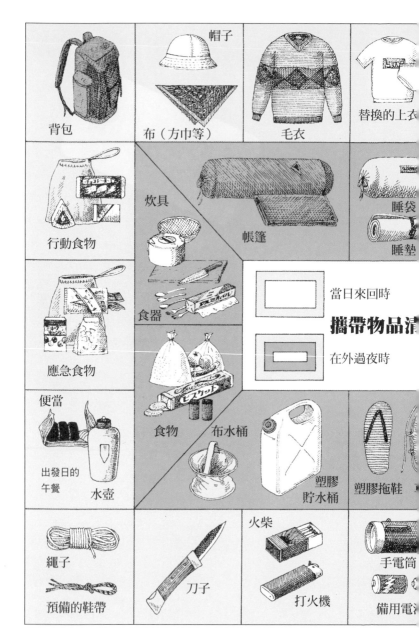

背包

帽子

布（方巾等）

毛衣

替換的上衣

行動食物

炊具

帳篷

睡袋

食器

睡墊

應急食物

當日來回時

攜帶物品清

在外過夜時

便當

出發日的午餐

水壺

食物

布水桶

塑膠貯水桶

塑膠拖鞋

繩子

預備的鞋帶

刀子

火柴

打火機

手電筒

備用電池

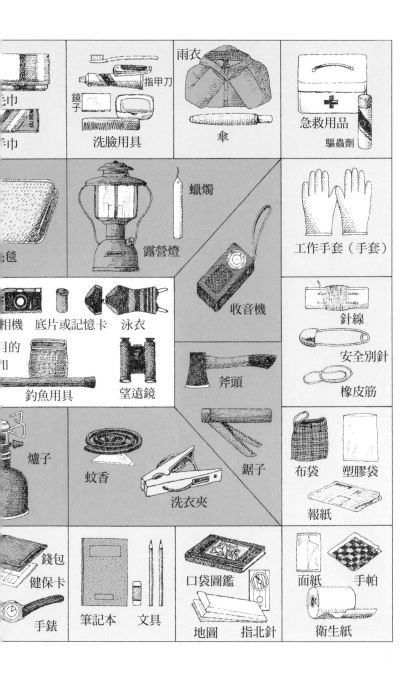

雨衣

傘

指甲刀

鏡子

洗臉用具

急救用品

驅蟲劑

巾

巾

毯

蠟燭

露營燈

工作手套（手套）

相機

底片或記憶卡

泳衣

目的

II

釣魚用具

望遠鏡

收音機

針線

安全別針

橡皮筋

斧頭

爐子

蚊香

鋸子

洗衣夾

布袋

塑膠袋

報紙

錢包

健保卡

手錶

筆記本

文具

口袋圖鑑

地圖

指北針

面紙

手帕

衛生紙

冒險圖鑑

勇闖野外的

999 招 求生技能

作者—里內藍

繪者—松岡達英

冒険図鑑—
野外で生活するために

前言

冒險是什麼呢？就字面上的意義來講，指的是冒著危險的意思。借字典上的解釋來說，則是指刻意去做不確定是否能成功的事。雖然不清楚自己接下來做的事會成功還是失敗，卻依然鼓起勇氣去嘗試的意思。

話雖如此，這並不是叫我們冒著生命危險，去做別人沒做過的事。在採取行動之前，我們必須慎重的擬定計畫，做好完善的事前準備，盡可能避開危險才行。在你能做到這些之後，遇到剩下的1%無法預期的危險時，便要勇敢地去面對它，這才是本書所指的冒險。

第一次離開父母身邊獨自旅行、第一次去參加露營……那種心中充滿不安與期待的感覺，大家應該都記得很清楚吧。萬一發生什麼意外該怎麼辦？心情始終平靜不下來。這種心跳加速的感覺，不論經歷多少次的冒險都不會消失。正因為有這顆興奮的心，我們才會做好避免失敗的準備；當冒險過程順利時，我們也才會感到格外開心。

這本書中記載了野外生活的必要事項，包含步行、飲食、睡覺、面臨危險的應對、製作讓野外生活更有趣的遊玩器具，以及和動物、植物的接觸。只要學會了這些，就可以說完成了99%的準備。剩下的就是帶著勇氣出發。

野外是一個自由自在的空間，沒有所謂的時間分配。在你能盡情享受毫無拘束的同時，也必須自己承擔所有行動的責任。人生就是一場冒險。既然有快樂的事，當然也會有出乎意料的事。在野外體驗到的所有事情，不論是在自己出了社會之後，或者在自己的人生歷程當中，對你一定會有很大的幫助。

第一次的 露營

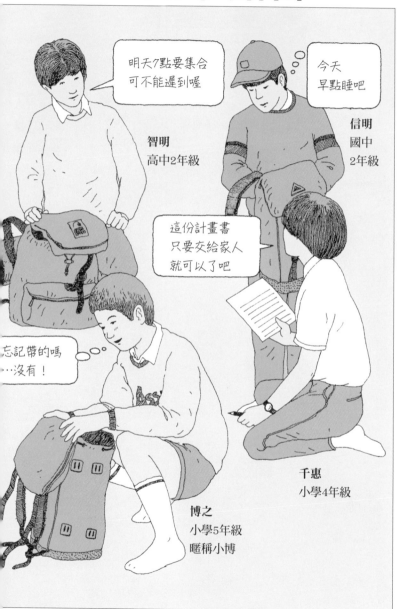

背包的揹法（58頁）

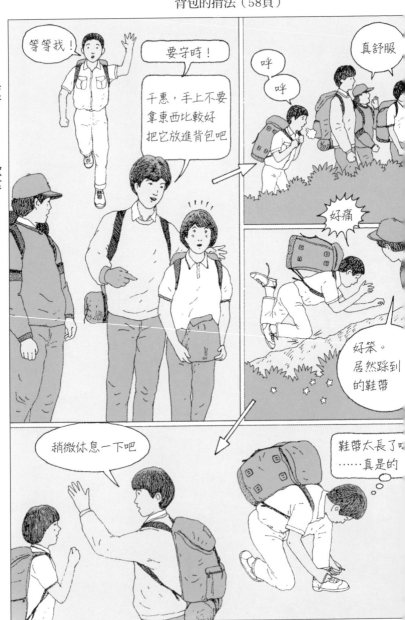

鞋帶的綁法（32頁）

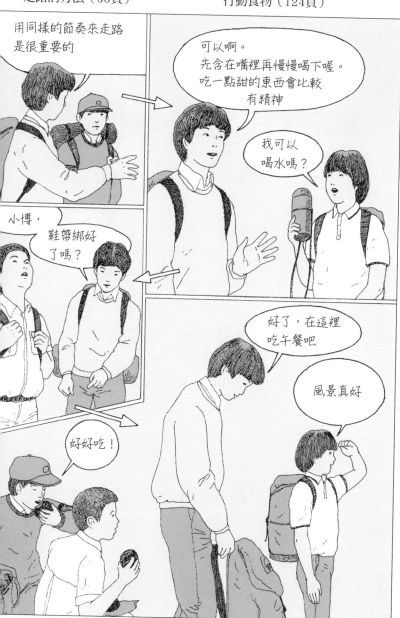

當日來回的餐點（130頁）

從地圖找出自己的位置（70頁）

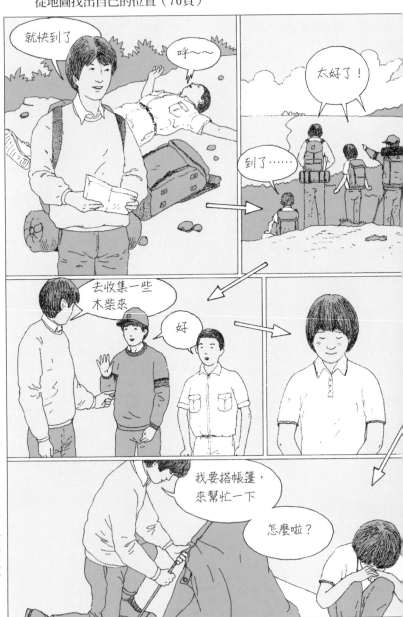

選擇搭帳篷的場所（186頁）

6

步行

睡覺

面臨危險的應對

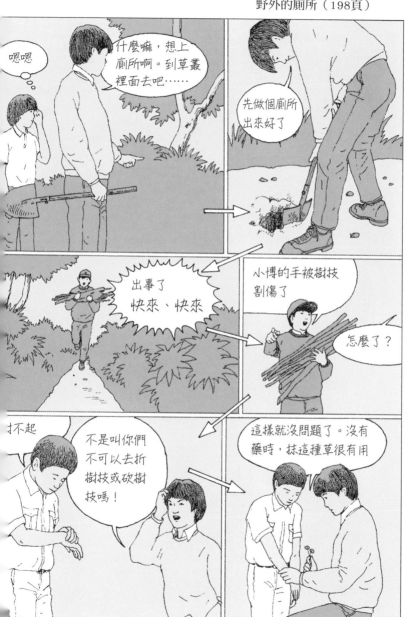

流血時的處理（338頁）　　在野外很有用的藥草（356頁）

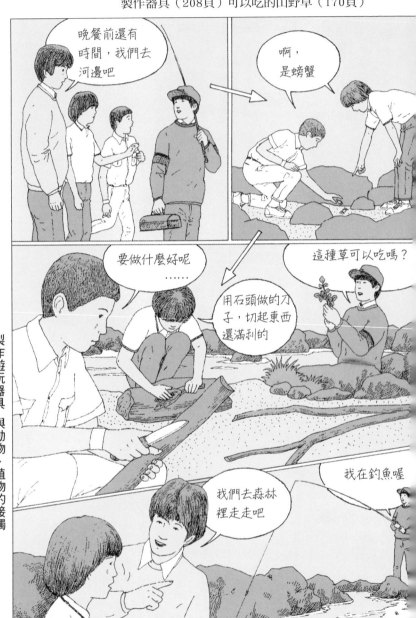

用漂流木做東西（230頁）

來釣魚吧（302頁）

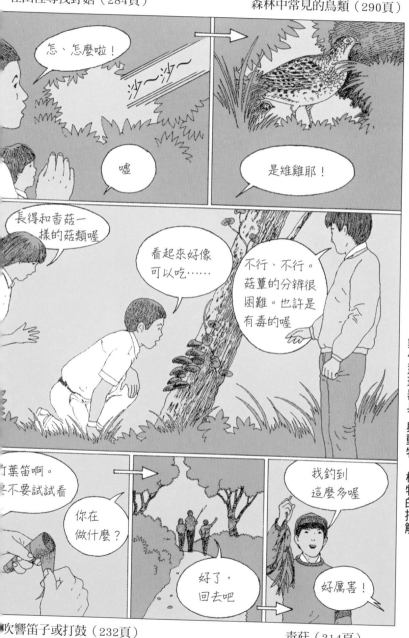

製作爐灶（132頁）　　　　　在野外烤魚或烤肉（144頁）

飲食

睡覺

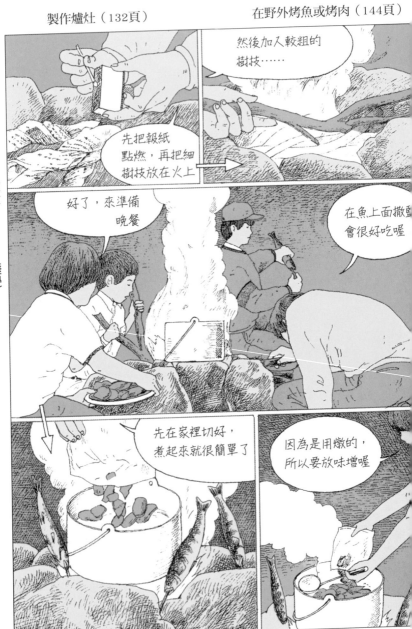

用鍋子燉煮（148頁）

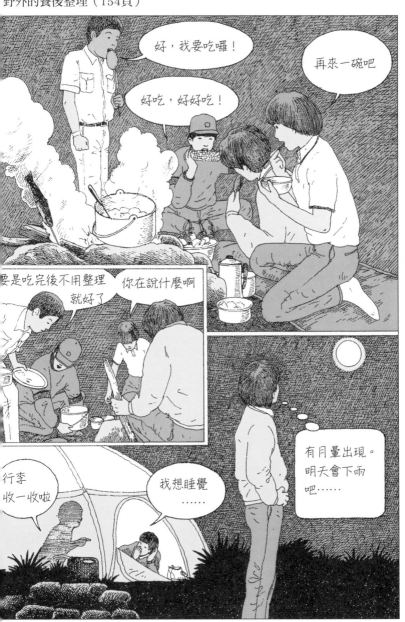

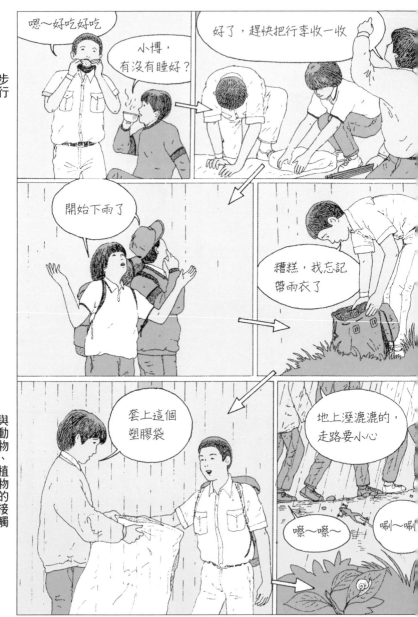

避免被雨淋溼的要領（52頁）

在雨天走走路吧（274頁）

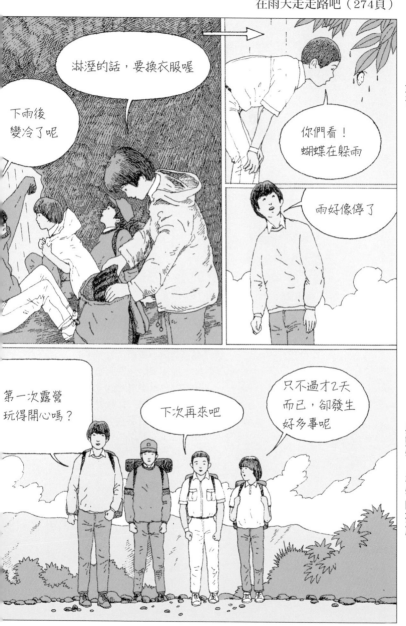

目 錄

與動物、植物的接觸

出發前

在大自然中生活

到野外去吧

在大都市裡住了幾個禮拜之後，我就會非常想去旅行。坐在桌子前環視著房間，心情就像是被關在方盒裡的獨角仙一樣，想趕快用角戳破箱子，飛到野外去。野外的每一樣景物：清香撲鼻的樹木氣味、悠揚悅耳的鳥叫聲、飄浮在蔚藍天空的柔軟白雲、清涼澄淨的山澗泉水……，我都想再接觸一次。遠離人群到附近的山野去，就是我一趟小小的旅行了。在沒有天花板的野外，盡情地讓自己放鬆，光是聞聞風的味道、樹木的氣味，就會讓我心情舒暢。

掌握求生技巧

不論當日來回還是要過夜，都無所謂。試著到野外去看看吧。雖然我們平常並沒有意識到，但老待在建築物裡是很有壓迫感的。可以自由自在的往前、往後、傾斜奔跑的空間是很棒的。雖然到野外去，吃與睡都得自己準備才行，而在沒有自來水和瓦斯的地方生活，也會很辛苦，但那正是野外生活的滋味。看過本書之後，請你親身體驗一下，掌握野外求生的技巧吧。

對自己的行動負責

實際到野外的時候，你會發現，要照自己的想法行動，是意外地困難。總是會伴隨著失敗。不過，反覆累積了失敗的經驗，以後不論碰到麼事，你就都會有辦法處理。萬一發生了意外事故，那也是你自己的責任。在野外，你起碼得對自己的行動負責才行。

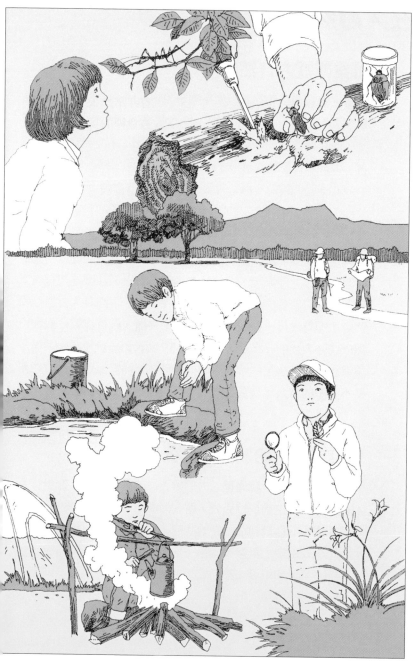

在大自然裡必須遵守的事

培養觀賞大自然的眼力

培養觀賞大自然的眼力與掌握求生技巧同樣重要。不論是人類、野獸、鳥、昆蟲、植物也好，大家同樣生存於大自然之中，而且彼此之間的關連非常密切。雖然沒有能互相溝通的語言，但靠著仔細觀察，我們就能理解其他的生物。只要我們還有彼此平等的體認，就不會忘卻用溫柔的心對待它們。

不要破壞大自然的平衡

大自然建立在許多生物的微妙平衡之上。以我們打算用來搭帳篷的狹小空間來說，即使是在那個乍看之下什麼都沒有的空間裡，也有許多的植物、昆蟲生活在其間。也許有人會擔心我們到了野外之後，會破壞到大自然的平衡。確實沒錯，對大自然來說，人類的拜訪是一種衝擊，所以我們必須謹記，要盡量讓這個衝擊越小越好。隨意攀折花草、獵捕野鳥等等，當然都是不能做的行為。身為喜愛大自然的人，這些都是必須遵守的規則。

恢復成最初的狀態再離去

在山裡行走時，我碰見過人們離去後的醜陋殘跡，像是被塞到石頭縫裡的空罐或垃圾袋、留在河灘上的生火痕跡……。要讓當地恢復成你最初造訪時的狀態，這是絕對不可以忘記的。生鮮垃圾要處理，紙類要燒掉，排泄物要埋起來，保麗龍、塑膠袋及不可燃的垃圾，都一定要帶回去。恢復成感覺不到有人待過的狀態後再離開吧。

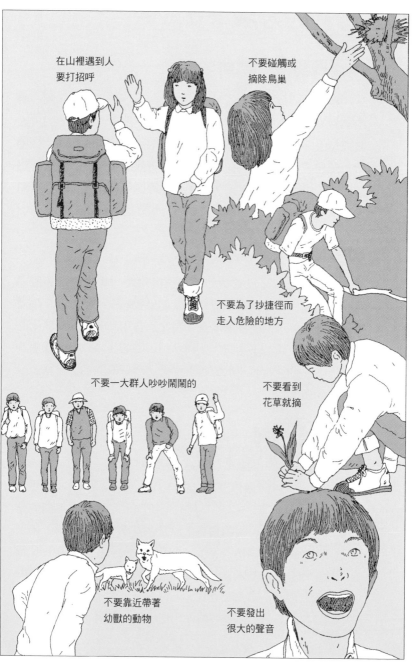

在山裡遇到人
要打招呼

不要碰觸或
摘除鳥巢

不要為了抄捷徑而
走入危險的地方

不要一大群人吵吵鬧鬧的

不要看到
花草就摘

不要靠近帶著
幼獸的動物

不要發出
很大的聲音

23

擬定計畫的方法

根據目的選擇場所

「我們去釣魚吧！」「我們去看觀音蓮！」「大家一起去摘山菜煮來吃吧！」……到野外去的目的，因人而異，有的人大概只想去呼吸森林裡的新鮮空氣吧。根據每個人的目的選擇場所，是非常重要的。為此，我們要盡可能的蒐集資訊，看導覽手冊、登山書籍、報紙的休閒娛樂版等等都可以，也不妨去問問家人或學校的朋友們，盡可能地蒐集詳盡的資訊吧。

和伙伴開會討論

決定場所之後，就要買地圖，然後和要一起去的伙伴們開會。決定是當日來回或是要過夜？如果要過夜的話，要在哪裡露營？該帶的東西有什麼？食物呢？急救用品呢？共同使用的東西有哪些？萬一下雨該怎麼辦？……諸如此類的話題都應該討論一番。即使說真正的樂趣取決於是否好好地進行會議，一點也不誇張。

決定工作分配

在露營的時候，因為要把日常生活中所穿的、吃的、住的，全部都移往野外，所以要準備的工作也是很辛苦的。此時，即使小組成員只有2～3人，我還是建議大家要做好工作的分配。食物組（準備帶去的食物，以及在當地的炊事安排），工具組（帳篷、爐子的檢查等），會計組（交通費、食物費、雜費等的記錄），以及隊長。人數不足時就由某個人兼任。實際上雖然所有的工作都需要大家同心協力，但每一組絕對不能忘記自己負責的東西，所以要製作出清單，並且再三確認。

計畫書裡要記載的事項

- ·目的　　　　·日期、時間
- ·集合場所　　·預定行動
- ·住宿地點及緊急聯絡方式
- ·預定返家日期、時間
- ·食物計畫
- ·同行者與聯絡方式

至少要寫清楚上述事項

影印後，請各自交給家人一份

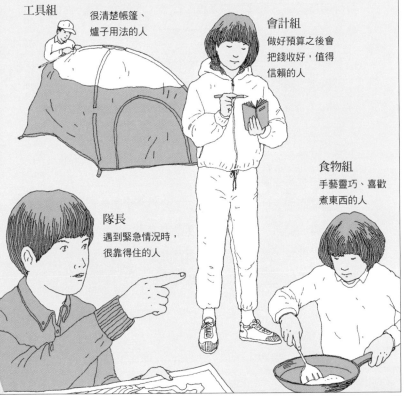

工具組
很清楚帳篷、
爐子用法的人

會計組
做好預算之後會
把錢收好，值得
信賴的人

食物組
手藝靈巧、喜歡
煮東西的人

隊長
遇到緊急情況時，
很靠得住的人

神之魚，kamuy-cep

從前住在北海道的愛奴人，把鮭魚稱之為kamuy-cep，意思是神之魚。根據傳說，神明心情好的時候，會把手上拿的袋子往海裡倒，裡面掉出來的骨頭變成了鮭魚，溯流而上之後，抵達了愛奴人村莊中的某條河上游。一旦到了鮭魚要來的季節，所有會污染河流的行為都會受到禁止，人們都等待著神明所賜的這個禮物的來臨。接著，他們會把捕到的第一條魚獻給神明，並且致上誠摯的感謝。據說要是有所怠慢，或者弄髒河流的話，鮭魚就不會來了。

鮭魚是一邊唱著「Shirokani pisyaku（銀之杓），Konkani pisyaku（金之杓）」一邊品嚐著水的味道後溯流而來，愛奴人們是這麼唱的。水的味道要是不好的話，鮭魚就會放棄往上游。那麼一來，人們就得不到重要的食物而只能挨餓。實際上，也有某些愛奴人村子，因為捕不到鮭魚而滅亡了。

在這個愛奴人的故事裡，告訴了我們非常重要的事，那就是為了喚回鮭魚，維護環境清潔是有多麼的重要。這一點可不只限於鮭魚，而是能套用在所有的生物上的。除了不可以做出讓生命滅絕的行為之外，我們也不可以忘記尊重所有的生命。

步 行

旅行，從步行開始

努力的走路吧

我們在走路的時候，大概都是思考著該走去哪裡，而未曾專注在走路本身吧。不過，讓我們試著把走路當成目的，認真地走一次看看。即使是去學校的道路也可以，或在校園裡繞圈子也可以。如果是走平地的話，最少走15分鐘不要休息，盡可能快步走走看。如此一來，你的呼吸會變得急促，而且會開始流汗，說不定小腿肚、腳底，或是側腹也會開始痛起來，甚至無法繼續走下去了。其實走路和跑步一樣，也是需要技巧的。

偶爾偏離道路走走看

感到疼痛的原因有很多，例如鞋子、襪子、走路方式等等。我們先把可以輕鬆走很久的訣竅，當成是以後要學習的技巧；總之，那種走完路之後的快感是其他東西難以取代的。在交通工具發達之前，所有的人類都是用走路的。隨著路越走越多，雙腳也就越來越結實，然後在身體方面也產生了自信。習慣走路之後，你也可以試著走去沒有路的地方，例如草叢、空地等，試著偏離道路走走看吧。當然啦，施工現場之類的地方太危險了，請你一定要避開。踏開腳邊的草，一邊用手撥開樹枝，一邊行走。所謂的道路本來就像這樣，是經由許多人走過，才形成的。

順道逛逛也很有趣

走路的另一個樂趣就是順道逛逛。即使是走在同樣一條路上，依據季節、時間不同，周遭的景觀也會不同。有時也會遇到各種生物，這時候，暫時停下腳步去看看吧。帶著好奇心去觀察時，或許會得到嶄新的發現也不一定。

能步行很久的訣竅是
維持同樣的步調
不要焦急

選擇鞋子

鞋子，是依據不同目的而製作的

試著把家裡所有的鞋子都翻過來，看看鞋底吧。爸爸的皮鞋、哥哥的慢跑鞋、姊姊的網球鞋，以及你們平常在穿的運動鞋。注意到這些鞋底的樣式都不一樣吧。最凹凸不平的鞋子是哪一雙呢？相反的，鞋底最平滑的又是哪一雙？讓我們試著思考一下為什麼會那樣。比較常走在柏油路上或公司裡的父親，他的鞋底是平的。在校園或野外跑來跑去的你們，穿的運動鞋鞋底則是凹凸不平，比較不容易滑倒。不光是鞋子底部而已，鞋子的形狀和素材，依據目的不同，也會有所不同。

穿你習慣穿的鞋子出門吧

選擇到野外穿的鞋子，最重要的是即使長時間走路也不會覺得累。如果腳上不是你穿慣的鞋子，那麼在遇到碎石路，或是突然變得陡峭的坡道時，就會感覺特別難走。請穿上你習慣穿的運動鞋去吧。大部分可以當日來回的山地，河畔、海邊，只要穿運動鞋就足以應付了。不過，如果是到海拔超過1000公尺的山嶺上，你就必須穿更堅固的鞋子了。鞋底很厚，不論遇到多麼崎嶇不平的山路都沒問題；為了不讓腳踝扭傷，直到腳踝都支撐得很牢固；不會進水、可以保暖的鞋子。具有這些特點的鞋子，稱為登山鞋。

買登山鞋時

薄襪子與厚襪子各穿一隻，首先把腳伸進去試試，確認腳趾是否能自由活動。趾尖如果頂到鞋尖就不行。接下來試著走走看，確認一下腳掌在鞋子裡服不服貼，腳後跟會不會上下滑動。如果會滑動，就有可能會起水泡或磨破皮。

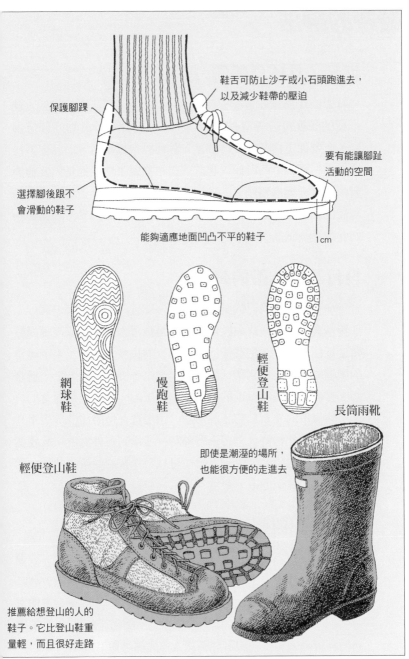

鞋舌可防止沙子或小石頭跑進去，以及減少鞋帶的壓迫

保護腳踝

要有能讓腳趾活動的空間

選擇腳後跟不會滑動的鞋子

能夠適應地面凹凸不平的鞋子

1cm

網球鞋

慢跑鞋

輕便登山鞋

長筒雨靴

輕便登山鞋

即使是潮溼的場所，也能很方便的走進去

推薦給想登山的人的鞋子。它比登山鞋重量輕，而且很好走路

鞋帶的綁法

把鞋子當成身體的一部分

鞋帶的任務是要讓鞋子與腳配合得剛好。綁法弄錯的話，鞋子裡的腳就可能會滑動或者動不了。讓腳丫子滑動的鞋帶綁法，會讓你走沒多久就會很累，然後腳會起水泡，而且很容易會扭傷。剛綁上的時候，也許覺得稍微緊了些，但是只要逐漸習慣，就會變得剛剛好。讓我們忘了自己穿著鞋子、感覺像是身體的一部分，是最理想的綁法。鞋帶的綁法請參考右圖，不妨在家裡多試幾次吧。

自行調整鞋帶的長短

另一隻腳踩到自己的鞋帶而跌倒，感覺好像很好笑，實際上卻經常發生。之所以會跌倒的原因是鞋帶太長。在家裡綁好鞋帶之後注意一下，把鞋帶剪到剛剛好的長度吧。為了不讓鞋帶的繩端鬆開，要用膠帶或線把它纏起來，再用火烘一下，讓它凝固變硬。因為每個人的腳丫子形狀不同，所以鞋帶應有的長度自然也不同。至於帶子的形狀，由於寬扁型的比圓形更不易鬆開，所以比較好。當要去野外時，考量到意外狀況，我建議大家帶一雙備用的鞋帶去，除了可以當作普通的帶子使用，還可以應用在其他地方，非常方便。

鞋帶快鬆開時要立刻綁好

在走路當中，鞋帶有時會鬆掉。我們很容易會這麼想，要把揹著的行李放下來太麻煩了、團體行動時不想比大家慢……，但這是不行的。立刻重新綁好是很重要的，因為走路不方便會帶給腳部多餘的負擔，疲勞反而會增加。所謂欲速則不達，重新把鞋帶綁緊才能夠照顧到腳部，也比較不會疲勞。

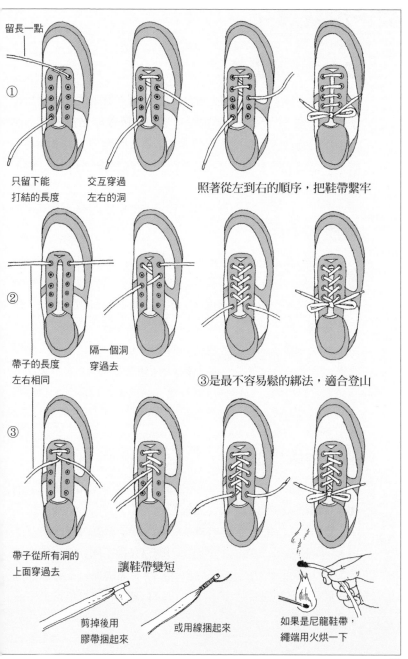

留長一點

① 只留下能
打結的長度

交互穿過
左右的洞

照著從左到右的順序，把鞋帶繫牢

② 帶子的長度
左右相同

隔一個洞
穿過去

③是最不容易鬆的綁法，適合登山

③ 帶子從所有洞的
上面穿過去

讓鞋帶變短

剪掉後用
膠帶捆起來

或用線捆起來

如果是尼龍鞋帶，
繩端用火烘一下

33

襪子也要講究

要穿合腳的襪子

不合腳的襪子也是讓腳起水泡的原因之一。雖然不需要像鞋子那樣，要求到尺寸完全相同，但我們可以從平常就開始注意，找出適合自己腳型的襪子。穿上太大的襪子或太小的襪子時，不是會鬆掉就是從腳後跟滑下，這樣你走不到30分鐘，腳就會磨破皮了。

棉襪與毛襪

襪子的材質是棉（cotton）、羊毛（wool），以及將它們與亞克力（炳烯酸）或聚酯纖維混合在一起的質料做成的。棉襪的優點是吸汗，肌膚觸感很好；毛襪則是非常暖和。因此，夏天穿棉襪，冬天就在上面再穿上一雙毛襪。冷的時候穿溫暖的100％羊毛襪是最棒的，混紡的襪子穿起來一點也不暖，所以不適合在冬天穿。還有，新買的襪子硬梆梆的、不太會吸汗，所以要去野外時，選擇穿洗過好幾次的襪子比較適合。穿登山鞋時，不論夏天、冬天都要穿兩層襪子。

防止磨破皮

所謂磨破皮，是指鞋子和腳之間產生了摩擦，比鞋子脆弱的腳被那股熱力燙傷的意思。這種時候，如果在容易破皮的位置貼上OK繃，或者放進防止磨破皮的護腳墊，就可以預防磨破皮。貼完之後穿上襪子，甚至再用肥皂在鞋子內側擦一擦會更有效果。步行了30分鐘左右之後，停下來檢查一下腳的狀況吧。即使還沒起水泡，只要看到皮膚有被磨得紅腫的地方，請你貼上OK繃。

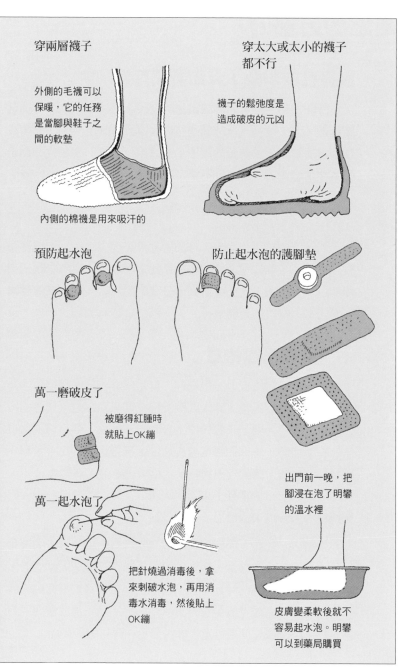

穿兩層襪子

外側的毛襪可以
保暖，它的任務
是當腳與鞋子之
間的軟墊

內側的棉襪是用來吸汗的

穿太大或太小的襪子
都不行

襪子的鬆弛度是
造成破皮的元凶

預防起水泡

防止起水泡的護腳墊

萬一磨破皮了

被磨得紅腫時
就貼上OK繃

萬一起水泡了

把針燒過消毒後，拿
來刺破水泡，再用消
毒水消毒，然後貼上
OK繃

出門前一晚，把
腳浸在泡了明礬
的溫水裡

皮膚變柔軟後就不
容易起水泡。明礬
可以到藥局購買

35

走路的方法 ①

以自己的步調，有節奏地行走

　　長時間走路都不會累的訣竅是：步伐要小，並且用同樣的速度行走。大部分的人會疲憊的原因，都是在平地的時候速度太快、步伐跨太大，以致於破壞了走路的節奏感。把要長時間走路這件事記在腦裡，絕對不要太過急躁。

上坡時步伐要小

　　爬斜坡時如果步伐太大，身體容易搖晃而失去平衡，這件事我想大家應該都知道。爬坡時請以比走在平地更小的步伐，穩穩地一步步爬上去。如果遇到十分陡峭的斜坡，那麼最好腳步一左一右，緩緩蜿蜒而上。

下坡時要更加注意

　　一般人都覺得下坡似乎很輕鬆，但是絕非如此。很多人因為走路的節奏被打亂後，結果跌倒受傷。如果用跑的、用跳的，那就更誇張了，要是讓石頭掉下去砸到其他人，那事情就嚴重了。在下坡時，專家們都會放慢速度，鞋帶也綁得比平常緊。因為鞋帶太鬆，腳尖會頂到鞋子，指甲可能會因而壞死。

團體一起行走時

　　在幾個人一起行走的團體當中，一定會有走路比較快的人和走路比較慢的人。每個人走路的節奏不同，這是理所當然的。不過，在團體行動的時候，大家還是要配合那些走得慢的人的步調，即使是當成在避免意外事故也好。不妨一邊欣賞四周的自然景物，一邊悠閒地行走。隊長要走在隊伍的最後面。

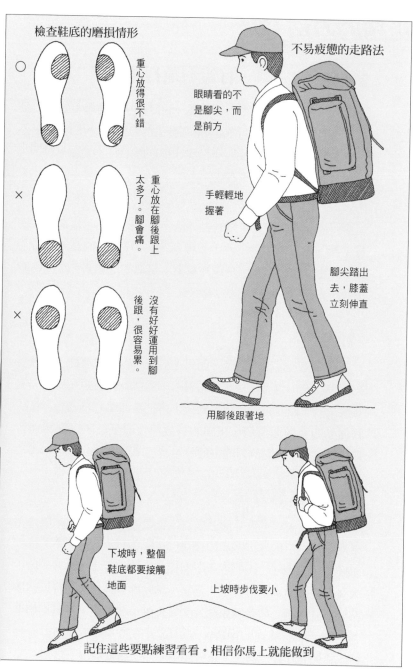

檢查鞋底的磨損情形

不易疲憊的走路法

○ 重心放得很不錯

眼睛看的不是腳尖，而是前方

× 重心放在腳後跟上太多了。腳會痛。

手輕輕地握著

× 沒有好好運用到腳後跟，很容易累。

腳尖踏出去，膝蓋立刻伸直

用腳後跟著地

下坡時，整個鞋底都要接觸地面

上坡時步伐要小

記住這些要點練習看看。相信你馬上就能做到

走路的方法 ②

過吊橋

由於吊橋很容易搖晃，所以要一個接著一個過橋。如果覺得橋下的河流很恐怖，就把視線落在腳尖前方約1公尺的橋面上，不要改變自己走路的速度，而是以相同的步伐節奏走過吊橋。

過圓木橋

腳張開至與肩同寬，以有點外八字的姿勢過橋，這樣可以維持平衡。走在圓木橋上時，視線落在1公尺左右的圓木前方，每一步都要讓鞋底牢牢地踩在橋上，迅速的走過去。步伐稍微加快，會比慢慢地行走更平穩。

過河

深度在膝蓋以下的河流，如果在夏天，直接穿著鞋子走進河裡比較安全。也可以踩著石頭過河。選擇乾的石頭，先把一隻腳放上去，確認石頭不會晃動後，再把身體重心移過去。腳踩到浮動的石頭而滑倒、扭傷的事故經常發生，所以要特別留意。深度比膝蓋高的河流很危險，請選擇別條路走。

聰明的休息方法

雖然沒人規定走幾分鐘之後要休息幾分鐘，不過，如果是在平地，行走50分鐘之後可以休息10分鐘；如果是上坡，行走30分鐘可以休息10分鐘，大致上採取這樣的標準即可。休息太久，會使原本已經靈活的身體，又變得遲鈍起來。可以選擇路段區分很明顯的場所休息。與其直接坐在地面上，倒不如坐在石頭上，這樣血液循環才不會降到臀部，接下來要再行動時，身體也比較能適應。做些簡單的伸展運動也很不錯。

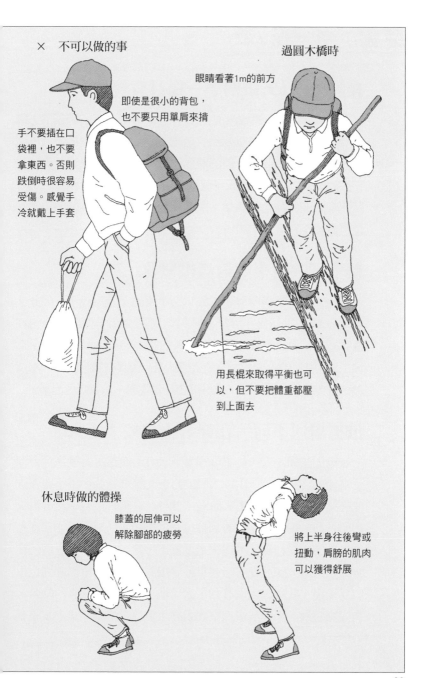

× 不可以做的事

過圓木橋時

眼睛看著1m的前方

即使是很小的背包，也不要只用單肩來揹

手不要插在口袋裡，也不要拿東西。否則跌倒時很容易受傷。感覺手冷就戴上手套

用長棍來取得平衡也可以，但不要把體重都壓到上面去

休息時做的體操

膝蓋的屈伸可以解除腳部的疲勞

將上半身往後彎或扭動，肩膀的肌肉可以獲得舒展

穿著　春·夏·秋

在野外，1天跟四季一樣具有變化

走在山野裡，身體會流很多汗，T恤和褲子也會溼答答的，這個時候要是休息或是有強風吹過來，全身會冷得發抖。這是因為汗水乾掉的時候，身體的熱度也被帶走了。別以為是夏天只穿很薄的衣衫，一旦變天可就很麻煩了。在野外，要把1天的時間想像成充滿變化的四季。隨著地面的高度或天候的變化，氣溫也會劇烈改變。

以多層穿搭來應對溫度變化

要應對劇烈的溫度變化，就只有不停地穿穿脫脫了。因此多層的穿搭方法是最適合的。爬山時特別容易流汗，所以穿短袖T恤就好。不過，如果走在下坡或陽光照射不到的樹林裡，短袖T恤上要再罩一件長袖上衣。在這個時候，如果T恤已經被汗水濡溼，請先換掉衣服。這不僅可以讓身體乾爽，還會暖和起來。

依據場所不同，在穿著上也要下工夫

在晴朗的豔陽天，如果你穿著無袖背心走路，當晚鐵定會深受曬傷的疼痛所苦。山中太陽的直射光線非常強，請不要在陽光直接照射到的場所暴露肌膚。此外，在森林中有時也會被尖銳的竹葉、細樹枝，或者荊棘等劃傷皮膚，所以盡可能穿上長袖，熱的時候把袖子捲起來走就好了。褲子也是一樣，假使你穿的是短褲，膝蓋就可能會直接摩擦到石頭，被東西絆到也很容易受傷。我建議大家等到了露營地，可以輕鬆休息的時候，再換穿短褲。牛仔褲雖然堅固耐穿，但還是建議你穿上讓雙腳方便活動、具有伸展性的褲子。

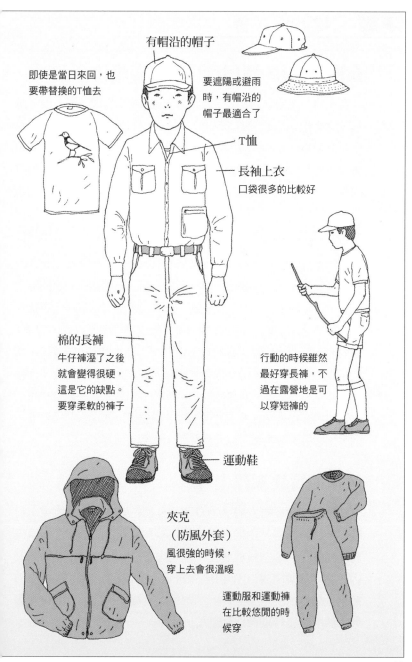

即使是當日來回，也要帶替換的T恤去

有帽沿的帽子

要遮陽或避雨時，有帽沿的帽子最適合了

T恤

長袖上衣
口袋很多的比較好

棉的長褲
牛仔褲溼了之後就會變得很硬，這是它的缺點。要穿柔軟的褲子

行動的時候雖然最好穿長褲，不過在露營地是可以穿短褲的

運動鞋

夾克
（防風外套）
風很強的時候，穿上去會很溫暖

運動服和運動褲在比較悠閒的時候穿

41

高度增加後，氣溫會下降

在山地，每增加100公尺的高度，氣溫約下降0.6℃。換句話說，當平地氣溫是16℃時，比平地高出1000公尺的山地，溫度只有10℃。此外，據說風速每增加1公尺時，體感溫度（肌膚實際感受到的溫度）就會降低1℃。即使同樣待在1000公尺的山上，如果強風吹拂就會更覺得寒冷，原因便在此。

多穿幾層衣服，在身體周圍製造出空氣層吧

在很寒冷的時候，必須穿上多層的衣物直到感覺溫暖為止。忍耐對身體最不好了。藉由衣物的多層穿搭，衣服和衣服之間的空氣層，可以防止身體的熱度外流，而且，有兩層空氣層，會比只有一層要來得溫暖。也就是說，相較於只穿1件厚毛衣，穿2件薄的毛衣反而比較好。在準備不足、沒那麼多衣服可穿時，不妨利用報紙之類的紙張。意思就是把紙塞進衣服和衣服之間。而糖果盒裡常有的、上面有透明圓形突起的空氣墊，在寒冷時也可以派上用場。光是貼在背上就很溫暖。紙張可以塞進背包與背部中間，平時揹的時候還可以當作靠墊，非常方便喔。

暖空氣會逐漸往上升

像這樣穿著多層衣服後，身體就會被包圍在暖空氣當中。這時你要格外當心，由於熱空氣會逐漸往上升，如果脖子周圍沒有任何衣物，暖空氣就會從那裡跑出去了。只要使用領巾或圍巾等把脖子圍起來，不但能保持手、腳溫暖，還可以讓冷的感覺大幅降低。戴2雙手套，穿2～3雙襪子也都很有效果。另外，戴上帽子特別會感到溫暖。

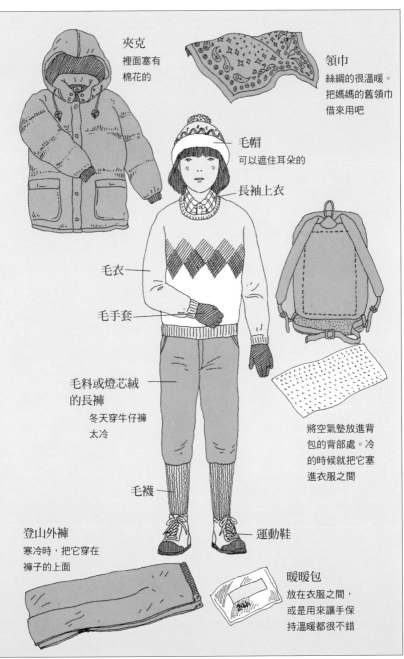

夾克
裡面塞有
棉花的

領巾
絲綢的很溫暖。
把媽媽的舊領巾
借來用吧

毛帽
可以遮住耳朵的

長袖上衣

毛衣

毛手套

毛料或燈芯絨
的長褲
冬天穿牛仔褲
太冷

將空氣墊放進背
包的背部處。冷
的時候就把它塞
進衣服之間

毛襪

登山外褲
寒冷時，把它穿在
褲子的上面

運動鞋

暖暖包
放在衣服之間，
或是用來讓手保
持溫暖都很不錯

43

用動物毛做成的禦寒衣服

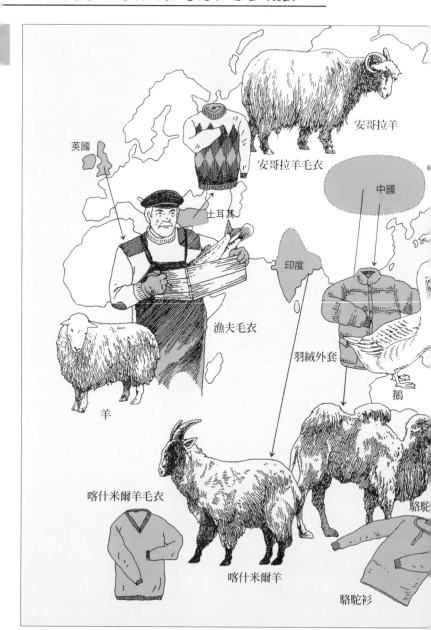

英國

安哥拉羊

安哥拉羊毛衣

土耳其

中國

印度

漁夫毛衣

羽絨外套

羊

鵝

喀什米爾羊毛衣

喀什米爾羊

駱駝

駱駝衫

人類使用看上去就很溫暖的動物毛來製作衣服。它們具有彈性、重量很輕、即使被雨淋溼也還能保暖。這是動物送給我們的溫暖禮物。

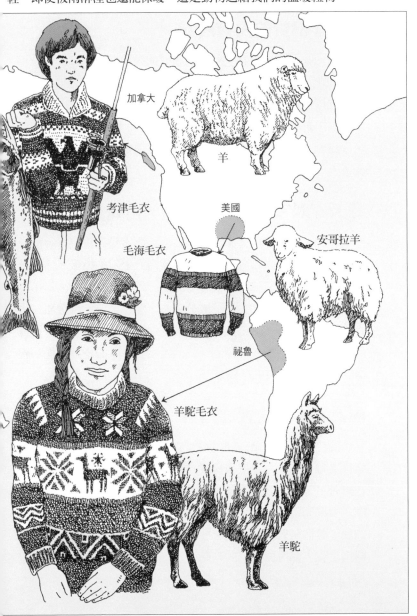

加拿大

羊

考津毛衣

美國

安哥拉羊

毛海毛衣

祕魯

羊駝毛衣

羊駝

選擇內衣褲

夏天穿棉質的內衣最好

因為內衣是貼身衣物，所以最重要的是選擇觸感良好的。棉布可以立刻吸汗，而且會迅速變乾。T恤大部分都是用棉布製成的，直接穿在身上觸感很好。由於捲起來就會變小，所以請你多帶幾件去吧。被汗水濡溼的T恤，用河水簡單搓洗一下，晾乾之後穿起來又會很舒服了。走路時把它披在背包上，很快就會乾了。

冬天穿暖和的毛料（羊毛）內衣最好

毛料內衣具有伸縮性，所以很合身，肌膚觸感也很好。而且即使溼了，也不太會覺得冷。只要看內衣上附的標籤，你就會發現寫著毛100％、毛90％＋尼龍10％、毛70％＋尼龍30％之類的標示。衣物內含毛的成分越多，穿起來就會越暖和。內衣的長度要夠長，記得把它好好地塞進褲子裡。彎腰的時候背部不能露出來。袖子選擇到手腕的長度，可以防止冷風從手腕處吹入，穿起來會更暖和。

內衣基本上也要穿兩層

冷的時候與其只穿1件厚重的內衣，還不如穿2件較薄的內衣來得溫暖。如果你覺得很冷就立刻穿上去，覺得很熱就脫掉。在野外的時候，不嫌麻煩地穿穿脫脫是非常重要的。說到這裡，大家知道自己有多少件、什麼質料的內衣嗎？如果不知道的話，請你試著查查看吧。在野外是無法倚靠父母的。不論是穿還是脫，都得靠自己的判斷去做。仔細找出好穿的內衣、暖和的內衣之後，把它們記下來吧。

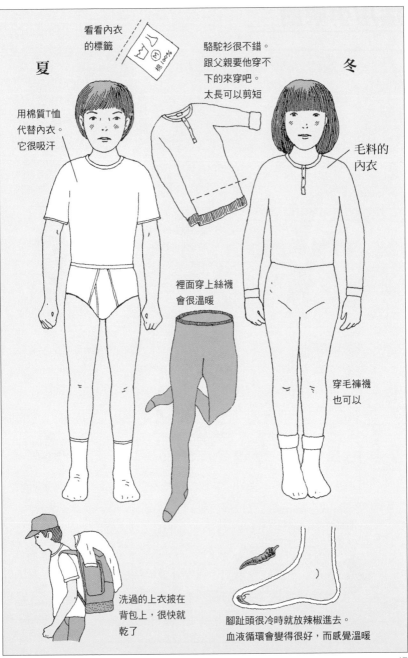

看看內衣的標籤

駱駝衫很不錯。
跟父親要他穿不
下的來穿吧。
太長可以剪短

夏

冬

用棉質T恤
代替內衣。
它很吸汗

毛料的
內衣

裡面穿上絲襪
會很溫暖

穿毛褲襪
也可以

洗過的上衣披在
背包上，很快就
乾了

腳趾頭很冷時就放辣椒進去。
血液循環會變得很好，而感覺溫暖

47

活用小東西

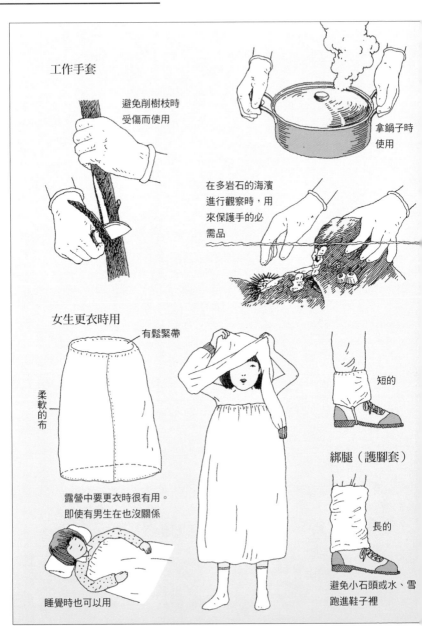

工作手套

避免削樹枝時
受傷而使用

拿鍋子時
使用

在多岩石的海濱
進行觀察時,用
來保護手的必
需品

女生更衣時用

有鬆緊帶

柔軟的布

露營中要更衣時很有用。
即使有男生在也沒關係

睡覺時也可以用

短的

綁腿(護腳套)

長的

避免小石頭或水、雪
跑進鞋子裡

在所有小東西裡面，最常使用且方便的物品就是工作手套和布。如果考量會弄溼的情況，至少得準備兩份。領巾之類的物品，選擇比較大的尺寸。

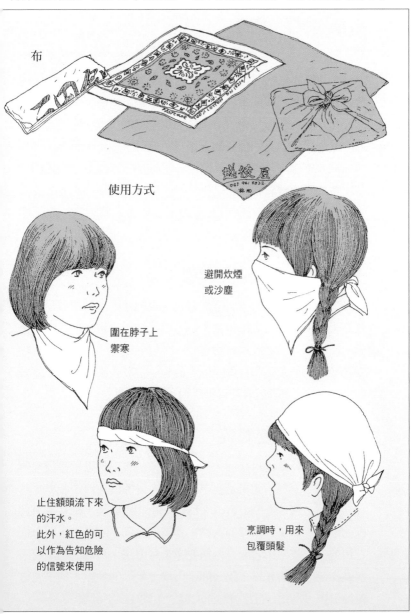

布

使用方式

避開炊煙
或沙塵

圍在脖子上
禦寒

止住額頭流下來
的汗水。
此外，紅色的可
以作為告知危險
的信號來使用

烹調時，用來
包覆頭髮

即使下雨也很有趣

雨是自然的淋浴

為什麼人在逐漸長大之後，就會變得討厭下雨天呢？其中似乎又以日本人最討厭下雨。雨才滴答滴答剛下起來，大家就會迅速地躲到屋簷底下，而雨傘的銷路也越來越好。在我去過的國家當中，從沒見過對下雨反應這麼快的民族。除了雨勢很大的豪雨之外，其他國家的人都會若無其事地走在路上。請你不妨把天空灑下來的雨水，當成一場淋浴。不論是草或是樹，被雨水淋過才會閃耀出生氣盎然地綠色光芒。請你試著脫掉衣服，感受一下自然的淋浴吧。如果是在露營時大伙一起這麼做，那真的是很有趣喔。

淋溼後不要忘記換衣服

光著身子淋雨這種事，當然只有在夏天才可以這麼做。即使是夏天，下雨過後氣溫也會下降，如果被雨水淋溼，體溫會降低，放任不管的話就很容易感冒，所以一定要小心。在雨中玩耍之後，要把頭髮和身體擦乾，而且一定要換衣服。換上乾爽的衣物之後，身體就會覺得很暖和、很舒服喔。

溼掉的東西要晾乾

如果去野外是當日來回，只要把溼掉的東西放進塑膠袋裡帶回家即可。不過，如果是要露營過夜，溼掉的東西不晾乾，就容易發臭，嚴重時還會發霉。可以把它們扭乾後，晾在通風良好的地方。褲子等大件的衣物，就請朋友們一起幫忙，用力把它扭乾。用乾毛巾包起來再扭乾也是好方法。溼掉的鞋子裡則塞進揉成團狀的報紙，隔一陣子再換上乾燥的報紙，鞋子就會乾得很快。畢竟一直穿著溼溼的鞋子，實在很不舒服。

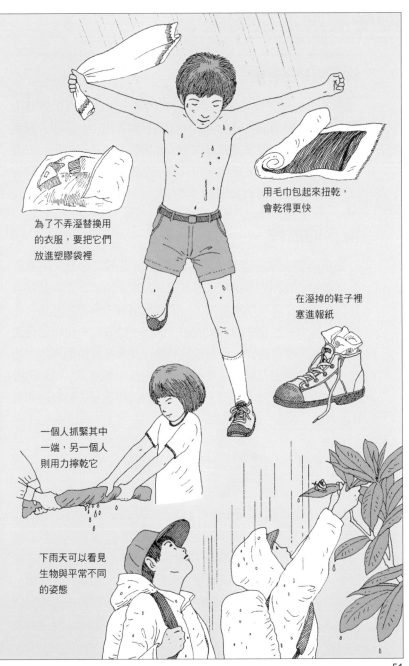

為了不弄溼替換用的衣服，要把它們放進塑膠袋裡

用毛巾包起來扭乾，會乾得更快

在溼掉的鞋子裡塞進報紙

一個人抓緊其中一端，另一個人則用力擰乾它

下雨天可以看見生物與平常不同的姿態

51

避免被雨淋溼的要領

行動中時下雨很麻煩

雖然說下雨很有趣，但如果在登山途中，或氣溫很低時下雨，還是很麻煩的。這個時候，請你立刻拿出雨傘來撐，只要不是斜向的雨，撐傘是最好的方式，所以別忘了隨身帶一把輕型的折疊傘。然而，撐傘時有一隻手不能用，再加上路面變得溼滑，所以也要隨時注意腳下的情況。

雨衣的選擇

如果雨勢看起來會變大，就要快點拿出雨衣穿上。雨衣有上衣與褲子分開的，還有斗篷式的。斗篷式雨衣從頭到腳包含背包在內，全都可以罩進去，通風度也很好，但是在野外的時候，這種雨衣也有它的麻煩問題。因為平時我們一走路就會流汗，再加上穿了雨衣，裡面被蒸熱後，汗水就會流個不停。如此一來，即使沒有被雨水淋溼，裡面也汗水淋漓了。目前市面上已經出現不會被雨淋溼、而且還能將內部溼氣往外發散的新雨衣素材，但製作得還不算完善。

穿上雨衣，就要脫掉1件衣服

說到這裡，不論是斗篷式的或上下兩截式的，讓我們試著以現有的雨衣，想出盡量不被雨水淋溼的方法吧。例如：在穿上1件雨衣時，就先脫掉1件身上的衣服，再把脫下來的衣服放進塑膠袋，收到背包裡，如果流汗的話，就等到最後再換衣服。我們多少會被雨水或汗水給弄溼，這也是沒辦法的事，了解這一點，以後出門之前，最好記得多準備一些乾的衣物。此外，也別忘了在背包和鞋子上噴防水噴霧劑，以防止雨水滲入。

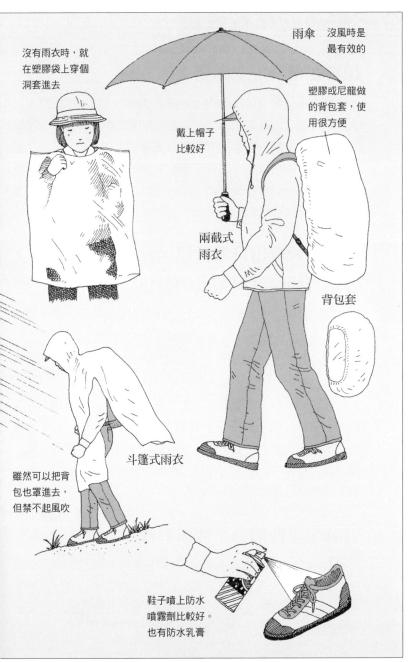

沒有雨衣時，就
在塑膠袋上穿個
洞套進去

雨傘　沒風時是
最有效的

塑膠或尼龍做
的背包套，使
用很方便

戴上帽子
比較好

兩截式
雨衣

背包套

斗篷式雨衣

雖然可以把背
包也罩進去，
但禁不起風吹

鞋子噴上防水
噴霧劑比較好。
也有防水乳膏

53

行李用揹的比較輕鬆

揹背包是為了空出雙手

到野外走一走立刻就會知道，手上拿東西非常不好走路，而且還很危險。因為如果被絆倒，或突然間發生意外時，你就沒辦法用手去支撐身體了，所以請你把兩手空下來。行李與其用手拿，還不如用背的，這樣感覺起來會輕很多。你看過從背後看去，好像連頭都被藏起來一樣的大行李嗎？很難想像把那麼龐大的行李用手扛著走路吧。

當日來回就用日用背包，
要過夜的話就用較大的背包

讓我們來看看背包的種類。從當日來回用的小型背包，到可以放進睡袋的大背包，背包的種類非常多。能裝的行李不多，但背起來很方便的日用背包，在城市裡也有很多人在日常使用，是一種很方便的背包。但是，一旦要在野外過夜的話，不論是睡袋或食物，行李量會增加不少，因此大背包也是不可或缺的。過夜時使用的背包，容量至少要有30公升左右，才能符合需求。攜帶大件行李時，背架式或外架式背包雖然方便，卻不適合身材嬌小的人。也可以藉由內容物的裝法或肩帶的調整，讓背包和身體更為貼適喔。

有裝小東西的袋子會很方便

在行李當中，有些東西得經常拿出來用。例如地圖、指北針、筆記用具、刀子等等，這些東西要是放在背包的口袋裡，或是繫在腰上的腰包裡，拿出來就很方便。如果你穿著附有很多口袋的背心或上衣，放在裡面也很好。

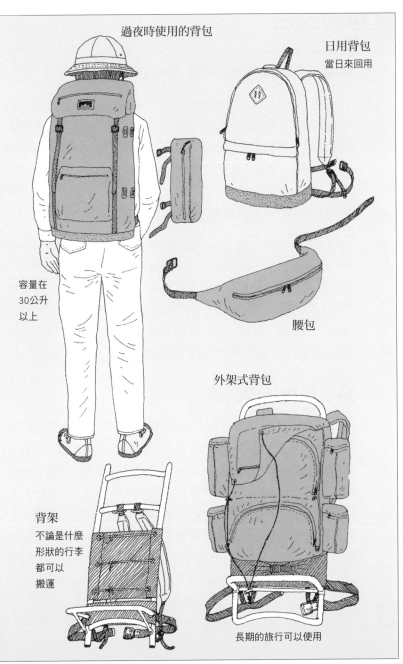

過夜時使用的背包

日用背包
當日來回用

容量在
30公升
以上

腰包

外架式背包

背架
不論是什麼
形狀的行李
都可以
搬運

長期的旅行可以使用

55

背包的裝法

輕的東西在下面，重的東西在上面

感覺好像有點相反，但在揹行李時，重的東西要放在上面。如果把重的東西放在下面，那身體就會往後仰，使我們在向上或下爬時，身體都會呈現前彎的姿勢。所以要把重的東西放在較高的位置，這樣它的重量就會分布在腳上了。

利用袋子，把東西依種類分開

背包是個很大的袋子。如果把什麼東西都塞進裡面，要拿出來時就會很難找。動動腦筋吧。把食物、食器、衣物、藥……各自放進不同的袋子裡，就能把東西分裝成好幾小包了。準備好一些棉布袋、塑膠袋後，將物品分別放進去。替換衣物最怕溼掉，所以就放進塑膠袋，而棉布製的袋子，最適合拿去裝柔軟易壞的東西。棉布袋用舊的內衣做就可以了。

易受損物品的裝法

接下來，讓我們來分裝容易受損的物品和不容易受損的物品吧。相機、手電筒、食物中的蛋，都是一撞到就很容易壞掉或碎掉，這些物品要放在上面，然後在下面放入輕而龐大的東西，像是睡袋或衣物。接著再依序放入食器、爐子、食物。重物與容易受損的物品之間，必須塞進布或紙等當成緩衝墊。手電筒要確定它的電源開關不會鬆動，以免電源隨著背包搖晃而開啟，等抵達目的地後才發現電池已經沒電。把電池方向裝反，或在中間夾紙進去都可以。東西裝好後試著揹揹看，確認左右的重量是否相等。這就是最後的檢查了。

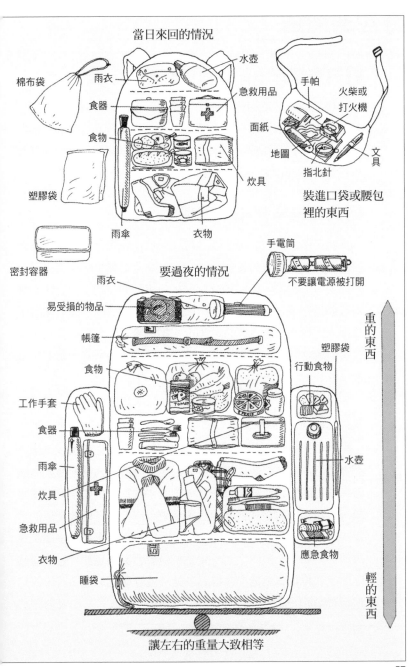

當日來回的情況

棉布袋　雨衣　水壺　急救用品　食器　食物　炊具　雨傘　衣物

塑膠袋

密封容器

手帕　火柴或打火機　面紙　地圖　指北針　文具

裝進口袋或腰包裡的東西

要過夜的情況

手電筒
不要讓電源被打開

雨衣　易受損的物品　帳篷　食物　工作手套　食器　雨傘　炊具　急救用品　衣物　睡袋

塑膠袋　行動食物　水壺　應急食物

重的東西

輕的東西

讓左右的重量大致相等

57

背包的揹法

肩帶要繫緊

揹背包時，背包和背部之間不要有縫隙。如果有縫隙，代表肩帶太鬆了。即使手穿過去時很輕鬆，身體在走路時卻會被往後拉，使肩膀開始疼痛。因此肩帶要調得緊緊的，使背包貼合在背部上。如果能感覺起來像是身體的一部分，就太完美了。

揹大背包時要扣上腰帶

不論是多麼的有力氣，要長時間揹著重物走路，都是很辛苦的。尤其是要在野外住宿時，行李的量可是很多的。為了避免對身體造成負擔，就必須要學會揹負重物的技巧了。其中一個方法便是把重量分散到腰部上，而不是只用肩膀。意思是說，要把大背包上所附的腰帶給扣上。扣上腰帶之後你會發現，又大又重的背包可以穩穩地貼在背部，而身上的重量，也似乎變輕了許多。

揹上背包走走看

你的背包有緊貼在背上嗎？有沒有被很硬的東西頂住身體，而感覺疼痛呢？背包如果裝得太鬆，裡面的東西就會移動。試著在背部的位置，放進可作為靠墊的平軟物，例如空氣墊或報紙等，這樣揹起來就會輕鬆許多。也可以把當作砧板使用的合板一起放進去，讓靠墊更穩定。試著揹上背包走走看，邊走邊調整你的肩帶。出門之前，要把所有東西都再確認一遍。這些一開始覺得很麻煩的事，隨著去野外的次數越來越多之後，自然而然就會熟練起來，而且可以很快就做完了。令人驚訝的是，背包竟然也會越揹越合身呢。

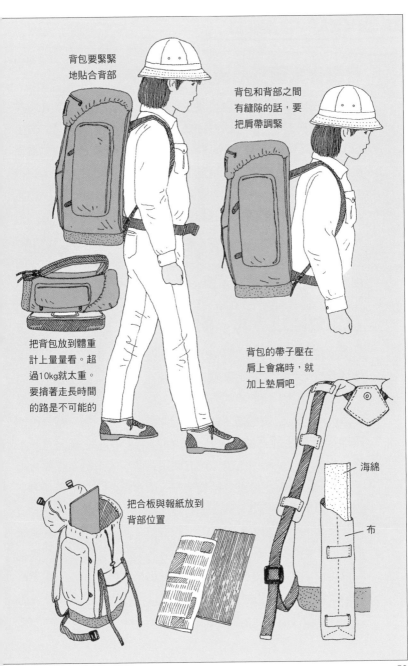

背包要緊緊
地貼合背部

背包和背部之間
有縫隙的話，要
把肩帶調緊

把背包放到體重
計上量量看。超
過10kg就太重。
要揹著走長時間
的路是不可能的

背包的帶子壓在
肩上會痛時，就
加上墊肩吧

海綿

布

把合板與報紙放到
背部位置

試著製作地圖吧

畫出你家附近的街道地圖吧

　　準備好步行所需要的裝備後，差不多就可以出發了。和每天走慣的通勤路線不同，野外的路徑，經常是很陌生的。這時候，不可缺少的東西就是地圖了。自己在什麼位置上、距離目的地有多遠、途中有沒有危險的場所……，這些訊息都可以從1張地圖上讀到。只要有地圖，即使迷路也會比較安心，因為我們不但可以用地圖來確認自己的位置，還可以找出正確的路線。為了讀懂地圖，我們得先認識地圖使用的規則和符號的意義，而最快的方法便是自己製作地圖。就當是要把自己居住的地方介紹給朋友，試著畫出一張你家附近的地圖吧。

首先要知道「北」的方位

　　為了做出讓大家都看得懂的地圖，最基本的規則，就是要在地圖上定出方位。在地圖裡，北方要在上面，這麼做之後，看的人就可以找出目的地的方向了。怎麼做才能找出北方呢？最簡單的方法就是使用指北針。將指北針水平放置後，指針會明確地指向南北的方位。有顏色的那端指出的方位是北方。不過，指北針在鐵路或電線旁（有使用鐵的場所）時，偶爾會指不出正確的方位，這點要稍加注意。沒有指北針時，請參考右圖用手錶來找出北方。基本上，即使沒有這些工具，只要知道太陽升起的方位（東），或落下的方位（西），大致上就能知道北方在哪裡了。確認方位後，接著將道路畫進去。每一條街道寬、窄的差異，都要畫得讓人看得出來，而十字路口與死路也都要畫得清清楚楚。別忘了，也要把住家附近的火車站、公車站牌都畫進去。

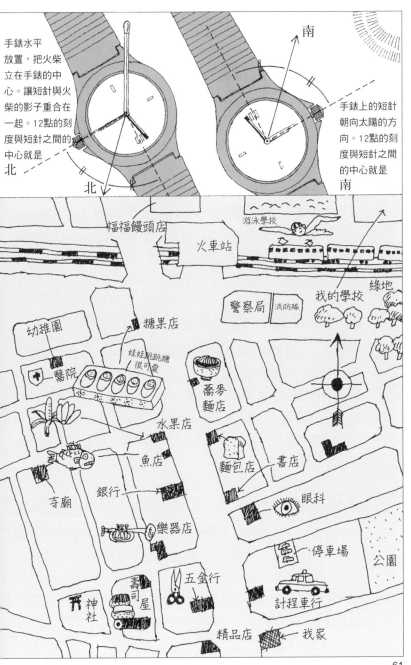

手錶水平放置，把火柴立在手錶的中心。讓短針與火柴的影子重合在一起。12點的刻度與短針之間的中心就是北

南

手錶上的短針朝向太陽的方向。12點的刻度與短針之間的中心就是南

北

北

福福饅頭店

火車站

游泳學校

我的學校

綠地

警察局 消防隊

幼稚園

糖果店

娃娃跳跳糖很可愛

醫院

蕎麥麵店

水果店

魚店

麵包店

書店

眼科

寺廟

銀行

樂器店

停車場

公園

壽司屋

五金行

神社

計程車行

精品店

我家

61

讀懂地圖 ①

地圖是以符號標記的

製作插畫地圖時，道路彎曲的角度有多大、高的建築物與低的建築物要如何標示……，大家應該會湧現出許多疑問才對。現在市面上的地圖都是經由測量，將道路準確地標示了出來，而建築物、鐵路等，則全部用符號來標記。學校、寺廟、醫院等這些全國數量眾多的設施，也都有統一固定的符號，因為對看的人而言，這樣的標示比較好懂。符號也是地圖中重要的規則。將前一頁的插畫地圖改用符號標記後，就會變成右圖的模樣。如果看得懂這些符號的人，大概一手拿著這張簡單的地圖，就能立刻去拜訪你家了吧。

所謂的地圖，就是從空中看見的形狀

地圖，是將實際大小縮小了許多的東西。簡單來說，地圖就和從飛機上看到的地形是一樣的。隨著飛機越飛越高，建築物和道路也就變得越來越小了。日本的地圖是由建設省國土地理院發行的，而用來做參考的，正是從飛機上拍下來的航空照片。讓飛機飛在一定的高度後，拍下日本每個角落的照片，以此製作出正確的地圖。

了解地圖比例尺

根據實際長度縮小了多少來看，地圖有2萬5千分之1、5萬分之1、10萬分之1的種類。也就是說，在2萬5千分之1的地圖裡，實際的25公尺會變成1公釐；在5萬分之1的地圖裡，50公尺則會被畫成1公釐。所以2萬5千分之1的地圖內容會比較詳盡。現在，日本所有地點的地圖表現得最詳盡的，就是2萬5千分之1的地圖。

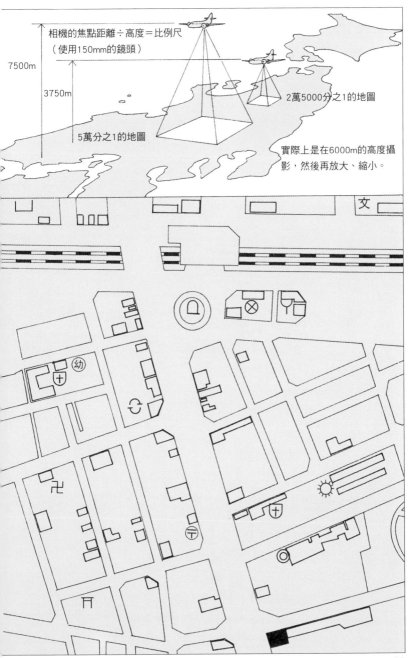

相機的焦點距離÷高度＝比例尺
（使用150mm的鏡頭）

7500m

3750m

2萬5000分之1的地圖

5萬分之1的地圖

實際上是在6000m的高度攝影，然後再放大、縮小。

63

讀懂地圖 ②

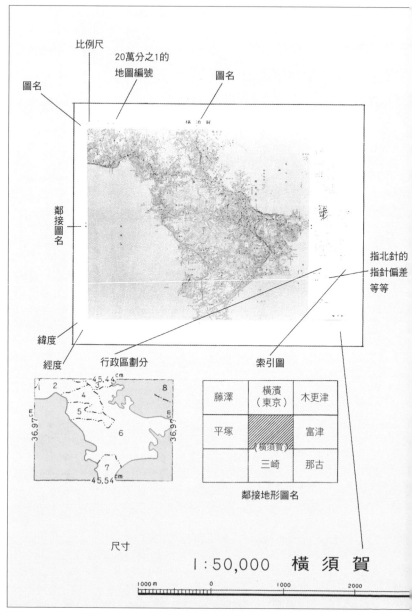

比例尺

20萬分之1的
地圖編號

圖名

圖名

鄰接圖名

緯度

經度

行政區劃分

索引圖

指北針的
指針偏差
等等

藤澤	橫濱 （東京）	木更津
平塚	《橫須賀》	富津
	三崎	那古

鄰接地形圖名

尺寸

1:50,000　橫　須　賀

1000 m　　　0　　　　1000　　　　2000

下面是5萬分之1的地圖裡所標記的符號。把它們當成閱讀地圖的基本知識記起來吧。此外，試著查查看自己所住的城鎮裡，有些什麼樣的符號。

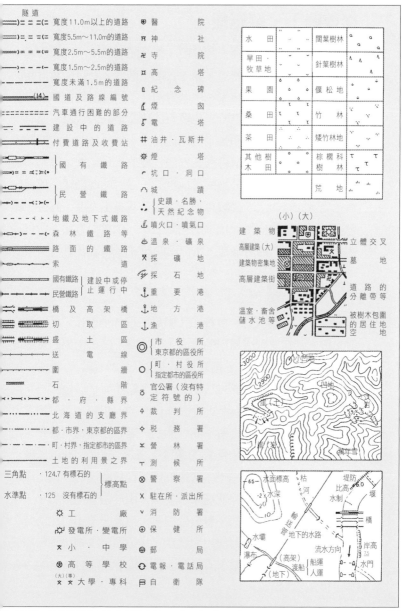

地圖的使用法

從地圖上了解距離

好了，實際拿著地圖去野外吧。然後試著以地圖確認看看，自己是否走在正確的路上，朝著目的地前進。將實際看得到的建築物與山的位置，拿來和地圖對照一下，這個動作，盡量多做幾次會比較好。休息時，也要養成確認地圖的習慣。還有，當我們想知道是否按照預定的路線在走、抵達目的地的距離或時間時，地圖上都標有可辨別實際長度的衡量標準。可是，如果想測量的距離大部分是蜿蜒曲折的，這時候就把繩子或線放到想測量的路線上，最後再把它拉直，測量出長度。此外，也有用指頭寬度當成衡量標準的測量方法。由於很方便，所以請在本書最後所附的表格裡，將自己的尺寸記錄進去吧。

畫上磁北線

有些地圖的右下方，會標示「磁針方位約西偏6° 50′」的字樣。這表示指北針所指出的北方，與地圖上所畫出來的實際北方有誤差。這種時候，指北針指出的是比地圖上的經線（縱線）斜6° 50′的西方了。為什麼會發生偏差呢？這是因為，地圖是以地球的正北方為基準而製作出來的，相較之下，指北針所指的北方卻會依據場所不同，開始一點一點地出現誤差。這個誤差，只要依地圖上所寫的角度去畫出1條線，就可以解決了。買了地圖，確認過誤差的角度後，在最右邊的經線上畫出那個角度的線，這條線就稱為磁北線。由於誤差相當微小，所以在大部分的行動上都不會發生問題，但萬一不小心迷路時，它就是必要的了。因為使用指北針尋找道路時，如果不參照磁北線，是有可能受那微小的誤差影響而找不到路的。

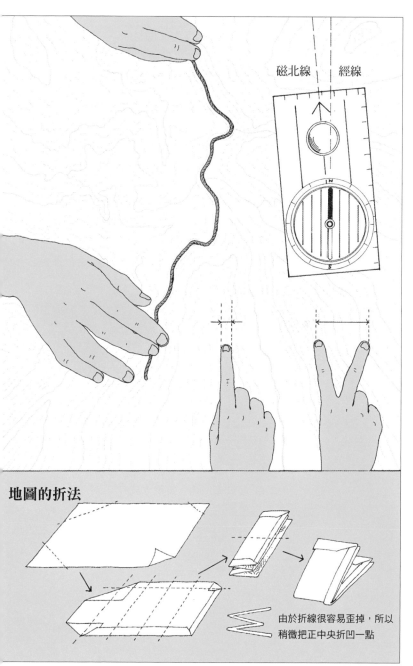

磁北線　經線

地圖的折法

由於折線很容易歪掉，所以
稍微把正中央折凹一點

從等高線了解山的情況

等高線表示了土地的高度或形狀

　　地圖上將道路、鐵路、電線等眼睛實際上看得到的東西，以各式各樣的線條符號去表示。不過，實際上無法用眼睛確認的線，地圖上也畫了。如區域界線和等高線便是如此。區域界線是用來表示縣或鄉鎮的邊界，並非真的有線存在。等高線則是畫在山谷周遭、像波紋般的環形線，表示出土地的高度和形狀。仔細看看等高線會發現，上面到處都寫有數字。例如寫了800的數字，代表高度是標高800公尺的意思。順著1條等高線繞轉一圈，最後還是會回到出發點上。等高線絕對不會相交在一起。

畫出剖面圖，了解山的地形

　　在2萬5千分之1的地圖裡，每50公尺會畫一條粗的等高線（寫有數字的），每10公尺則會畫一條細的等高線。等高線的方便之處，就是可以讓人從它來想像出地形，而了解地形的簡單方法，就是製作一張像右圖一樣的剖面圖。當傾斜度平緩的地方，等高線之間的寬度會比較大；當傾斜度急邊的地方，等高線之間的寬度就很狹窄，這些大家應該看得出來。在繪製過幾次剖面圖之後，只要看到等高線，腦中便會自然浮現出地形了，而且也會開始了解山與山之間的情況。這種能力只能靠習慣養成，所以別嫌麻煩，要試著多做幾次剖面圖。方格紙的刻度很清楚，用它來畫會很方便。如果你能學會從等高線看出山的情況，那就太棒了。一旦純熟以後，光是看到山的照片，把它拿去和地圖對照一下，就會連從哪裡拍的都知道了呢。地圖是只要我們想知道，就會提供給我們許多資訊的東西。

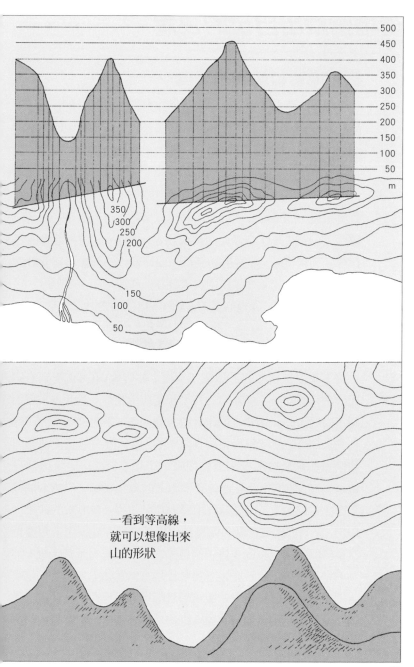

一看到等高線，
就可以想像出來
山的形狀

69

從地圖找出自己的位置

測量兩個目標物的角度

走著走著就迷路了，搞不清楚自己現在的位置該怎麼辦？假使是在森林或山谷裡，就先爬到景觀良好的位置去。接著，從眼前所見的景物裡，找出兩個地圖上也有標示的山或建築物。在地圖上找出這兩個目標物後，大致上就能掌握住自己的所在位置才對。不過，為了走回正確的道路，得再慎重一點清楚調查好位置。如果有像右圖一樣的定向型指北針，操作起來就很輕鬆了。首先，①身體面向目標物之一的A。②將指北針的進行線朝向目標A，然後轉動轉盤，使轉盤內的箭頭與指北針的北方重疊在一起。③讀出兩者重疊在一起時，上方的刻度。這個就是A的角度。④以同樣的方法，測出目標物B的角度。

用指北針找出地圖上的目標物

接下來就是在地圖上作業了。畫上好幾條與66頁提到的磁北線平行的線後，就很容易懂了。配合指北針上的北方，將地圖正確地擺好。然後將指北針前方的一角，對著地圖上的目標物A。將轉盤刻度配合先前查出來的A的角度，並且使轉盤內的箭頭與磁北線平行，這樣便確定了指北針的位置，而自己就是在從A順著指北針邊線延伸出來的線上某處。用鉛筆把線畫出來。接著在B上也進行相同的作業。從A畫出來的線與從B畫出來的線的交會點，就是自己目前的所在地。由於角度也有量錯的時候，所以多找一個目標物，以三個場所來確認，得到的結果會更正確。光是看書會覺得有點難懂吧，試著在住家附近，拿著地圖和指北針練習看看吧，實際操作之後就會覺得很簡單。別忘了畫上磁北線，直接用經線去對，位置是會偏掉的，所以一定要注意。

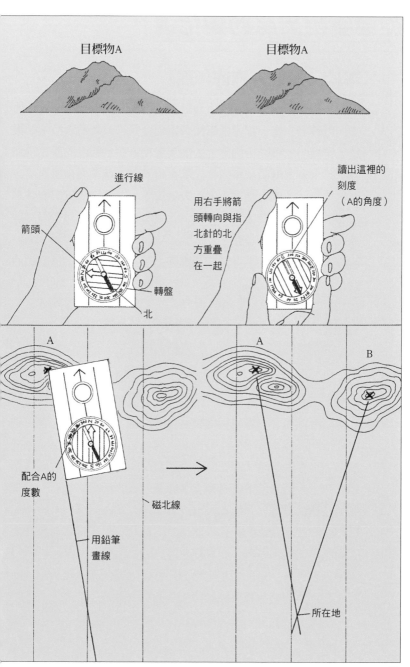

目標物A

目標物A

進行線

讀出這裡的
刻度
（A的角度）

用右手將箭
頭轉向與指
北針的北
方重疊
在一起

箭頭

轉盤

北

A

A

B

配合A的
度數

磁北線

用鉛筆
畫線

所在地

從雲看出天氣的變化

知道天氣的方法

要去野外時，會很在意天氣。想要知道目的地的天氣預報時，可透過網路、電視、廣播、報紙去獲得最新的資訊。如果是收音機，還可以帶到野外去聽。現在，在各電台的整點新聞時段，大多會有氣象報告，尤其在颱風季節或暴雨來襲之前，更會一直聽到收音機裡在播放天氣資訊。不過，一旦出發到了野外，而且又沒有帶收音機時，就只能靠自己的眼睛去得知自然的變化了。要抬頭看天空，從天空的顏色、雲的種類、風的流向去做天氣預報。從自然的模樣去判斷天氣，這就是所謂的觀天望氣。

在觀天望氣中，最準確的就是看雲

讓人搞不清楚狀況的事情，可以用「像是在抓雲一樣（不著邊際）」來形容。不過，如果記住了雲的形狀和性質，抬頭看天空時能夠判斷出是什麼雲，就能夠確實掌握住天氣的變化了。話說回來，要事先做好幾天後的預報是不可能的，看了天空之後，知道的頂多是1整天的天氣而已。1天聽起來好像很短，但是在野外時，這期間的天氣可是非常重要的。假使感覺像是快下大雨的話，就必須立刻掉頭回去。山崩、落石、打在山上的雷，都遠比我們想像的要來得可怕。右邊所舉出的10種雲的種類，希望大家都能記住。名稱裡有「積」字的雲是塊狀的雲，與大小無關，是呈現出厚厚膨膨形狀的雲。相對地，名稱裡有「層」字的雲，則是展開在整片天空裡，完全沒有斷開，是有沈重感的雲。因此，所謂的層積雲，指的就是厚厚膨膨、綿延不斷的雲。

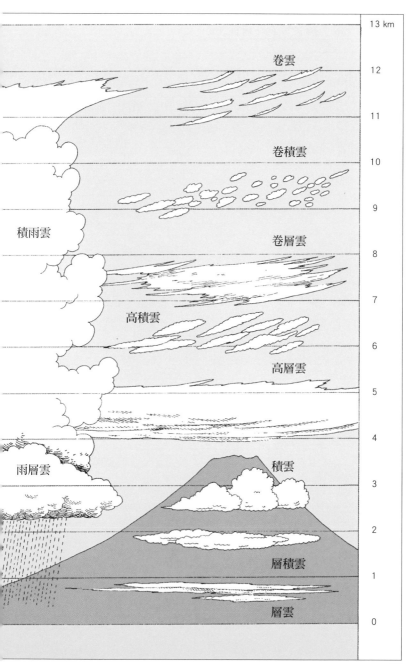

13 km

12

巻雲

11

巻積雲

10

9

積雨雲

巻層雲

8

7

高積雲

6

高層雲

5

4

雨層雲

積雲

3

2

層積雲

1

層雲

0

73

雲的種類與性質

卷雲→卷層雲→高層雲→雨層雲，像這樣子的雲的轉變，經常會演變成下雨的情況。日本的天氣，大部分都是由西往東移動的。所以即使天空被雨層雲給覆蓋住，只要西邊的天空還稍微看得見晴空的話，天氣經常都會轉好。

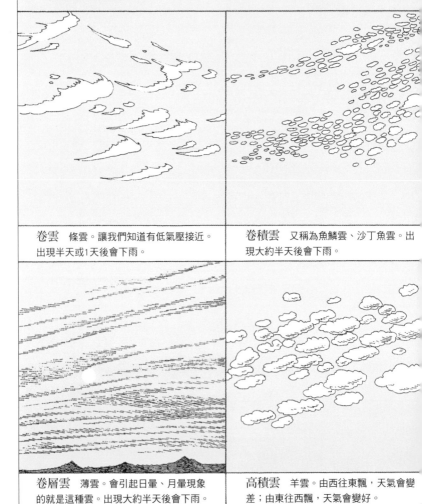

卷雲　條雲。讓我們知道有低氣壓接近。出現半天或1天後會下雨。

卷積雲　又稱為魚鱗雲、沙丁魚雲。出現大約半天後會下雨。

卷層雲　薄雲。會引起日暈、月暈現象的就是這種雲。出現大約半天後會下雨。

高積雲　羊雲。由西往東飄，天氣會變差；由東往西飄，天氣會變好。

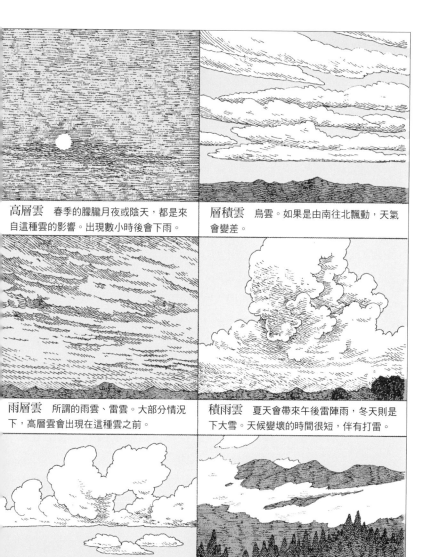

高層雲　春季的朦朧月夜或陰天，都是來自這種雲的影響。出現數小時後會下雨。

層積雲　烏雲。如果是由南往北飄動，天氣會變差。

雨層雲　所謂的雨雲、雷雲。大部分情況下，高層雲會出現在這種雲之前。

積雨雲　夏天會帶來午後雷陣雨，冬天則是下大雪。天候變壞的時間很短，伴有打雷。

積雲　綿雲。這種雲出現期間，天氣不會變壞。夏天時，雲體變大就成了積雨雲。

層雲　霧雲。夏天早晨，山麓的層雲逐漸往山上飄散的話，天氣會變好。

預測天候 ①

會轉為壞天候的雲

在了解各種雲的性質後，讓我們整理出會轉為壞天候的雲的樣子吧。

● 山被雲覆蓋住就會下雨（圖①）。

不論是笠雲、吊雲都一樣，1天內就會下雨。

● 透鏡雲表示風會變強（圖②）。

呈現透鏡或圓盤狀的雲飄浮在空中的話，數小時後就會吹起強風。

● 日暈、月暈現象代表會下雨（圖③）。

卷層雲呈輕紗狀覆蓋天空時，大約半天之後天氣就會變差。

● 朝霞雨，晚霞晴（圖④）。

會出現朝霞是因為西邊天空有雲的關係，所以天氣會變差。

● 雲的行進方向不同會下雨。

上面的雲與下面的雲彼此呈反方向行進，是低氣壓或颱風正在接近的前兆。也被稱為雲的吵架。

造成壞天候的最大原因是低氣壓

雲層變厚、天氣變差時，暖空氣會被往上推，形成上升氣流。相反地，天氣很好時，看到的則是下降氣流。形成上升氣流的原因有很多種，不過其中最大的原因就是低氣壓。請看看右邊天氣圖中的等壓線，它與出現在地圖裡的等高線是不是很相似？也試著同樣做出剖面圖吧。就像河水會從高處往低處流一樣，空氣也會從高氣壓流向低氣壓去。流進去的空氣越多，被往上推的上升氣流也就越強。天氣在暖鋒接近時，會持續下很久的雨；在冷鋒接近時，會容易打雷。在冷鋒通過後，天氣就會恢復平穩。

預測天候 ②

山看起來很遠會晴天 看起來很近會下雨

在乾燥的好天氣時，可以看見遠方的山；
但天氣一旦轉壞，遠近感就會變得朦朧不清

能清楚聽見列車聲音時 會下雨

在地面與天空溫差小的陰天裡，
聲音的傳達會變得很好

貓咪洗臉代表會下雨

貓用前腳做出洗臉的動作，據說是因為在溼
度高、快要下雨的日子，跳蚤就會活躍起來

青蛙鳴叫代表會下雨

青蛙皮膚很薄，對溼度變化很敏感，下雨
會叫得比平常還激烈。這個預測經常很準

早晨蜘蛛網上結有水滴會晴天

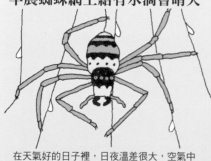

在天氣好的日子裡，日夜溫差很大，空氣中
突然遇冷的水蒸氣就會變成水滴

魚躍出水面會下雨

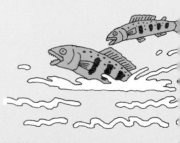

據說遠方天氣變差時，這種變化會迅速的
入水中，使魚驚慌而跳起來

與天氣有關的諺語很多。雖然不是100％準確，但在觀天望氣上是很有用的。各地方也有一些獨特的諺語，大家不妨試著調查看看吧。

燕子飛得很低會下雨

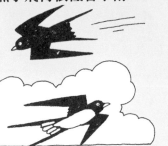

天氣變差時，昆蟲會飛離地面很近。這時，要捉蟲的燕子也就會飛得很低

冬雷會引發大雪

冬雷大多發生在日本海那一側。這是受到西北季風的影響，形成大雪的機率將近70％

蚯蚓鑽出地面代表快要下雨

天氣變差時，溼度會增加，蚯蚓就可能從變乾的地面中鑽出來

春天的南風會引發雪崩

春天的南風，經常在日本海上有低氣壓時吹起，這種暖風會使雪融化，所以很危險

霜在朝陽之下閃閃發光會放晴

晚上冷得很嚴重時才會結霜。所以日夜溫差大，就會放晴

早晨下雨就可以捲起衣袖了

是指早上下的雨很快就會停，所以可以捲起衣袖、準備洗衣服

天氣圖的讀法與鋒面

天氣會由西往東移動

電視或報紙上，經常用天氣圖來解釋與預測天氣的型態。雖然是很小張的天氣圖，上面卻不只是傳達「今天東京是晴天，大阪是雨天」而已，而是告訴我們更多事情。也就是說，我們能從天氣圖上判讀出未來的天氣。受到地球自轉的影響，日本上空吹的是靠西邊的風（偏西風）。受到這個從西邊吹來的風的影響，天氣才會由西往東移動。當然，正確來說並不是全都由西往東，也有朝著東北或東南前進的。但是只要看了到目前為止的行進方向，就會發現，至少24小時以內，天氣大約都會朝同一個方向、以同樣的速度前進，只要這樣想就可以了。所以如果是在24小時以內，要做出正確的預報是可能的。

鋒面，是冷氣團與暖氣團相遇的交界面

有低氣壓的地方經常會產生鋒面。這就像是水和油不相溶而產生的分界線般，是性質不同的空氣的分界線。溫暖潮溼的空氣與寒冷乾燥的空氣各自形成氣團後，並不會混合在一起。那麼，鋒面附近的天氣會變成怎樣呢？右邊顯示的是其中一個例子。現在，假設我們所在的的B地點，是晴朗的好天氣。從到目前為止的天氣圖來判斷，天氣似乎是在A和B連成的線上行進著。如此一來，假如我們一直待在B地點，就可以預想到天氣將會是陰天（◎）、雨天（●），然後再次重複陰天（◎）、雨天（●），之後才會逐漸轉好。在暖鋒影響下，天氣的變化很緩慢，鋒面經過時氣溫就會上升。相較之下，冷鋒一接近，天氣就會迅速變壞，會下起大雨或大雪、強風大作。然後在鋒面通過後，氣溫會急遽下降。

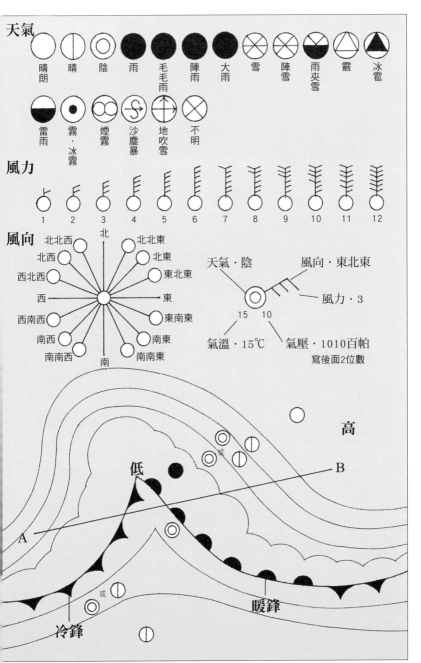

天氣

| 晴朗 | 晴 | 陰 | 雨 | 毛毛雨 | 陣雨 | 大雨 | 雪 | 陣雪 | 雨夾雪 | 霰 | 冰雹 |

| 雷雨 | 霧・冰霧 | 煙霧 | 沙塵暴 | 地吹雪 | 不明 |

風力

1 2 3 4 5 6 7 8 9 10 11 12

風向

北北西　北　北北東
北西　　　　　北東
西北西　　　　東北東
西　　　　　　東
西南西　　　　東南東
南西　　　　　南東
南南西　南　南南東

天氣・陰　　　　風向・東北東
　　　◎　　　　風力・3
　15　10
氣溫・15℃　　氣壓・1010百帕
　　　　　　　　寫後面2位數

高

低

B

A

冷鋒　　　　　　暖鋒

81

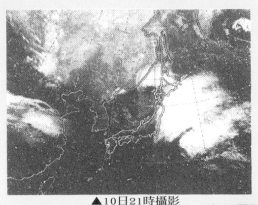

▲10日21時攝影

【天氣】

今天的

氣壓配置又變成了冬季型態，東日本雖然會轉晴，北日本的風雪卻可能會很強。庭院裡的梅花總算開花了。令人想起菅原道真的「東風吹，飄起梅花的香味！」。東風，被認為是喚來春天的風而深受歡迎。不過，由於它是春天低氣壓通過時所吹的風，所以在漁夫之間被認為是招來暴風雨的風，據說大家都很討厭它。（浩）

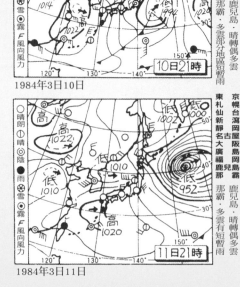

降雨機率 9─21時（10日18時發表）

城市	降雨機率	天氣
東京	5%未滿	北風初強 晴時多雲
札幌	80%	有暴風雪
仙台	20%	晴時多雲部分地區下雪
新潟	60%	多雲時有雪
名古屋	5%未滿	晴時多雲
大阪	0%	晴時多雲有陣雪
廣島	80%	晴時多雲有短暫雪
福岡	10%	晴時多雲
鹿兒島	10%	晴轉多雲
那霸	5%未滿	多雲部分地區短暫雨

○晴朗　①晴　◎陰　●雨　⊗雪　◉霧　F風向風力

1984年3月10日　10日21時

降雨機率 9─21時（11日18時發表）

城市	降雨機率	天氣
東京	10%	北風白天有短暫雨 風多雲時晴
札幌	50%	多雲時有雪
仙台	40%	多雲時晴有短暫雪
新潟	5%未滿	多雲時有雪或雨
名古屋	5%未滿	晴時多雲
大阪	10%	多雲時晴有陣雨
廣島	5%未滿	多雲時晴有短暫雨
福岡	10%	晴時多雲
鹿兒島	5%未滿	晴轉多雲
那霸	5%未滿	多雲有短暫雨

○晴朗　①晴　◎陰　●雨　⊗雪　◉霧　F風向風力

1984年3月11日　11日21時

為了對天氣圖更熟悉，讓我們來活用網路或報紙上的天氣欄吧。知道高氣壓與低氣壓的活動狀況，便可以預測出明天的天氣。

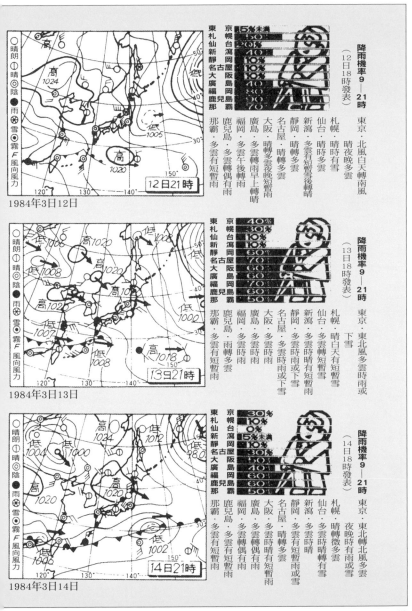

日本的天氣圖

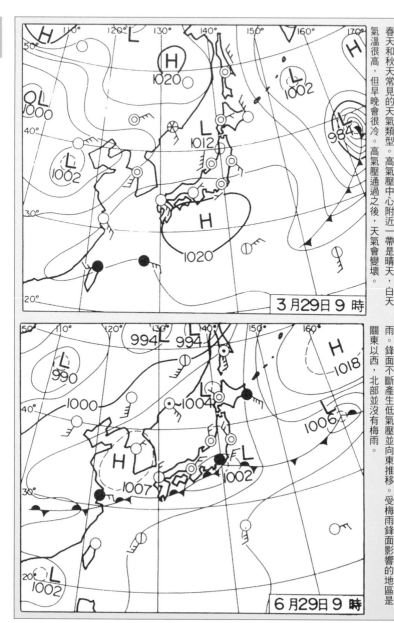

低氣壓自日本州東海上離去後，移動性高氣壓籠罩整個日本。這是春天和秋天常見的天氣類型。高氣壓中心附近一帶是晴天，白天氣溫很高，但早晚會很冷。高氣壓通過之後，天氣會變壞。

3 月 29 日 9 時

太平洋高氣壓與鄂霍次克海高氣壓之間，有滯留鋒面，會形成梅雨。鋒面不斷產生低氣壓並向東推移。受梅雨鋒面影響的地區是關東以西，北部並沒有梅雨。

6 月 29 日 9 時

這裡舉出的是一整年中，具有代表性的天氣圖。H是高氣壓，L是低氣壓，T則表示颱風。日本的天氣變化在全世界也算是複雜的了。

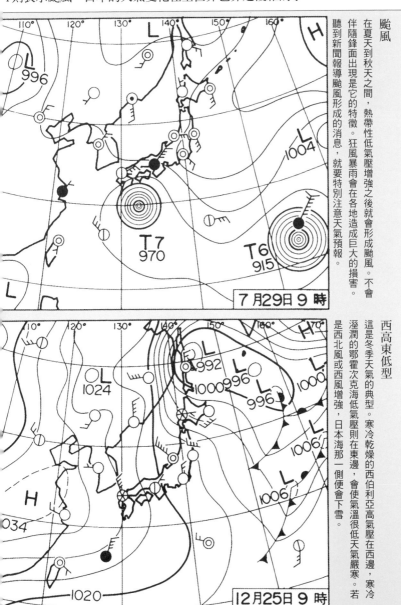

颱風

在夏天到秋天之間，熱帶性低氣壓增強之後就會形成颱風。不會伴隨鋒面出現是它的特徵。狂風暴雨會在各地造成巨大的損害。聽到新聞報導颱風形成的消息，就要特別注意天氣預報。

7月29日9時

西高東低型

這是冬季天氣的典型。寒冷乾燥的西伯利亞高氣壓在西邊，寒冷溼潤的鄂霍次克海低氣壓則在東邊，會使氣溫很低天氣嚴寒。若是西北風或西風增強，日本海那一側便會下雪。

12月25日9時

85

找出北極星的方法

牛郎星（河鼓

天鷹座

夏季大三角

織女星

天琴座

天

天鵝座

北斗七星

北極星

仙后座

星星的亮度

　　人類的眼睛能看見的星星，依亮度順序被分為1等星、2等星、3等星、4等星、5等星、6等星。1等星是6等星的100倍亮度。本書裡，把比3等星暗的星星，用和3等星同樣的大小來表示。

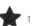

1等星

2等星

3等星以

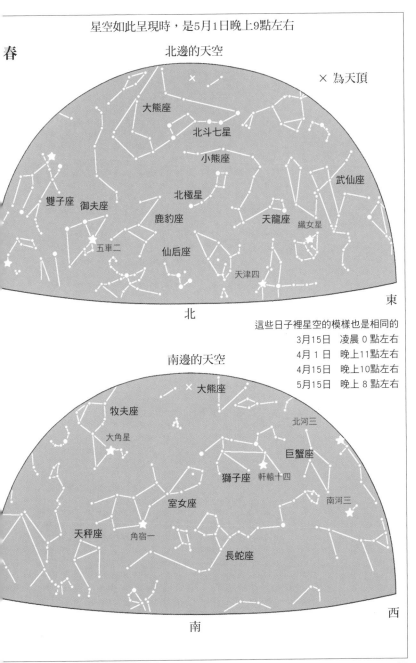

星空如此呈現時，是5月1日晚上9點左右

春

北邊的天空

× 為天頂

大熊座
北斗七星
小熊座
武仙座
雙子座　御夫座
北極星
鹿豹座
天龍座　織女星
五車二
仙后座
天津四

北

這些日子裡星空的模樣也是相同的
3月15日　凌晨 0 點左右
4月 1 日　晚上11點左右
4月15日　晚上10點左右
5月15日　晚上 8 點左右

南邊的天空

大熊座
牧夫座
北河三
大角星
巨蟹座
獅子座　軒轅十四
南河三
室女座
天秤座　角宿一
長蛇座

南

西

東

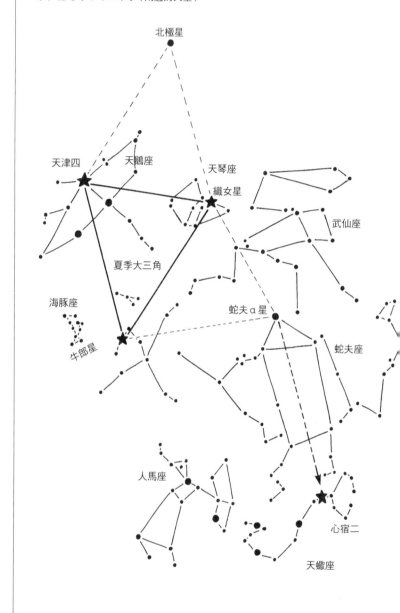

尋找夏季大三角（南邊的天空）

北極星

天津四　天鵝座　天琴座

織女星

武仙座

夏季大三角

海豚座

蛇夫α星

牛郎星

蛇夫座

人馬座

心宿二

天蠍座

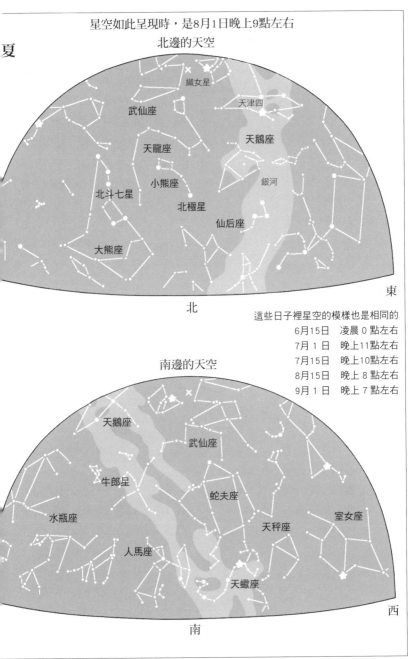

星空如此呈現時，是8月1日晚上9點左右
北邊的天空

夏

織女星
天津四
武仙座
天鵝座
天龍座
小熊座
北斗七星
北極星
銀河
大熊座
仙后座

北

東

這些日子裡星空的模樣也是相同的
6月15日　凌晨 0 點左右
7 月 1 日　晚上11點左右
7月15日　晚上10點左右
8月15日　晚上 8 點左右
9 月 1 日　晚上 7 點左右

南邊的天空

天鵝座
武仙座
牛郎星
蛇夫座
水瓶座
天秤座
室女座
人馬座
天蠍座

南

西

89

星星的移動

北斗七星是1整年都看得到的。觀察1年之後會了解到，它們是以北極星為中心點，畫出了一個圓，然後繞著它在移動。北極星總是固定在同樣的位置上，是獨一無二的星星。

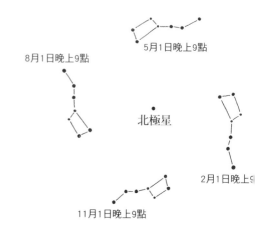

5月1日晚上9點

8月1日晚上9點

北極星

2月1日晚上9

11月1日晚上9點

星星實際上不會移動，是因為地球在轉動，才使它們看起來像在移動。離北極星較近的星星畫出的是小圓，較遠的星星畫出的則是大圓，所以也有被地平線遮住而看不見的時候。

北邊天空星星的移動

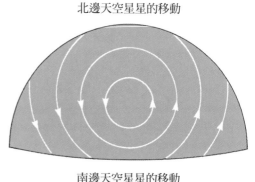

南邊天空星星的移動

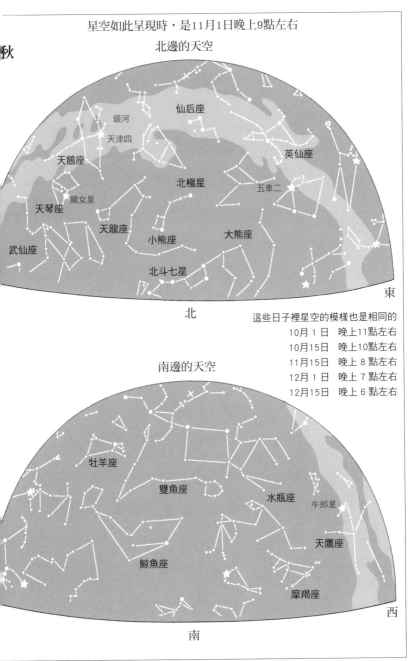

星空如此呈現時，是11月1日晚上9點左右

秋

北邊的天空

仙后座

銀河
天津四

天鵝座

英仙座

織女星

北極星

五車二

天琴座

天龍座

武仙座

小熊座

大熊座

北斗七星

東

北

這些日子裡星空的模樣也是相同的
10月 1 日　晚上11點左右
10月15日　晚上10點左右
11月15日　晚上 8 點左右
12月 1 日　晚上 7 點左右
12月15日　晚上 6 點左右

南邊的天空

牡羊座

雙魚座

水瓶座

牛郎星

天鷹座

鯨魚座

摩羯座

西

南

91

尋找冬季大三角 （南邊的天空）

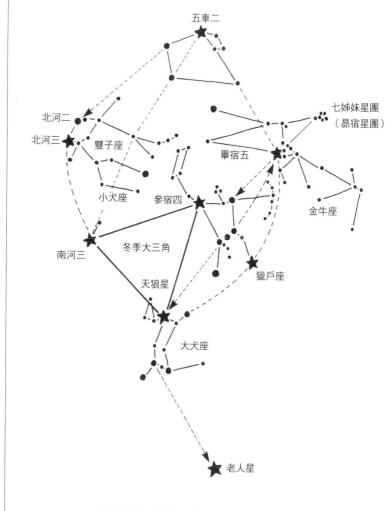

五車二

北河二

北河三

雙子座

小犬座

參宿四

南河三

冬季大三角

天狼星

七姊妹星團
（昴宿星團）

畢宿五

金牛座

獵戶座

大犬座

老人星

星座間的連接線，參考自H.A.雷伊
《找出星座吧》（日本・福音館書店）

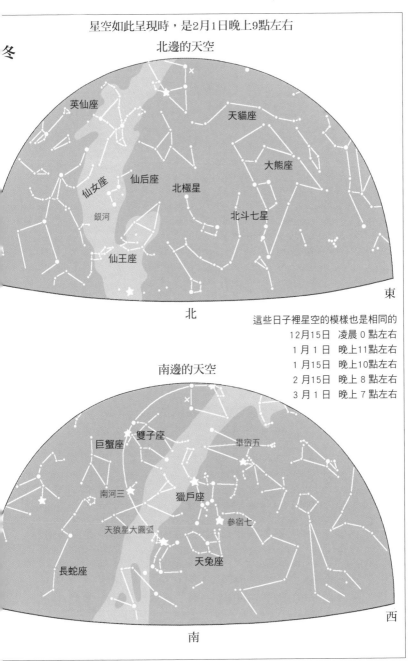

星空如此呈現時，是2月1日晚上9點左右

北邊的天空

冬

英仙座
天貓座
仙女座
仙后座
大熊座
北極星
北斗七星
銀河
仙王座

北

東

這些日子裡星空的模樣也是相同的
12月15日　凌晨 0 點左右
1 月 1 日　晚上11點左右
1 月15日　晚上10點左右
2 月15日　晚上 8 點左右
3 月 1 日　晚上 7 點左右

南邊的天空

巨蟹座
雙子座
畢宿五
南河三
獵戶座
參宿七
天狼星大圓弧
天兔座
長蛇座

南

西

93

潮汐的漲落

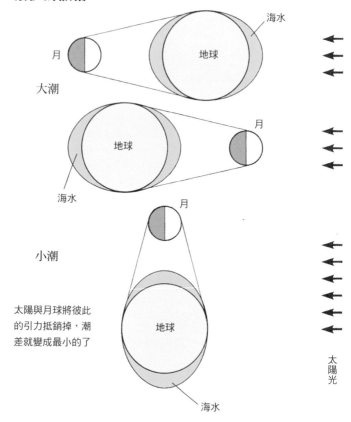

月

海水

地球

大潮

地球

月

海水

小潮

太陽與月球將彼此
的引力抵銷掉，潮
差就變成最小的了

月

地球

海水

太陽光

　　潮汐的漲落，是月球與太陽的引力將海水拉引而形成的。當海面逐漸上升，漲潮漲到最高水位時，稱為滿潮。相反地，當海面下降到最低水位時，則稱為乾潮。潮汐的漲落在1天裡會發生2次，但在太陽與月球呈一直線的滿月與新月時，其潮差會成為1整個月裡最大的。

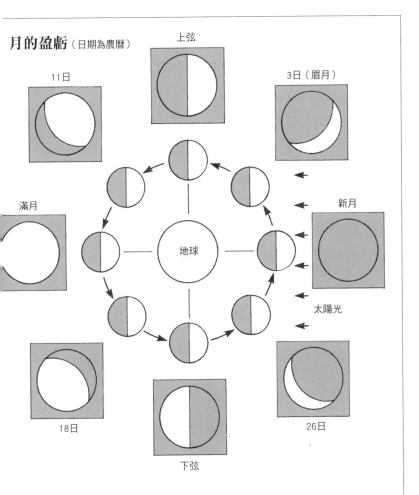

月的盈虧（日期為農曆）

上弦

11日

3日（眉月）

新月

滿月

太陽光

18日

26日

下弦

地球

　　月球大約得花1個月（29.53日）的時間，才能繞地球1圈。由於地球同時帶著它繞著太陽轉，所以從地球看見的月球形狀會受到太陽光的影響，變化成許多模樣。當月球與太陽在同一個方向時，月球的陰影部分會向著地球，所以看起來漆黑一片；當它們在相對的方向時，整個月球都會被照亮，於是形成了滿月。

幽靈？還是外星人？

　　這件事發生在某個夏日裡。當時我去爬信州的某座山，好不容易登上峰頂，卻可惜的是雲霧籠罩了一切，根本看不到什麼景色。就在我覺得失望時，眼前突然出現了朦朧的人影，而且飄浮在那人影周圍的竟是漂亮的七彩光環。那是命喪山中的人的幽靈嗎？還是外星人降落在這座山上呢？當我這麼一想，雙腿便忍不住直發抖，好一陣子都動彈不得。

　　其實，這人影是自己映射在霧裡的身影。在山頂被霧環繞、太陽光線正好從水平後方照射過來的晨間或傍晚時，自己的身影會被映照在眼前的霧中，受到光的折射影響，便出現了彩虹色的光圈。第一位登上馬特洪峰的愛德華‧溫柏爾，也是因為看過這個現象而有名。

　　位在德國的布羅肯山（1142公尺），從以前就以魔女聚集的場所而聞名。不過，在知道霧中所見的魔女身影，其實是在氣象條件的影響下，所映射出來的自己的影子之後，這個現象就被稱為「布羅肯現象」了。

　　布羅肯現象又被稱為「觀音圈」「佛光」。也就是說，它被認為是帶有光環的神佛現身了。朝聖的登山者若遇到這種觀音圈會特別欣喜。說不定，有一天你們也會遇上這個布羅肯現象喔。

飲 食

先在家裡練習廚藝

帶來幸福的主廚

在野外用餐這件事，不單單只是一段愉快又悠閒的時光而已，還具有更大的意義。它既是最長的休息時間，也是用來補充之後的行動所需的能量。攝取有營養的食物，能使疲勞的身體恢復活力；而品嚐了美味的食物後，同樣也為心情注入了活力。不論有多麼疲憊，美味的食物總是能振奮大家的心情，在野外時，主廚是很值得依靠的人。任何人都擁有成為主廚的資質，只不過，得先在家裡訓練一下才行，平常不下廚的人，在野外是不可能突然間就變得很會料理的。

征服廚房吧

在野外最派得上用場的東西，就是火、水和刀，這三樣東西廚房裡都有，要是弄錯這些東西的使用方式，就會變得非常危險。因此，野外訓練的第一步，就是要將火、水和刀都運用自如。首先，開始在廚房練習火候、水量，以及菜刀的用法；只要有心，每天去廚房練習根本不是問題。要準備的工具很簡單：菜刀、砧板和鍋子，而篩子、湯杓、煎鏟、調理筷、平底鍋等，也都是很方便的工具。

選擇菜刀

菜刀依用途可以分成許多種類。有各種不同用途的菜刀，的確很方便，但一般家庭裡有的大概都是萬用刀，所以就請你先練好怎麼使用能切肉、魚、青菜等各種食材、又不易生鏽的萬用刀吧。

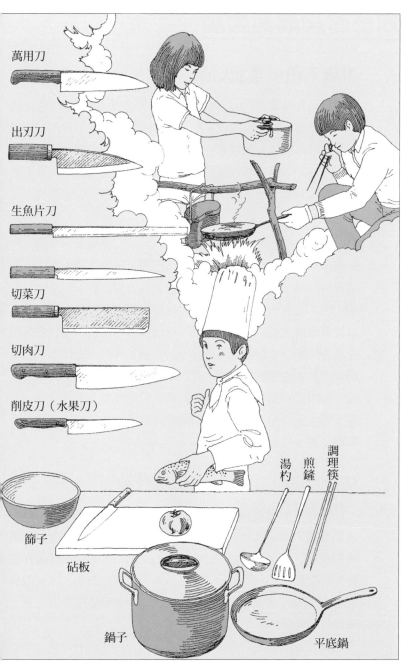

萬用刀

出刃刀

生魚片刀

切菜刀

切肉刀

削皮刀（水果刀）

調理筷
煎鏟
湯杓

篩子

砧板

鍋子

平底鍋

99

你也能夠成為大廚

主廚入門，第1天的菜餚

　　材料是馬鈴薯1個、小顆的洋蔥1個，再從冰箱裡拿出1片培根。首先削去馬鈴薯的皮，左手拿好馬鈴薯，用菜刀刀刃的中央部位削皮，記得要把芽挖掉，長大的芽是有毒的，所以要仔細將它挖除。接著處理洋蔥，把長滿鬚根的部分切掉，再把茶色的外皮剝掉即可。

培根煮洋蔥馬鈴薯

　　將厚的鍋子放到瓦斯爐上，把火打開。冒煙後倒入油，等油遍布整個鍋子底部後，將培根放進去，培根接觸到熱油便會滋滋作響。接著放洋蔥進去，染有培根香味的油會包覆住洋蔥，即使鬆散得亂七八糟也無所謂。最後加入馬鈴薯，帶有培根與洋蔥香味的油，會沾到馬鈴薯上。當鍋子裡的培根縮起來，洋蔥和馬鈴薯也開始滾動時，就加水加到足以把馬鈴薯蓋住的程度。最後蓋上蓋子，等煮到水乾時就算完成了；煮的時候記得把火轉小。不用調味，培根的鹽分被煮出來後，味道應該會剛剛好才對。

切成小塊，烹調的時間就會縮短

　　什麼嘛，很簡單啊！你大概會這麼想吧，煮個30到40分鐘應該就能煮軟了，不過在肚子很餓時，即使是30分鐘也會讓人覺得很久。有個可以更快做好的方法，那就是先把食材切好。試著把同樣的材料切成小塊，再用相同的方法去煮，這次只要15分鐘左右就能完成了。培根的鹹味滲透在整道菜上，味道也變得更好了。

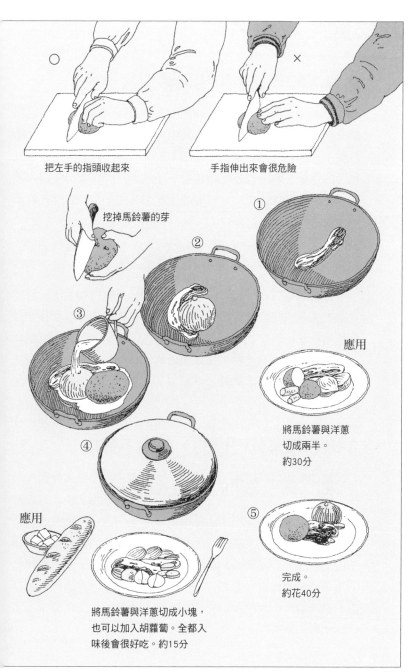

把左手的指頭收起來

手指伸出來會很危險

挖掉馬鈴薯的芽

①

②

③

④

應用

將馬鈴薯與洋蔥
切成兩半。
約30分

⑤

完成。
約花40分

應用

將馬鈴薯與洋蔥切成小塊，
也可以加入胡蘿蔔。全都入
味後會很好吃。約15分

101

怎麼會失敗呢？

水分明明煮乾了，馬鈴薯卻沒煮熟

這是因為火開得太大，馬鈴薯的中心還沒煮熟，水分就已經蒸發光了，把火候控制在小火到中火之間，就不會有這種問題發生了。另外，馬鈴薯不要整個下去煮，即使只切成四等分，也可以防止失敗，還能縮短將近一半的烹煮時間；切成圓片或切丁，烹煮起來會更快。想要趕快吃飯，或是在野外燃料很少時，切成小一點就是要訣。

同一道菜裡，蔬菜的切法都要一致

不同的蔬菜放在一起煮時，要把它們切成相同的大小，這麼一來，煮熟的時間就會幾乎相同，外觀看起來也會很漂亮。當你把馬鈴薯切成丁狀時，就把胡蘿蔔也切丁，而洋蔥也要配合它們的大小。洋蔥兼具了辣味與甜味，是做菜時不可欠缺的蔬菜，切碎的洋蔥末在菜裡並不起眼，但卻能用來提味。也把洋蔥切末的方法記起來吧。

牛肉煮起來乾巴巴的，根本不好吃

這是用牛肉代替培根的失敗例子。牛肉煮得太熟就會喪失美味，這時候，只要先把肉塊裹上麵粉，用油炒過，再放入鍋裡去煮就可以了。而只用牛肉代替培根，是不會有味道滲透到菜裡的，因此要用加入高湯或湯包粉的水，煮的時候也要用鹽、胡椒去調味。使用豬肉或雞肉的煮法，也和牛肉一樣，要注意的是，使用豬肉時一定要完全煮熟才可以，因為豬肉會有寄生蟲，是不可以生吃的。

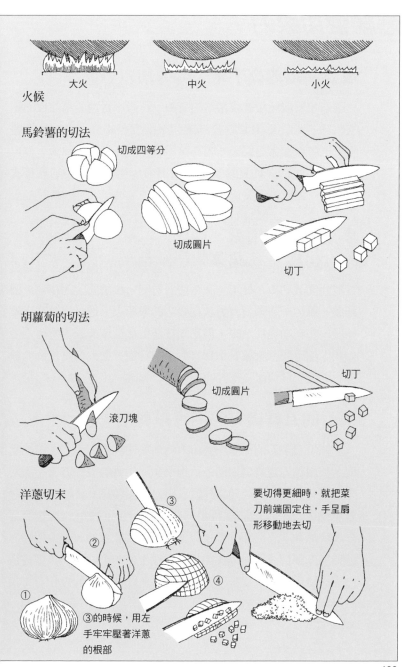

火候

大火　　　中火　　　小火

馬鈴薯的切法

切成四等分

切成圓片

切丁

胡蘿蔔的切法

滾刀塊

切成圓片

切丁

洋蔥切末

要切得更細時，就把菜刀前端固定住，手呈扇形移動地去切

①
②
③
④

③的時候，用左手牢牢壓著洋蔥的根部

熟練使用菜刀

成為削皮的高手吧

菜刀是反覆使用就會習慣的東西。首先，從削蔬菜的皮開始吧，去拜託媽媽煮菜時盡量讓你來削皮，如果學會削馬鈴薯皮，就可以獨當一面了。因為雖然有表面光滑的馬鈴薯，但也有凹凸不平的，而且芽也必須挖出來。在反覆練習了許多次後，你一定會削得又快又漂亮喔。

拿菜刀不必用力

右手輕輕地握住菜刀的刀柄，不需要用力的握緊它，身體直直地面向著砧板。好了，試著切看看吧。馬鈴薯、胡蘿蔔、白蘿蔔、蔥……將菜刀刀刃放在要切的東西上，像是由上往下壓一般，啪啪啪地切下去。但是，在切魚糕板或醃製物時可不能如此，這時候刀尖要對準食材，手腕懸空，把刀像是拉回來般地切下去，這樣應該就會切得很好了。

菜刀的刀背與刀腹都可以利用

仔細看看菜刀的形狀。萬用刀的前端比較細，背部則有些厚度，被稱為刀背的這個部分，用來刮除牛蒡的皮很方便，即使是皮很薄的胡蘿蔔，也同樣可以這麼削掉，而剝銀杏殼的時候，只要用刀背敲開就行了。此外，用左手按壓住刀腹的部分，就能夠壓碎薑或大蒜。只要將右手握住刀柄，左手放在靠近刀背的部位上，把體重像是從上往下般的壓下去，薑就會被壓成小塊的碎片。要當心別讓手滑掉，以免受傷。

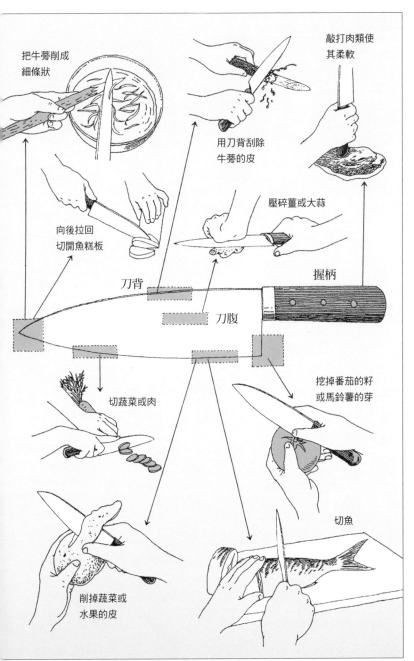

把牛蒡削成
細條狀

敲打肉類使
其柔軟

用刀背刮除
牛蒡的皮

向後拉回
切開魚糕板

壓碎薑或大蒜

刀背

握柄

刀腹

挖掉番茄的籽
或馬鈴薯的芽

切蔬菜或肉

削掉蔬菜或
水果的皮

切魚

105

蔬菜的切法 ①

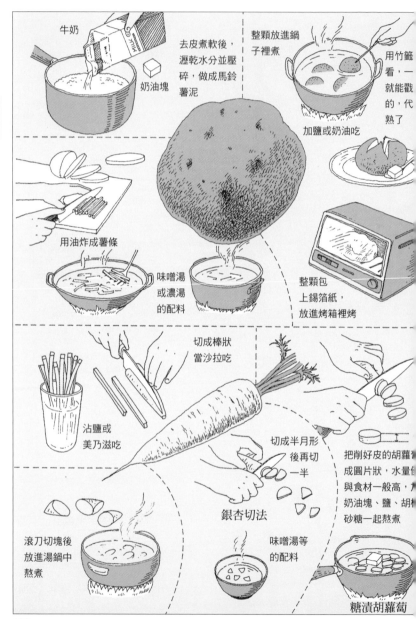

牛奶

奶油塊

去皮煮軟後，瀝乾水分並壓碎，做成馬鈴薯泥

整顆放進鍋子裡煮

用竹籤看，一戳就能戳的，代表熟了

加鹽或奶油吃

用油炸成薯條

味噌湯或濃湯的配料

整顆包上錫箔紙，放進烤箱裡烤

切成棒狀當沙拉吃

沾鹽或美乃滋吃

切成半月形後再切一半

銀杏切法

把削好皮的胡蘿蔔切成圓片狀，水量倒與食材一般高，加奶油塊、鹽、胡蘿蔔砂糖一起熬煮

滾刀切塊後放進湯鍋中熬煮

味噌湯等的配料

糖漬胡蘿蔔

每道菜都有它適合的切法。吃的時候，覺得最好吃的大小，就是標準的所在。至於是一道菜的主角？還是配角？這些也都會使切法改變喔。

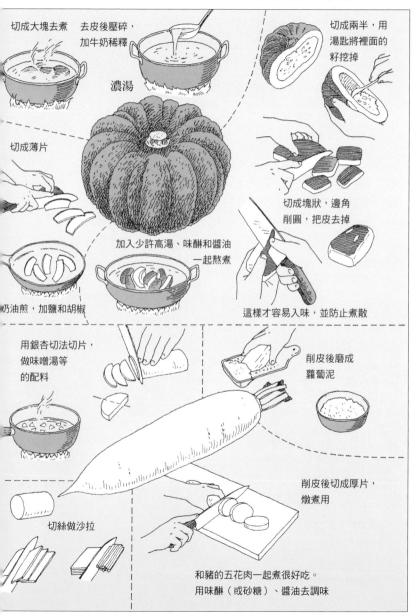

切成大塊去煮

去皮後壓碎，加牛奶稀釋

濃湯

切成兩半，用湯匙將裡面的籽挖掉

切成薄片

切成塊狀，邊角削圓，把皮去掉

加入少許高湯、味醂和醬油一起熬煮

奶油煎，加鹽和胡椒

這樣才容易入味，並防止煮散

用銀杏切法切片，做味噌湯等的配料

削皮後磨成蘿蔔泥

削皮後切成厚片，燉煮用

切絲做沙拉

和豬的五花肉一起煮很好吃。用味醂（或砂糖）、醬油去調味

107

蔬菜的切法 ②

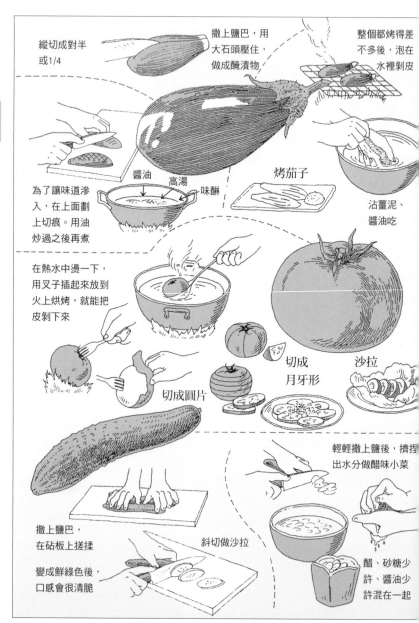

縱切成對半或1/4

撒上鹽巴，用大石頭壓住，做成醃漬物

整個都烤得差不多後，泡在水裡剝皮

醬油　高湯　味醂

烤茄子

為了讓味道滲入，在上面劃上切痕。用油炒過之後再煮

沾薑泥、醬油吃

在熱水中燙一下，用叉子插起來放到火上烘烤，就能把皮剝下來

切成月牙形

沙拉

切成圓片

輕輕撒上鹽後，擠捏出水分做醋味小菜

撒上鹽巴，在砧板上搓揉

斜切做沙拉

變成鮮綠色後，口感會很清脆

醋、砂糖少許、醬油少許混在一起

有可以生吃的，也有必須用火煮過的蔬菜。例如胡蘿蔔、白蘿蔔、番茄、小黃瓜、高麗菜等等，都可以做成生菜沙拉吃。

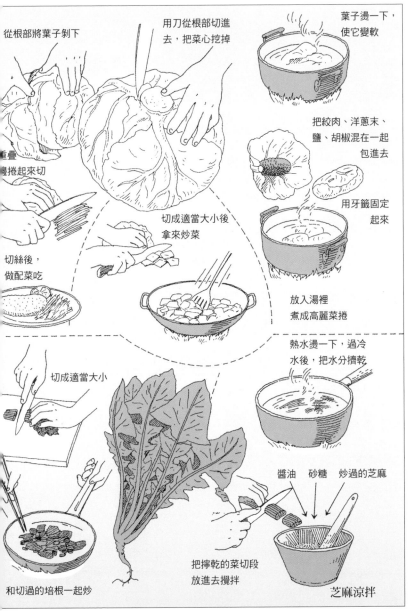

從根部將葉子剝下

用刀從根部切進去，把菜心挖掉

葉子燙一下，使它變軟

重疊捲起來切

把絞肉、洋蔥末、鹽、胡椒混在一起包進去

用牙籤固定起來

切絲後，做配菜吃

切成適當大小後拿來炒菜

放入湯裡煮成高麗菜捲

熱水燙一下，過冷水後，把水分擠乾

切成適當大小

醬油　砂糖　炒過的芝麻

和切過的培根一起炒

把擠乾的菜切段放進去攪拌

芝麻涼拌

切魚

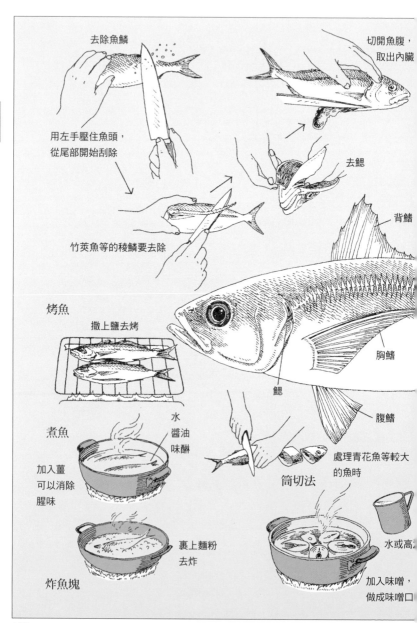

去除魚鱗

用左手壓住魚頭，
從尾部開始刮除

切開魚腹，
取出內臟

去鰓

竹莢魚等的稜鱗要去除

背鰭

胸鰭

鰓

腹鰭

烤魚

撒上鹽去烤

煮魚

水
醬油
味醂

加入薑
可以消除
腥味

筒切法

處理青花魚等較大
的魚時

炸魚塊

裹上麵粉
去炸

水或高湯

加入味噌，
做成味噌口味

魚的處理似乎很困難，其實不會。只要去除掉魚鱗和內臟即可。如果魚很新鮮，不取出內臟也可以。

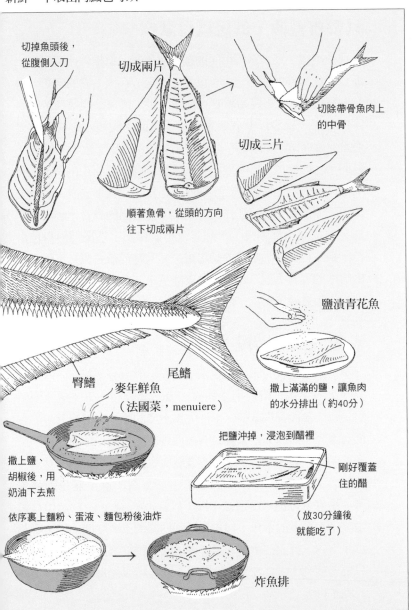

切掉魚頭後，從腹側入刀

切成兩片

切除帶骨魚肉上的中骨

切成三片

順著魚骨，從頭的方向往下切成兩片

臀鰭

尾鰭

鹽漬青花魚

撒上滿滿的鹽，讓魚肉的水分排出（約40分）

麥年鮮魚
（法國菜，menuiere）

撒上鹽、胡椒後，用奶油下去煎

把鹽沖掉，浸泡到醋裡

剛好覆蓋住的醋

（放30分鐘後就能吃了）

依序裹上麵粉、蛋液、麵包粉後油炸

炸魚排

煮飯

只要會煮飯，就足以自豪啊

別使用電子鍋，試著用厚的鍋子煮飯吧，這樣會比較好吃，而且對去野外露營時也大有幫助。飯要放在火上煮的時間大約是10~15分鐘。因為需要的時間很短，所以一開始練習時要守在旁邊，就像以前人所說的，「煮飯的時候，起初是微火燃燒，中間是熊熊大火，即使小孩哭著要吃，也不能把蓋子打開」，因為煮到一半要是把鍋蓋打開讓水蒸氣跑出來，裡面的溫度會下降，飯就變得很難吃。所以，開火下去煮之後，千萬別打開鍋蓋，而是要仔細聆聽鍋子裡發出的聲音。起先很安靜，但是開始沸騰後，水蒸氣會不斷冒出，然後溢出白色湯汁，鍋蓋也會喀啦喀啦的動起來。煮的時候雖然會一直傳出喀啦喀啦的聲音，但一會兒就會安靜下來，當你聽到咻咻聲，那就代表飯煮好了。

煮飯的三個階段

第一階段是洗完米後，讓米吸收充足的水分；第二階段是開火下去煮；第三階段則是關火之後，讓飯燜一下。這三個階段，每一階段都很重要。米洗完馬上煮的話，由於只有米的表面有水分，所以煮出來就只有表面是軟的，裡面卻還是硬的，這就叫做「夾生飯」。不小心煮成夾生飯時，可以灑一點酒，然後再蓋上蓋子，用大火燜個30秒左右。為了避免這種失敗，洗好米後把米倒進篩子裡，放置30分鐘左右，這30分鐘是讓米表面上的水分，緩緩滲透到內部的重要時間。如果時間實在不夠，就先把水倒進鍋子裡燒開，再把米放下去煮，因為只要溫度高，米就會很快地吸收水分，所以記得水量必須加多一點才行。

米與水的分量

米1杯 ＋ 水1$\frac{1}{5}$杯

可以煮出
1大碗公的白飯

① 洗米

把泡在大量水裡
的米搓一搓，
再倒掉水

前面的2～3次
用手迅速洗過

水不再混濁後，就把米
倒進篩子裡

② 炊飯（約15分）

直到沸騰為止，
都用小火煮

小火

（約30分）

會發出最吵鬧
的聲音

中火

轉成大火再
煮個幾秒鐘

聲音安靜下來就轉
小火，聽見咻咻聲
再轉成大火，然後
立刻關掉

③ 燜飯（約15分）

煮湯

用昆布、小魚乾、柴魚片熬出高湯

日本料理中的湯品代表，就是清湯與味噌湯，只要學會這兩種湯的作法，剩下來僅需改變加進去的材料，就足以應用了。煮清湯時所加的並不是水，而是高湯，所謂高湯，是指在水裡加入昆布、柴魚片（把柴魚塊削成薄片）或小魚乾等調味的湯汁。昆布和小魚乾只要浸泡在水裡，味道就會跑出來，柴魚片則要放在熱水裡煮才行，如果不用熱水，柴魚片裡發散美味的物質，就沒辦法溶解出來。更重要的是，必須在煮滾的瞬間把火關上，並立刻把它撈出，否則腥臭味或苦味就會跑出來了。像這樣順利熬出的高湯，被稱為是「一號高湯」，可以用來煮清湯。被撈出來的柴魚片裡，有8成的美味都已經釋放出去，而利用剩下2成美味所熬出來的，就是二號高湯，可以用來煮味噌湯或燉煮東西。

湯料煮熟後，再調味

有了高湯之後，就把配料加進去，配料是指海帶芽、馬鈴薯等可以放進湯品裡的食材。豆腐的白色配上海帶芽的綠色，鴻喜菇的茶色配上蔥的綠色，像這樣從美麗的顏色搭配去考量，要決定配料就很容易了。高湯中的食材煮軟以後，就可以加入調味料。清湯是用鹽和醬油去調味的，盡可能少量地加，覺得有些味道就可以了，因為調得太鹹，味道是無法變回來的。味噌湯則是將味噌一點一點地加進去溶解，記得把火轉小，免得它滾起來，也不要煮得太熟，否則會喪失味噌的美味了。在配料裡面，只有豆腐要等味噌溶解後才放入，因為豆腐煮得太久，外層是會變硬的。不論是清湯也好、味噌湯也好，最後再撒上蔥花或山芹菜等綠色蔬菜，就大功告成了。

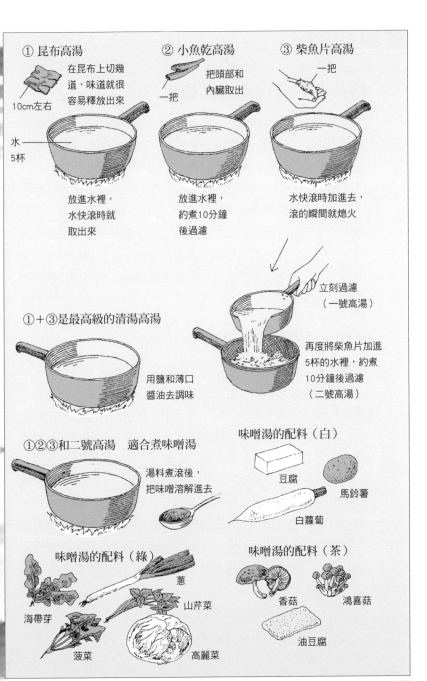

① 昆布高湯
10cm左右
在昆布上切幾道，味道就很容易釋放出來
水 5杯
放進水裡，水快滾時就取出來

② 小魚乾高湯
一把
把頭部和內臟取出
放進水裡，約煮10分鐘後過濾

③ 柴魚片高湯
一把
水快滾時加進去，滾的瞬間就熄火

立刻過濾（一號高湯）

①+③是最高級的清湯高湯

用鹽和薄口醬油去調味

再度將柴魚片加進5杯的水裡，約煮10分鐘後過濾（二號高湯）

①②③和二號高湯　適合煮味噌湯

湯料煮滾後，把味噌溶解進去

味噌湯的配料（白）
豆腐
馬鈴薯
白蘿蔔

味噌湯的配料（綠）
蔥
山芹菜
海帶芽
菠菜
高麗菜

味噌湯的配料（茶）
香菇
鴻喜菇
油豆腐

烤魚或肉

烤的時候要用大火加遠火

　　把爐子的火轉到最大，並且放在離火遠一點的網子上烤，不論是烤魚還是烤肉，都會是最好吃的。如果沒有離火遠一點烤會怎樣呢？首先，表面一下子就會烤焦，裡面卻還沒有烤熟。既然如此，只要用小火慢慢烤不就好了？或許有人會這麼想吧。用小火的話，儘管不會焦掉，但由於肉塊的表面沒有被封住，所以美味會一點一點地向外流失，連帶水分也都會跑掉，魚、肉就會變得乾乾扁扁的，很難吃。為了要烤得好吃，首先得用大火在表面快速製造出一層保護的薄膜，之後讓熱度緩緩地擴散滲透進去就好了。

用平底鍋煎烤東西時要抹油

　　為了防止魚或肉黏在網子上，事前要先把網子烤熱；使用平底鍋時，則要先抹油。平底鍋燒熱之後抹上油，等冒出煙時，再把魚或肉放進去煎烤，魚、肉上先撒點鹽和胡椒，會比較好吃。如果是煎牛排，就直接用大火一口氣煎熟就好，即使裡面沒有全熟，仍舊很好吃。不過，在烤魚或其他肉類時，因為可能會有寄生蟲，所以連裡面都要烤熟才能吃。就像前面所說的一樣，能避免肉塊表面燒焦而讓裡面煎熟的方法，就是把魚、肉沾拍麵粉之類的東西，因為熱油和裹粉會在表面形成薄膜，使肉中的美味不會流失掉。所謂的燒烤，看似簡單，其實很困難，不過，它是最美味的烹調方法之一，也是在野外最能派上用場的做菜方法。

撒鹽時，從掌心向
上拋撒，會很均勻

從裝盤時在上面的那側開始烤

大火加遠火

魚裝盤時頭要放在左邊
（只有鰈魚的頭放在右邊）

用磚頭把烤網架高

平底鍋燒熱後抹上油

在網子上抹油也是
防止沾黏的
好方法

用紙沾油抹也可以

全部都輕輕地
沾拍上麵粉

翻轉籤子
將兩面烤熟

冷卻後把籤子抽出來
形狀也不會塌掉

用平底鍋煎烤時要用中火

117

做沙拉

沙拉會增進食慾

　　新鮮的蔬菜入口時，會有清脆的口感。沙拉是一種不可思議的食物，不僅對身體好，連心靈都會因它而產生清爽的感覺。把小黃瓜縱切成棒狀後，只要沾上美乃滋就是蔬菜棒沙拉了。而把小黃瓜切成薄圓片，用鹽搓揉後，拌上少許的醋和醬油，就是一道涼拌小黃瓜了；這是日本的沙拉。在某種意義上，把新鮮的食材混合在一起，就叫做沙拉，這樣想就可以了。

在醬汁上做變化

　　食材只要是新鮮的就能用，改變醬汁可以做出各式各樣的沙拉。醬汁基本上是醋和油，比例是醋2、油3，混入少許的鹽和胡椒，就是法式沙拉醬（因為法國人常吃，所以才會有這個名稱）。醋用米醋或蘋果醋都可以，喜歡吃酸的人就多加一點醋，其他就看個人的創意了。你可以把起司切細拌進去，也可以加辣椒，倒點醬油就像是和風食物。不論是淋上沙拉油或芝麻油，味道吃起來都很不錯喔。

醋味涼拌菜，是不用油的日式沙拉

　　水分很多的生菜，如果不用油在表面做出薄膜的話，就會變得皺巴巴的。不過，燙過一次的蔬菜，或是用鹽搓揉過使水分排出的蔬菜，就沒這個必要了。把醬油、味噌、砂糖等加在一起做成的醬汁，取代油去涼拌蔬菜，就是所謂的醋味涼拌菜。醋味涼拌菜的醬汁，基本上是醋3、砂糖1、醬油1的比例，要拌白色的食材時，選擇薄口醬油比較好。這種醋就叫做三杯醋，用量請隨個人喜好來增減。

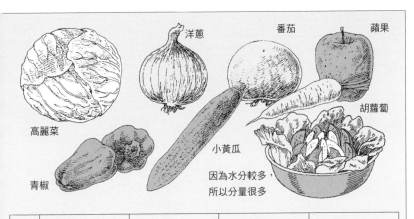

洋蔥

番茄

蘋果

高麗菜

胡蘿蔔

小黃瓜

青椒

因為水分較多，
所以分量很多

西式沙拉	醋 檸檬 蘋果醋 其他	沙拉油 橄欖油 芝麻油 其他	鹽、胡椒	辣椒、起司 酸奶油 大蒜等 喜歡的東西
	*** 醋2 ＋ 油3 ＋ 鹽、胡椒少許 ＋ 喜歡的東西**			

日式沙拉	醋 柚子 苦橙 其他	（不使用油）	醬油 鹽 味噌	砂糖 味醂、芥末 炒過的芝麻等 喜歡的東西
	*** 醋味涼拌菜的基本　　醋3 ＋ 砂糖1 ＋ 醬油1**			

醋拌小黃瓜與海帶芽

因為水分已經排出，
所以量很少

用鹽搓揉過的小黃瓜

將海帶芽切過
後燙煮

用三杯醋
拌一拌

燙過、擰去水分的菠菜

小魚乾

芝麻涼拌的基本
芝麻2：醬油2：砂糖1

芝麻涼拌

用手記住分量

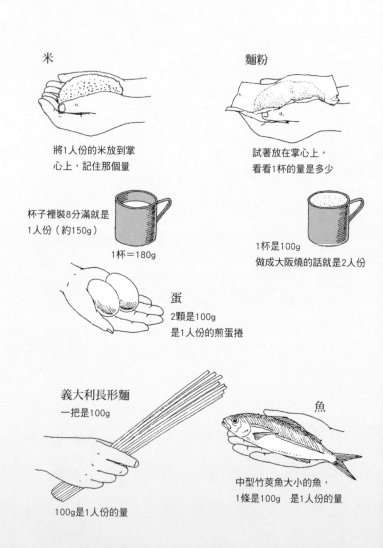

米

將1人份的米放到掌心上，記住那個量

麵粉

試著放在掌心上，看看1杯的量是多少

杯子裡裝8分滿就是
1人份（約150g）

1杯＝180g

1杯是100g
做成大阪燒的話就是2人份

蛋
2顆是100g
是1人份的煎蛋捲

義大利長形麵
一把是100g

100g是1人份的量

魚

中型竹莢魚大小的魚，
1條是100g　是1人份的量

能用自己的手代替秤或量匙去記住重量與分量，在野外時會非常有幫助。
只要把一人份的量記起來，就不會犯下煮太多的失誤了。

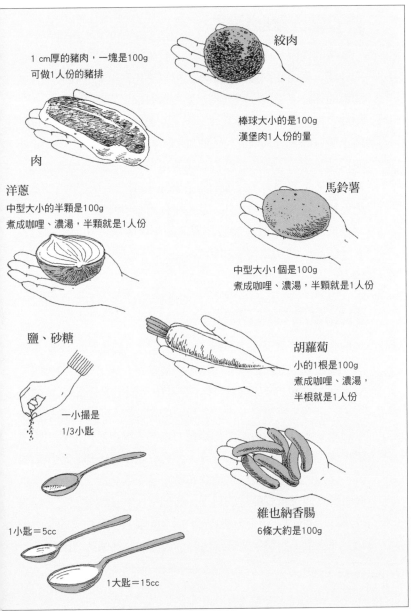

絞肉

1 cm厚的豬肉，一塊是100g
可做1人份的豬排

棒球大小的是100g
漢堡肉1人份的量

肉

洋蔥
中型大小的半顆是100g
煮成咖哩、濃湯，半顆就是1人份

馬鈴薯

中型大小1個是100g
煮成咖哩、濃湯，半顆就是1人份

鹽、砂糖

胡蘿蔔
小的1根是100g
煮成咖哩、濃湯，
半根就是1人份

一小撮是
1/3小匙

維也納香腸
6條大約是100g

1小匙＝5cc

1大匙＝15cc

用餐後要收拾

要考慮洗滌順序

　　飯後的洗碗工作也是有訣竅的。首先把沾到油的和沒沾到油的分開，從沒沾到油的開始洗，可以不用洗碗精。接下來再洗油膩的部分，由於油碰到熱水比冷水要來得容易溶解，所以先用熱水把沾有油漬的碗盤沖一下。像這樣考慮好順序後，就能防止所有的餐具都被弄得油膩膩的。在野外，原則上我們是不使用洗潔精的，所以在家裡也試著不用吧。光靠熱水無法把油沖掉時，試著用泡過好幾次的茶來洗就可以了，如果用茶葉渣則更容易刷掉油脂。此外，茶也可以用來消除瓶子裡的異味，想要使用空瓶，但之前裝在裡面的東西的味道卻消不掉時，就放少許茶葉（這個要用新的）進去蓋起來，擺個1～2天之後，味道就會消失了。

別忘記也要洗砧板

　　把砧板的一面用來處理蔬菜水果，另一面則用來處理魚或肉，像這樣做好區隔，味道就不會混雜在一起了。去野外時，用來代替砧板的合板也一樣，在其中一面的角落畫上魚的圖案，就很容易辨識了。由於砧板上的切痕裡，很容易沾染或滋生細菌，所以使用後要用棕刷用力刷洗，淋上熱水消毒也很不錯。洗完後用乾抹布拭去水分，然後立起來或吊掛在乾淨的場所，偶爾把浸泡過漂白劑的抹布貼在砧板上，放一陣子再洗就會變得更清潔，天氣好的日子，要把砧板拿去曬曬太陽。準備乾淨好用的砧板，以及切起來很順手的菜刀，是做菜的基本須知。別忘了，抹布也要經常用熱水消毒，並且保持清潔喔。

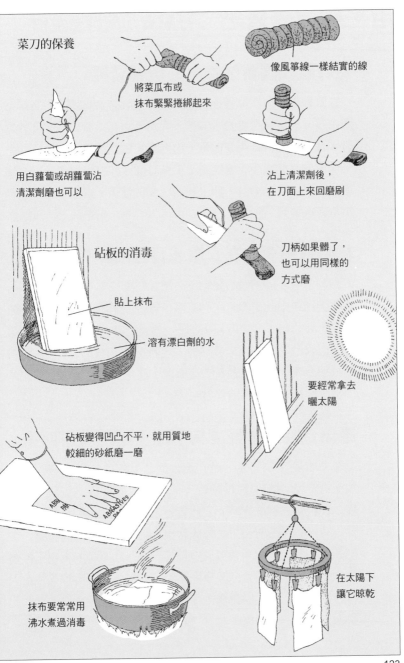

菜刀的保養

像風箏線一樣結實的線

將菜瓜布或抹布緊緊捲綁起來

用白蘿蔔或胡蘿蔔沾清潔劑磨也可以

沾上清潔劑後，在刀面上來回磨刷

砧板的消毒

刀柄如果髒了，也可以用同樣的方式磨

貼上抹布

溶有漂白劑的水

要經常拿去曬太陽

砧板變得凹凸不平，就用質地較細的砂紙磨一磨

抹布要常常用沸水煮過消毒

在太陽下讓它晾乾

123

食材要裝到容易辨認的塑膠袋裡

在野外做飯與在家裡不一樣，你必須要把食材帶去。為了方便處理，最好是帶輕盈、體積不大、不需花太多時間調理的食材。蔬菜只要洗好需要的量，再裝進塑膠袋裡帶去即可，如果先切成適當的大小，就能省下更多時間了。打翻之後不能再使用的食材，像是麵粉、油之類的，要放進袋子或瓶子裡，並且用塑膠袋裝好。

行動食物要放在衣服或背包的口袋裡

和到當地才開始做的餐點不一樣，乾糧或零嘴等行動食物，是在走路途中肚子餓時吃的東西。覺得肚子餓了或是很累的時候，不要忍耐，拿出乾糧來吃吧，準備巧克力、小餅乾或糖果等自己喜歡吃的零嘴是最好的，人們吃到愛吃的東西後，就會變得很有精神。為了能夠方便拿取，請把行動食物放到衣服的口袋，或是背包口袋的上方吧。

應急食物，最好能夠不派上用場就帶回家

應急食物正如其名，是在發生緊急狀況時吃的東西。比方說，碰上大雨而無法行動時；或是因為迷路超出了預定的日程，而把食物都吃完時；又或者是過河時，帶去的食物全都被沖走時。只要沒有發生這類的狀況，請不要動用應急食物。在應急食物的袋子裡，要放入重量輕、保存期限長的食物，像是牛肉乾、冷凍乾燥食品（參閱第152頁）、巧克力等等。在大自然裡，誰也不知道會發生什麼事，所以無論去哪裡，都要記得準備一袋應急食物。

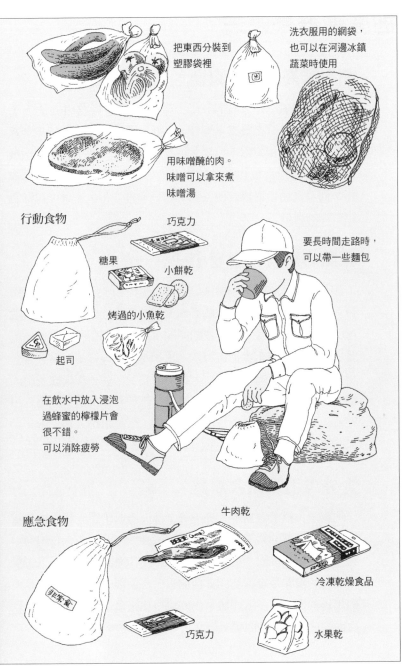

把東西分裝到
塑膠袋裡

洗衣服用的網袋,
也可以在河邊冰鎮
蔬菜時使用

用味噌醃的肉。
味噌可以拿來煮
味噌湯

行動食物

巧克力

糖果

小餅乾

烤過的小魚乾

起司

要長時間走路時,
可以帶一些麵包

在飲水中放入浸泡
過蜂蜜的檸檬片會
很不錯。
可以消除疲勞

應急食物

牛肉乾

冷凍乾燥食品

巧克力

水果乾

125

把烹調器具帶去

利用家裡現有的東西

廚房裡使用的烹調器具，已經在本書99頁說明過了。不過，到野外去行李要盡量減輕，因此相關的用具也要減少到剩下鍋子、砧板和菜刀，只要有這些東西就能做飯了。由於砧板很重，可以用合板代替，如果有煮飯用的飯盒，那會更有效率，而帶根湯杓也很方便。剩下來只要有火和水，就可以打造出很棒的廚房了。

花點心思使行李變小

如果能生火的場所，可以直接在地上做個爐灶（參閱132頁）；如果不能那麼做，就必須帶個爐子去。即使可以在當地取得用水，也要考慮到搬運的問題，準備 一個塑膠貯水桶，或是用能夠折疊的布水桶也可以。火和水都準備好了，炊具也有了，剩下就是吃飯用的碗盤、裝湯的杯子、筷子和湯匙了。人很多的時候，不得已可能會用紙盤、紙杯和免洗筷，但這些用完就丟的東西，都會成為垃圾。所以，最好每個人都準備一套自己用的餐具吧。

野外專用的組合炊具

把鍋子、盤子兼蓋子、杯子等全都完美收納在一起的組合炊具，因為是薄的鋁製品，所以質地很輕，方便攜帶。有的還附有茶壺，如果沒附，把鍋子分成煮水用和烹調用的就可以。組合炊具的優點是不占空間，但並不一定要買一套來用，有家用的鍋具就很足夠了。由於家用的鍋子比組合炊具來得厚，所以反而會使煮出來的飯菜更好吃。

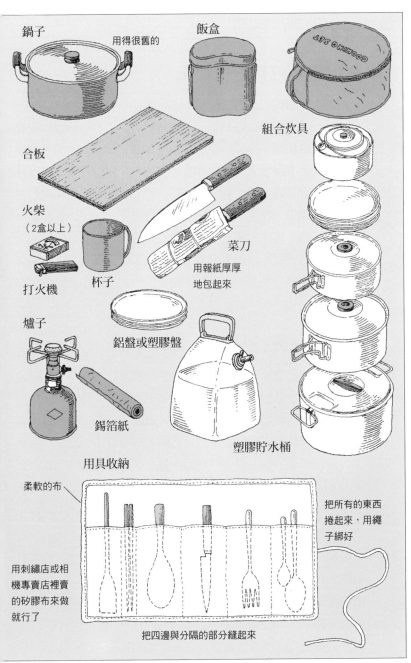

鍋子
用得很舊的

飯盒

組合炊具

合板

火柴
（2盒以上）

打火機

杯子

菜刀
用報紙厚厚
地包起來

爐子

鋁盤或塑膠盤

錫箔紙

塑膠貯水桶

用具收納

柔軟的布

用刺繡店或相
機專賣店裡賣
的矽膠布來做
就行了

把所有的東西
捲起來，用繩
子綁好

把四邊與分隔的部分縫起來

攜帶調味料

有與沒有可是差別很大

「啊，這時候要是有鹽的話」「如果有一點醬油的話」……
這是在野外忘記帶調味料時所喊出的聲音。有沒有調味料可是
差別很大，只要一點點，就能決定一道菜是好吃還是難吃了。
舉例來說，直接把魚拿去烤和撒了鹽再烤，會有什麼不同呢？
直接拿去烤的話，魚肉容易散開，魚特有的腥味也會殘留下
來。但是撒上一點鹽，魚裡面的水分會被鹽給吸出表面，使魚
肉變得緊繃，溶在水中的腥味也同時被消除，而在烤的時候，
表面的蛋白質受熱後會迅速凝固，形成像保護膜一樣的作用，
使美味不會向外流失。不過是一點點的鹽，就可以發揮出這麼
大的功效呢。

增添風味或香氣的辛香料

不只是鹽而已，具有刺激性香味的胡椒可以誘發食慾、促進
胃腸蠕動，也是很重要的調味料。需要更複雜的味道時，帶咖
哩粉就行了。咖哩粉是以胡椒為主，混合了幾十種辛香料而製
成的東西，在西式的炒或燉煮料理中，只要使用一點點，味道
就會變得相當濃郁。但是注意要少量，如果加得太多，就會全
部都煮成咖哩了。

引出食材味道的高湯料

還有一個不可以忘記的東西，那就是能引出食材味道的高湯
料。小魚乾、昆布和柴魚片，這些在家裡熬出高湯後會被撈除
的東西，在野外時就一起吃掉吧，反正很有營養，況且在大自
然裡，這種不拘小節的行為也是被允許的。使用湯包粉也可
以，在做西式料理或湯品時，使用湯塊是很方便的。

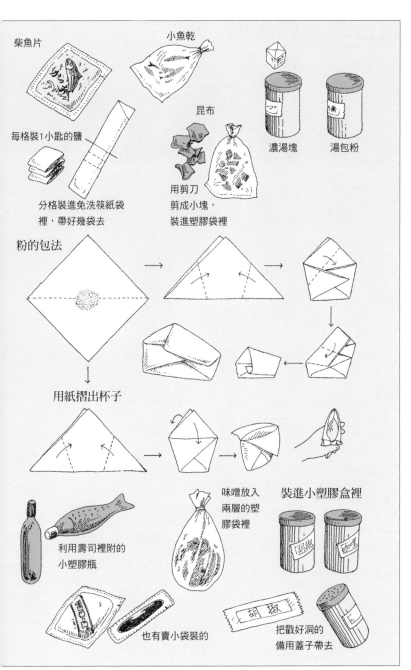

柴魚片

每格裝1小匙的鹽

分格裝進免洗筷紙袋
裡，帶好幾袋去

小魚乾

昆布

用剪刀
剪成小塊，
裝進塑膠袋裡

濃湯塊　　湯包粉

粉的包法

用紙摺出杯子

利用壽司裡附的
小塑膠瓶

也有賣小袋裝的

味噌放入
兩層的塑
膠袋裡

裝進小塑膠盒裡

把戳好洞的
備用蓋子帶去

129

當日來回的餐點

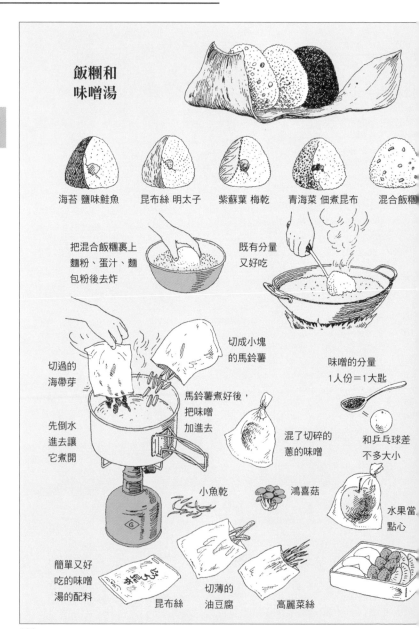

飯糰和
味噌湯

海苔 鹽味鮭魚　昆布絲 明太子　紫蘇葉 梅乾　青海菜 佃煮昆布　混合飯糰

把混合飯糰裹上
麵粉、蛋汁、麵
包粉後去炸

既有分量
又好吃

切成小塊
的馬鈴薯

切過的
海帶芽

馬鈴薯煮好後，
把味噌
加進去

先倒水
進去讓
它煮開

混了切碎的
蔥的味噌

味噌的分量
1人份＝1大匙

和乒乓球差
不多大小

小魚乾　鴻喜菇

水果當
點心

簡單又好
吃的味噌
湯的配料

昆布絲

切薄的
油豆腐

高麗菜絲

在當日來回的行程裡，午餐是最快樂的時刻了，這種時候吃泡麵，可就太沒意思了。以飯糰或三明治為主食，再煮一鍋熱騰騰的濃湯吧。

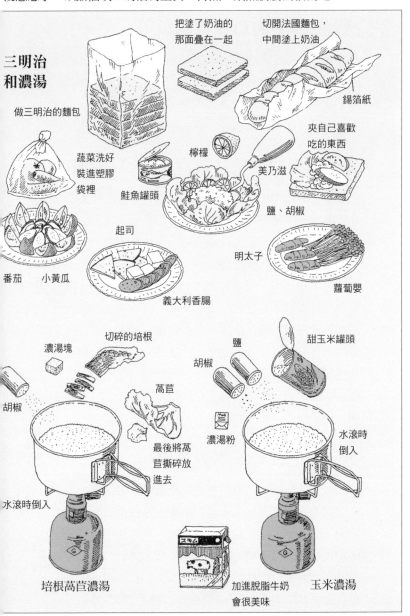

三明治和濃湯

做三明治的麵包

把塗了奶油的那面疊在一起

切開法國麵包，中間塗上奶油

錫箔紙

夾自己喜歡吃的東西

蔬菜洗好裝進塑膠袋裡

檸檬

美乃滋

鮭魚罐頭

鹽、胡椒

番茄　小黃瓜

起司

明太子

義大利香腸

蘿蔔嬰

濃湯塊

切碎的培根

鹽

甜玉米罐頭

胡椒

胡椒

萵苣

最後將萵苣撕碎放進去

濃湯粉

水滾時倒入

水滾時倒入

培根萵苣濃湯

加進脫脂牛奶會很美味

玉米濃湯

製作爐灶

確認是不是可以生火的場所

在野外並不是到處都可以生火。稍微不小心，就有可能釀成山林大火，所以能夠生火的場所大多是被選定的，露營地裡所指定的地方，一般都是被許可的，所以記得事先向當地的管理單位詢問。如果要去的地方禁止生火，那就帶爐子去吧。

野外的廚房，是一個直徑3公尺的圓圈

為了烹調食物，我們來做個爐灶吧，首先要決定設在哪裡。在做飯時，水是不可欠缺的，所以設在水源處附近比較好，不過要是靠得太近，就會汙染到河川。處理食材剩下的廢水，應該要倒在地上讓它被地面吸收，在土裡被過濾成乾淨的水後，再流回河裡才對。要是離河流太近，過濾的時間會很短，髒水就會維持在原來的狀態下流入河中了。當然，更不能直接倒入河裡。要把廚房設在離河流有些距離的地方，而且從火源中心開始，在向外1.5公尺的圓形範圍內，不可以放置易燃物品。木材燃燒起來的氣勢，和家裡的瓦斯爐是完全不同的，隨著劈哩啪啦的爆裂聲，也會有火星四散的情形，尤其在乾燥的天氣裡，火苗很容易轉移到草地上，所以要特別小心。

第一次生火時，不要著急

第一次生火時，大概會被它的難度嚇到吧，不是有風，就是木頭很溼，根本沒辦法和原先所想的那樣生起來。生火是有訣竅的，而熟不熟練也是關鍵。首先，多收集一些乾的樹枝，然後用火柴棒或打火機點燃報紙或樹皮，接著放入細樹枝。不要著急，確定火已經移燒到上面後，再把粗的樹枝放進去。在很難找到木柴的地方，右圖的報紙球就派上用場了。

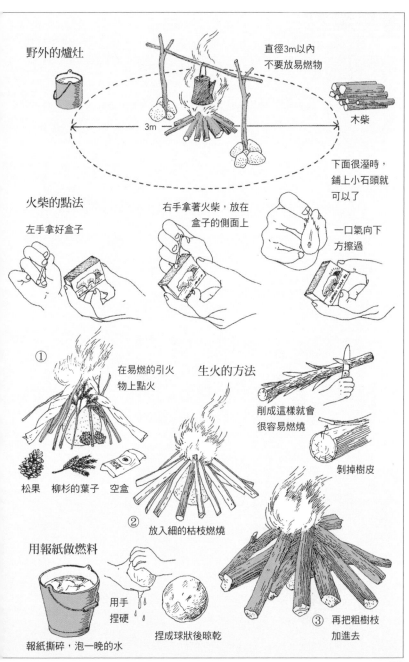

野外的爐灶

直徑3m以內
不要放易燃物

木柴

3m

下面很溼時，
鋪上小石頭就
可以了

火柴的點法

左手拿好盒子

右手拿著火柴，放在
盒子的側面上

一口氣向下
方擦過

①

在易燃的引火
物上點火

生火的方法

削成這樣就會
很容易燃燒

剝掉樹皮

松果　柳杉的葉子　空盒

②

放入細的枯枝燃燒

用報紙做燃料

用手
捏硬

捏成球狀後晾乾

報紙撕碎，泡一晚的水

③

再把粗樹枝
加進去

各種爐灶

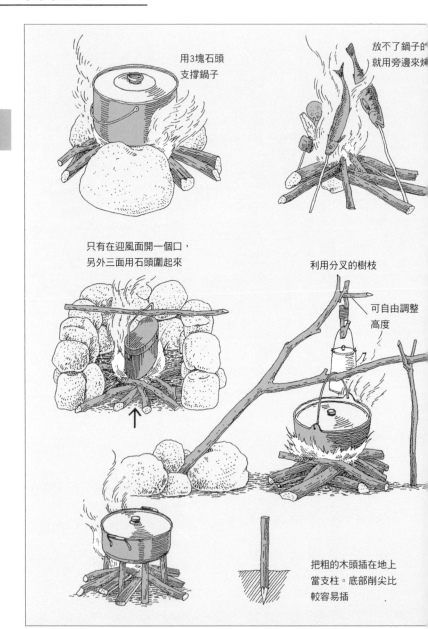

用3塊石頭
支撐鍋子

放不了鍋子的
就用旁邊來烤

只有在迎風面開一個口，
另外三面用石頭圍起來

利用分叉的樹枝

可自由調整
高度

把粗的木頭插在地上
當支柱。底部削尖比
較容易插

最簡單的方法，是利用3點來支撐鍋子，不過這麼做就很難調節火力的強弱。讓鍋子保持可以移動，要調整火力就輕鬆多了。

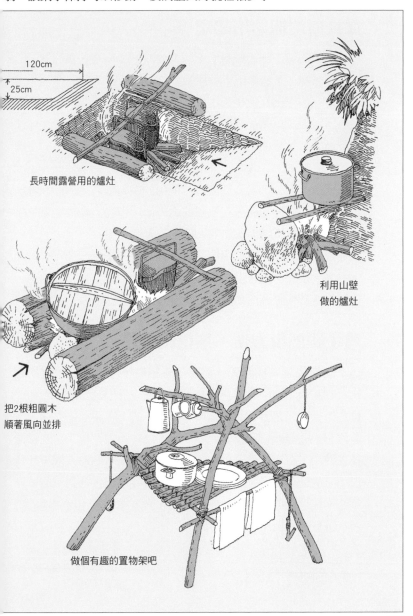

120cm
25cm

長時間露營用的爐灶

利用山壁
做的爐灶

把2根粗圓木
順著風向並排

做個有趣的置物架吧

熟練使用爐子

從瓦斯爐開始用起吧

可攜帶的爐子根據燃料的不同，分成了瓦斯爐、煤油爐、汽油爐等幾種。下面舉出了每種爐子各自的特色。

瓦斯爐 這裡的瓦斯是指丁烷瓦斯。由於瓦斯爐既輕又容易點燃，所以就先試著從它開始用起吧。爐頭部分和瓦斯罐（可換式瓦斯罐）是分開的，瓦斯用完就換上新的瓦斯罐，舊的空罐要帶回家喔。

煤油爐 火力強，安全性也高，但由於燃點很高，所以到點燃為止得花上一段時間。在沒風的地方使用很容易汙染空氣，所以要注意空氣流通。參加的人數多時會很方便。

汽油爐 和一般汽車使用的汽油不同，用的是白汽油。火力非常強大，反過來說也具有危險性。學校的露營是禁止使用的，比較適合習慣野外活動的成人使用。

爐子雖然很方便，卻也很危險

不論使用哪一種爐子，都要注意絕對不能在周遭放置易燃物。當瓦斯用完時，要在沒有火源的地方更換瓦斯罐，否則一旦瓦斯外洩，是會引起大爆炸等意外事故。在用火這方面上，並沒有小心過頭這回事。此外，雨天時，不要把爐子拿到帳篷裡去使用，可以在帳篷外出入口的地方，搭一個遮雨棚，然後很小心的使用爐子，並選出專人負責看管爐火，絕對不能掉以輕心。在下雨的惡劣天候條件之下，要選擇能夠迅速調理的東西，儘量縮短使用爐子的時間吧。

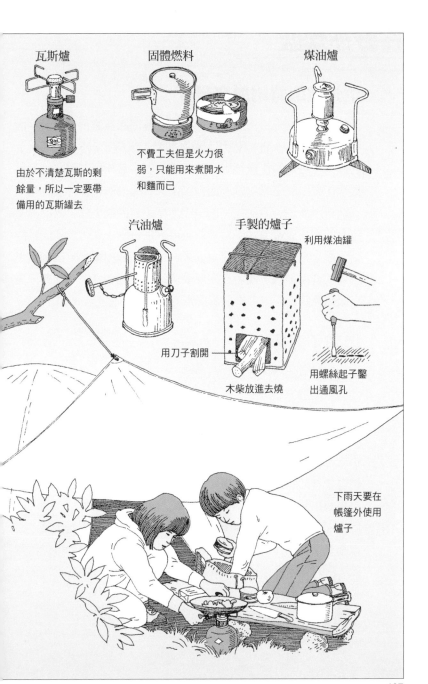

瓦斯爐

由於不清楚瓦斯的剩餘量，所以一定要帶備用的瓦斯罐去

固體燃料

不費工夫但是火力很弱，只能用來煮開水和麵而已

煤油爐

汽油爐

手製的爐子

利用煤油罐

用刀子割開

木柴放進去燒

用螺絲起子鑿出通風孔

下雨天要在帳篷外使用爐子

在野外炊飯

生火煮飯時用飯盒最好

飯要煮得好吃，用飯盒是最好的。打開飯盒的蓋子後，裡面還有一層中蓋，把中蓋倒入滿滿的米，大約是2杯（360cc）的分量，可以當作量杯用。因為有這層中蓋，飯盒裡的壓力被提高了，滾的時候水就不太會溢出來，所以飯會煮得很好吃。一次可以煮2杯到4杯米，要是比2杯少，煮起來就不太好吃。吃剩的飯，直接放在飯盒裡面，隔天加水進去就可以煮成稀飯了。飯盒很適合用爐灶的大火煮，卻不適合用爐子，因為爐子只會從底部加熱，沒辦法把熱度傳達到整個飯盒上。此外，先在飯盒裡鋪上錫箔紙再放米進去煮，飯就不會黏在飯盒上。

用鍋子煮飯

用鍋子煮飯時，要注意蓋子是否牢牢蓋緊，要是沒蓋好，裡面的水分很容易蒸發光，就會煮得半生不熟了。如果蓋子會鬆動，可以在上面壓一塊石頭，由於沸騰時水會溢出來，記得要多加一點水。負責煮飯的人，絕不能離開鍋旁，必須仔細聆聽鍋裡發出的聲音，以便隨時調節火力的大小。煮飯，是連大人也得好好認真做的一件事，飯能不能煮得好吃，和煮飯的人用不用心，是有很大的關係，把112頁的煮飯方法再讀一遍，牢牢地記在腦中吧。用鍋子煮飯時，不論是用爐子還是生火，煮法都是一樣的，生火煮的時候，由於煙灰會把鍋子弄得黑漆漆的，所以帶家裡不怕弄髒的舊鍋子去就可以了。

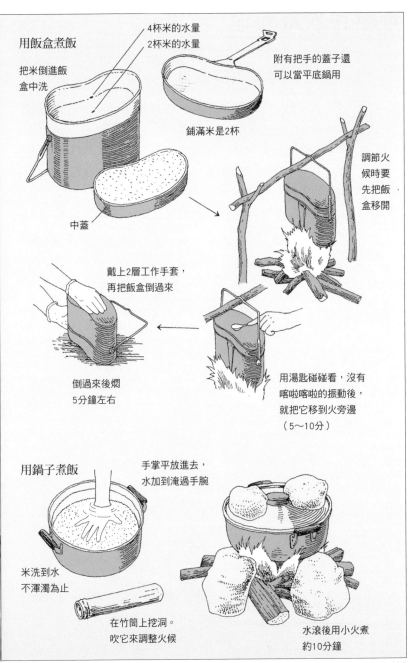

用飯盒煮飯

4杯米的水量
2杯米的水量

把米倒進飯盒中洗

附有把手的蓋子還可以當平底鍋用

鋪滿米是2杯

中蓋

調節火候時要先把飯盒移開

戴上2層工作手套，再把飯盒倒過來

倒過來後燜5分鐘左右

用湯匙碰碰看，沒有喀啦喀啦的振動後，就把它移到火旁邊（5～10分）

用鍋子煮飯

手掌平放進去，水加到淹過手腕

米洗到水不渾濁為止

在竹筒上挖洞。吹它來調整火候

水滾後用小火煮約10分鐘

139

有趣的米飯料理

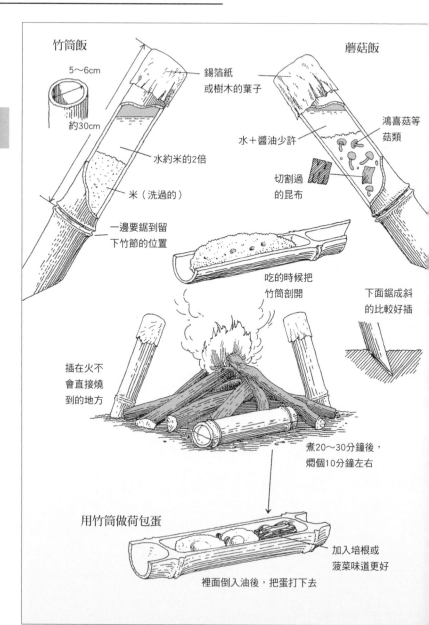

竹筒飯

5～6cm

約30cm

錫箔紙
或樹木的葉子

蘑菇飯

水＋醬油少許

鴻喜菇等
菇類

切割過
的昆布

水約米的2倍

米（洗過的）

一邊要鋸到留
下竹節的位置

吃的時候把
竹筒剖開

下面鋸成斜
的比較好插

插在火不
會直接燒
到的地方

煮20～30分鐘後，
燜個10分鐘左右

用竹筒做荷包蛋

加入培根或
菠菜味道更好

裡面倒入油後，把蛋打下去

即使沒有鍋子也能煮飯，一定要試著煮一次香味四溢的竹筒飯。此外，酸酸的醋拌飯很能夠引發食慾，是值得推薦的野外料理。

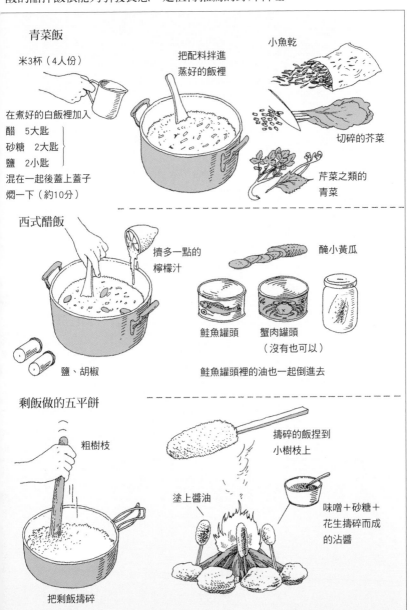

青菜飯

米3杯（4人份）

在煮好的白飯裡加入
醋　5大匙
砂糖　2大匙
鹽　2小匙
混在一起後蓋上蓋子
燜一下（約10分）

把配料拌進
蒸好的飯裡

小魚乾

切碎的芥菜

芹菜之類的
青菜

西式醋飯

擠多一點的
檸檬汁

醃小黃瓜

鮭魚罐頭

蟹肉罐頭
（沒有也可以）

鹽、胡椒

鮭魚罐頭裡的油也一起倒進去

剩飯做的五平餅

粗樹枝

搗碎的飯捏到
小樹枝上

塗上醬油

味噌＋砂糖＋
花生搗碎而成
的沾醬

把剩飯搗碎

141

烤麵包或薄餅

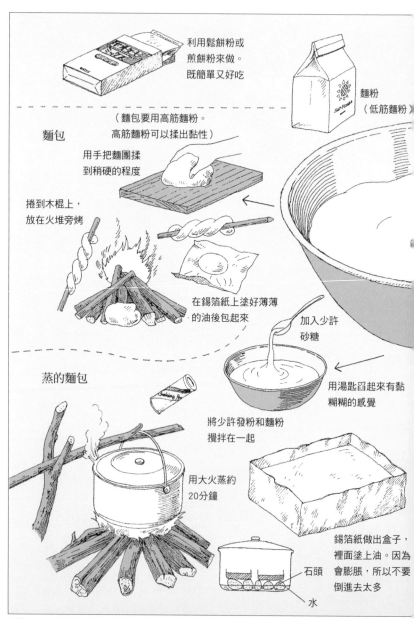

利用鬆餅粉或
煎餅粉來做。
既簡單又好吃

麵粉
（低筋麵粉）

（麵包要用高筋麵粉。
高筋麵粉可以揉出黏性）

麵包

用手把麵團揉
到稍硬的程度

捲到木棍上，
放在火堆旁烤

在錫箔紙上塗好薄薄
的油後包起來

加入少許
砂糖

用湯匙舀起來有黏
糊糊的感覺

蒸的麵包

將少許發粉和麵粉
攪拌在一起

用大火蒸約
20分鐘

錫箔紙做出盒子，
裡面塗上油。因為
會膨脹，所以不要
倒進去太多

石頭

水

這些作法，基本上全都是要用水去溶解麵粉。訣竅是在水裡加入粉，而不是把水倒入粉裡，如此一來，粉才不會變成顆粒狀，而會呈現平滑狀態。

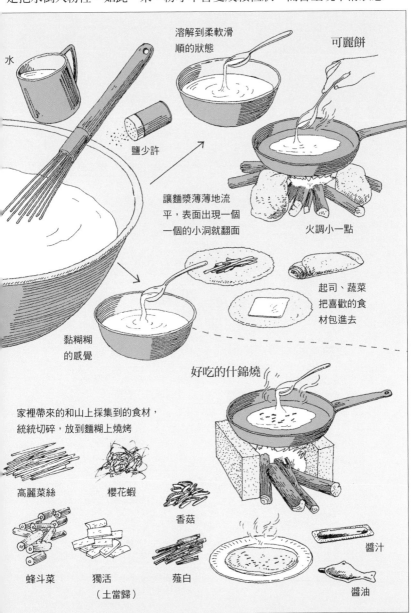

水

鹽少許

溶解到柔軟滑順的狀態

可麗餅

讓麵漿薄薄地流平，表面出現一個一個的小洞就翻面

火調小一點

起司、蔬菜
把喜歡的食材包進去

黏糊糊的感覺

好吃的什錦燒

家裡帶來的和山上採集到的食材，統統切碎，放到麵糊上燒烤

高麗菜絲

櫻花蝦

香菇

蜂斗菜

獨活
（土當歸）

薤白

醬汁

醬油

在野外烤魚或肉

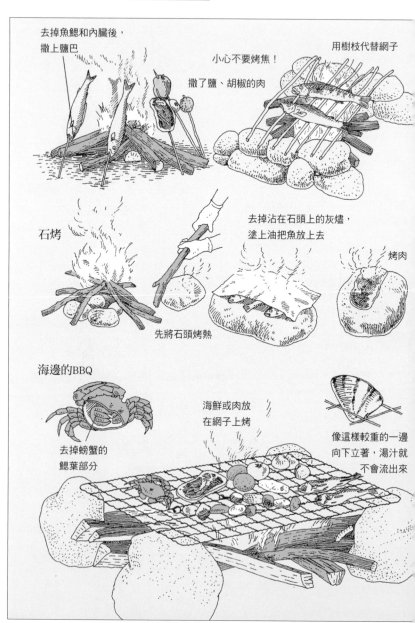

去掉魚鰓和內臟後，
撒上鹽巴

小心不要烤焦！

撒了鹽、胡椒的肉

用樹枝代替網子

石烤

去掉沾在石頭上的灰燼，
塗上油把魚放上去

烤肉

先將石頭烤熱

海邊的BBQ

去掉螃蟹的
鰓葉部分

海鮮或肉放
在網子上烤

像這樣較重的一邊
向下立著，湯汁就
不會流出來

在野外，可以直接用強大的火力燒烤東西，那和在家裡用瓦斯爐烤出來的味道完全不同。就請豪邁地把魚或肉給烤來吃吧。

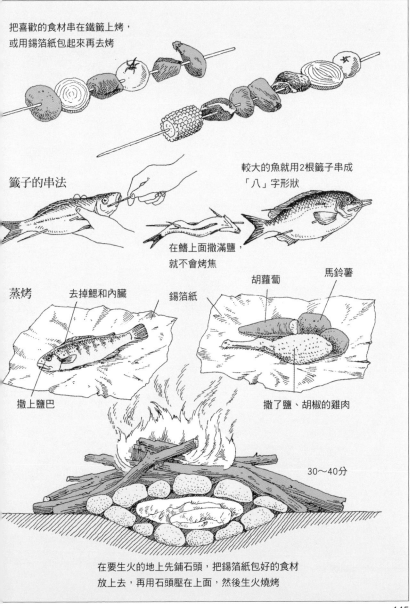

把喜歡的食材串在鐵籤上烤，或用錫箔紙包起來再去烤

籤子的串法

較大的魚就用2根籤子串成「八」字形狀

在鰭上面撒滿鹽，就不會烤焦

蒸烤

去掉鰓和內臟

錫箔紙

胡蘿蔔

馬鈴薯

撒上鹽巴

撒了鹽、胡椒的雞肉

30～40分

在要生火的地上先鋪石頭，把錫箔紙包好的食材放上去，再用石頭壓在上面，然後生火燒烤

用錫箔紙來料理

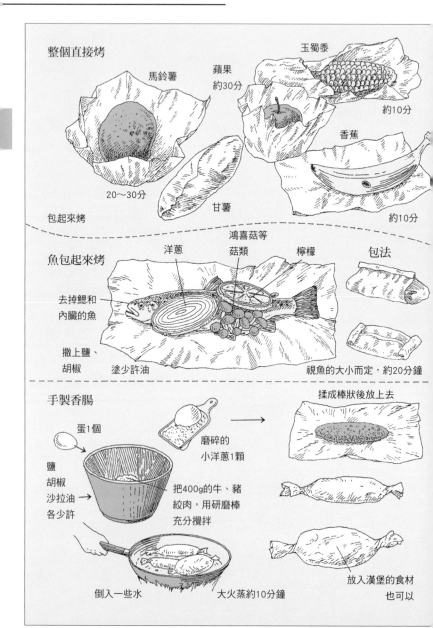

整個直接烤

馬鈴薯

蘋果
約30分

玉蜀黍

約10分

香蕉

20～30分

甘薯

包起來烤

約10分

魚包起來烤

洋蔥

鴻喜菇等
菇類

檸檬

包法

去掉鰓和
內臟的魚

撒上鹽、
胡椒

塗少許油

視魚的大小而定，約20分鐘

手製香腸

揉成棒狀後放上去

蛋1個

磨碎的
小洋蔥1顆

鹽
胡椒
沙拉油
各少許

把400g的牛、豬
絞肉，用研磨棒
充分攪拌

倒入一些水

大火蒸約10分鐘

放入漢堡的食材
也可以

在野外，錫箔紙是非常有用的東西。有了它，不用鍋子就可以煮食物，吃的時候還可以代替盤子，也不必擔心被烤黑。帶一些到野外去用吧。

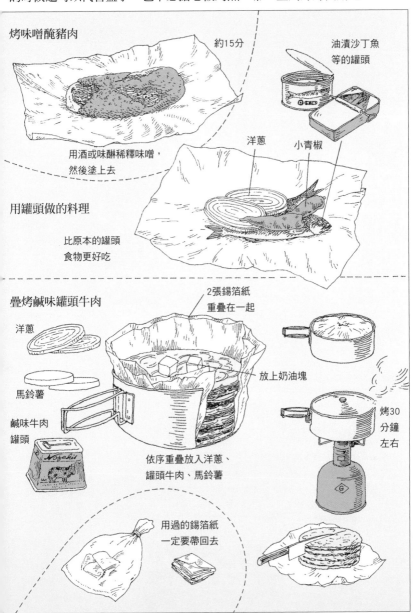

烤味噌醃豬肉

約15分

用酒或味醂稀釋味噌，然後塗上去

油漬沙丁魚等的罐頭

洋蔥　小青椒

用罐頭做的料理

比原本的罐頭食物更好吃

疊烤鹹味罐頭牛肉

2張錫箔紙重疊在一起

洋蔥

馬鈴薯

鹹味牛肉罐頭

放上奶油塊

依序重疊放入洋蔥、罐頭牛肉、馬鈴薯

烤30分鐘左右

用過的錫箔紙一定要帶回去

147

用鍋子燉煮

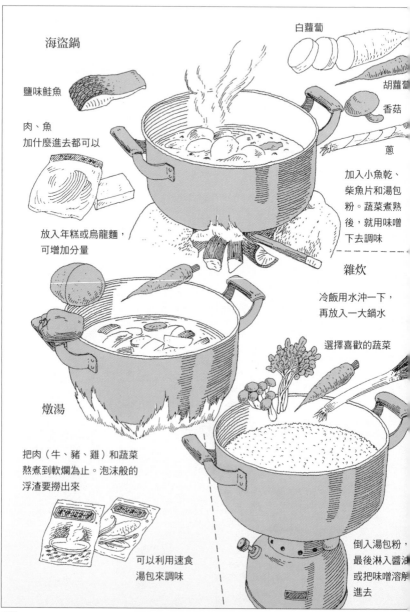

海盜鍋

鹽味鮭魚

肉、魚
加什麼進去都可以

放入年糕或烏龍麵，
可增加分量

白蘿蔔

胡蘿蔔

香菇

蔥

加入小魚乾、
柴魚片和湯包
粉。蔬菜煮熟
後，就用味噌
下去調味

雜炊

冷飯用水沖一下，
再放入一大鍋水

選擇喜歡的蔬菜

燉湯

把肉（牛、豬、雞）和蔬菜
熬煮到軟爛為止。泡沫般的
浮渣要撈出來

可以利用速食
湯包來調味

倒入湯包粉，
最後淋入醬油
或把味噌溶解
進去

寒冷時可以溫暖身體，炎熱時能讓身體感到清爽，就是神奇的鍋類料理。
裝了滿滿一鍋的配料，營養也是滿滿的。訣竅是在食材軟爛之後再調味。

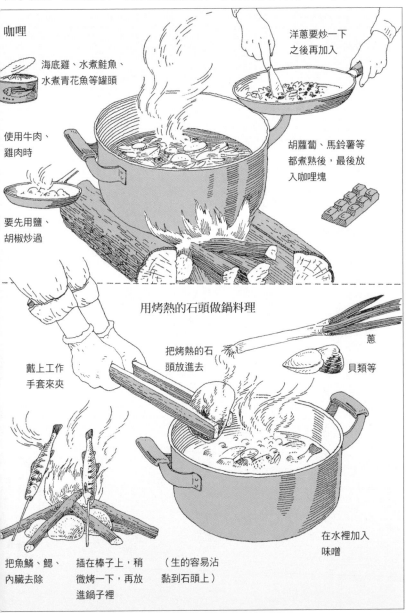

咖哩

海底雞、水煮鮭魚、
水煮青花魚等罐頭

使用牛肉、
雞肉時

要先用鹽、
胡椒炒過

洋蔥要炒一下
之後再加入

胡蘿蔔、馬鈴薯等
都煮熟後，最後放
入咖哩塊

用烤熱的石頭做鍋料理

戴上工作
手套來夾

把烤熱的石
頭放進去

蔥

貝類等

在水裡加入
味噌

把魚鱗、鰓、
內臟去除

插在棒子上，稍
微烤一下，再放
進鍋子裡

（生的容易沾
黏到石頭上）

149

製作可保存的食物

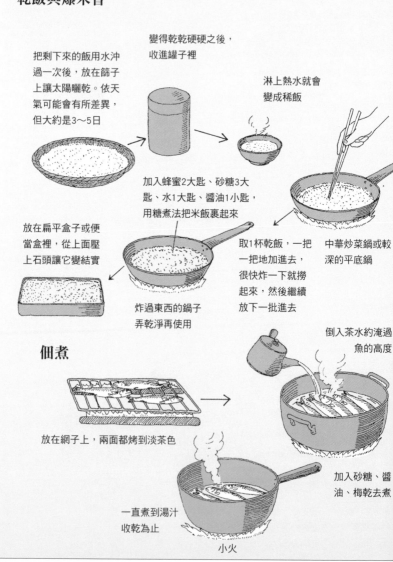

乾飯與爆米香

把剩下來的飯用水沖過一次後，放在篩子上讓太陽曬乾。依天氣可能會有所差異，但大約是3～5日

變得乾乾硬硬之後，收進罐子裡

淋上熱水就會變成稀飯

加入蜂蜜2大匙、砂糖3大匙、水1大匙、醬油1小匙，用糖煮法把米飯裹起來

中華炒菜鍋或較深的平底鍋

放在扁平盒子或便當盒裡，從上面壓上石頭讓它變結實

取1杯乾飯，一把一把地加進去，很快炸一下就撈起來，然後繼續放下一批進去

炸過東西的鍋子弄乾淨再使用

佃煮

倒入茶水約淹過魚的高度

放在網子上，兩面都烤到淡茶色

加入砂糖、醬油、梅乾去煮

一直煮到湯汁收乾為止

小火

做一些可以長期保存的食物吧。魚乾的鹽撒得越多、佃煮的味道越濃、燻製的時間越長，就能夠保存得越久。乾飯能存放4～5年。

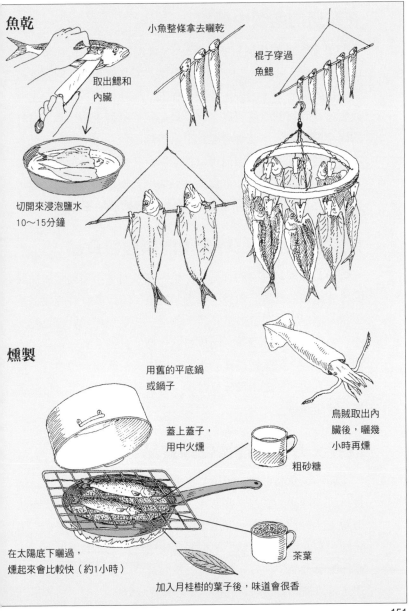

魚乾

小魚整條拿去曬乾

取出鰓和
內臟

棍子穿過
魚鰓

切開來浸泡鹽水
10～15分鐘

燻製

用舊的平底鍋
或鍋子

蓋上蓋子，
用中火燻

粗砂糖

烏賊取出內
臟後，曬幾
小時再燻

茶葉

在太陽底下曬過，
燻起來會比較快（約1小時）

加入月桂樹的葉子後，味道會很香

速食品的運用

在長期的露營中使用

如果在野外的生活只有2～3天，那麼盡量把食材都帶去，自己烹調吧。不過，只要超過4天以上，食材的保存期限就會讓人感到擔心了。另外，假使都在同一個地方過夜，行李重量只要忍受到目的地就可以了，一旦必須移動行走時，除了食材的保存期限之外，還得考慮到重量的問題。在這個時候，就多加利用速食品吧。它不但可以長期保存，而且重量很輕，尤其是味噌湯或濃湯類的沖泡食品，只要倒入熱水即可食用，非常方便。此外，速食濃湯還可以作為燉湯等的調味用品。

只需整包加熱就可食用的調理包食品

罐頭和調理包裡裝的食品，都是先烹煮過，再用高壓加熱殺菌方式處理的食物。但是因為罐頭很重，所以去野外時要盡量少帶，至於調理包食品的特色，就是只要整包加熱就可以吃，而它也不像罐頭那麼重，所以很適合帶去野外。調理包食品的種類非常多，只要把鍋裡的水煮開，飯、菜就能一起熱好，真的是很方便。不過由於分量較少，對食量大的人來說，可能會覺得無法滿足。

既輕又方便的冷凍乾燥食品

比調理包食品更輕，體積又不大的是冷凍乾燥食品。它是把食材或調理過的食品，在零下20～30℃急速冷凍，以真空狀態脫去水分使其乾燥而成。只要把它泡水或淋上熱水後，10分鐘左右就能恢復原狀了，很適合長期野外生活的需要，用來當作應急食品也很好。將冷凍乾燥的蔬菜與其他食物搭配在一起，可以補充容易缺乏的維他命等營養成分。

調理包食品

冷凍乾燥食品

蘿蔔泥

搭配烤魚

冷凍乾燥式的
粉末醬油

搭配烤過的麻糬

泡水後恢復原狀

菠菜

加到湯裡

加到什錦燒裡

組合在一起使用

泡麵

冷凍乾燥式的
拉麵料

野外的餐後整理

在野外不要使用洗潔精

吃完飯後，等著我們的是餐後的清理工作。即使在有充足河水可以使用的地方，也不要用洗潔精去清洗東西，因為在下游說不定有人會舀這些水去做飯，而且那麼做也會成為河流汙染的原因。先拿紙擦掉油汙，再用拭油布就可以擦得很乾淨，記得要配合實際大小來使用。用河邊的沙子來清洗也是很不錯的方法。如果手被油弄得黏答答的，就用茶葉清洗，會變得很清爽乾淨喔。

無法在土裡分解的東西要帶回去

沒人會想讓好不容易做好的野外餐點有剩下的情況，因此，必須先計算好人數再來做飯。如果煮得不夠吃，就用乾糧或零嘴補充。吃不完的飯，把它捏成飯糰，之後可以拿來做烤飯糰或炒飯用。如果有殘餘的垃圾，生鮮的菜葉等就把它埋到土裡去，可燃物就用火燒掉，而不論埋多久都不會分解的塑膠袋、空罐、塑膠製品等等，請你一定要帶回去。

火種要完全熄滅，大家一起檢查吧

做完飯後，一定要熄滅爐灶裡的火。先澆幾次水後，放置一陣子，然後用手輕輕碰碰看，仔細檢查還有沒有殘留的火種。只有在處理熄火這件工作上，大家要一起確認，因為在發生山林大火的原因裡，最多的就是火種沒有徹底熄滅所導致的。

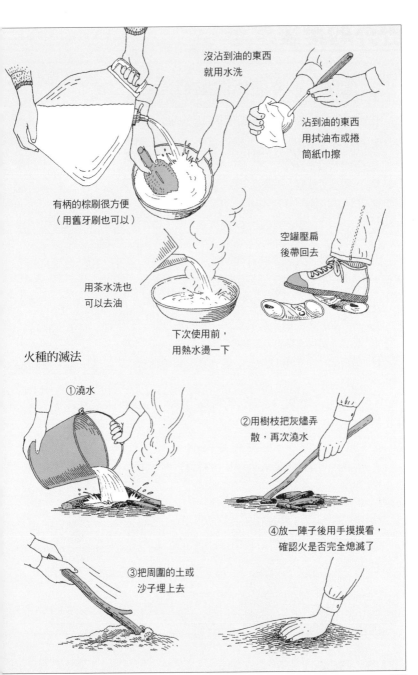

沒沾到油的東西
就用水洗

沾到油的東西
用拭油布或捲
筒紙巾擦

有柄的棕刷很方便
（用舊牙刷也可以）

空罐壓扁
後帶回去

用茶水洗也
可以去油

下次使用前，
用熱水燙一下

火種的滅法

①澆水

②用樹枝把灰燼弄
散，再次澆水

③把周圍的土或
沙子埋上去

④放一陣子後用手摸摸看，
確認火是否完全熄滅了

155

野外的菜單

早餐
在野外活動，多半會起得很早。早餐要選擇好做又易消化的東西。由於到中午之前的時間很長，所以分量也必須足夠。

A　麵包＋濃湯或清湯

B　冷蕎麥麵＋蔬菜

C　拉麵（速食麵）＋蔬菜（冷凍乾燥式）

D　雜炊（148頁）＋小菜

午餐
在露營地吃午餐的時間很充裕，所以請參閱前面談論烹調的那幾頁，大家一起做頓飯吧。如果是在行動中，則以行動食物（124頁）為重點，並注意卡路里的攝取量。

E　飯糰＋味噌湯（130頁）

F　三明治＋濃湯（131頁）

G　麵包＋起司＋點心　或乾糧、零嘴

H　牛肉蓋飯（冷凍乾燥式）　或咖哩飯（冷凍乾燥式）

晚餐
是在野外最快樂的時間。為了消除疲勞、補充能量，就做一些好吃又營養的東西吧。

I　海盜鍋（148頁）　或味噌火鍋＋白飯

J　錫箔紙燒烤（146頁）＋麵包（142頁）

K　燉湯（148頁）＋白飯

L　西式醋飯（141頁）＋濃湯

M　咖哩（149頁）＋白飯

N　味噌火鍋（調理包）＋白飯

早餐也可以考慮吃
前一天的剩飯等

除了考慮營養，也要設計出能讓吃飯時間變快樂的菜色吧。再準備一些布丁、可可、果凍等甜點，那就更好了。

當日來回

午	E或F

2天1夜

	1	2
早		B
午	E或F	G
晚	M	

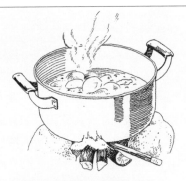

咖哩的味道會殘留在器具裡，而且很難洗，所以最後一天再煮就好

3天2夜

	1	2	3
早		B	C
午	E或F	G	G
晚	I	L	

在拉麵或雜炊裡
放年糕也不錯

4天3夜

	1	2	3	4
早		B	A	A
午	E或F	G	H	G
晚	J	K	L	

傍晚會抵達露營地時，
也可以在當地買炸好的
豬排，然後煮豬排蓋飯

5天4夜

	1	2	3	4	5
早		C	A	A	C
午	E	F	G	G	G
晚	I	J	L	M	

把1天1人份的行動食物
分裝起來，會很方便

6天5夜

	1	2	3	4	5	6
早		B	D	A	C	A
午	E	F	G	G	G	G
晚	I	J	N	H	M	

去摘山野草吧

去看、去摸、去記

在野外或山裡，有很多可以吃的植物。我們平常吃的蔬菜，最早也是生長在大自然的山間田野裡，這些植物經過各種改良，變得更容易食用之後，就成了現在人們所栽種的蔬菜。山野草保留了原本山間田野的氣息，所以充滿了大自然的味道，萬一在野外發生食物不足的情況，只要你認得哪些是可以吃的山野草，就能生存下去。為了辨識出是有毒還是可食的植物，一開始要先請熟識山野草的人帶我們去摘採，要用眼睛看、用手去摸，逐一清楚地記起來。

注意別摘得太多！

摘山野草時穿和去山裡一樣的衣服就可以了，不要忘了帶報紙和塑膠袋。把採摘下來的莖或葉子，包在浸了水的報紙裡，然後裝進塑膠袋，這樣一直到回去之前都能維持新鮮。摘採嫩芽、葉子或莖時，不可以連根一起拔起來，而是要用刀子切下來，雖然很麻煩，但是如果把根留下來，明年就可以在同樣的地方摘採到。別摘得太多，只要夠吃的分量就好，這一點一定要特別注意。

也有不可以摘採的場所

在依「國家公園法」選定出來的國家公園、國家公園預定地，以及縣市政府設立的自然公園等地，是禁止摘採植物的。請記得詢問當地人或管理單位，看看前往的場所是否可以摘採山野草。有些山野的土地是屬於私人所擁有，如果未經同意便自行闖入，會徒增主人的困擾。所以，請你一定要事先問清楚才行。

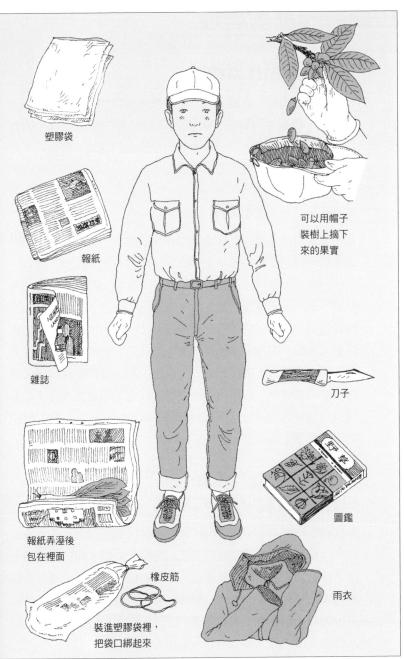

塑膠袋

報紙

雜誌

報紙弄溼後
包在裡面

橡皮筋

裝進塑膠袋裡,
把袋口綁起來

可以用帽子
裝樹上摘下
來的果實

刀子

圖鑑

雨衣

159

山野草的食前處理

用流動的水仔細沖洗

　　摘下來的山野草會沾有泥土或灰塵，所以要先用水沖乾淨。處理葉子時雖然很麻煩，但還是得1片1片的仔細清洗，因為沒有什麼會比吃的時候，沙子在口中滾動的感覺，要來得更令人討厭了。不要偷懶，仔細地清洗吧。

去除生臭味很簡單

　　不論是哪種山野草，多少都帶有生臭味。若只是一點點的味道，還可以說是野生風味、很好吃，但味道要是太強，會有很重的苦味或澀味，吃起來就很難受了。在摘山野草時，顏色會沾到手套上而且味道很難聞的，大多是有很強烈的生臭味，這時候就得先除去味道才行。大部分的山野草用加了鹽巴的熱水燙過之後再泡冷水，就可以去除生臭味了，味道越強的，就得泡在冷水裡越久。處理獨活（土當歸）時，要用醋代替鹽，醋還可以防止變色，記得切好不要燙過就立刻泡到醋水裡。可食用的花先用醋水燙過再泡冷水，除掉生臭味之後，再輕輕扭乾，就能拿去做菜了。

蕨菜、紫萁比較麻煩

　　這兩種植物的生臭味特別強烈，要去除它們的味道，得使用木灰或小蘇打粉，小蘇打粉可以在食品材料行買到。首先把木灰或小蘇打粉抹在蕨菜或紫萁上，然後放入扁平的容器或鍋子裡，接著注入熱水到剛好能蓋住它們的程度，把蓋子蓋上，放上石頭壓住，放置一晚後，便能去除生臭味了。食用前洗一洗，用熱水燙過後放在冷水裡泡2～3小時，輕輕扭乾後就可以拿來做菜了。

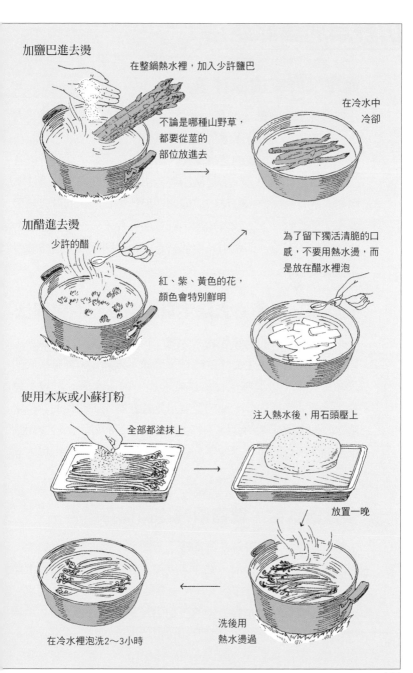

加鹽巴進去燙

在整鍋熱水裡，加入少許鹽巴

不論是哪種山野草，都要從莖的部位放進去

在冷水中冷卻

加醋進去燙

少許的醋

紅、紫、黃色的花，顏色會特別鮮明

為了留下獨活清脆的口感，不要用熱水燙，而是放在醋水裡泡

使用木灰或小蘇打粉

全部都塗抹上

注入熱水後，用石頭壓上

放置一晚

洗後用熱水燙過

在冷水裡泡洗2～3小時

山野草的美味吃法

簡單又好吃的涼拌菜

把已除去生臭味、輕輕扭乾的山野草，切成容易入口的大小，上面撒上柴魚片、淋上醬油，就是一道燙青菜了。稍微花點工夫，參考119頁的芝麻涼拌、醋味噌涼拌等，嘗試做出各式各樣的涼拌菜吧，訣竅是使用符合山野草特性的涼拌醬汁。例如：把有酸味的山野草做成醋味噌涼拌，有辣味的做成辣椒涼拌；稍微咬一下，就會知道山野草的特性了。芝麻涼拌適合大部分的山野草，即使用花生代替芝麻也沒關係，味道會變得更香更好吃。

天婦羅，是不必去除生臭味就能吃的料理法

山野草所帶有的苦味和刺激味道，一遇到油就完全沒輒了，只要用油炸過後，生臭味就能完全去除。大部分山野草做成的天婦羅，都十分美味，仔細洗乾淨後，除去水氣，再裹上麵衣，下到油鍋裡去炸，油的溫度，維持在麵衣下沈到油的一半位置時便會浮起來的程度（170～180℃）最好。由於會用到很多油，所以即使重複做了好幾次，也要注意不要被燙傷。炸好的東西，可以撒上鹽巴，或沾上天婦羅醬汁吃。

多餘的食材，就鹽漬或冷凍保存

把洗淨去水的山野草薄薄地攤平，撒上鹽巴，然後再放上一層山野草，再撒上鹽巴，就這樣重複的疊在一起。之後蓋上蓋子，用石頭壓住，放置2～3天，再裝進塑膠袋裡保存起來。此外，冷凍保存也是很方便的，把山野草快速燙過，用水冷卻後輕輕扭乾，根據使用分量，一份份地用保鮮膜包起來，再把這些都裝進塑膠袋裡，放到冷凍庫裡保存。

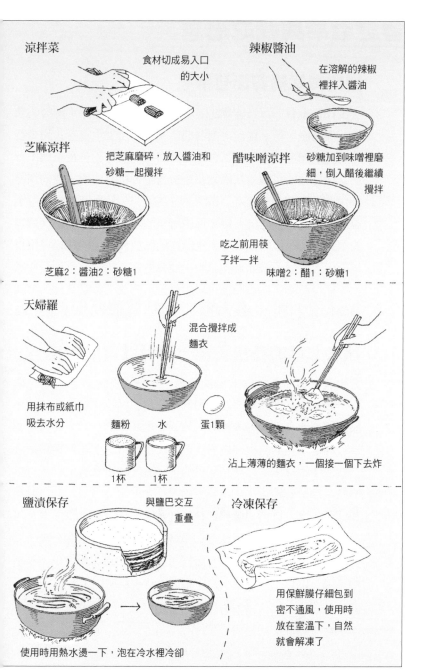

涼拌菜

食材切成易入口
的大小

辣椒醬油

在溶解的辣椒
裡拌入醬油

芝麻涼拌

把芝麻磨碎,放入醬油和
砂糖一起攪拌

芝麻2:醬油2:砂糖1

醋味噌涼拌

砂糖加到味噌裡磨
細,倒入醋後繼續
攪拌

吃之前用筷
子拌一拌

味噌2:醋1:砂糖1

天婦羅

用抹布或紙巾
吸去水分

混合攪拌成
麵衣

麵粉 水 蛋1顆
1杯 1杯

沾上薄薄的麵衣,一個接一個下去炸

鹽漬保存

與鹽巴交互
重疊

使用時用熱水燙一下,泡在冷水裡冷卻

冷凍保存

用保鮮膜仔細包到
密不通風,使用時
放在室溫下,自然
就會解凍了

163

春之七草與秋之七草

到山裡採摘春之七草吧

　　古代日本有一首吟誦春之七草的和歌：「芹、薺、御形、繁縷、佛之座、菘、蘿蔔，此為七草。」由於文字富含音韻，很容易就朗朗上口。芹菜、薺菜和繁縷的名稱都和現在一樣，御形是指現在的鼠麴草，佛之座是寶蓋草，菘是蕪菁，蘿蔔則是指白蘿蔔。從以前開始，日本就有在1月7日的早晨，將這七草切碎加入粥裡吃的習俗，據說可以驅除邪氣（會帶來疾病等的壞東西）。儘管現在冬天也能在店裡買到綠色的蔬菜，但是以前的人，只要摘到這些菜時，便會對春天的到訪感到無比欣喜。如今蕪菁、白蘿蔔還可以去蔬果店裡買，但是其他的草就只能到山間田野中找找看吧。

秋之七草的花很美麗，還可以當成藥材

　　也有一首吟誦秋之七草的和歌：「萩之花、尾花、葛花、撫子之花、女郎花及藤袴、朝貌之花。」尾花就是芒草，萩、葛、撫子、女郎花、藤袴的名稱都和現在一樣，只有朝貌被認為或許是現在的桔梗。沒有人會直接食用秋之七草，而是把它們當成中藥材來使用。萩和葛的根，乾燥之後拿去煎煮，可以解熱；撫子的種子，可以利尿；女郎花的根，可以消腫；藤袴整株草，都可以治療黃疸；桔梗的根，乾燥之後拿去煎煮，可以治療咳嗽或喉嚨痛。秋之七草就是這些藥草的集合，去山間田野中，尋找秋之七草吧。這些可以用來作為中藥的草，被稱為生藥，把根、葉或種子乾燥之後，就可以使用了。

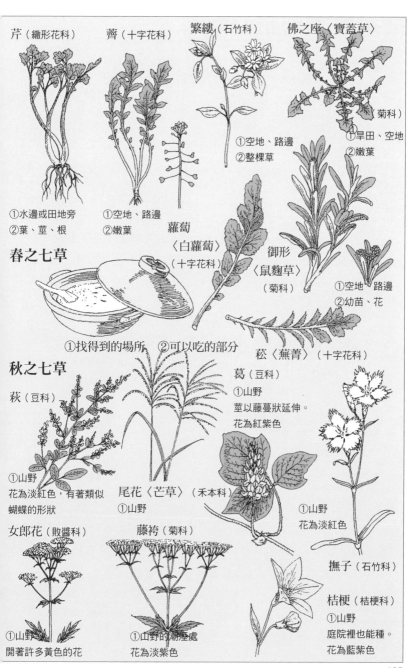

芹（繖形花科）

①水邊或田地旁
②葉、莖、根

薺（十字花科）

①空地、路邊
②嫩葉

繁縷（石竹科）

①空地、路邊
②整棵草

佛之座〈寶蓋草〉

（菊科）

①旱田、空地
②嫩葉

春之七草

蘿蔔
〈白蘿蔔〉
（十字花科）

御形
〈鼠麴草〉
（菊科）

①空地、路邊
②幼苗、花

①找得到的場所　②可以吃的部分

菘〈蕪菁〉（十字花科）

秋之七草

萩（豆科）

①山野
花為淡紅色，有著類似
蝴蝶的形狀

尾花〈芒草〉（禾本科）
①山野

葛（豆科）
①山野
莖以藤蔓狀延伸。
花為紅紫色

女郎花（敗醬科）

①山野
開著許多黃色的花

藤袴（菊科）

①山野的潮溼處
花為淡紫色

①山野
花為淡紅色

撫子（石竹科）

桔梗（桔梗科）
①山野
庭院裡也能種。
花為藍紫色

165

把果實當成點心吃吧

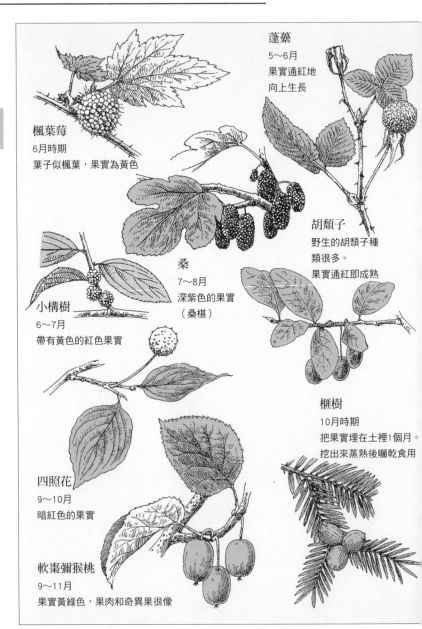

蓬藁
5～6月
果實通紅地
向上生長

楓葉莓
6月時期
葉子似楓葉，果實為黃色

桑
7～8月
深紫色的果實
（桑椹）

胡頹子
野生的胡頹子種
類很多。
果實通紅即成熟

小構樹
6～7月
帶有黃色的紅色果實

榧樹
10月時期
把果實埋在土裡1個月。
挖出來蒸熟後曬乾食用

四照花
9～10月
暗紅色的果實

軟棗彌猴桃
9～11月
果實黃綠色，果肉和奇異果很像

從春天到秋天，山裡長有許多又酸又甜的美味果實。如果你找到這裡所介紹的東西，請嚐一嚐，看看它是什麼樣的味道。

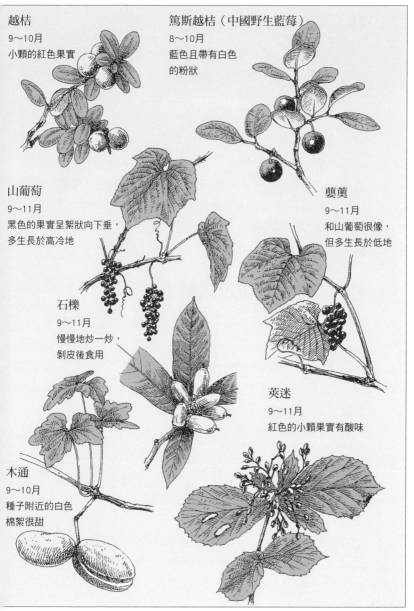

越桔
9～10月
小顆的紅色果實

篤斯越桔（中國野生藍莓）
8～10月
藍色且帶有白色
的粉狀

山葡萄
9～11月
黑色的果實呈絮狀向下垂，
多生長於高冷地

蘡薁
9～11月
和山葡萄很像，
但多生長於低地

石櫟
9～11月
慢慢地炒一炒，
剝皮後食用

莢迷
9～11月
紅色的小顆果實有酸味

木通
9～10月
種子附近的白色
棉絮很甜

來喝自製的茶吧

春天就自己製作新茶吧

不論日本茶也好、紅茶也好、中國茶也好，全部都是由相同的茶樹製成的。明明如此，顏色和味道卻不一樣，這種差異在於摘下的葉子是否自然發酵所產生的不同。發酵的茶，顏色就會變成像紅茶或中國茶般的茶色。但是，如果經由蒸、炒過，而不經發酵，顏色就會變成像日本茶般的綠色（烘焙茶是將做好的茶葉再拿去炒，所以會呈茶色）。日本除了北海道以外，全國各地都栽種了茶樹，如果能取得柔軟的嫩葉，不妨試著自己製作茶葉看看。準備的工具是厚鍋子、工作手套和包裝紙，炒的時候要小心別炒焦了，然後用手搓揉過之後再繼續炒，這個流程要重複2～3遍。自製的新茶，一定是別有風味。

箬竹或蒲公英也可以製茶

箬竹的葉子也可以製茶，盡可能收集嫩又漂亮的箬竹葉，用沒有油的鍋子去乾煎它。在野外使用組合炊具時，裡面鋪上錫箔紙比較好，因為鍋子會黑掉。要很有耐心地炒，等顏色變成茶色、炒得很乾燥之後，就直接注入熱水泡來喝。在家裡做的時候，自然會把茶葉放進茶壺裡，但是在野外時，這種豪邁的方式也很有趣，讓你喝得到田野香氣四溢的茶。艾草的嫩葉也可以拿來製茶，蒲公英則是使用根部。將洗得很乾淨的根切細，好好地乾煎它，倒進熱水後，就會變成深茶色的茶了。因為這種顏色的關係，也被稱為蒲公英咖啡，加砂糖進去更很好喝喔。另外像是車前草、白三葉草等等也一樣，只要將整株草切細，用同樣的方法去做，就可以製成茶了。

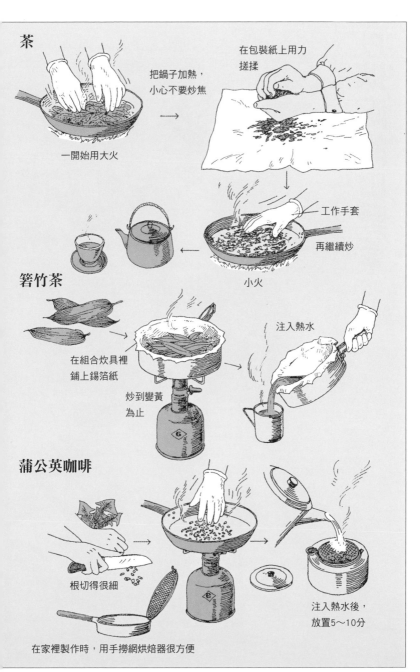

茶

在包裝紙上用力搓揉

把鍋子加熱，
小心不要炒焦

一開始用大火

工作手套

再繼續炒

小火

箬竹茶

在組合炊具裡
鋪上錫箔紙

炒到變黃
為止

注入熱水

蒲公英咖啡

根切得很細

注入熱水後，
放置5～10分

在家裡製作時，用手撈網烘焙器很方便

169

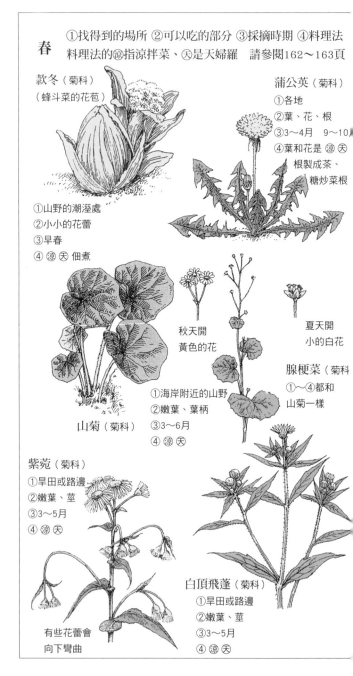

可以吃的山野草

春 ①找得到的場所 ②可以吃的部分 ③採摘時期 ④料理法
料理法的㐂指涼拌菜、天是天婦羅 請參閱162～163頁

款冬（菊科）
（蜂斗菜的花苞）

①山野的潮溼處
②小小的花蕾
③早春
④㐂 天 佃煮

蒲公英（菊科）
①各地
②葉、花、根
③3～4月　9～10月
④葉和花是 㐂 天
根製成茶、
糖炒菜根

秋天開
黃色的花

夏天開
小的白花

腺梗菜（菊科）
①～④都和
山菊一樣

①海岸附近的山野
②嫩葉、葉柄
③3～6月
④㐂 天

山菊（菊科）

紫菀（菊科）
①旱田或路邊
②嫩葉、莖
③3～5月
④㐂 天

白頂飛蓬（菊科）
①旱田或路邊
②嫩葉、莖
③3～5月
④㐂 天

有些花蕾會
向下彎曲

170

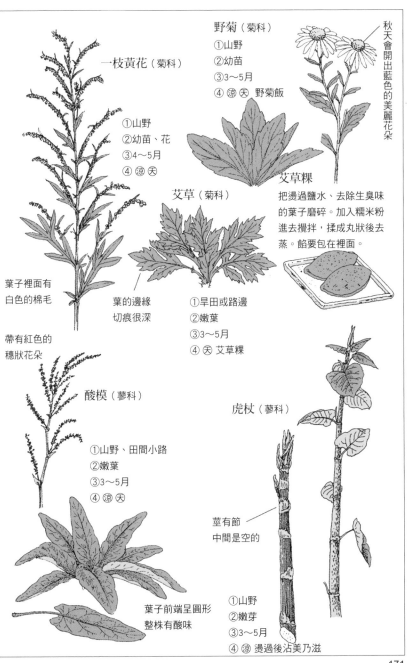

野菊（菊科）

①山野

②幼苗

③3～5月

④涼天 野菊飯

秋天會開出藍色的美麗花朵

一枝黃花（菊科）

①山野

②幼苗、花

③4～5月

④涼天

葉子裡面有
白色的棉毛

帶有紅色的
穗狀花朵

艾草（菊科）

艾草粿

把燙過鹽水、去除生臭味
的葉子磨碎。加入糯米粉
進去攪拌，揉成丸狀後去
蒸。餡要包在裡面。

葉的邊緣
切痕很深

①旱田或路邊

②嫩葉

③3～5月

④天 艾草粿

酸模（蓼科）

①山野、田間小路

②嫩葉

③3～5月

④涼天

虎杖（蓼科）

莖有節
中間是空的

葉子前端呈圓形
整株有酸味

①山野

②嫩芽

③3～5月

④涼 燙過後沾美乃滋

171

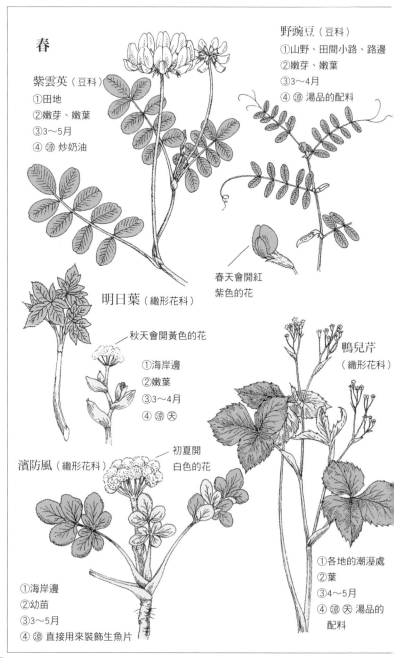

春

紫雲英（豆科）
①田地
②嫩芽、嫩葉
③3～5月
④ 涼 炒奶油

野豌豆（豆科）
①山野、田間小路、路邊
②嫩芽、嫩葉
③3～4月
④ 涼 湯品的配料

春天會開紅
紫色的花

明日葉（繖形花科）

秋天會開黃色的花
①海岸邊
②嫩葉
③3～4月
④ 涼 天

鴨兒芹
（繖形花科）

濱防風（繖形花科）

初夏開
白色的花

①海岸邊
②幼苗
③3～5月
④ 涼 直接用來裝飾生魚片

①各地的潮溼處
②葉
③4～5月
④ 涼 天 湯品的
配料

菝契（百合科）

摘採時要小心刺！

①山野
②嫩葉、莖的前端
③3～5月
④涼天

豬牙花〈片栗〉
（百合科）

①山野
②嫩葉、莖
③3～5月
④涼天 炒奶油

薤白
（百合科）

①山野、田間小路
②嫩葉、鱗莖（被埋在土裡部分）
③3～5月
④涼天 直接沾味噌生吃

水田芥〈豆瓣菜〉
（十字花科）

①清淨溪流的旁邊
②葉、莖
③3～5月
④涼 用生的做沙拉

土筆〈問荊〉（木賊科）
①山野、田間小路
②穗端和莖
③3～4月
④涼天 土筆飯

土筆飯
去除葉鞘，稍微燙過後，泡到冷水裡。用高湯、醬油、味醂熬煮後，拌到煮好的白飯裡

①山野的潮溼處
②葉、莖
③3～5月
④涼 用生的做沙拉

碎米薺（十字花科）

問荊的孢子莖被稱為土筆

173

春

獨活（五加科）
①山野
②嫩芽和莖
③4～6月
④涼天 生的或烤過的
　　　沾味噌吃

胡椒木（芸香科）
①山野中的水塘邊
②花蕾、果實、嫩葉
③3～5月
④花蕾做成涼，果實是佃煮，
　嫩葉用來增添香氣

車前草（車前科）
①路邊、田間小路
②嫩葉
③3～6月
④涼天

楤木（五加科）
①山野
②嫩芽（楤芽）
③4～5月
④涼天

金錢薄荷（唇形科）
①山野
②嫩葉、莖
③4～6月
④涼天 用生的做沙拉

魚腥草（三白草科）
①山野的潮溼處
②嫩葉、莖
③4～8月
④涼天

南國薊（菊科）

①山野
②嫩芽、莖
③4～5月
④炒奶油

牻牛兒苗（牻牛兒苗科）

①山野
②嫩芽
③4月
④涼

旋花（旋花科）
①山野、旱田、路邊
②嫩葉、蔓莖的前端
③4～11月
④涼 天 炒奶油

牽牛花不可以吃

蕨（水龍骨科）

①山野
②新芽
③4～5月
④涼 炒奶油
煮成蕨飯

紫萁（紫萁科）

①山野
②嫩芽、葉柄
③4～5月
④涼 天 燉煮物

岡羊栖菜（藜科）

①海岸邊
②嫩葉、莖
③3～6月　④涼 炒奶油

蕨、紫萁的生
臭味去除法，
請參閱161頁

175

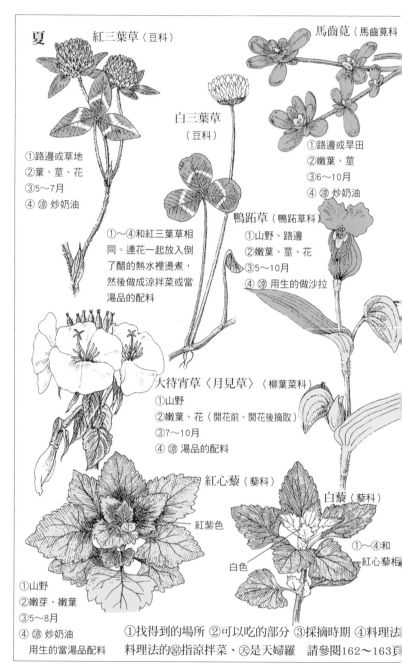

夏　　紅三葉草（豆科）

①路邊或草地
②葉、莖、花
③5～7月
④涼 炒奶油

白三葉草
（豆科）

①～④和紅三葉草相同。連花一起放入倒了醋的熱水裡燙煮，然後做成涼拌菜或當湯品的配料

馬齒莧（馬齒莧科）

①路邊或旱田
②嫩葉、莖
③6～10月
④涼 炒奶油

鴨跖草（鴨跖草科）

①山野、路邊
②嫩葉、莖、花
③5～10月
④涼 用生的做沙拉

大待宵草〈月見草〉（柳葉菜科）

①山野
②嫩葉、花（開花前、開花後摘取）
③7～10月
④涼 湯品的配料

紅心藜（藜科）

—— 紅紫色

白藜（藜科）

①～④和

—— 紅心藜相

白色

①山野
②嫩芽、嫩葉
③5～8月
④涼 炒奶油
用生的當湯品配料

①找得到的場所 ②可以吃的部分 ③採摘時期 ④料理法
料理法的涼指涼拌菜、天是天婦羅　請參閱162～163頁

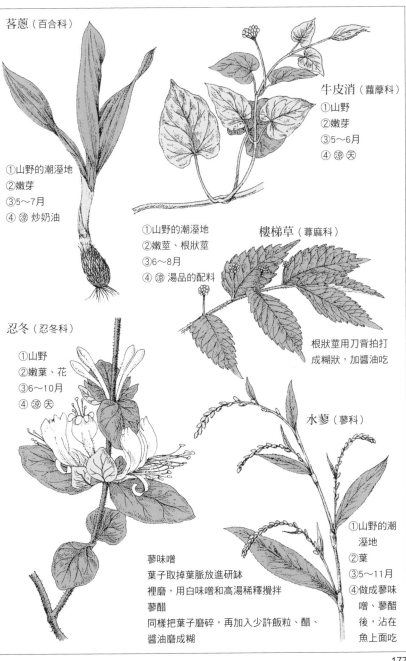

苔蔥（百合科）

①山野的潮溼地
②嫩芽
③5～7月
④涼 炒奶油

牛皮消（蘿藦科）
①山野
②嫩芽
③5～6月
④涼 天

①山野的潮溼地
②嫩莖、根狀莖
③6～8月
④涼 湯品的配料

樓梯草（蕁麻科）

根狀莖用刀背拍打
成糊狀，加醬油吃

忍冬（忍冬科）

①山野
②嫩葉、花
③6～10月
④涼 天

水蓼（蓼科）

①山野的潮
溼地
②葉
③5～11月
④做成蓼味
噌、蓼醋
後，沾在
魚上面吃

蓼味噌
葉子取掉葉脈放進研缽
裡磨，用白味噌和高湯稀釋攪拌
蓼醋
同樣把葉子磨碎，再加入少許飯粒、醋、
醬油磨成糊

177

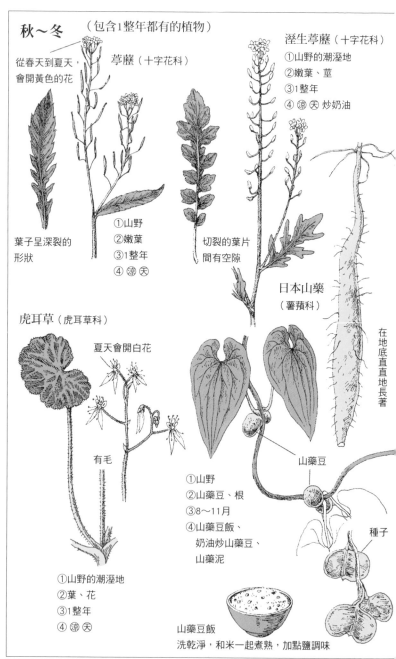

秋～冬　（包含1整年都有的植物）

薺（十字花科）

從春天到夏天，
會開黃色的花

葉子呈深裂的
形狀

①山野
②嫩葉
③1整年
④ 涼 天

切裂的葉片
間有空隙

溼生薺（十字花科）
①山野的潮溼地
②嫩葉、莖
③1整年
④ 涼 天　炒奶油

日本山藥
（薯蕷科）

在地底直直地長著

虎耳草（虎耳草科）

夏天會開白花

有毛

①山野的潮溼地
②葉、花
③1整年
④ 涼 天

山藥豆

①山野
②山藥豆、根
③8～11月
④山藥豆飯、
　奶油炒山藥豆、
　山藥泥

種子

山藥豆飯
洗乾淨，和米一起煮熟，加點鹽調味

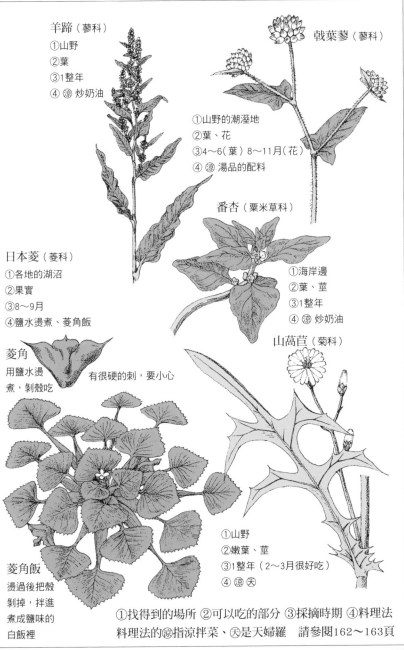

羊蹄（蓼科）
①山野
②葉
③1整年
④涼 炒奶油

戟葉蓼（蓼科）
①山野的潮溼地
②葉、花
③4～6(葉) 8～11月(花)
④涼 湯品的配料

番杏（粟米草科）
①海岸邊
②葉、莖
③1整年
④涼 炒奶油

日本菱（菱科）
①各地的湖沼
②果實
③8～9月
④鹽水燙煮、菱角飯

菱角
用鹽水燙
煮，剝殼吃

有很硬的刺，要小心

山萵苣（菊科）
①山野
②嫩葉、莖
③1整年（2～3月很好吃）
④涼 天

菱角飯
燙過後把殼
剝掉，拌進
煮成鹽味的
白飯裡

①找得到的場所 ②可以吃的部分 ③採摘時期 ④料理法
料理法的涼指涼拌菜、天是天婦羅　請參閱162～163頁

179

冷凍乾燥食品，CHUÑO

　　冷凍乾燥食品，原本是為了太空人的飲食而研發出來的。運用這種技術，現在的日本連粉末醬油、山藥泥、蘿蔔泥等，都能製作出來呢。冷凍乾燥食品看似是科學技術發達的成果，但其實很早以前就已經有冷凍乾燥食品了。居住在南美安地斯山脈的印地安人，他們的主食就是冷凍乾燥的馬鈴薯：CHUÑO（音：丘紐）。雖說是馬鈴薯，它卻像是沾滿粉的柿子乾一樣，和我們所知道的馬鈴薯完全不一樣。

　　印地安人所住的安地斯山脈，是海拔4000公尺的高地，日夜溫差相當大，氣候也很乾燥。CHUÑO是在夏天製作的。擺滿在地上的馬鈴薯，到晚上會被凍得硬梆梆的，白天又被太陽的熱度曬軟，這樣持續幾天之後，馬鈴薯就會逐漸變得軟膨膨的，這時候就用腳去踩扁。當裡面的水分全都被擠出來之後，再拿去風乾，馬鈴薯就會變得又輕又小，CHUÑO便完成了。

　　也就是說，冷凍乾燥法，其實是大自然原來就有的，這樣做出來的「CHUÑO」，可以保存數年。吃的時候，先用水把它恢復原狀再煮來吃就可以了。對印地安人來說，它是不可或缺的重要食物。

睡覺

野外露宿

天氣好的夜晚，就睡在外面吧

今晚是好天氣的日子，就睡在外面吧。如果沒有睡袋，就用弄髒也無所謂的毛毯。能睡在原野當然最好，但即使在庭院或露台上也很有意思，尤其是炎熱的夏夜，屋外一定會很涼爽。基本上，就跟野生動物一樣，人類也在自然的環境中睡過，然而為了避開風雨和危險動物的攻擊，才開始住到洞穴或屋子裡。拿出勇氣，找一個好天氣、又不會碰到危險動物的場所，一邊眺望星空，一邊睡覺吧。

沒有人第一次野外露宿，就能安然入睡

實際上，第一次的野外露宿，是很難睡得著的。背部好像壓到了什麼，手腳似乎被蟲子咬了，蚊子嗡嗡聲很吵，很擔心會突然下起雨來，應該不會有鬼出現吧……在還沒有習慣之前，或許會很在意這些事情吧。這種時候，就在睡袋底下墊1塊塑膠地布，上面用大塊的布搭個棚子，只要有類似屋頂的東西擋著，就會讓人鬆一口氣，感覺心安許多。能在短時間內把不安降低到最小，對在野外生活的人來說，是十分必要的能力。如果你第一次就能睡得很香，表示你相當具有冒險者的資質。

野外露宿，真的很有趣

野外露宿的樂趣，在於早晨。透過鳥兒的啼叫聲知道天亮了，早晨的陽光也會叫你起床，即使身體被朝露弄溼了，升起的太陽也一下子就幫你曬乾了，這是只有野外露宿才享受得到的超棒體驗。第二次的野外露宿，你一定能睡得更安穩了。

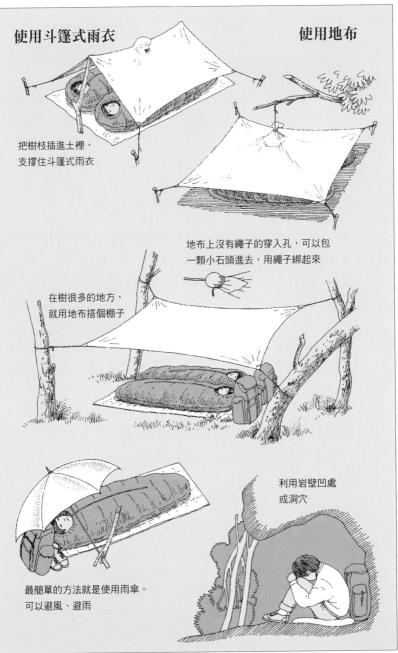

使用斗篷式雨衣

把樹枝插進土裡，
支撐住斗篷式雨衣

最簡單的方法就是使用雨傘。
可以避風、避雨

使用地布

地布上沒有繩子的穿入孔，可以包
一顆小石頭進去，用繩子綁起來

在樹很多的地方，
就用地布搭個棚子

利用岩壁凹處
或洞穴

為了好眠而下的工夫

睡眠，能儲備身體的能量

不論再怎麼疲憊，只要好好睡上一覺，身體就會變得輕鬆又舒暢。為了要很有精神地活動，我們得學會不論何時、不論何地都能安然入睡。尤其在野外有好幾天的活動時，更需要靠充足的睡眠，來儲備我們的體能。

睡不著，就什麼都別想地發呆吧

在家裡睡得很好，一換了地方就怎麼也睡不著。其實這不是什麼稀奇的事，要是你遇到這種情況，不要覺得心煩，因為即使只是躺著，身體的神經也一樣能得到充足的休息。不要再想明天的計畫和食物的事了，否則會更睡不著。這種時候，即使做起來會有點困難，但就讓你的腦袋放空，好好發個呆吧。這也算是一種訓練，一晚沒睡也不會有問題的，保持這種心情也很重要。有時候也會肚子餓得睡不著，這時就喝點溫暖的飲料、吃些小餅乾填填肚子再睡也可以。

想要晚上好好睡一覺，該怎麼做？

首先，白天要多動一動。在野外露營時，充分地工作和活動所產生的疲勞，自然會讓人想睡。如果感覺寒冷，就要添加衣物讓身體暖和，忍耐寒冷也是會讓人睡不著的。另外，鬆開腰帶讓整個身體放輕鬆，或是把墊子下面的小石頭、小樹枝拿開，不要讓身體壓到東西，因為即使是一顆小石頭，也可能會讓人無法安眠的。這種時候，收集許多樹葉來代替床墊，也是挺不錯的。

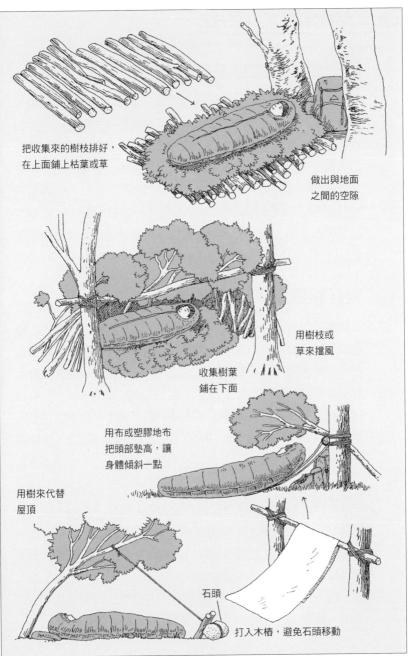

把收集來的樹枝排好，
在上面鋪上枯葉或草

做出與地面
之間的空隙

用樹枝或
草來擋風

收集樹葉
鋪在下面

用布或塑膠地布
把頭部墊高，讓
身體傾斜一點

用樹來代替
屋頂

石頭

打入木樁，避免石頭移動

185

選擇搭帳篷的場所

最好是光腳走也不會痛的平坦地方

搭了帳篷就表示：今晚這裡就是家、要睡在這裡面的意思。把躺下來的舒適度當作第一考量的話，就得找一處地面平坦的地方。有些可以拿開的小石頭還沒問題，但是假使有樹根或岩石，最好還是放棄比較好，因為根本不可能把它們移開，試著光著腳走走看，很容易就明白了。其他條件方面，如果能在距離40～50公尺的地方取得乾淨的水，那就更好了，距離太遠，搬運水的工作會很辛苦，但也不要離岸邊太近，否則水聲會很吵，一旦河水上漲，也會讓人覺得很可怕啊。

要仔細觀察周圍的狀況

樹木若生長在迎風的那一面，就可以用來擋風。帳篷是用輕盈的素材做成的，大多經不起風吹，如果搭在樹木的背風處，就正好能利用它來擋風。不過，還得仔細地觀察這棵樹，樹上有沒有枯枝？樹身枯掉了沒有？要不然吹起強風，飛來的樹枝打中帳篷，事情可就嚴重了，所以，必須確認它是不是長著綠葉的健康樹木。此外，在岩壁的下方會有落石的危險，所以還是放棄吧。

要避開雨水的通道

為了防止雨水流進帳篷裡，可以在帳篷周圍挖出溝渠，當作排水的通道。不過挖溝渠很費力，離開時還得填回原狀，還不如直接避開雨水的通道比較簡單。哪裡是雨水的通道呢？在山上一旦下雨，雨水就會匯集成小水流，連帶把許多東西都沖刷下來，布滿了小石頭或小樹枝的地方，就是雨水的通道。

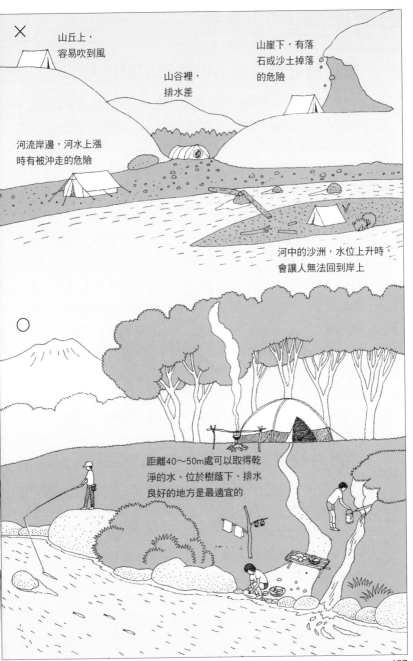

山丘上，
容易吹到風

山谷裡，
排水差

山崖下，有落
石或沙土掉落
的危險

河流岸邊，河水上漲
時有被沖走的危險

河中的沙洲，水位上升時
會讓人無法回到岸上

距離40～50m處可以取得乾
淨的水、位於樹蔭下、排水
良好的地方是最適宜的

各種帳篷

帳篷的好處

有過野外露宿經驗的人，在進入帳篷時，應該會很驚訝它所帶給人的那種安全感吧。裡面既有屋頂、又有牆壁，是個與外面世界隔絕的空間。帳篷是個可攜帶、既輕又小的安穩住家，只要有帳篷，就讓人有信心在野外過夜了。

帳篷的形狀、大小、重量

在校外教學的露營中，經常使用的是複合屋式帳。正如其名，它有著和住宅屋頂一樣的形狀，所以會讓人覺得很熟悉，它是把地布鋪在地面上，然後再去搭設帳篷，適用於人數較多的場合，以及長期的露營。另外，最近常被使用的4～5人用的帳篷，是蒙古包型、圓拱型、A字型帳篷，它們以輕盈的素材製成，鋪在地面的地布、牆壁與屋頂的部分都被縫在一起，一體成型是其特徵。與抗風性較差的複合屋式帳相比，這些帳篷雖然很能抗風，但要是沒有牢牢固定在地面上，也有可能會整頂帳篷都被吹走。一頂3～4人用的帳篷重量大約是5公斤。

在野外使用前，先在家中或庭院裡搭看看吧

在野外搭設帳篷時，要是不知道該如何組裝就麻煩了。還有，如果零件的數量不夠，也搭不了帳篷，所以要事先在家中或庭院裡練習，並做好零件的檢查。除了大型的複合屋式帳以外，其它的帳篷都是一個人就能搭設的。帳篷搭好後，為了避免雨水從縫隙中漏進來，在外側塗上防水乳膠是更萬全的方法。做到這種程度，在野外使用帳篷的準備就都OK了。

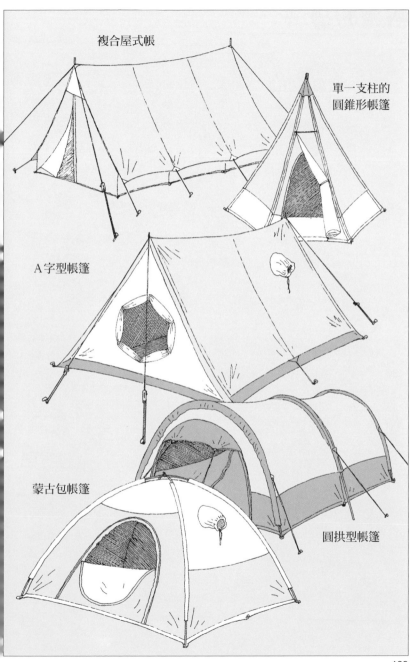

複合屋式帳

單一支柱的
圓錐形帳篷

A字型帳篷

蒙古包帳篷

圓拱型帳篷

189

帳篷的搭法

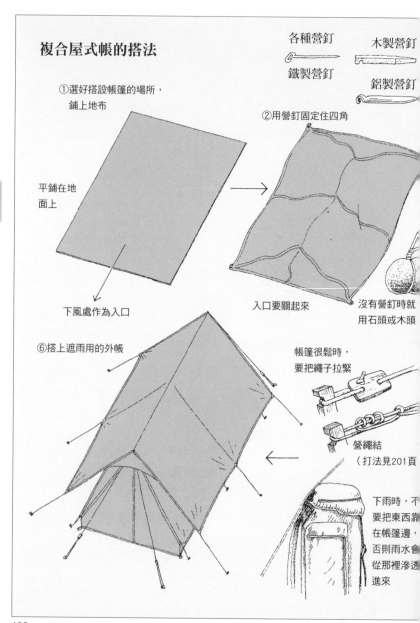

複合屋式帳的搭法

各種營釘

木製營釘

鐵製營釘

鋁製營釘

①選好搭設帳篷的場所，
鋪上地布

②用營釘固定住四角

平鋪在地
面上

下風處作為入口

入口要關起來

沒有營釘時就
用石頭或木頭

⑥搭上遮雨用的外帳

帳篷很鬆時，
要把繩子拉緊

營繩結
（打法見201頁

下雨時，不
要把東西靠
在帳篷邊，
否則雨水會
從那裡滲透
進來

大家一起同心協力搭起複合屋式帳吧。出發前要準備帳篷時，不要忘記確認零件，最好帶著備用的營釘去。

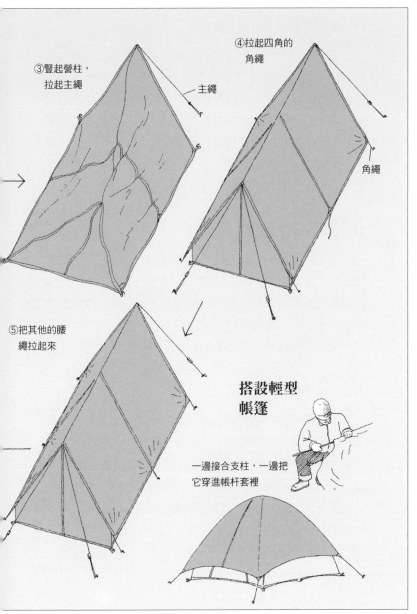

③豎起營柱，拉起主繩

主繩

④拉起四角的角繩

角繩

⑤把其他的腰繩拉起來

搭設輕型帳篷

一邊接合支柱，一邊把它穿進帳杆套裡

準備睡袋

睡袋是可攜帶的被子

如果在夏天，只要把身體鑽進捲成信封狀的毛毯裡，就可以把毛毯當成被子用了。但還有比毛毯更輕、更容易攜帶的東西，就是睡袋。它不但會保持我們的體溫，還能隔絕外面冰冷的空氣，而且捲起來，只有枕頭般的大小，真是非常方便。對一般的孩子而言，或許會覺得睡袋有點大，但那不是問題，想想看，睡在大大的被窩裡，是不是感覺更舒服呢。睡袋不是衣服，所以只要收的時候把它捲小一點，就不會變得很大了。

在睡袋的下面鋪上墊子

如果想跟在家裡一樣，睡得很舒服的話，就在下面鋪上一層墊子吧。不需要鋪滿整個身體，只要鋪上從頭到腰、厚度1公分左右的睡墊，身體就會變得輕鬆許多。一般冷空氣都會從臉部跑進來，所以睡覺時把拉鍊拉到上面，就能使露出來的空間變少。冷的時候，把圍巾或毛巾圍在脖子上就很有用了。

睡袋的保養

為了輕便好攜帶，睡袋的表面使用了許多尼龍材質，所以防火性很差，光是被蠟燭滴到，就可能燒出一個洞來，在帳篷裡一定要格外小心。此外，使用過的睡袋，要在晴朗的日子裡拿出去曬，以去除睡袋裡的溼氣，最好能吊在繩子上曬，像這樣保養睡袋，就可以讓睡袋維持保溫的功能。收起來之後，要放在層架上，不能放在像是壁櫥底下等陰暗潮溼的地方。

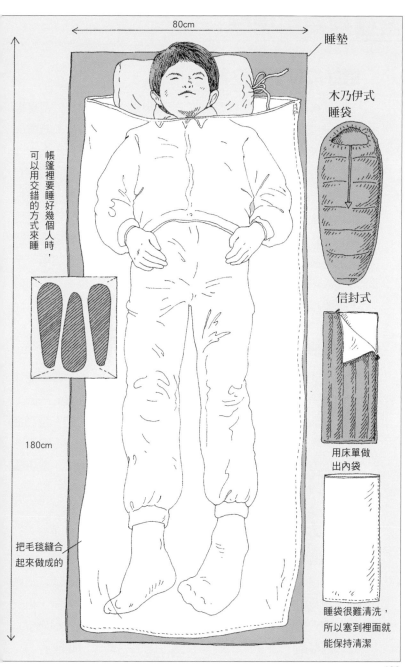

80cm

睡墊

木乃伊式
睡袋

信封式

用床單做
出內袋

睡袋很難清洗，
所以塞到裡面就
能保持清潔

180cm

帳篷裡要睡好幾個人時，可以用交錯的方式來睡

把毛毯縫合
起來做成的

帳篷裡要整理好

選好放行李的位置

雖然帳篷被稱為是可以移動的家，但裡面的空間其實還是很小的，也沒有可以放置物品的架子，所以要先安排好東西擺放的位置，盡可能把中間的地方空出來吧。個人的衣物和食物就放在背包裡，不要拿出來，把共用的鍋子、貯水桶、食物等都集中在一起，放在入口的角落裡。到了晚上，記得把鞋子拿進帳篷裡，免得被夜晚的露水弄溼鞋子。睡覺前，把手電筒打開，並且熄掉所有正在使用的蠟燭或露營燈，一定要確認它們完全熄滅後，才可以鑽進睡袋裡。貴重物品要放到睡袋中，手電筒放在枕頭邊會比較讓人安心。像這樣好好地整理過，即使半夜要起來上廁所，也不用擔心會被絆倒吧。

東西無法放進帳篷裡，該怎麼辦？

就把共用的炊具或食物，放到外面去吧，當然啦，盡可能放在帳篷旁邊最好。先在地面鋪上塑膠地布，把那些東西放上去，外面要蓋上塑膠布，並且用石頭壓在蓋布的兩邊。接著把爐子、燃料也放到帳篷外面，而且要放在外帳下面、不會被弄溼的地方，因為放在帳篷裡，萬一蠟燭的火移燒過去，就會釀成嚴重的火災了。

下雨天，帳篷裡就是遊戲間

露營時碰上下雨很麻煩，可是，再怎麼煩躁也只會讓自己不快樂而已，在雨停之前，不妨用悠閒的心情去唱唱歌或玩遊戲吧。但是要小心，在有限的空間裡，點著蠟燭或露營燈，再加上許多人的呼吸，空氣就會變得很污濁，所以有人會頭痛也是可以理解的。記得要讓帳篷的通風口維持在開啟的狀態。

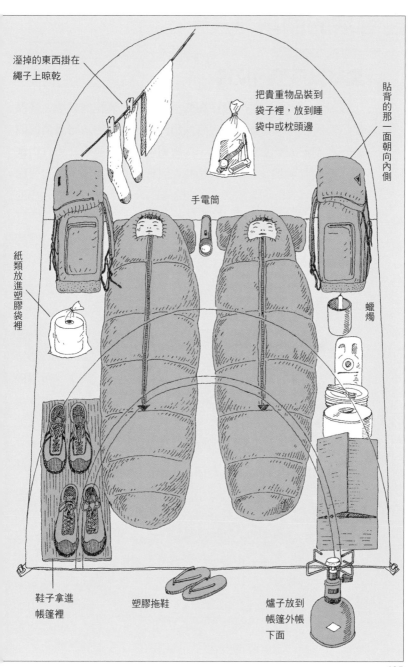

溼掉的東西掛在繩子上晾乾

把貴重物品裝到袋子裡，放到睡袋中或枕頭邊

貼背的那一面朝向內側

手電筒

紙類放進塑膠袋裡

蠟燭

鞋子拿進帳篷裡

塑膠拖鞋

爐子放到帳篷外帳下面

露營地的照明

黑暗很可怕

假設我們比預定時間晚，在天黑的時候才抵達露營地。要靠手電筒的燈光來搭帳篷，會讓人很沒自信，看不清周遭情況則會使人不安，不論哪一個人，都會對黑暗感到害怕。想到搭帳篷、吃晚餐就得花上大約2小時，就應該再晚也要在下午4點以前抵達目的地，才能趁著天色還亮時，在當地找出搭帳篷的位置、水源等等。

活動時，戴頭燈很方便

照明上除了蠟燭、手電筒之外，還有使用煤油或瓦斯的露營燈，在這些照明設備裡，走路時最方便的還是手電筒。手電筒有手持型的，以及戴在頭上的頭燈，從可以使用雙手這一點來看，用頭燈會比較方便，而在帳篷裡記錄1整天所發生的事情時，也可以使用它。不過，電池要是沒電就不能用了，所以要準備好替換的電池。

在帳篷裡，很適合利用蠟燭的光芒

長時間在帳篷裡使用手電筒，電池很快就會沒電了，所以，在帳篷裡就使用蠟燭吧。微小而安靜的燭光，竟然有一股讓人穩定安心的力量啊。把放在帳篷裡的食物，用蠟燭的光芒照看看，呈現的顏色和之前看到的都不一樣了，只覺得看起來比平常要來得好吃多了。不過，蠟燭再怎麼說都是危險的火源，一定要選擇好放置、懸掛的場所；睡覺前，也一定要確認燭火完全熄滅了才行。

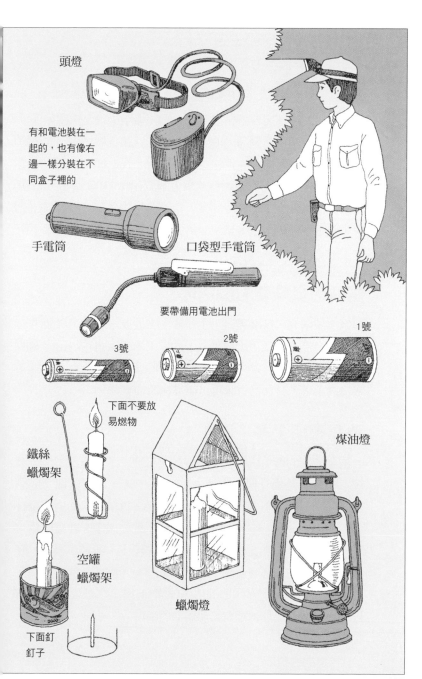

頭燈

有和電池裝在一起的，也有像右邊一樣分裝在不同盒子裡的

手電筒

口袋型手電筒

要帶備用電池出門

3號

2號

1號

鐵絲蠟燭架

下面不要放易燃物

空罐蠟燭架

煤油燈

蠟燭燈

下面釘釘子

197

野外的廁所

廁所的位置，要設在比帳篷低的下風處

抵達目的地、選好搭帳篷的場所後，接下來就是安置廁所。在野外，上廁所是最麻煩的問題，所以就讓我們搭設出簡單好用又舒適的廁所吧。在比帳篷更下風處，找一個可以利用樹叢等遮蔽住的場所。不要離河流太近，要保留10～20公尺的距離，排泄物在土中一段時間後，會被微生物分解，然後變回土壤，要是離河流太近，還沒分解完就會流入河流，那就太不衛生了。

廁所的臭味要怎麼處理

每次使用完，都要覆蓋上土或沙子，因此，在洞旁邊要堆有土或沙，然後插上用來代替鏟子的扁平木頭；也可以用大塊的木片把洞蓋起來。此外，挖洞時把小石頭丟進去，在上面鋪滿杉樹的葉子，杉葉的香味可以使臭味減弱許多。

要在廁所上多下點工夫

把廁所裡的衛生紙裝在塑膠袋或空罐裡，下雨時就不怕被淋溼了，但若是要在同樣的地方生活2～3天，最好能做一個衛生紙架。還有，用木板做個牌子掛上去，以便讓人知道是否有人在使用，如此一來，完美的野外廁所就完成了。在離開露營地之前，不要忘記在廁所的遺跡處覆蓋泥土，並留下標誌，好讓後來的人知道那裡曾經是廁所。把寫有「廁所」的木牌插在地面上，是最清楚的，但即使只是把土堆高、插上小樹枝而已，也能傳達出那裡是有人使用過的場所。

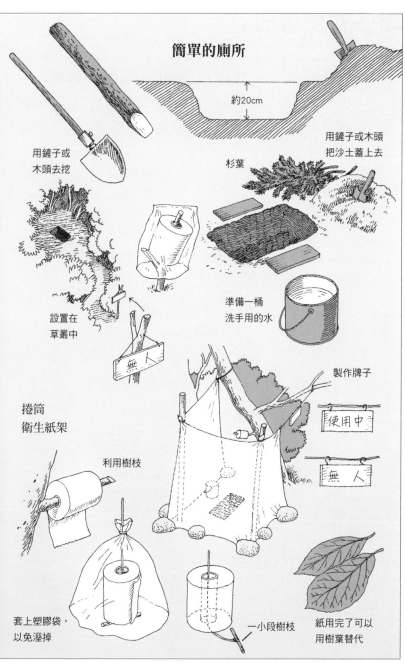

簡單的廁所

約20cm

用鏟子或木頭把沙土蓋上去

用鏟子或木頭去挖

杉葉

設置在草叢中

無人

準備一桶洗手用的水

製作牌子

捲筒衛生紙架

使用中

無人

利用樹枝

套上塑膠袋，以免溼掉

一小段樹枝

紙用完了可以用樹葉替代

199

繩子的使用法 ①

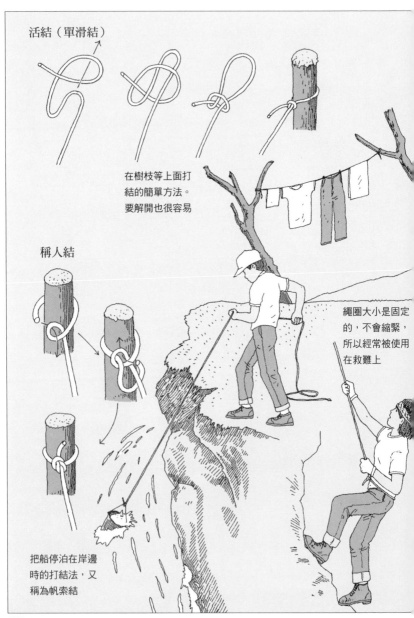

活結（單滑結）

在樹枝等上面打結的簡單方法。要解開也很容易

稱人結

繩圈大小是固定的，不會縮緊，所以經常被使用在救難上

把船停泊在岸邊時的打結法，又稱為帆索結

露營時使用繩子的機會很多。準備好10公尺長的繩子，參考圖中的方法練習，學會之後就可以準備出發囉。

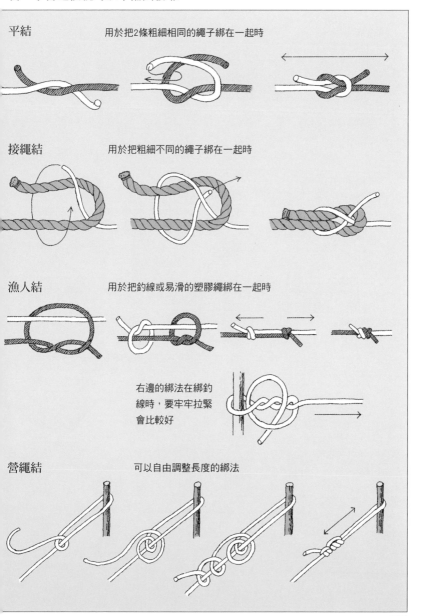

平結　　　　用於把2條粗細相同的繩子綁在一起時

接繩結　　　用於把粗細不同的繩子綁在一起時

漁人結　　　用於把釣線或易滑的塑膠繩綁在一起時

右邊的綁法在綁釣
線時，要牢牢拉緊
會比較好

營繩結　　　可以自由調整長度的綁法

繩子的使用法 ②

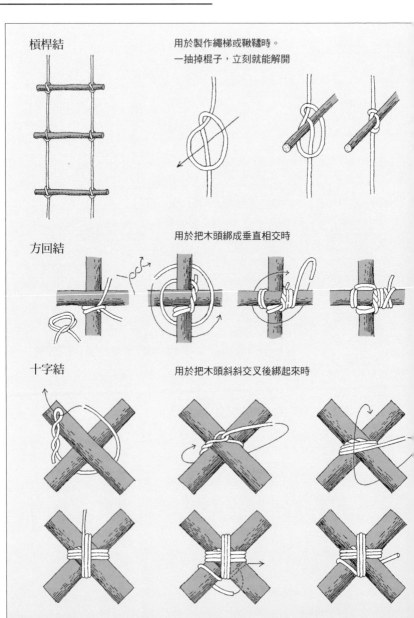

槓桿結

用於製作繩梯或鞦韆時。
一抽掉棍子，立刻就能解開

方回結

用於把木頭綁成垂直相交時

十字結

用於把木頭斜斜交叉後綁起來時

使用繩子時，如果糾成一團就會很麻煩，所以要把它收得漂漂亮亮的，以便隨時能使用。整理時也要檢查有沒有損壞的地方。

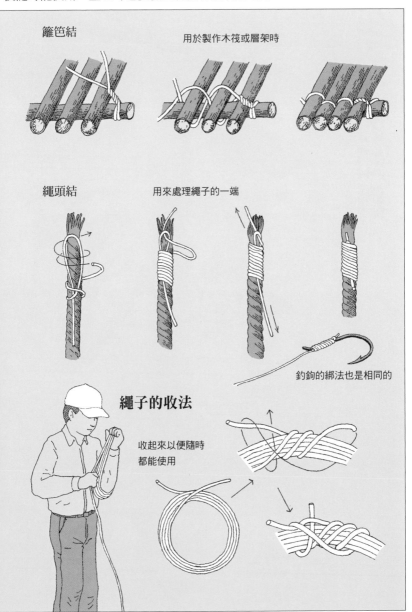

籬笆結

用於製作木筏或層架時

繩頭結

用來處理繩子的一端

釣鉤的綁法也是相同的

繩子的收法

收起來以便隨時都能使用

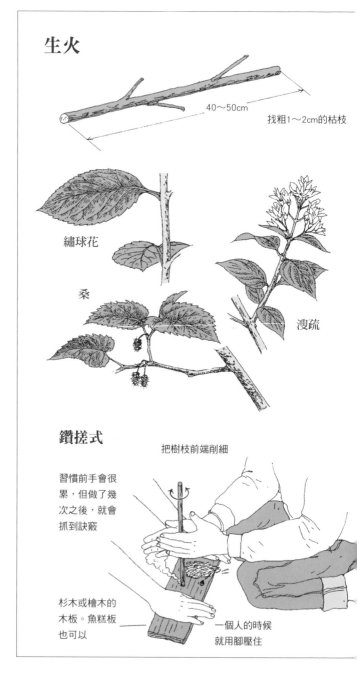

生火

40～50cm

找粗1～2cm的枯枝

繡球花

桑

溲疏

鑽搓式

把樹枝前端削細

習慣前手會很累，但做了幾次之後，就會抓到訣竅

杉木或檜木的木板。魚糕板也可以

一個人的時候就用腳壓住

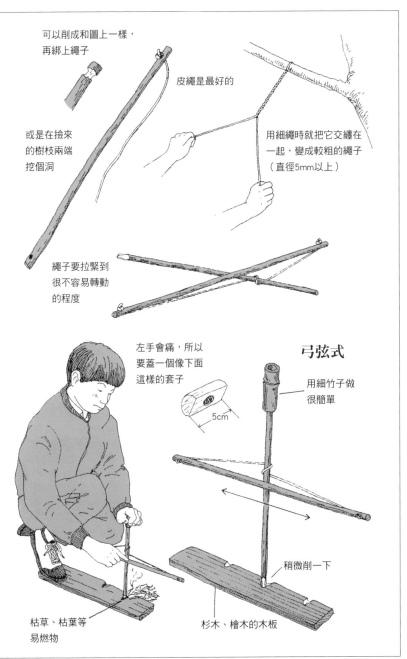

可以削成和圖上一樣，
再綁上繩子

皮繩是最好的

或是在撿來
的樹枝兩端
挖個洞

用細繩時就把它交纏在
一起，變成較粗的繩子
（直徑5mm以上）

繩子要拉緊到
很不容易轉動
的程度

左手會痛，所以
要蓋一個像下面
這樣的套子

5cm

弓弦式

用細竹子做
很簡單

稍微削一下

枯草、枯葉等
易燃物

杉木、檜木的木板

205

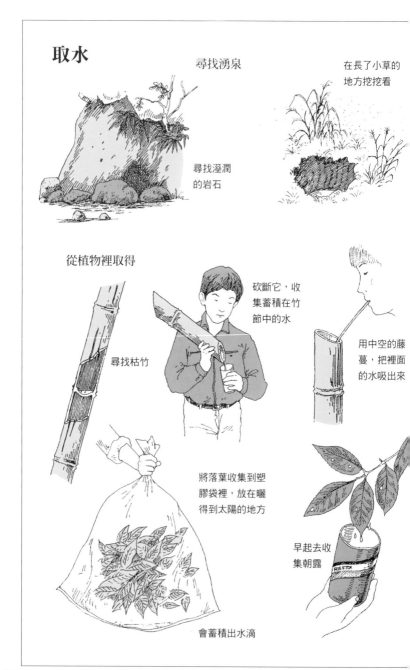

取水

尋找湧泉

在長了小草的地方挖挖看

尋找溼潤的岩石

從植物裡取得

尋找枯竹

砍斷它，收集蓄積在竹節中的水

用中空的藤蔓，把裡面的水吸出來

將落葉收集到塑膠袋裡，放在曬得到太陽的地方

早起去收集朝露

會蓄積出水滴

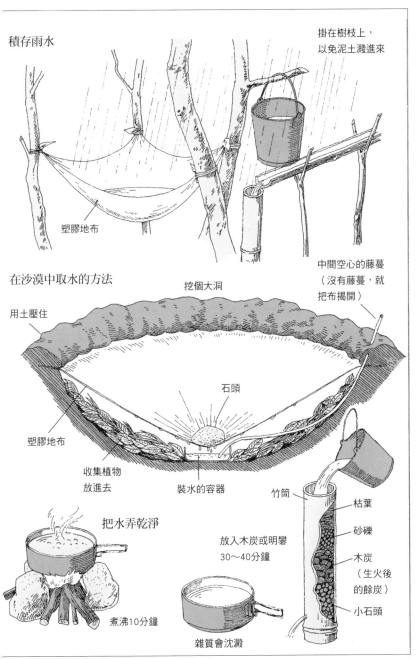

積存雨水

掛在樹枝上，以免泥土濺進來

塑膠地布

在沙漠中取水的方法

挖個大洞

中間空心的藤蔓（沒有藤蔓，就把布揭開）

用土壓住

石頭

塑膠地布

收集植物放進去

裝水的容器

竹筒

枯葉

砂礫

木炭（生火後的餘炭）

小石頭

把水弄乾淨

放入木炭或明礬30～40分鐘

煮沸10分鐘

雜質會沈澱

製作器具

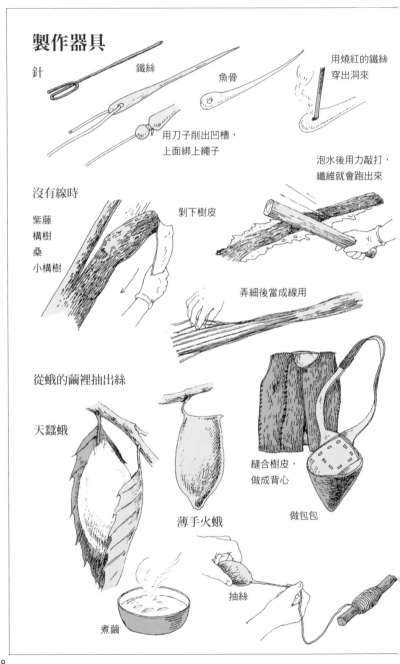

針　　　鐵絲　　　魚骨

用燒紅的鐵絲穿出洞來

用刀子削出凹槽，上面綁上繩子

泡水後用力敲打，纖維就會跑出來

沒有線時

紫藤
構樹
桑
小構樹

剝下樹皮

弄細後當成線用

從蛾的繭裡抽出絲

天蠶蛾

薄手火蛾

縫合樹皮，做成背心

做包包

煮繭

抽絲

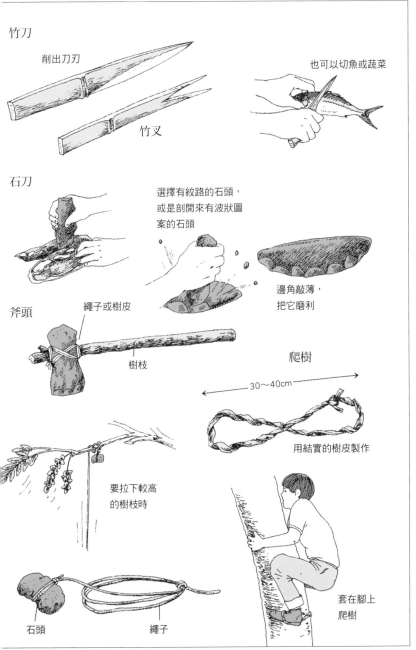

竹刀

削出刀刃

也可以切魚或蔬菜

竹叉

石刀

選擇有紋路的石頭，或是剖開來有波狀圖案的石頭

邊角敲薄，把它磨利

斧頭

繩子或樹皮

樹枝

爬樹

30～40cm

用結實的樹皮製作

要拉下較高的樹枝時

套在腳上爬樹

石頭

繩子

捕食昆蟲或動物

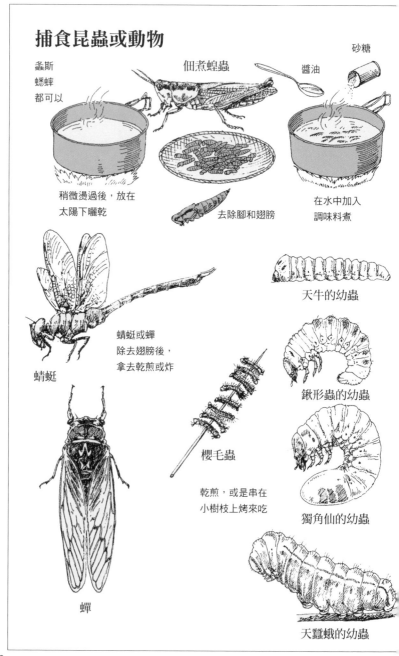

蚤斯
蟋蟀
都可以

佃煮蝗蟲

砂糖

醬油

稍微燙過後，放在
太陽下曬乾

去除腳和翅膀

在水中加入
調味料煮

蜻蜓或蟬
除去翅膀後，
拿去乾煎或炸

蜻蜓

櫻毛蟲

乾煎，或是串在
小樹枝上烤來吃

蟬

天牛的幼蟲

鍬形蟲的幼蟲

獨角仙的幼蟲

天蠶蛾的幼蟲

210

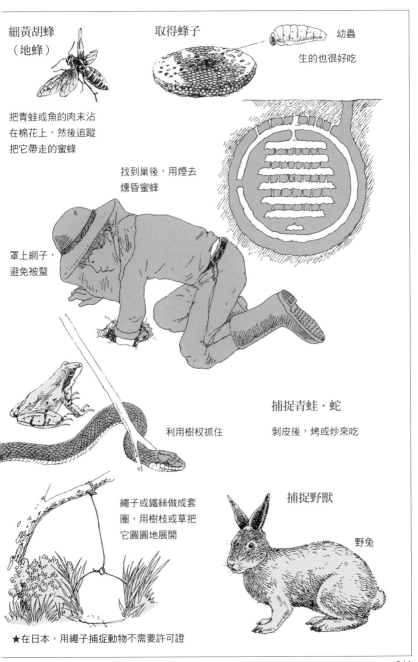

細黃胡蜂
（地蜂）

取得蜂子

幼蟲

生的也很好吃

把青蛙或魚的肉末沾
在棉花上，然後追蹤
把它帶走的蜜蜂

找到巢後，用煙去
燻昏蜜蜂

罩上網子，
避免被螫

捕捉青蛙・蛇

利用樹杈抓住

剝皮後，烤或炒來吃

繩子或鐵絲做成套
圈，用樹枝或草把
它圓圓地展開

捕捉野獸

野兔

★在日本，用繩子捕捉動物不需要許可證

211

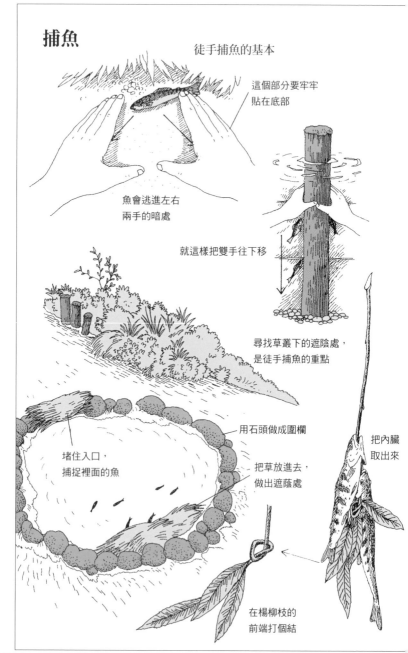

捕魚

徒手捕魚的基本

這個部分要牢牢
貼在底部

魚會逃進左右
兩手的暗處

就這樣把雙手往下移

尋找草叢下的遮陰處，
是徒手捕魚的重點

用石頭做成圍欄

堵住入口，
捕捉裡面的魚

把草放進去，
做出遮蔭處

把內臟
取出來

在楊柳枝的
前端打個結

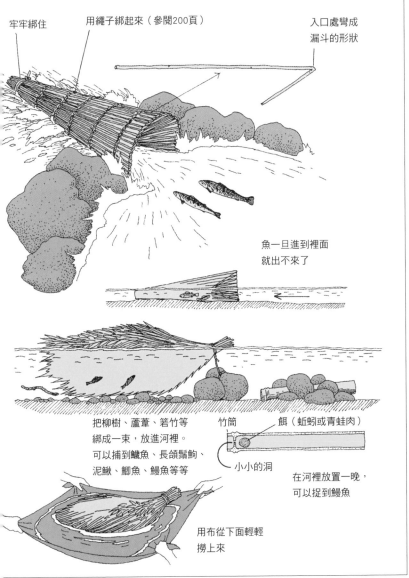

用蘆葦或銀柳等
樹枝做

牢牢綁住

用繩子綁起來（參閱200頁）

入口處彎成
漏斗的形狀

魚一旦進到裡面
就出不來了

把柳樹、蘆葦、箬竹等
綁成一束，放進河裡。
可以捕到鱲魚、長頜鬚鮈、
泥鰍、鯽魚、鰻魚等等

竹筒

餌（蚯蚓或青蛙肉）

小小的洞

在河裡放置一晚，
可以捉到鰻魚

用布從下面輕輕
撈上來

213

住在帳篷裡的民族，貝都因人

　　對我們來說，帳篷是為了在野外過夜而住的，即使持續了1週、2週的帳篷生活，總有一天也是會回家的。可是，卻有人把帳篷當成住家，一整年都在帳篷裡生活，住在阿拉伯半島上，被稱為貝都因人的游牧民族便是如此。

　　貝都因人的帳篷高度是1～1.5公尺，長度可達10公尺。把綿羊毛或山羊毛織成一塊一塊的毛毯，再縫合起來，便成為一大塊當作屋頂的布了。貝都因人的工作就是放牧綿羊、山羊或駱駝等，一般人可能認為所謂的游牧民族，就是過著悠閒生活的人們，其實並不是那樣。為了尋找可餵食動物的草地，男人們會離開帳篷好幾天去進行尋地之旅。在那段期間，女人們則忙著織布、製作起司或奶油，他們的主食是駱駝奶和用奶做成的起司，以及棗椰樹的果實等。綿羊奶由於脂肪較多，所以會做成奶油，當有客人來訪或有值得慶祝的事時，會再加上米飯或羊肉的餐點。

　　常年生活在異常乾燥的沙漠地帶裡，夏天他們會把帳篷搭建在水井旁；但在植物變多的冬天裡，全家人都會帶著帳篷一起移動。對他們而言，便於遷移的帳篷生活，是在嚴酷的大自然中生存的一種手段。

製作遊玩器具

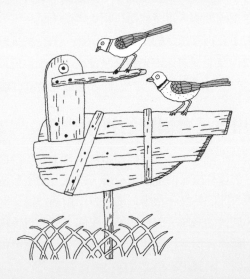

用木頭或竹子做餐具

找出合適的材料

試著動手做出筷子、湯匙、盤子等餐具吧。用自己做的餐具到野外用餐，一定會成為難忘的回憶。首先，從找出適當的樹枝、木板開始做起，即使覺得形狀不錯，也不可以折斷正在生長的樹枝。地上應該會有被風吹斷的樹枝，以及為了讓樹木生長而被砍斷的樹枝才對，從那裡面找出既不太粗（削起來很辛苦）、也不太細（做筷子時，太細就很難用）的樹枝。如果能找到合適的材料，製作起來就會輕鬆許多。工具只要有夠鋒利的刀子就行了，請參閱250頁，削的時候小心別受傷了。

可以用火燒出凹槽來

削木頭的時候，要邊看著形狀邊削，削得太過頭是沒辦法恢復原狀，那可又得重頭做起了。在家裡要刻出湯匙或盤子的凹槽時，用雕刻刀做會很簡單，但是到了野外，要用刀子削出凹槽是很困難的，這時候可以用火燒的方法。不容易點燃時，就用刀子在打算削除的部分做出倒刺，然後把火點上去，雖然無法做得像雕刻刀刻出來的那麼漂亮，不過也足以使用了。製作的過程中，感覺就和古時候的人一樣，非常有趣。

利用竹子會裂開的特性

劈竹子的時後，要先把刀刃砍入竹子裡，再連刀帶竹向上舉高，然後往堅硬的地面上一敲，就能劈開了，這是利用竹子會垂直裂開的特性。很早以前，竹節做的竹筒，就被用來當作裝水、裝酒的器皿，因為竹子既堅固，又帶有香味，可說是做餐具的最佳天然素材。除了杯子之外，竹子還可以做成許多其他的容器，試著花一點工夫自己做做看吧。

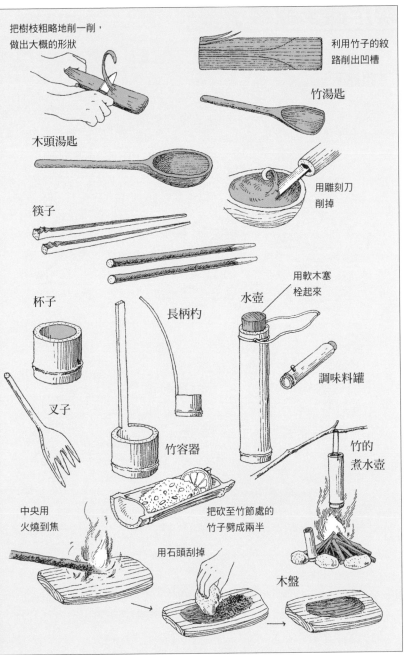

把樹枝粗略地削一削，做出大概的形狀

利用竹子的紋路削出凹槽

竹湯匙

木頭湯匙

用雕刻刀削掉

筷子

杯子

長柄杓

水壺

用軟木塞栓起來

調味料罐

叉子

竹容器

竹的煮水壺

中央用火燒到焦

把砍至竹節處的竹子劈成兩半

用石頭刮掉

木盤

製作椅子或桌子

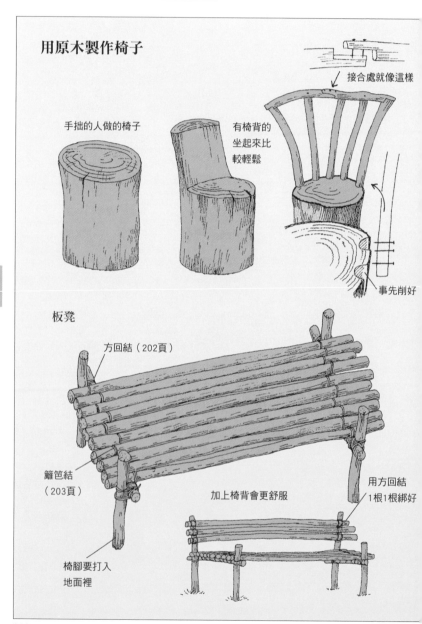

用原木製作椅子

手拙的人做的椅子

有椅背的坐起來比較輕鬆

接合處就像這樣

事先削好

板凳

方回結（202頁）

籬笆結（203頁）

椅腳要打入地面裡

加上椅背會更舒服

用方回結1根1根綁好

長時間露營時，做一些椅子或桌子，可以讓我們過得更舒適。在能取得原木、木板的地方，大家同心協力一起來做看看吧。

桌子

收集較細的木頭，
做出兩個梯形

80cm

像漂流木一樣
彎曲的也可以

用螺絲或
釘子固定

用釘子固
定住板子

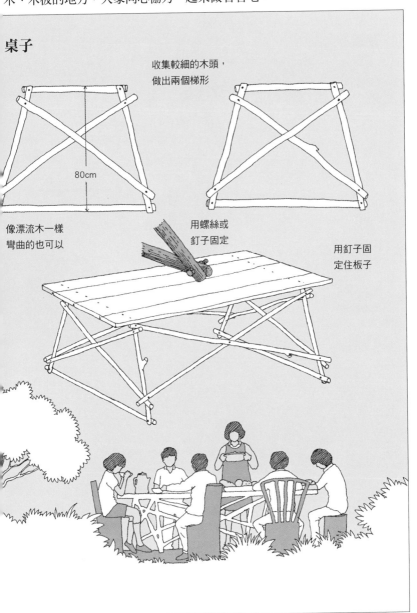

製作背架

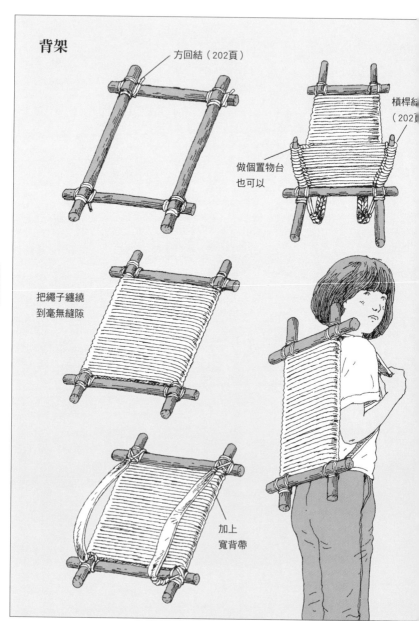

背架

方回結（202頁）

槓桿結（202頁）

做個置物台
也可以

把繩子纏繞
到毫無縫隙

加上
寬背帶

即使是太大、太長而放不進背包的東西，只要用背架就沒問題了。試著配合自己的體型做做看吧。

踏雪套鞋型背架

試著做出適合自己體型的背架

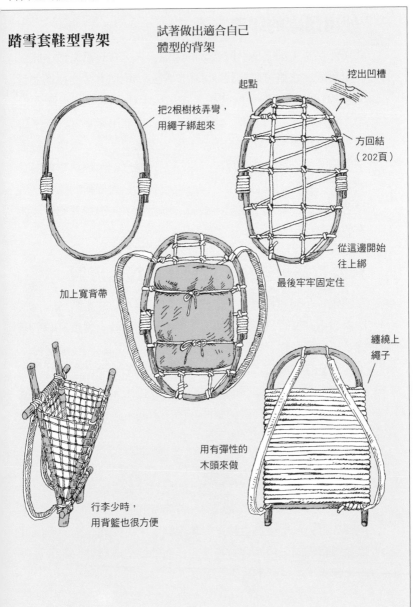

把2根樹枝弄彎，用繩子綁起來

起點

挖出凹槽

方回結（202頁）

從這邊開始往上綁

最後牢牢固定住

加上寬背帶

纏繞上繩子

用有彈性的木頭來做

行李少時，用背籃也很方便

221

製作吊床

使用吊床的印地安人

居住在南美洲亞馬遜河流域的印地安人，在日常生活中經常使用吊床。它既可以避開地面上的爬蟲，也比直接睡在地上要來得涼快，蚊子很多的時候，在吊床上掛一張蚊帳再睡就行了。在印地安人的家裡，掛了家人們各自的吊床，當客人來訪時，就再加掛客人數量的吊床，然後坐在吊床上一邊搖，一邊享受聊天的樂趣。搖搖晃晃的吊床，看起來好像無法令人安心的樣子，實際上睡過之後，會發現沒有比它更好睡的床了。請試著輕鬆悠閒地躺下來吧，微微的搖晃幾下，很快就會帶你進入夢鄉。

只要有樹可以掛，就會比帳篷還舒適

吊床有布製的和用繩子編成的。這裡要介紹的布製吊床，做法很簡單，又容易使用，只要準備好可以承載人體重量的牢固繩子，把繩子穿過帆布的兩端，然後綁在堅固的樹枝上就可以了。別忘了先躺下來睡看看，再調整成適合你的高度吧。夏天，如果事先知道露營的地方有樹可以掛吊床，就不用帶帳篷啦。把塑膠布像屋頂般的張開在吊床上面，然後綁在樹上，那麼即使下雨也不會有問題了。

在吊床上睡覺的訣竅

睡在吊床上是有一些訣竅的。首先讓屁股坐到吊床上，接著把腳放上去，然後讓身體呈對角線躺下來，如此一來，不但可以躺得直直的，也不會對身體的任何部位造成負擔。如果覺得冷，就裹上毛毯睡吧。

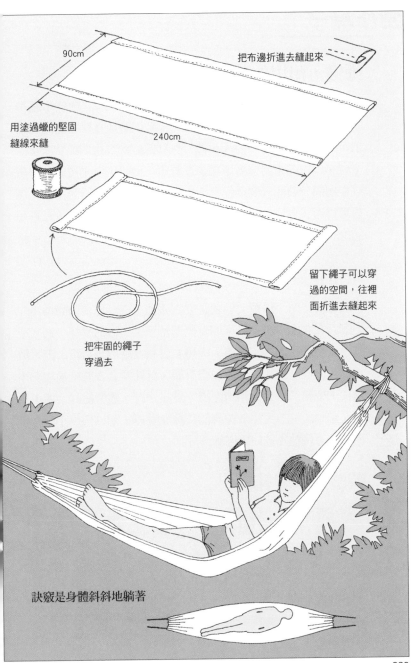

90cm

把布邊折進去縫起來

用塗過蠟的堅固
縫線來縫

240cm

留下繩子可以穿
過的空間，往裡
面折進去縫起來

把牢固的繩子
穿過去

訣竅是身體斜斜地躺著

223

製作鞋子

好穿、耐用的莫卡辛鞋

　　無跟軟皮的莫卡辛鞋，原是美國印地安人所穿的鞋，是指「1張皮」的意思。它原本的樣式，是把腳放在鞣製過的皮革上，裁成可以包住腳的大小後，在腳踝處綁起來的形狀。莫卡辛鞋不會把腳束縛住，穿起來很舒服，而且因為是皮製的，所以很堅固。製作時要準備軟的皮革、粗的縫針、塗過蠟的線；也可以用人工皮革。在手工藝用品店，可以買到縫合皮革專用的針和線，如果使用普通的線，水就會從縫合處漏進去了。

畫出正確的腳型

　　製作鞋子時，最重要的就是要正確地、仔細地畫出腳型。先把腳踩在紙上，請家人或朋友們幫忙畫出正確的腳型，過大或過小，穿起來都很不實用。取得右腳和左腳的紙樣後，把它放在皮的內面，參考右圖的步驟來做。針在穿過皮的時候和布不一樣，要稍微用力一點，記得一針、一針，慢慢地縫合。尤其是在腳踝的地方，由於重疊的皮層比較厚，所以得更小心仔細地縫；這是整隻鞋最難縫的部分。

裝飾莫卡辛鞋

　　剛完成的莫卡辛鞋，樣式簡單樸實、不起眼，這時候，可以在鞋面縫上一些彩色的布塊、串珠，當作裝飾。接著，在腳踝的部分穿幾個繩孔，然後用剩餘的皮革剪成細繩做鞋帶，再把皮繩穿過繩孔；這麼一來，莫卡辛鞋就會變得更合腳了。雖然並不適合走在滿布岩石的地方，但是在草地或平地上盡情奔跑時，請一定要穿看看，這種與大地接觸的感覺，可是會從腳底傳達到全身。

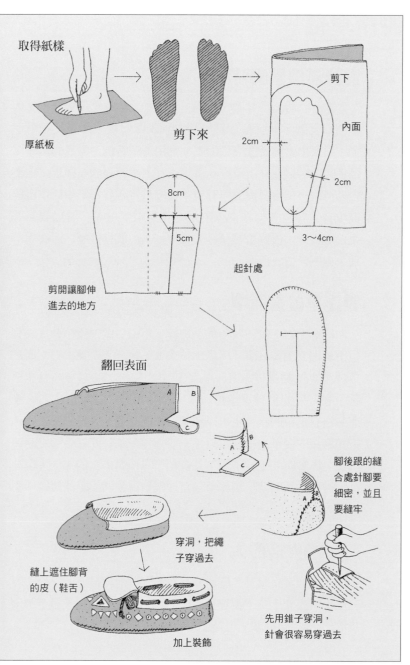

取得紙樣

厚紙板

剪下來

剪下

內面

2cm

2cm

3~4cm

8cm

5cm

剪開讓腳伸進去的地方

起針處

翻回表面

A B

C

腳後跟的縫合處針腳要細密，並且要縫牢

穿洞，把繩子穿過去

縫上遮住腳背的皮（鞋舌）

加上裝飾

先用錐子穿洞，針會很容易穿過去

225

製作草鞋

沿著溪邊攀爬時的必需品

大家應該看過草鞋吧，在過去，日本人經常穿這種鞋子。因為它很合腳，而且輕盈得像是赤腳走路一樣，如果被雨淋溼了，只要出太陽就能立刻曬乾。利用這種特色，當我們沿著溪邊攀爬時，只要穿上草鞋，就算走在河水沖溼的石頭上，也不容易滑倒，被水浸溼的草鞋也不會變重。雖然平常生活中已經很少有人穿它，但在潮溼的地方可是很受用呢，所以要沿著溪邊攀爬時，最好帶雙草鞋去比較好。由於它很輕，即使用不到，也不會造成負擔。

製作草鞋很簡單

做得好不好，得看技巧熟不熟練。不過，做一雙草鞋，其實也不是那麼困難的事，所以別怕失敗，試著多做幾次吧；而把草繩牢牢地編得很紮實，就是製作的訣竅。只要學會製作草鞋，在野外如果鞋子壞掉或繩子不夠用時，都可以拿它來應急。沒有稻草的話，也可以利用植物的藤蔓，或是撕下衣物，把布條接成繩子來編也可以。一般人很難長時間赤著腳走路，何況，赤腳時要是受了傷可就麻煩了。作為求生的知識，也為了承接前人的智慧，製作草鞋是一門值得我們牢記的傳統手藝之一。

腳趾頭會痛的人

有的人一穿上草鞋，腳趾縫會因為摩擦而痛得無法走路，這種時候，先穿上襪子再穿草鞋就可以了。此外，在被繩子磨破皮的部位貼上OK繃，也是很有效的。

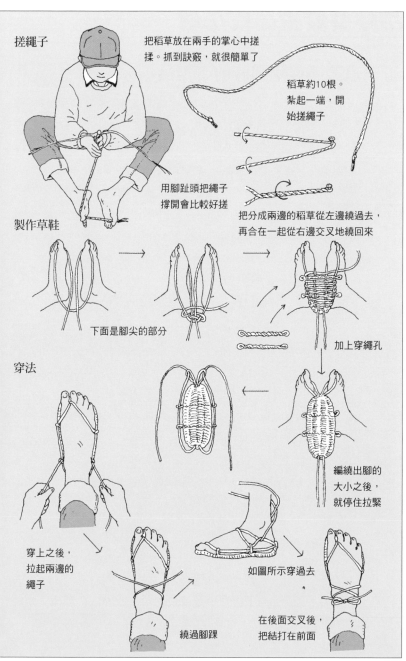

搓繩子

把稻草放在兩手的掌心中搓揉。抓到訣竅，就很簡單了

稻草約10根。紮起一端，開始搓繩子

用腳趾頭把繩子撐開會比較好搓

製作草鞋

下面是腳尖的部分

把分成兩邊的稻草從左邊繞過去，再合在一起從右邊交叉地繞回來

加上穿繩孔

穿法

編繞出腳的大小之後，就停住拉緊

穿上之後，拉起兩邊的繩子

如圖所示穿過去

繞過腳踝

在後面交叉後，把結打在前面

227

用藤蔓做籮筐或花環

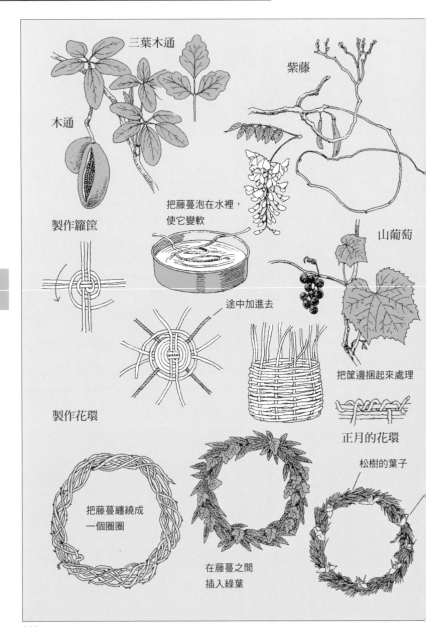

三葉木通

紫藤

木通

把藤蔓泡在水裡，
使它變軟

製作籮筐

山葡萄

途中加進去

把筐邊捆起來處理

製作花環

正月的花環

松樹的葉子

把藤蔓纏繞成
一個圈圈

在藤蔓之間
插入綠葉

藤蔓光靠蠻力是拔不下來的。用盡力氣把它拉過來後，有時一不小心會因為手滑掉，反而被藤蔓的反彈力道拉回去而受傷，所以要很小心。

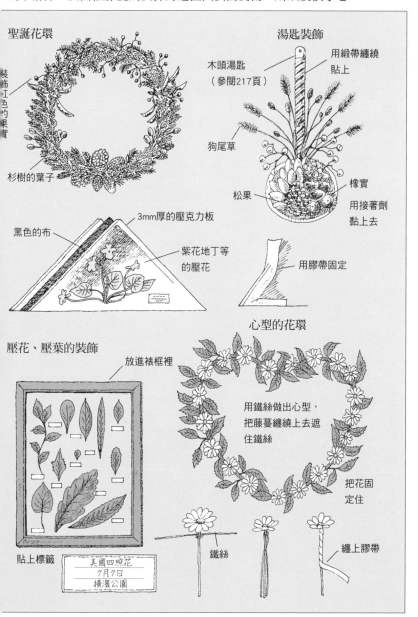

聖誕花環

裝飾工五的果實

杉樹的葉子

湯匙裝飾

木頭湯匙
（參閱217頁）

用緞帶纏繞
貼上

狗尾草

松果

橡實

用接著劑
黏上去

黑色的布

3mm厚的壓克力板

紫花地丁等
的壓花

用膠帶固定

壓花、壓葉的裝飾

放進裱框裡

貼上標籤

美國四照花
7月7日
橫濱公園

心型的花環

用鐵絲做出心型，
把藤蔓纏繞上去遮
住鐵絲

把花固
定住

鐵絲

纏上膠帶

用漂流木做東西

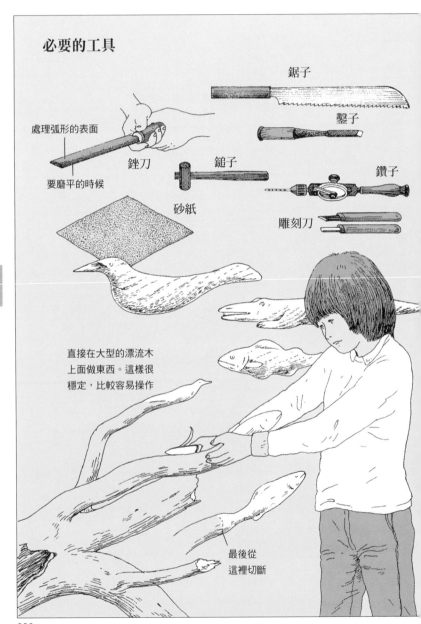

必要的工具

鋸子

鑿子

處理弧形的表面

銼刀

鎚子

鑽子

要磨平的時候

砂紙

雕刻刀

直接在大型的漂流木
上面做東西。這樣很
穩定，比較容易操作

最後從
這裡切斷

走在海岸或河岸邊，偶爾會發現被水沖來的漂流木。當你找到形狀奇特的漂流木時，不妨善用它的形狀，來加工成有趣或實用的東西吧。

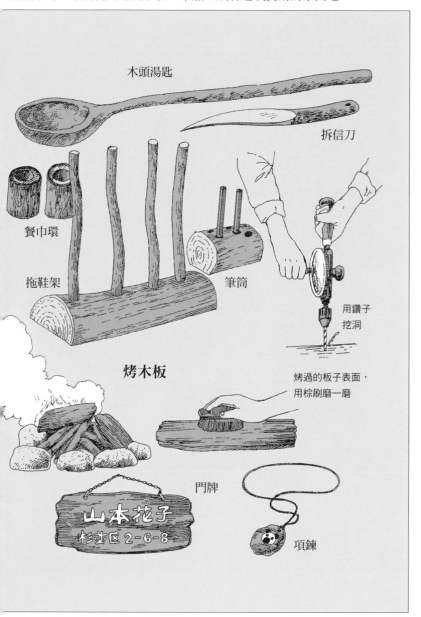

木頭湯匙

拆信刀

餐巾環

拖鞋架

筆筒

用鑽子挖洞

烤木板

烤過的板子表面，用棕刷磨一磨

門牌

山本花子
杉並区 2-6-8

項鍊

吹響笛子或打鼓

在野外，大家都是音樂家

到了野外後，不知道為什麼，經常不自覺的就哼起歌或吹起口哨來。大自然在眼前時，旋律會自動從體內湧現出來，如果和朋友在一起，就同聲高唱吧，即使疲憊的身體也能喚回力量喔。既然到了野外，就拋下你害羞的情感，吹響笛子或打起鼓來，和朋友盡情的歡唱、跳舞吧。

只要能發出聲音的東西，什麼都可以

首先，找出身邊可以發出聲音的東西。鍋子、盤子、空罐等都能發出滿大的聲音；木頭則是低音。花點工夫自己動手做也很有趣。如果每個人都準備好自己的樂器，那麼，就來聽聽它們的聲音吧，有沒有能演奏出旋律的東西呢？如果沒有，找個人來唱歌也可以，然後大家就各自抓著節拍演奏吧。這種時候，即興的唱著歌會比較有趣，即使和哪首歌很像也無所謂。今天走了路，工作過，大家都辛苦了……就玩個痛快吧！像這種就是所謂的「祭典之歌」了。

草葉笛是大自然的樂器

把葉子斜斜地捲起來，壓一壓較細的那頭，然後放到嘴邊吹，這是草葉笛中最簡單的一種。不妨用各種各樣的葉子試試看，把好幾片箬竹或蘆葦的長形葉子重疊在一起，就能捲出大大的喇叭。虎杖或溲疏的莖部也能做笛子，只要把箬竹或蘆葦的葉子塞進切口裡就可以了，是很簡單的東西。葉子裂開的話就不會響了，所以要注意一下。

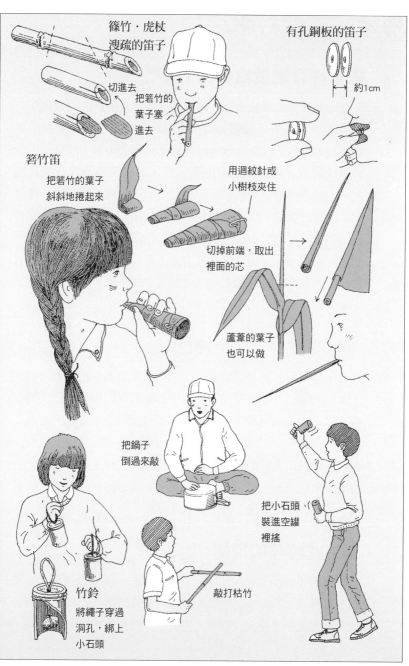

篠竹・虎杖
溲疏的笛子

有孔銅板的笛子

約1cm

切進去

把箬竹的葉子塞進去

箬竹笛

把箬竹的葉子斜斜地捲起來

用迴紋針或小樹枝夾住

切掉前端，取出裡面的芯

蘆葦的葉子也可以做

把鍋子倒過來敲

把小石頭裝進空罐裡搖

竹鈴
將繩子穿過洞孔，綁上小石頭

敲打枯竹

233

用天然的顏料來染色

做一件只屬於自己的T恤吧

在山野裡，如果被果實或草木的汁液染到手或沾到衣服卻一直洗不掉，是不是很煩惱呢？這次我們就是要反過來利用這點，把T恤或手帕染上顏色看看。現在的衣物幾乎都是用化學染料染成的，但以前都是把草、木、果實的汁液當成染料使用。即使同樣是黃色或茶色，只要使用草木或果實汁液，就會有不一樣的感覺，應該說是色調比較柔和吧。毛或絲綢等動物性的質料，可以直接染，但棉質的衣物就要先浸泡到稀釋的牛奶裡，吸收一些蛋白質，如此一來，顏色才會染均勻，著色效果也會比較好。要注意的是，如果用新的T恤，就要先洗過，完成去漿的動作後，才可以染。

浸泡明礬水，防止掉色

春天是艾草，初夏是紫藤的葉子，秋天是栗子總苞上的刺、山黃梔的果實，這些都是容易取得的染料。山黃梔的果實曬乾後，可以染出鮮豔的黃色，染法就如右圖所示。重要的是在煮染過一次後，要浸泡到明礬水裡，這個動作叫做媒染，具有使顏色充分被布吸收的作用。省略掉媒染的過程，即使看起來好像染得很漂亮，洗過之後也會掉色。明礬水的作法，是把明礬用少量的熱水溶解後，再倒入水就可以了。

文字或圖樣的描繪

用蠟筆（到手工藝用品店買染色專用的）畫就很簡單了。在底下鋪報紙，T恤裡面也墊一層包裝紙或報紙，然後用蠟筆去畫。畫好之後上面放一塊布，用熨斗燙過，就完成了。

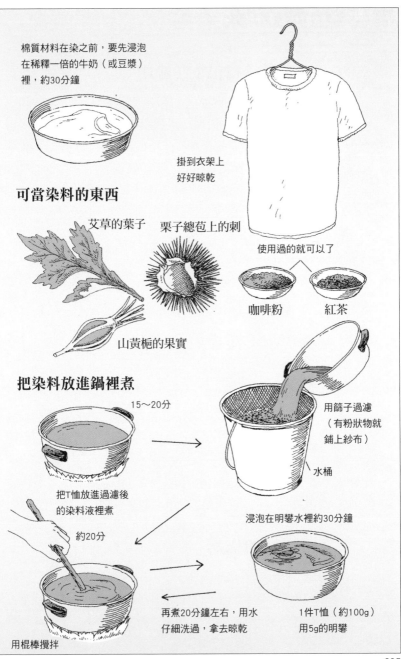

棉質材料在染之前，要先浸泡
在稀釋一倍的牛奶（或豆漿）
裡，約30分鐘

掛到衣架上
好好晾乾

可當染料的東西

艾草的葉子

栗子總苞上的刺

使用過的就可以了

咖啡粉　　　紅茶

山黃梔的果實

把染料放進鍋裡煮

15～20分

用篩子過濾
（有粉狀物就
鋪上紗布）

水桶

把T恤放進過濾後
的染料液裡煮

浸泡在明礬水裡約30分鐘

約20分

再煮20分鐘左右，用水
仔細洗過，拿去晾乾

1件T恤（約100g）
用5g的明礬

用棍棒攪拌

235

用1塊布做衣服

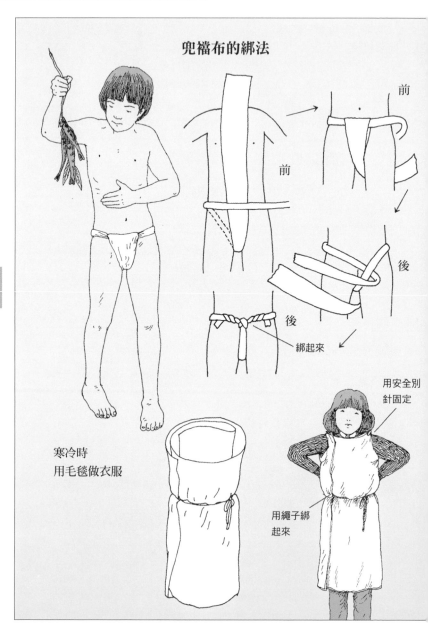

兜襠布的綁法

前

前

後

後

綁起來

用安全別針固定

用繩子綁起來

寒冷時
用毛毯做衣服

很簡單就能做出來的，是夏季洋裝。在悠閒時刻，穿一件寬鬆的裙衫最舒適了。只要捲一捲放在行李裡，應該會用得著的。

夏季洋裝

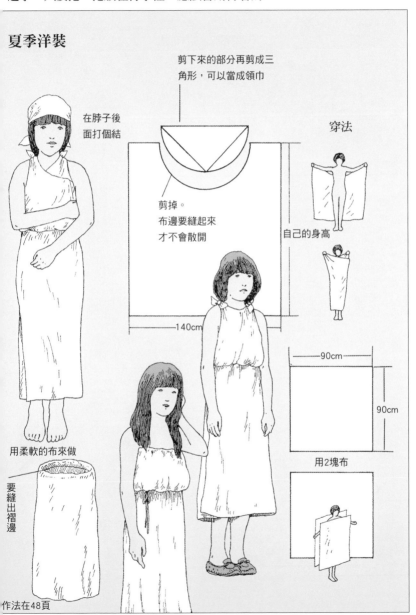

剪下來的部分再剪成三角形，可以當成領巾

在脖子後面打個結

穿法

剪掉。
布邊要縫起來才不會散開

自己的身高

140cm

90cm

90cm

用2塊布

用柔軟的布來做

要縫出褶邊

作法在48頁

237

飛到空中去

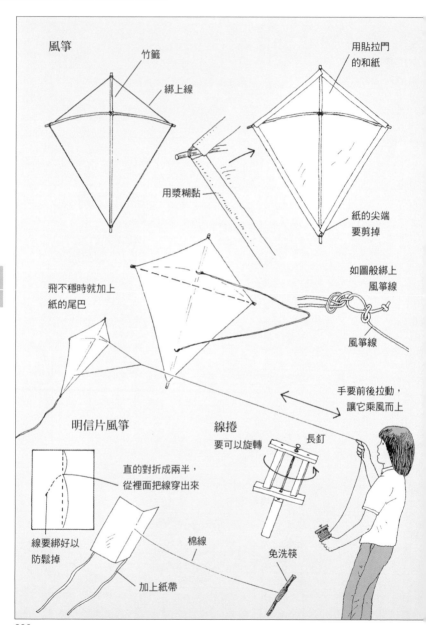

風箏

竹籤

綁上線

用貼拉門的和紙

用漿糊黏

紙的尖端要剪掉

飛不穩時就加上紙的尾巴

如圖般綁上風箏線

風箏線

手要前後拉動，讓它乘風而上

明信片風箏

直的對折成兩半，從裡面把線穿出來

線要綁好以防鬆掉

線捲要可以旋轉

長釘

棉線

免洗筷

加上紙帶

盡情地把風箏、紙飛機等飛向青空吧。迴力鏢在不熟練時，可能會飛到意想不到的方向去，所以要在沒有人的地方玩。

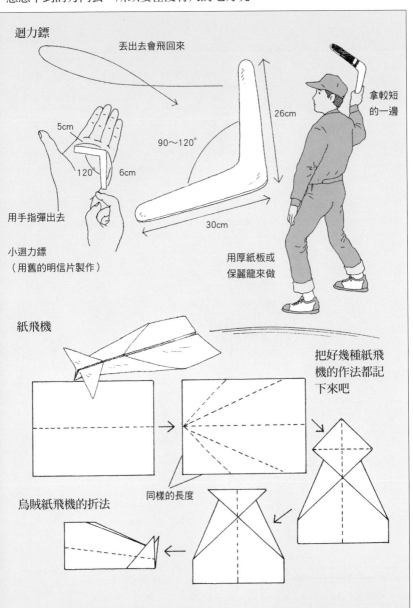

迴力鏢

丟出去會飛回來

拿較短的一邊

26cm

5cm

90～120°

120°　6cm

用手指彈出去

30cm

小迴力鏢
（用舊的明信片製作）

用厚紙板或
保麗龍來做

紙飛機

把好幾種紙飛機的作法都記下來吧

烏賊紙飛機的折法

同樣的長度

花草遊戲 ①

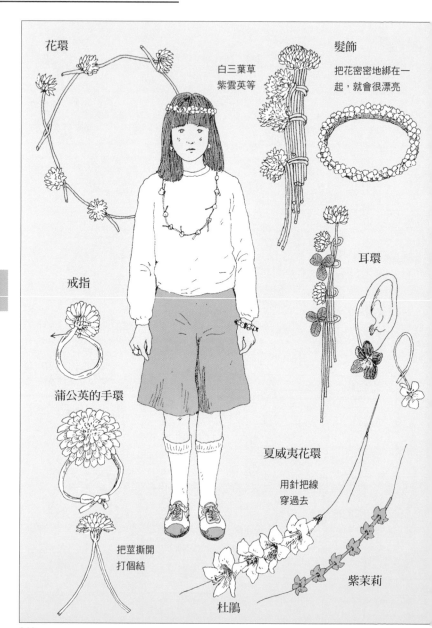

花環

白三葉草
紫雲英等

髮飾

把花密密地綁在一起，就會很漂亮

耳環

戒指

蒲公英的手環

把莖撕開
打個結

夏威夷花環

用針把線
穿過去

杜鵑

紫茉莉

手指也好、手腕也好、頭也好，全都用花來裝飾看看吧，會搖身一變成為童話故事中的公主。還可以戴上刺的鼻子、鬍子、帽子，來個大變身喔。

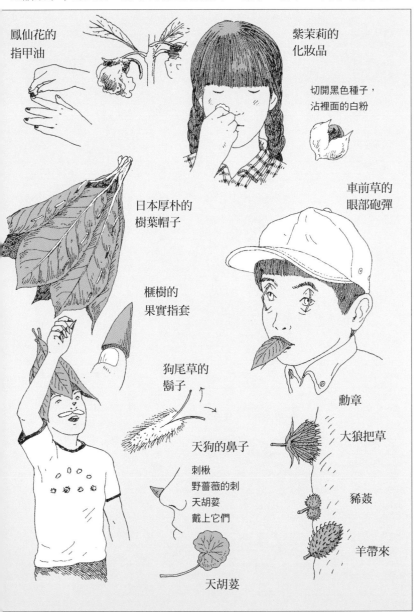

鳳仙花的指甲油

紫茉莉的化妝品

切開黑色種子，沾裡面的白粉

車前草的眼部砲彈

日本厚朴的樹葉帽子

�樹的果實指套

狗尾草的鬍子

勳章

大狼把草

天狗的鼻子

刺楸
野薔薇的刺
天胡荽
戴上它們

豨薟

羊帶來

天胡荽

花草遊戲 ②

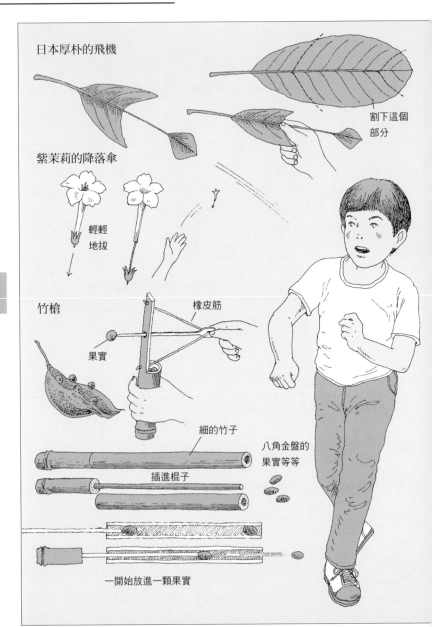

日本厚朴的飛機

割下這個部分

紫茉莉的降落傘

輕輕地拔

竹槍

橡皮筋

果實

細的竹子

插進棍子

八角金盤的果實等等

一開始放進一顆果實

能夠飛得多遠？誰比較強？誰比較快？一場競賽就要開始。像個運動員般，即使輸也要輸得堂堂正正的，然後再挑戰一次吧。

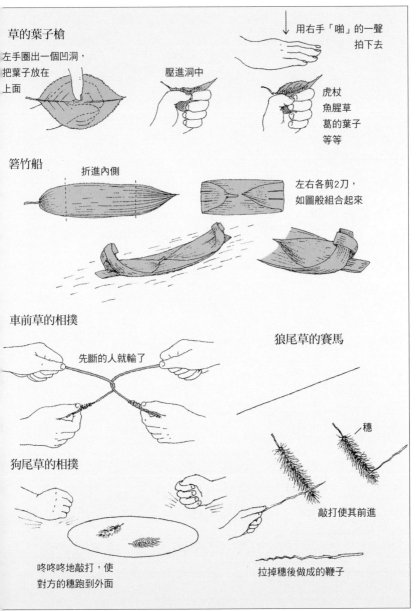

草的葉子槍

左手圈出一個凹洞，
把葉子放在
上面

壓進洞中

用右手「啪」的一聲
拍下去

虎杖
魚腥草
葛的葉子
等等

箬竹船

折進內側

左右各剪2刀，
如圖般組合起來

車前草的相撲

先斷的人就輸了

狼尾草的賽馬

穗

狗尾草的相撲

敲打使其前進

咚咚咚地敲打，使
對方的穗跑到外面

拉掉穗後做成的鞭子

下雪天的遊戲

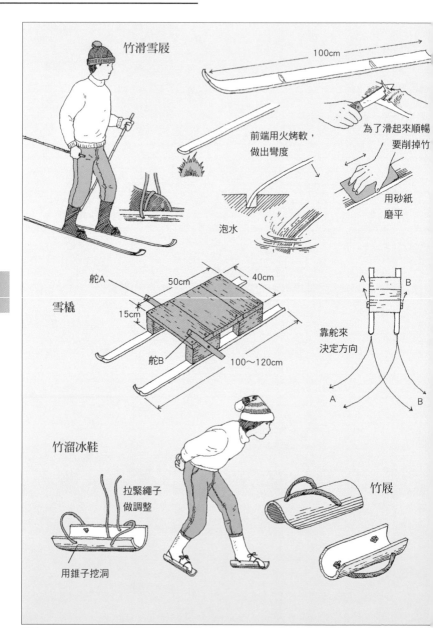

竹滑雪屐

100cm

前端用火烤軟，做出彎度

泡水

為了滑起來順暢要削掉竹

用砂紙磨平

雪橇

舵A

50cm　40cm

15cm

舵B

100～120cm

A　B

靠舵來決定方向

A　B

竹溜冰鞋

拉緊繩子做調整

用錐子挖洞

竹屐

在雪地玩，別忘了戴上可以遮住耳朵的帽子、手套、長靴。玩耍後會流汗，要趕快回家換衣服喔。

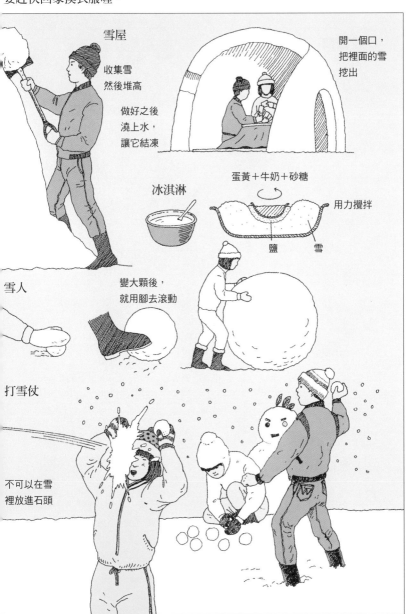

雪屋

收集雪
然後堆高

做好之後
澆上水，
讓它結凍

開一個口，
把裡面的雪
挖出

冰淇淋

蛋黃＋牛奶＋砂糖

用力攪拌

鹽　雪

雪人

變大顆後，
就用腳去滾動

打雪仗

不可以在雪
裡放進石頭

晴天的遊戲

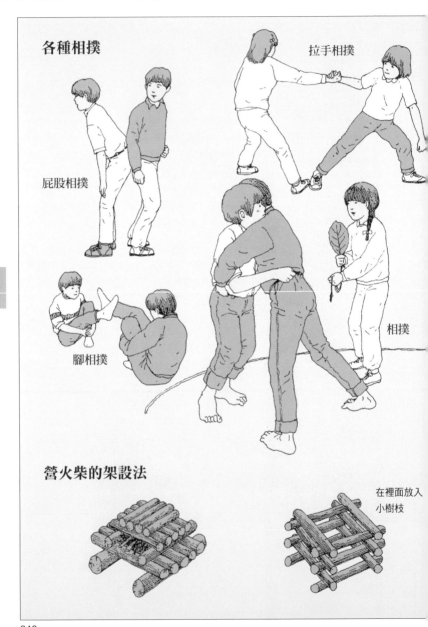

各種相撲

拉手相撲

屁股相撲

腳相撲

相撲

營火柴的架設法

在裡面放入
小樹枝

在相撲大賽裡，賣力地揮灑汗水吧。定向越野是藉由地圖和指北針，比賽誰能在最短時間內找到指定地點的運動。沒有指北針也一樣很好玩喔。

定向越野賽

①隊長把蠟筆藏在20～30分鐘以內、可步行抵達
　的距離裡，並且畫一張該地的插畫地圖

（沒有蠟筆時，就用樹枝、小石頭等在
地面上寫出數字。尋找的人要把找到的
數字記在自己的地圖裡，報告出所有的
數字加在一起的總和。最後一個人別忘
了要把地面上的數字擦掉。）

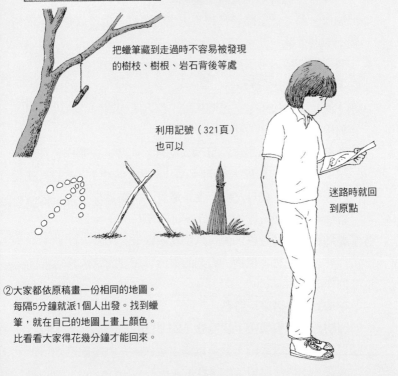

把蠟筆藏到走過時不容易被發現
的樹枝、樹根、岩石背後等處

利用記號（321頁）
也可以

迷路時就回
到原點

②大家都依原稿畫一份相同的地圖。
　每隔5分鐘就派1個人出發。找到蠟
　筆，就在自己的地圖上畫上顏色。
　比看看大家得花幾分鐘才能回來。

雨天打發時間的方法

縫補衣物

雨總是會停的，與其無精打采的，還不如找找看在帳篷內有什麼事可以做。把穿的衣服、帶的東西做個總檢查，為之後的行動做好準備也不錯。釦子有沒有掉？衣物有沒有破損的地方？背包裡如果沒有整理好的話，就趁機重新整理一遍吧。一邊吃點心一邊這麼打發時間也很有趣。

雨天的遊戲

只要有一個喜歡相聲或短劇的朋友在，就有可能讓雨天變得很愉快。萬一什麼點子都想不出來的時候，也可以參考下面所舉出的例子。

①製作雨停時，可以遨翔空中的紙飛機（239頁）。

②手指相撲，比腕力。

③「最可怕的故事」 每個人說出自己所知道的可怕故事。

④利用繩子玩大型的翻花繩。

⑤遊戲「奇怪的故事」 每個人配合「何時，在哪裡，是誰，做了什麼」的條件去造句，A的人說「何時」，B的人就說「在哪裡」，C的人接著說「是誰」，像這樣子接下去後，就能編出異想天開的故事了。

⑥雖然這並不是遊戲，但可以撰寫田野筆記（300頁）。

⑦作詩。以動物、植物、看到的東西、聽到的聲音等為題材。

⑧創作改編歌。

⑨拿撿到的果實來玩遊戲。

⑩用樹枝或木板做筷子或湯匙（217頁）。

⑪只要不是傾盆大雨，就可以穿上雨衣，在帳篷附近走一走，觀察一下自然環境（274頁）。

釦子的縫法

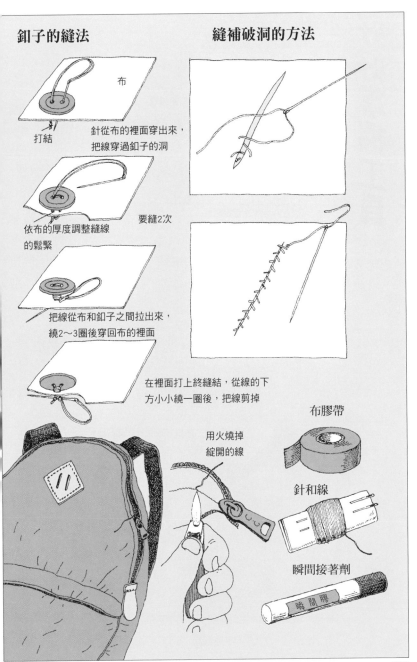

布

打結

針從布的裡面穿出來，
把線穿過釦子的洞

依布的厚度調整縫線
的鬆緊

要縫2次

把線從布和釦子之間拉出來，
繞2～3圈後穿回布的裡面

在裡面打上終縫結，從線的下
方小小繞一圈後，把線剪掉

縫補破洞的方法

用火燒掉
綻開的線

布膠帶

針和線

瞬間接著劑

瞬間膠

刀子的使用法

①削

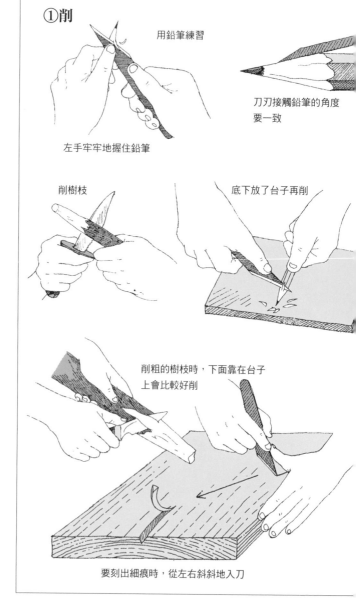

用鉛筆練習

刀刃接觸鉛筆的角度
要一致

左手牢牢地握住鉛筆

削樹枝

底下放了台子再削

削粗的樹枝時，下面靠在台子
上會比較好削

要刻出細痕時，從左右斜斜地入刀

②剝

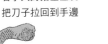

右手大拇指壓住皮，
把刀子拉回到手邊

漂亮地去了皮
的蘋果

左手要
一點一點地轉動蘋果

在野外使用的刀子

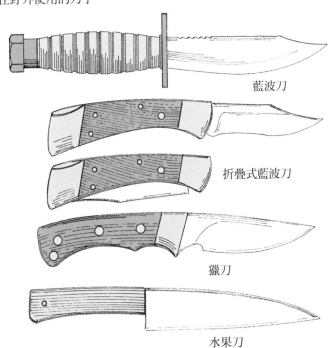

藍波刀

折疊式藍波刀

獵刀

水果刀

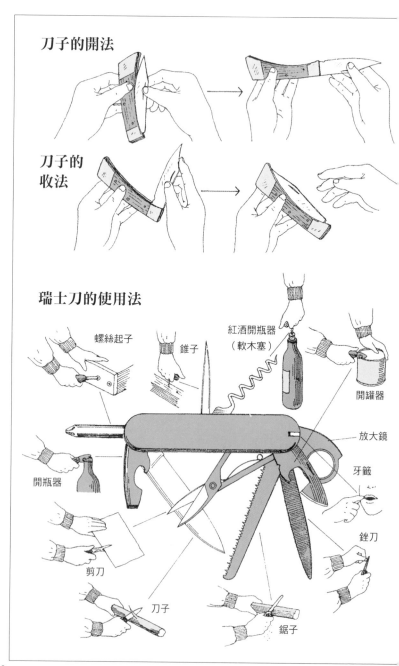

刀子的開法

刀子的收法

瑞士刀的使用法

螺絲起子

錐子

紅酒開瓶器
（軟木塞）

開罐器

放大鏡

牙籤

開瓶器

銼刀

剪刀

刀子

鋸子

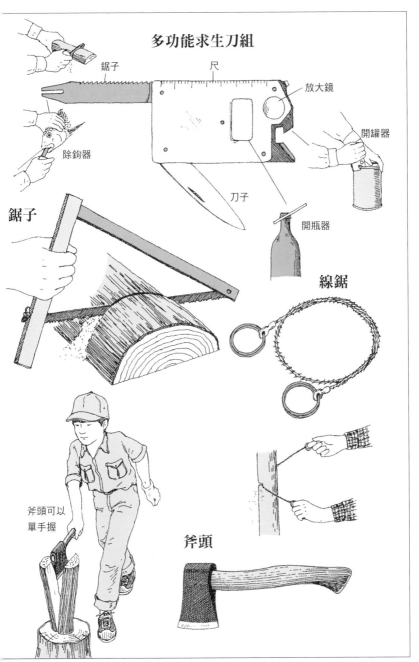

多功能求生刀組

鋸子　　　　尺　　　　放大鏡

除鉤器　　　　　　　　　　　開罐器

刀子

開瓶器

鋸子

線鋸

斧頭可以
單手握

斧頭

刀子的磨法

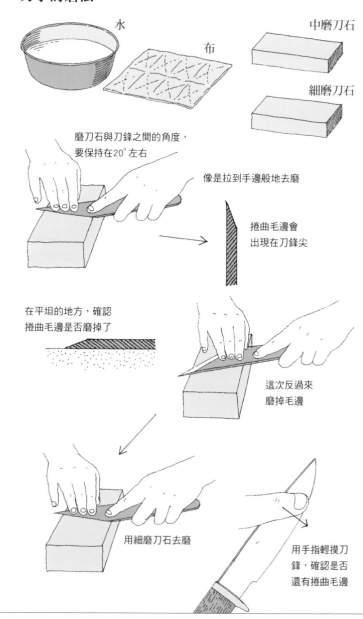

水
布
中磨刀石
細磨刀石

磨刀石與刀鋒之間的角度，
要保持在20°左右

像是拉到手邊般地去磨

捲曲毛邊會
出現在刀鋒尖

在平坦的地方，確認
捲曲毛邊是否磨掉了

這次反過來
磨掉毛邊

用細磨刀石去磨

用手指輕摸刀
鋒，確認是否
還有捲曲毛邊

別採取危險的使用法

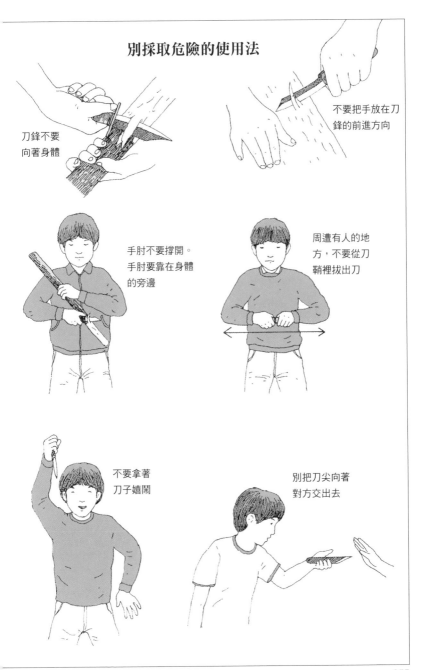

刀鋒不要
向著身體

不要把手放在刀
鋒的前進方向

手肘不要撐開。
手肘要靠在身體
的旁邊

周遭有人的地
方，不要從刀
鞘裡拔出刀

不要拿著
刀子嬉鬧

別把刀尖向著
對方交出去

255

泡著溫泉說「真是好湯啊！」

　　露營好幾天後，如果能在山裡發現一池溫泉，真會有一種「這裡是天堂」的感覺。溫泉可以為我們洗盡全身的汗水與疲勞，如果是大自然環繞的露天溫泉，那可就更棒了。

　　很幸運的是，日本是個溫泉國家，湧出溫泉的地方就有將近2萬處，溫泉地也有2000多個，要前往山中時，先調查看看附近有沒有溫泉吧。設計一個在山裡步行後順道去洗溫泉的計畫，也是滿有趣的。從各地的情況來看，有的城鎮或鄉村會設立公共的溫泉浴場，進去泡不但簡單，而且很便宜，還可以和當地人閒話家常。深山裡的溫泉，有很多地方即使不留宿也都能使用溫泉呢。在日本的溫泉中，有些據說是神明指點出的場所，有些則是看到猴子或鹿等動物在治療傷口時發現的，試著問出關於當地溫泉的故事吧。

　　話說回來，在日本，最高處的溫泉在哪裡呢？答案是位於富山縣、標高2300公尺的地獄谷溫泉，北阿爾卑斯山的立山就在那兒。此外，最高處的露天溫泉地，則是在北阿爾卑斯山上、標高2280公尺的高天原溫泉。長野縣也有一個與地獄谷同名的溫泉；這個露天溫泉標高雖然很低，卻因野猴子會跑進去泡溫泉而馳名。

與動物、植物的接觸

很方便的觀察工具

穿上融入自然中的衣服去觀察

　　到野外應有的穿著，本書在前面就已經介紹過了，這裡要說明的，則是在觀察動物、植物時特別需要的用具，希望大家選出符合目的的物品，然後把它帶去。在野外遇到生物，是件非常快樂的事，像是找到從沒見過的花、看到松鼠從眼前奔過、在樹上發現猴子的身影之類的；至於鳥或昆蟲，更是任何人應該都會碰到的才對。不過，所有的野生動物都很敏感，對於每天都得面對生死危機的野生動物來說，侵入到自己住處附近的人類，是非常恐怖的。為了不嚇到牠們，我們的衣服也要避開原色，請選擇與大自然相融的顏色。

採集植物或昆蟲，要適可而止

　　觀察的基本，就是活用我們人類身體所具有的五感：用眼睛看、用耳朵聽、用鼻子聞、用手觸摸，以及用舌頭品嚐。這些感覺都是越用越發達，如果不使用，會變得遲鈍以致於退化。住在非洲沙漠的民族，用聽的就能辨別出從遠方數公里外走過來的動物腳步聲；住在亞馬遜河的印地安人，可以用箭射中渾濁河水中的魚，這都是因為他們的五種感官經過了十足的訓練。所以，請先用自己擁有的能力觀察，再去尋求其他工具的協助吧。一開始先畫張速寫，藉由畫畫就能知道自己看得清不清楚，如此一來，即使碰到不知名的物種，也可以等回去之後參考圖畫再做調查。採集植物或昆蟲時，一定要適可而止，假使大家都認為植物或昆蟲的繁殖力強，不會因為人類的採集就消失，那麼事態就非常嚴重了，不但有導致物種滅絕的可能，也會造成自然生態的破壞。所以，盡量避免無益的採集吧。

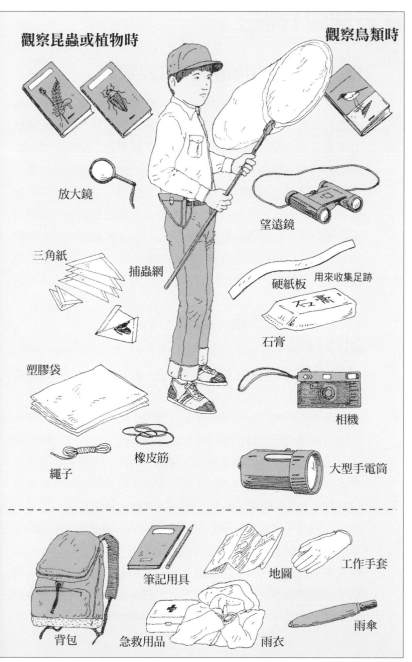

觀察昆蟲或植物時

觀察鳥類時

放大鏡

望遠鏡

三角紙

捕蟲網

硬紙板　用來收集足跡

石膏

塑膠袋

相機

繩子

橡皮筋

大型手電筒

背包

筆記用具

地圖

工作手套

急救用品

雨衣

雨傘

259

仔細觀看1棵樹

樹，會營造出周遭的環境

在附近地區，如果有高大的樹種，如櫟樹或栲樹，希望大家去看看。由於它們在秋天也不會落葉，所以在廣大伸展的樹枝上，長滿了茂密的葉子，因此會使樹下顯得有點陰暗才對。較矮的樹種會在附近稀稀疏疏地生長著，至於根部附近的潮溼處，還長了蕨類或蘭科的同類吧；這裡經常可以發現蝴蝶的身影。接著看看雜木林的樹吧。在麻櫟或枹櫟的周圍，生長著各式各樣的灌木，蝴蝶與甲蟲的數量也很多。像這樣，樹木在種類、大小、樹枝的伸展方式等方面特有的個性，會替周遭環境創造出獨特的樣態；昆蟲則會本能地，選擇樹木所營造出來的環境去居住。

記錄1棵樹

在自然環境中，樹木的作用非常大，所以，把樹砍掉會使周遭的環境完全改變；昆蟲會失去棲所，以昆蟲為食的鳥類，也會移居到別的場所。樹木要生長，至少得花上20年到30年，在這段期間內，環境是無法恢復成原貌。樹木對野生生物們的意義，就跟家對我們的意義是一樣的，所以，說得嚴重一點，砍樹就像是在剝奪生物們的住處了。為了更了解樹木，首先讓我們試著為1棵樹做記錄吧。在筆記本或卡片上寫下　①名稱　②生長的場所　③樹的高度（目測就行了）　④樹形的特徵　⑤葉子的形狀與顏色　⑥樹皮的特徵　⑦樹幹粗細　⑧樹齡（附近有同樣粗細的殘株時，可以數年輪）。用右邊的方法記錄，再貼上實物的標本，就會一目瞭然了。樹木的記錄，是自然觀察的基礎。

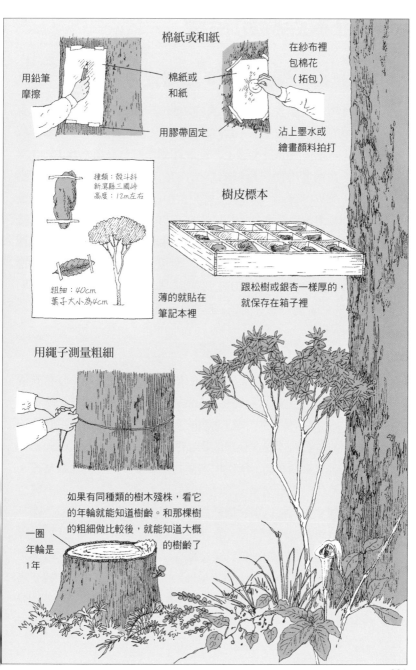

棉紙或和紙

用鉛筆
摩擦

棉紙或
和紙

在紗布裡
包棉花
（拓包）

用膠帶固定

沾上墨水或
繪畫顏料拍打

種類：殼斗科
新潟縣三國峠
高度：12m左右

樹皮標本

粗細：40cm
葉子大小為4cm

薄的就貼在
筆記本裡

跟松樹或銀杏一樣厚的，
就保存在箱子裡

用繩子測量粗細

如果有同種類的樹木殘株，看它
的年輪就能知道樹齡。和那棵樹
的粗細做比較後，就能知道大概
的樹齡了

一圈
年輪是
1年

了解日本森林的特徵

山越高、越往北走，溫度就會越低

　　雖然有人說人類的開發讓綠地減少，但在氣候溫暖、雨量也多的日本，國土有60％都是森林，可以算是森林之國。在南北距離很長的日本國土，從北端到南端的距離約為2500公里；在高度方面，最高的富士山是3776公尺，垂直去看就有從海拔0公尺到3776公尺的差距。爬山時每往上爬100公尺，氣溫就會降低0.6℃，而在同樣的高度裡，越往北氣溫就會越低。往上垂直爬300公尺，與往北水平移動200公里的溫度變化，結果是一樣的。也就是說，在富士山3000公尺處的氣溫，和往北出遊2000公里時是一樣的，所以用0.6（℃）×$\frac{3000}{100}$（公尺）＝18（℃）的計算，可以知道變低了18℃。

依據氣溫形成森林帶

　　森林會依據氣溫生長出不同的種類，調查後發現，分布的情形剛好可以畫成像帶狀般的區塊。在暖帶裡，生長著一整年葉子都是綠色的栲樹、櫟樹之類的常綠闊葉樹。覆蓋在它們葉子表面的角質層（從含有蠟的物質中形成）很厚，而且由於葉子會反射光線而發光，所以也被稱為照葉樹林。在這種森林裡，日照不佳又昏暗潮溼，所以先民們會砍掉樹林，以開闢出居住的空間。如今在日本，這種樹林已經很少了。至於在溫帶裡，則生長著在寒冷期間會掉葉子的落葉林，而常綠闊葉林被人砍掉後，也會生長出落葉林。在關東地區一帶，就形成了枹櫟、麻櫟等的樹林，這些樹林都被稱為雜木林。從溫帶再移到亞寒帶，就變成是葉子很小、前端尖尖的常綠針葉林了。而往更高、更冷的地方去，則變成和落葉樹的岳樺一樣矮的樹林；而且要是到了2600公尺的高度，就會只剩下草了。

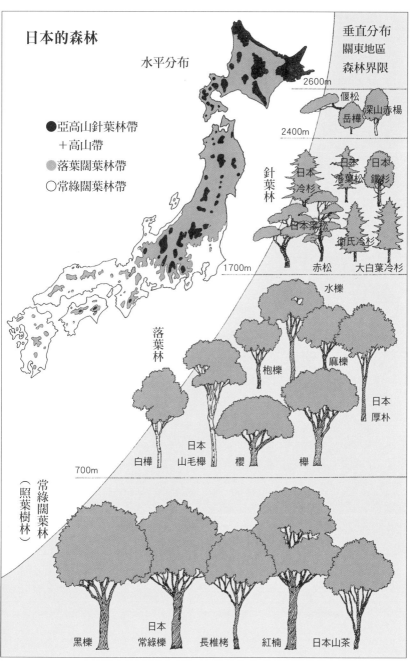

日本的森林

水平分布

垂直分布
關東地區
森林界限

2600m

●亞高山針葉林帶
　＋高山帶
●落葉闊葉林帶
○常綠闊葉林帶

偃松　　　　深山赤楊
　岳樺

2400m

針葉林

日本
冷杉

日本
落葉松
日本
鐵杉

日本黑松
　　　　衛氏冷杉

赤松　　大白葉冷杉

1700m

落葉林

水櫟

枹櫟　　麻櫟

日本
厚朴

白樺

日本
山毛櫸

櫻　　　櫸

700m

常綠闊葉林

（照葉樹林）

黑櫟

日本
常綠櫟

長椎栲　　紅楠　　日本山茶

263

去附近的綠地逛逛吧

大螳螂

瓢蟲

七星瓢蟲

紅小灰蝶

黃腳泥壺蜂

中華劍角蝗

沙泥蜂

視線慢慢地掃過地面上、草叢間、樹葉裡、花的周圍，看到哪些昆蟲呢？
在1公尺平方的範圍裡，你能找到多少種昆蟲？也試著找找卵或幼蟲吧。

仲夏蜻蜓

蜜蜂

車飛蝗

黃腹油葫蘆

長毛蚸步甲

鼠婦

紅胸隱翅蟲

大劫步甲（步行蟲）

因為很近，就用1整年來觀察吧

找棵樹來做記錄

　　自然觀察的樂趣，便是在新的場所接觸到從來沒有看過的生物；或者是即使很熟悉的東西，當它隨著季節和時間而產生巨大變化時，所帶給人們的驚奇。就像我們在學校會對死黨說「你今天看起來很開心耶，有什麼好事嗎？」或「你臉色不太好喔」是一樣的，對待自然要是沒有懷著親近的心情去注意它，就很難察覺那些微妙的變化。請在能經常去的綠地裡，試著做自然觀察看看。首先，找棵自己喜愛的樹吧，然後每個月至少去看那棵樹一次，把樹木的外形畫下來，觀察葉子長什麼樣子，有沒有昆蟲在，有沒有鳥叫聲。然後，在樹木最有生氣的新綠時刻——4～5月裡，改成每週去看一次，記錄下新葉的生長情形吧。

花草的1日變化也很有趣

　　植物在夜裡會有什麼變化？這只有在離綠地很近時才能觀察得到。花會閉合起來嗎？相反地，有沒有晚上才開的花呢？葉子也要注意一下，像合歡之類的葉子，看起來就像完全合起來似的。不止是晚上而已，即使在白天，只要仔細瞧，就會發現在向陽處與背陰處，葉子的閉合方式也會有所不同。植物對太陽的照射、氣溫的變化，都會產生敏感的反應，而就在這一瞬間，總會讓人再次體認到，它們和我們一樣是活著的啊。試著把花草的1日變化，配合著速寫一起記錄下來吧。1日的變化，花朵何時開放、何時凋謝，樹木1整年裡的變化，把這些內容依季節的順序整理出來，就完成了最基本且珍貴的自然觀察記錄。當然，關鍵是要持續不斷地記錄下去，而這點也是最困難的，所以找一處比較近的觀察場所是很重要的。

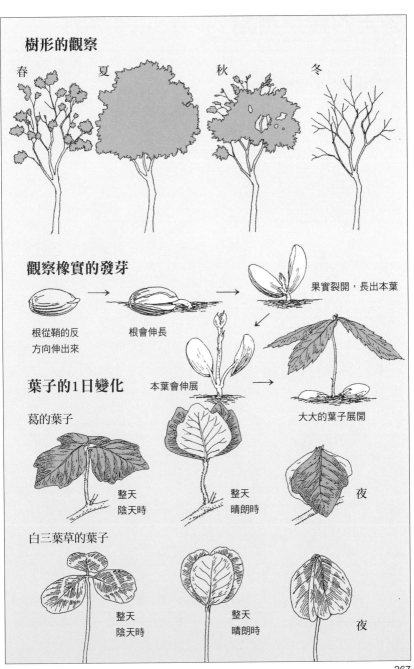

樹形的觀察

春　　　夏　　　秋　　　冬

觀察橡實的發芽

根從鞘的反
方向伸出來

根會伸長

果實裂開，長出本葉

本葉會伸展

大大的葉子展開

葉子的1日變化

葛的葉子

整天
陰天時

整天
晴朗時

夜

白三葉草的葉子

整天
陰天時

整天
晴朗時

夜

冬天的觀察重點

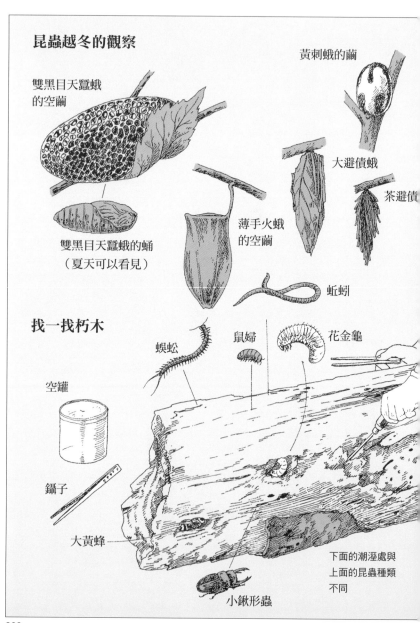

昆蟲越冬的觀察

黃刺蛾的繭

雙黑目天蠶蛾
的空繭

雙黑目天蠶蛾的蛹
（夏天可以看見）

大避債蛾

茶避債

薄手火蛾
的空繭

蚯蚓

找一找朽木

蜈蚣

鼠婦

花金龜

空罐

鑷子

大黃蜂

小鍬形蟲

下面的潮溼處與
上面的昆蟲種類
不同

落葉樹會掉葉子的冬天，是能清楚看出樹木形狀的季節。這時候被葉子遮蔽住的鳥巢、昆蟲越冬的姿態，都能夠很容易看見，所以去找找看吧。

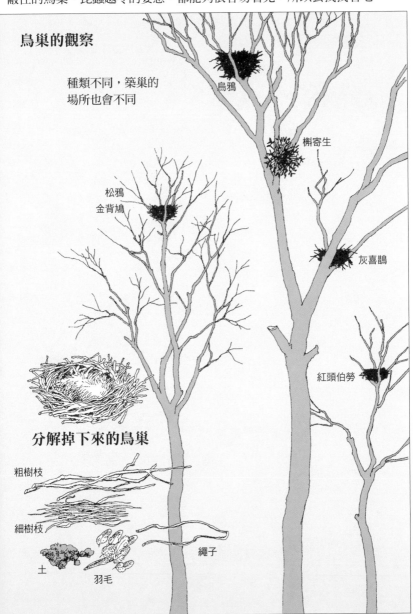

鳥巢的觀察

種類不同，築巢的
場所也會不同

烏鴉

槲寄生

松鴉
金背鳩

灰喜鵲

紅頭伯勞

分解掉下來的鳥巢

粗樹枝

細樹枝

土

羽毛

繩子

冬天常見的鳥類

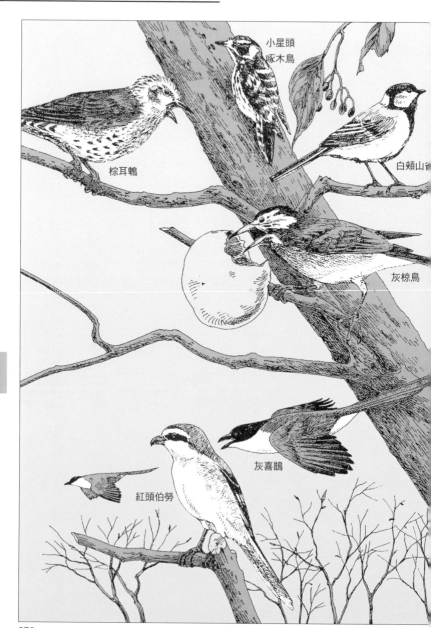

小星頭
啄木鳥

白頰山雀

棕耳鵯

灰椋鳥

灰喜鵲

紅頭伯勞

能清楚看見鳥類姿態的，就是冬天。牠們躲在樹葉裡的機會變少了，由於缺少了餌食，所以也會飛到人類住處的附近。試著找出這些鳥吧。

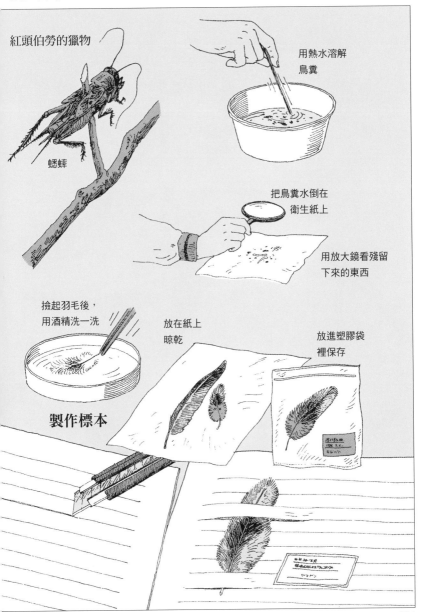

紅頭伯勞的獵物

蟋蟀

用熱水溶解鳥糞

把鳥糞水倒在衛生紙上

用放大鏡看殘留下來的東西

撿起羽毛後，用酒精洗一洗

放在紙上晾乾

放進塑膠袋裡保存

製作標本

271

為了更近距離的觀賞野鳥

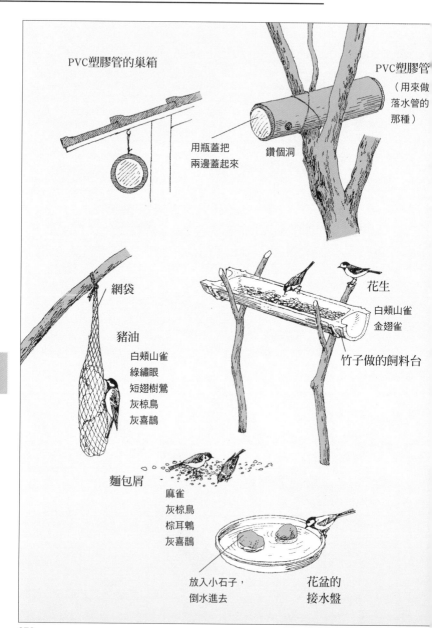

PVC塑膠管的巢箱

PVC塑膠管
（用來做
落水管的
那種）

用瓶蓋把
兩邊蓋起來

鑽個洞

網袋

豬油

白頰山雀
綠繡眼
短翅樹鶯
灰椋鳥
灰喜鵲

花生

白頰山雀
金翅雀

竹子做的飼料台

麵包屑

麻雀
灰椋鳥
棕耳鵯
灰喜鵲

放入小石子，
倒水進去

花盆的
接水盤

經常親近住家附近的鳥，到野外時就能迅速觀察出鳥類的特徵、飛翔方式。
準備好飼料、供水區、巢箱，試著喚來鳥類吧。

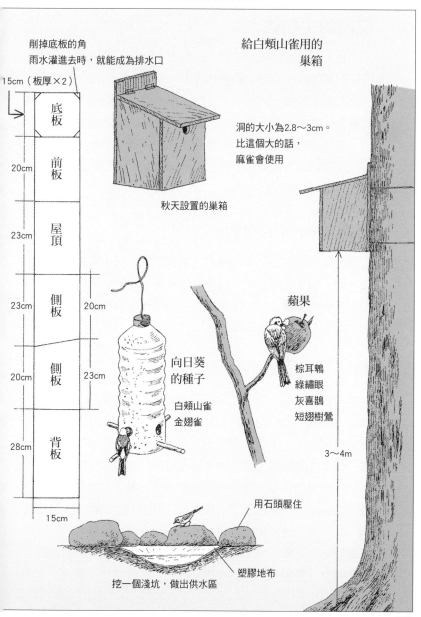

削掉底板的角
雨水灌進去時，就能成為排水口

給白頰山雀用的
巢箱

15cm（板厚×2）

底板

20cm 前板

23cm 屋頂

23cm 側板 20cm

20cm 側板 23cm

28cm 背板

15cm

洞的大小為2.8～3cm。
比這個大的話，
麻雀會使用

秋天設置的巢箱

向日葵
的種子

白頰山雀
金翅雀

蘋果

棕耳鵯
綠繡眼
灰喜鵲
短翅樹鶯

3～4m

用石頭壓住

塑膠地布

挖一個淺坑，做出供水區

273

在雨天走走路吧

躲雨的生物們

　　一旦下雨，我們就會立刻拿出雨傘，躲到不會被淋溼的地方去，但其他的生物都在做些什麼呢？鳥呢？昆蟲呢？不妨穿上雨衣、套上長靴，到外面走走吧。在屋簷下、樹枝間，有沒有看見鳥的身影呢？既然有躲雨的鳥，自然也就會有停在電線桿上，等待著雨來淋的鳥。樹葉裡面也要仔細看一下，應該會看見正在躲雨的昆蟲才對。發現蜘蛛網的話，就在附近的樹上找一找，看看蜘蛛躲在哪裡。

喜歡下雨的生物們

　　並不是所有的生物都怕雨淋，也有等到下雨才會爬出來的生物，如：蝸牛、蛞蝓、青蛙、水蛭都是，如果是在河流沿岸，還會有漢氏澤蟹等等。記住最初是在哪裡發現牠們的，然後試著追蹤一下牠們要往哪裡去。

雨停時是觀察的機會

　　相較於步行在視線不佳的雨中，雨停之後可說是絕佳的觀察機會。活躍在雨中的生物，會採取怎樣的行動、有沒有東西從樹葉裡爬出來，不妨仔細去觀察看看吧。雨水沖掉了沙塵和汙垢，樹葉綠得閃閃發亮，而足以和這些翠綠樹木相比的，就是在雨停時會顯得很美麗的蜘蛛網，細細的網子上掛著水滴，在陽光的照射下，閃亮得令人眩目。即使看起來都一樣的蜘蛛網，在仔細看過後便會發現，其實不同的蜘蛛種類，織出來的蛛網模樣也有所不同，這時不妨把它畫下來，或是用右邊的方法，做出一張蜘蛛網的標本吧。

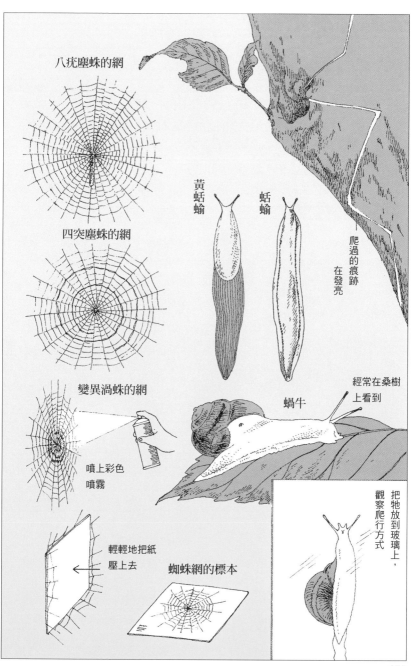

八疣塵蛛的網

四突塵蛛的網

變異渦蛛的網

噴上彩色
噴霧

黃蛞蝓

蛞蝓

爬過的痕跡
在發亮

蝸牛

經常在桑樹
上看到

輕輕地把紙
壓上去

蜘蛛網的標本

把牠放到玻璃上，
觀察爬行方式

去森林裡吧

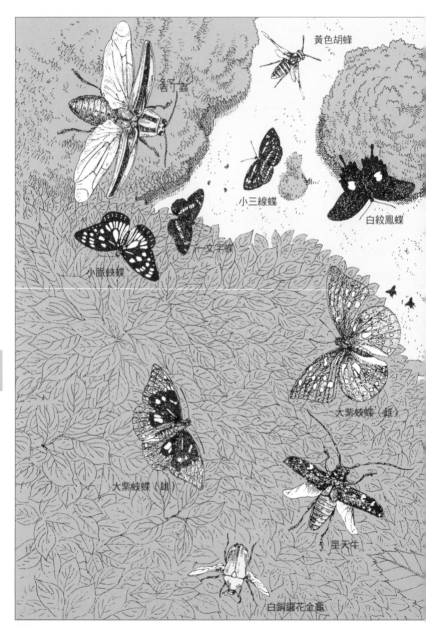

黃色胡蜂

舌丁蟲

小三線蝶

白紋鳳蝶

一文字蝶

小脈蛺蝶

大紫蛺蝶（雌）

大紫蛺蝶（雄）

星天牛

白銅鏽花金龜

了解昆蟲種類的同時，知道牠會待在哪裡、周遭環境是什麼樣子，也是很重要的。是曬得到太陽的地方？還是陰暗的角落？把這些也記錄下來吧。

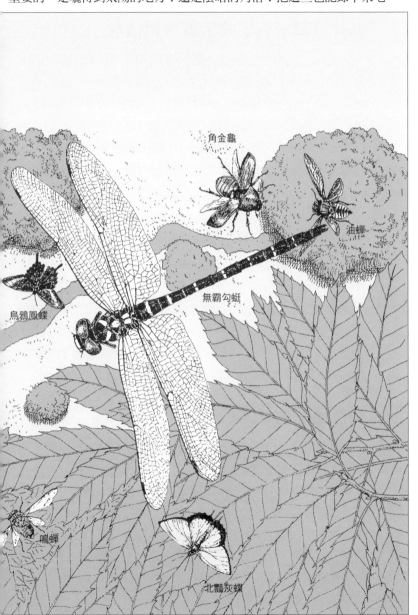

角金龜

油蟬

烏鴉鳳蝶

無霸勾蜓

鳴蟬

北豔灰蝶

來收集落葉吧

為什麼葉子到了秋天就會掉落呢

那是為了抵禦即將到來的寒冬。葉子會藉由從根部吸收的水分及空氣中的二氧化碳，與太陽能的力量相結合，製造出葡萄糖。但是，冬天根部要從寒冷乾燥的土裡把水分吸上來，並不是那麼容易，加上太陽照射的時間變短了，靠葉子進行的光合作用便會變慢。這時從樹枝將水分傳送到樹葉不但很辛苦，水分還會逐漸從葉面蒸發掉。所以讓葉子掉落，是為了保住樹木的生命。

常綠樹也會掉葉

話說回來，常綠闊葉樹的葉子很厚，覆蓋在表面的角質層也會發揮防水的功用，可以防止水分的蒸發。而常綠針葉樹的情況也是如此，它藉由縮小葉子的表面積，並且覆蓋了像蠟一樣的物質，使自己只要用少量的水分就能維持生命。那麼，常綠闊葉樹或常綠針葉樹，是不是一輩子都不會掉葉呢？並非如此。在一整年裡，老了的葉子還是會掉的。

製作葉子的標本

試著收集落葉樹、常綠樹的葉子吧，它們在形狀、厚度、葉脈的方向都各有不同。把葉子放在較硬的台面上，蓋一張紙在上面再用鉛筆刷描，就能拓出鮮明的葉脈形狀，這個方法很簡單，在野外也能做。另外，在葉子上直接塗顏料也可以，盡可能選擇和實際相近的顏色比較好，顏料塗得濃厚一點，比較能清晰顯現出葉子的模樣。把用這些方法拓下來或做成壓葉的東西，都貼到筆記本上，寫上名稱、撿到的日期、地點等等，就可以做成標本喔。

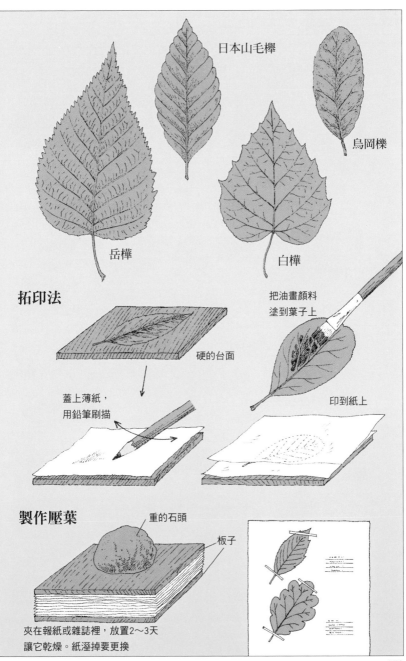

日本山毛欅

烏岡櫟

岳樺

白樺

拓印法

硬的台面

把油畫顏料
塗到葉子上

蓋上薄紙，
用鉛筆刷描

印到紙上

製作壓葉

重的石頭

板子

夾在報紙或雜誌裡，放置2～3天
讓它乾燥。紙溼掉要更換

找尋果實

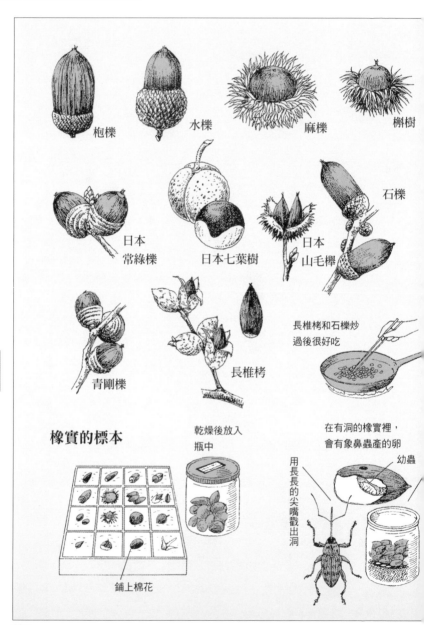

枹櫟

水櫟

麻櫟

槲樹

日本常綠櫟

日本七葉樹

日本山毛櫸

石櫟

青剛櫟

長椎栲

長椎栲和石櫟炒過後很好吃

橡實的標本

乾燥後放入瓶中

鋪上棉花

在有洞的橡實裡，會有象鼻蟲產的卵

幼蟲

用長長的尖嘴戳出洞

在秋天的樹林裡，可以撿到橡實或松果等樹木的果實。根據樹木種類的不同，果實的形狀也會略微不同。畫張速寫，或是撿回去做標本吧。

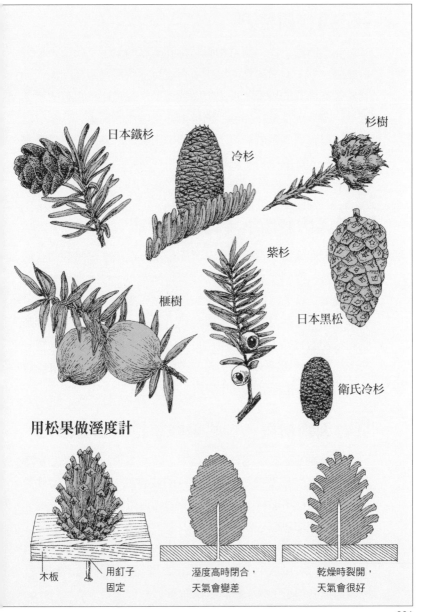

日本鐵杉

冷杉

杉樹

紫杉

榧樹

日本黑松

衛氏冷杉

用松果做溼度計

木板　　用釘子固定

溼度高時閉合，天氣會變差

乾燥時裂開，天氣會很好

不可思議的昆蟲窩巢

找出奇怪的葉子

首先，四處走走，留意和眼睛相同高度的葉子；接著，稍微抬頭望一望，看看同樣的場所，有沒有一些長得奇怪的葉子，就好像被撕開的葉子、長出瘤瘤的葉子，或是浮出白線的葉子等等。這些，都是昆蟲為了繁衍下一代所做的窩巢。在葉子裡產卵可以瞞過外敵的耳目，而從卵中出生的幼蟲，還可以邊吃葉子邊長大。對植物來說，這簡直是在替它們製造麻煩，但是從春天到夏天，的確有許多昆蟲會在葉子上產卵。

在昆蟲的刺激下，長出了瘤瘤

會出現像是畫了白線的痕跡，那是潛葉蛾或韭潛蠅的幼蟲進食的殘跡，仔細看看，會發現線的粗細並不一樣，那就是幼蟲正在逐漸長大的證據。至於會製造出瘤瘤的則是瘤蜂、瘤蚋、蚜蟲等等，這些昆蟲會在葉脈或芽上產卵，卵孵化的時候會刺激到植物的組織，使其膨脹出奇怪的形狀，所以被稱為蟲瘤。取下一個蟲瘤切開來看看，會在裡面找到幼蟲或蛹，把這些幼蟲放到夏天，大概就會羽化成蟲了吧。

從春天到初夏，一起來觀察捲葉象鼻蟲吧

在把植物葉子當成窩巢的昆蟲中，最了不起的建築家就是捲葉象鼻蟲。在嫩葉開始長大的5～6月時期，牠會裁切柔軟的葉子，把它從下面往上捲起來。一開始牠先把卵產在葉子裡，接著像是把卵包起來似的緊緊捲上去，最後牠會把捲好的葉子切斷，讓它掉落地面。包在葉子裡的卵被混在落葉中，不會遇上什麼危險，可以平安地成長。在雜木林裡，牠們大多住在麻櫟或枹櫟的葉子上，不妨試著找看看吧。

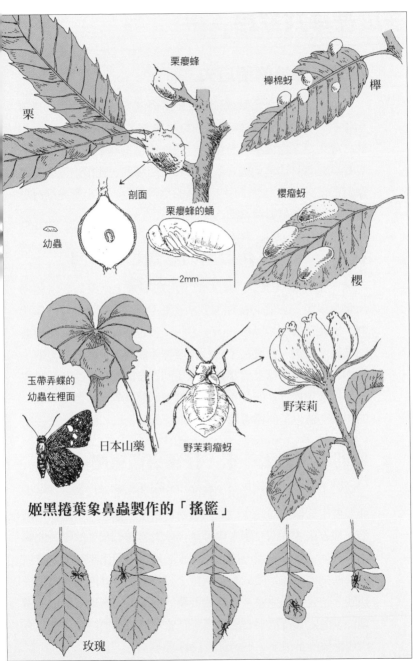

栗

栗癭蜂

剖面

幼蟲

栗癭蜂的蛹

2mm

櫸棉蚜

櫸

櫻瘤蚜

櫻

玉帶弄蝶的
幼蟲在裡面

日本山藥

野茉莉瘤蚜

野茉莉

姬黑捲葉象鼻蟲製作的「搖籃」

玫瑰

283

在山裡尋找野菇

菇類是森林的清道夫

地面上，存在著落葉或動物屍體等各式各樣的東西，如果放著不管，地球表面將會被這些垃圾淹沒，而住在土中的微生物、黴、菇類會分解這些東西，使它們化為塵土，換句話說，菇類就是森林的清道夫。我們所看見的菇蕈，在植物裡來說是果實的部分，它包含了用來繁殖的孢子部分，在土中會進行分解活動，以便擴展菌絲的範圍。

樹木不同，生長出來的菇類也會不同

泥土上、落葉上、殘株、倒下的樹等等，菇蕈類在各種場所都會生長。它們的種類繁多，光是有名字的就有將近1500種。即使拿著蕈類圖鑑在山裡走，一般也不見得會找得出對應的名稱。不過，什麼樹上會長什麼種類的菇蕈，是有一定的。比如說，在日本落葉松林裡可以找到很多的厚環乳牛肝菌，但在赤松或黑松林裡卻找不到。要調查菇類就先調查當地所生長的樹木，這也是一種方法。

吃的事情先丟一邊，仔細來觀察吧

要辨識菇蕈的種類是很困難的，圖鑑的照片或插畫，只能當作參考用的標準而已，因為只看長得很像就摘來吃，是很危險的。最好跟著專家一起去採野菇，請對方教你用手觸摸、聞味道等辨識的重點，然後把它記起來。右邊所舉出來的，都是在較低的山裡能找到的菇類。秋天來臨時，記得到附近的山上找找看，一定能遇見各種各樣的野菇。發現314～317頁裡的毒菇時，一定要特別小心。

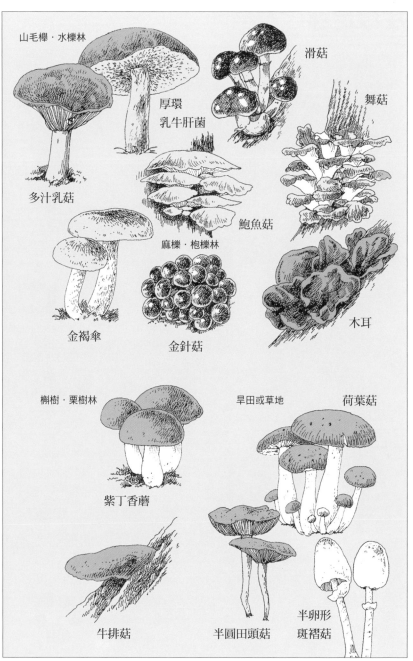

山毛櫸・水櫟林

滑菇

舞菇

厚環
乳牛肝菌

多汁乳菇

鮑魚菇

麻櫟・枹櫟林

金褐傘

金針菇

木耳

槲樹・栗樹林

旱田或草地

荷葉菇

紫丁香蘑

牛排菇

半圓田頭菇

半卵形
斑褶菇

285

找尋足跡

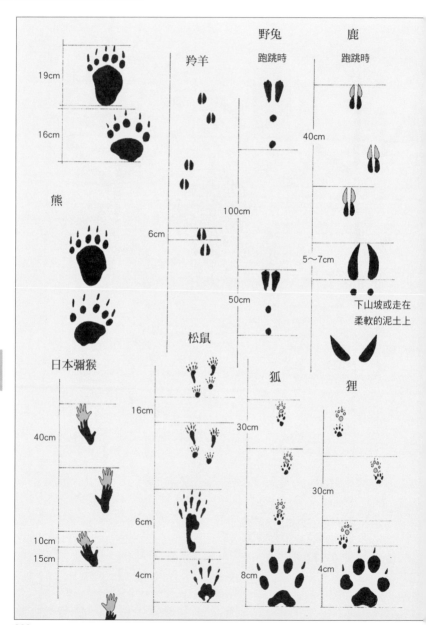

19cm

16cm

熊

日本彌猴

40cm

10cm
15cm

羚羊

6cm

100cm

野兔
跑跳時

50cm

松鼠

16cm

6cm

4cm

鹿
跑跳時

40cm

5～7cm

下山坡或走在
柔軟的泥土上

狐

30cm

8cm

狸

30cm

4cm

在退潮的泥灘上、河岸、水田附近，都可以看到鳥類的足跡，請測量出大小，並把它們畫下來。野獸的足跡則是冬天印在雪地上的比較容易觀察。

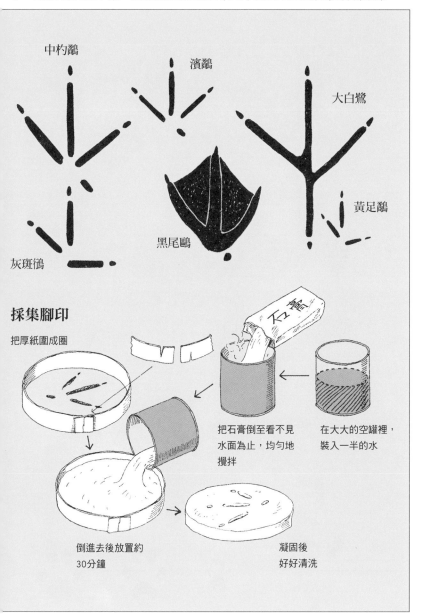

中杓鷸

濱鷸

大白鷺

黃足鷸

黑尾鷗

灰斑鴴

採集腳印

把厚紙圍成圈

把石膏倒至看不見水面為止，均勻地攪拌

在大大的空罐裡，裝入一半的水

倒進去後放置約30分鐘

凝固後好好清洗

尋找動物的糞便及覓食痕跡

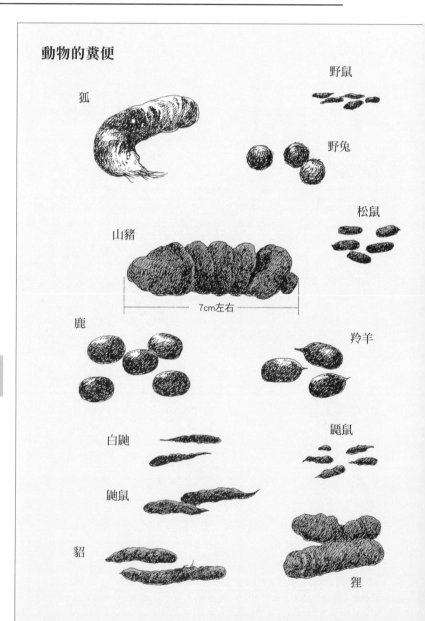

動物的糞便

狐

野鼠

野兔

松鼠

山豬

7cm左右

鹿

羚羊

白鼬

鼴鼠

鼬鼠

貂

狸

野生動物裡有許多都是夜行性的，所以很難在白天看見，但我們可以從糞便裡得知牠們的活動情形。把在什麼地方、發現了多少都記錄下來吧。

從糞便中調查吃過的食物

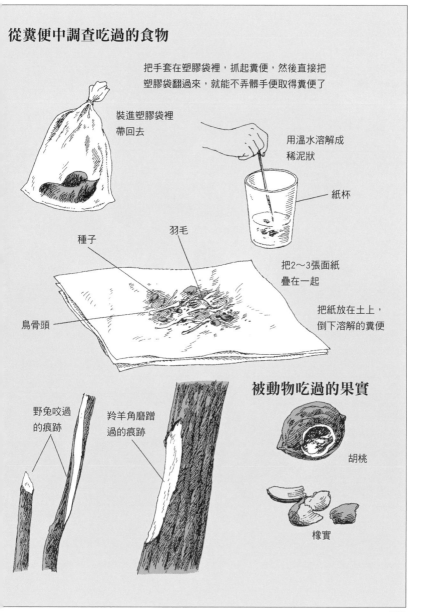

把手套在塑膠袋裡，抓起糞便，然後直接把塑膠袋翻過來，就能不弄髒手便取得糞便了

裝進塑膠袋裡帶回去

用溫水溶解成稀泥狀

紙杯

羽毛

種子

把2～3張面紙疊在一起

把紙放在土上，倒下溶解的糞便

鳥骨頭

被動物吃過的果實

野兔咬過的痕跡

羚羊角磨蹭過的痕跡

胡桃

橡實

森林中常見的鳥類

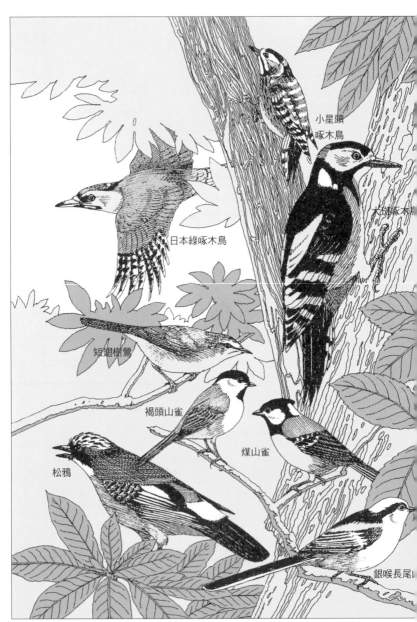

小星頭啄木鳥

大斑啄木鳥

日本綠啄木鳥

短翅樹鶯

褐頭山雀

煤山雀

松鴉

銀喉長尾山雀

看到鳥的時候，要先注意牠的大小（與作為標準的鳥相比）、顏色、佇立的姿勢。簡單速寫下來，回去之後要查名字時，就能派上用場了。

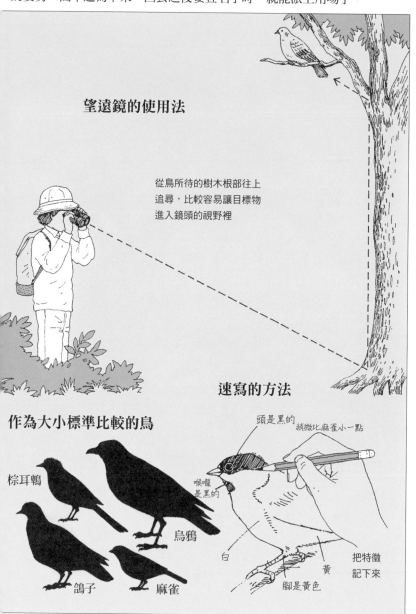

望遠鏡的使用法

從鳥所待的樹木根部往上追尋，比較容易讓目標物進入鏡頭的視野裡

速寫的方法

作為大小標準比較的鳥

棕耳鵯

烏鴉

鴿子

麻雀

頭是黑的

稍微比麻雀小一點

喉嚨是黑的

白

黃

腳是黃色

把特徵記下來

高山上常見的鳥類與植物

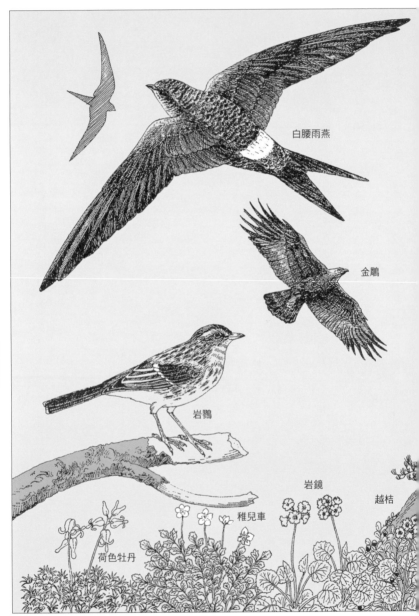

白腰雨燕

金鵰

岩鷚

岩鏡

越桔

稚兒車

荷色牡丹

爬上2500公尺以上的高山，就看得到偃松之類的灌木，以及特有的高山植物。7～8月常見的鳥，冬天時大部分的鳥都會遷移到較低的山或南方去。

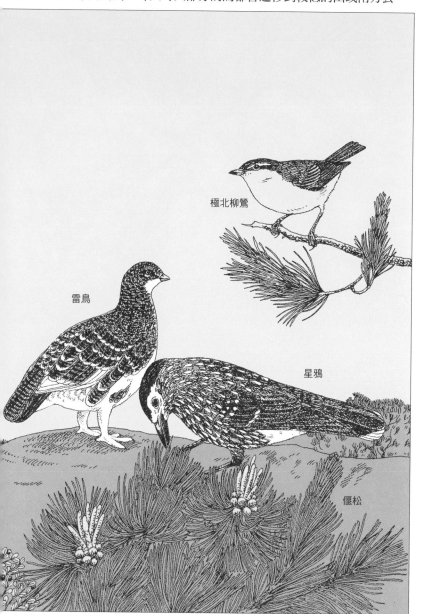

極北柳鶯

雷鳥

星鴉

偃松

河邊常見的鳥類

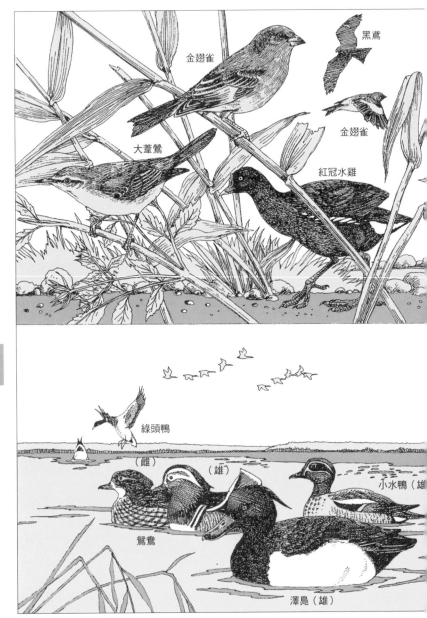

金翅雀

黑鳶

金翅雀

大葦鶯

紅冠水雞

綠頭鴨

（雌）

（雄）

小水鴨（雄

鴛鴦

澤鳧（雄）

即使是在同一個地點，不同季節看到的鳥類也會不同。野鴨是在秋天飛來
日本的冬鳥。顏色醒目的是雄的，顏色樸素的是雌的。

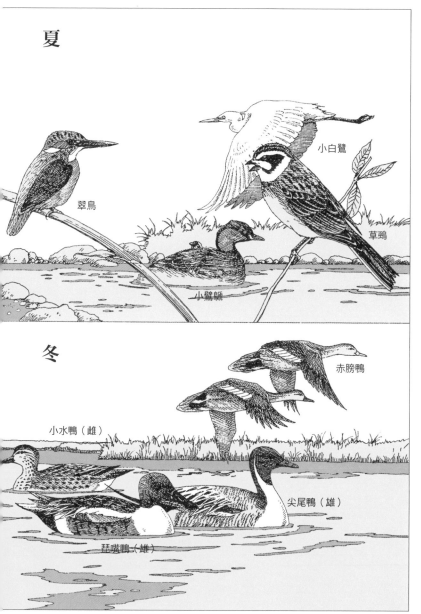

夏

翠鳥

小白鷺

草鵐

小鷿鷈

冬

赤膀鴨

小水鴨（雌）

尖尾鴨（雄）

琵嘴鴨（雄）

海邊常見的鳥類

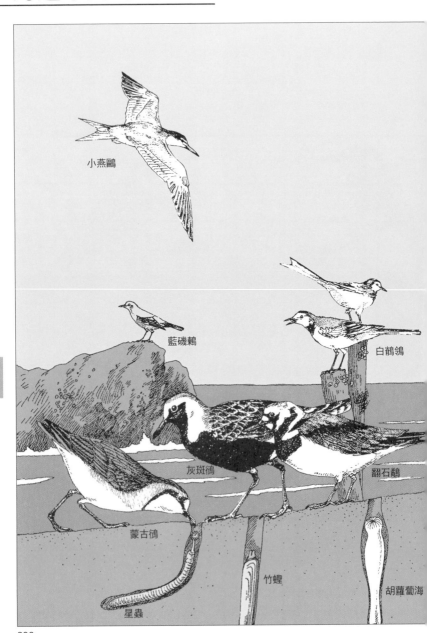

小燕鷗

藍磯鶇

白鶺鴒

灰斑鴴

翻石鷸

蒙古鴴

竹蟶

星蟲

胡蘿蔔海

在退潮的泥灘地裡，住有貝、沙蟲、蟹之類的生物，鳥兒會為了這些食物
而飛來。鷸和鴴都是遷移性鳥類，可在4～6月、8～10月看到。

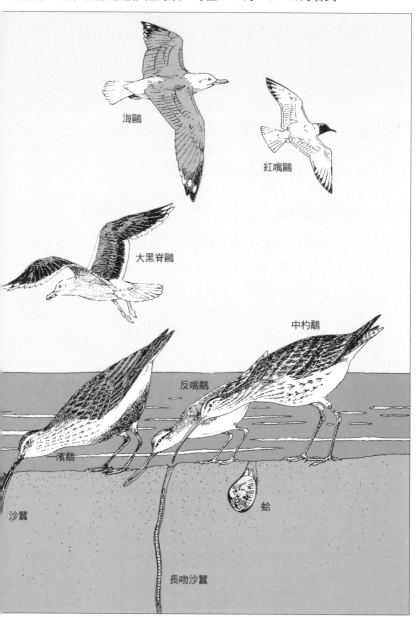

海鷗

紅嘴鷗

大黑脊鷗

中杓鷸

反嘴鷸

濱鷸

沙蠶

蛤

長吻沙蠶

觀察岸濱

潮池，是海之水族館

　　海中住著許多罕見的生物。在浮潛（穿戴著呼吸管、蛙鞋、面鏡去潛水）或水肺潛水（穿戴著呼吸器去潛水）時所看到的海底世界，真的是既美麗又神祕。除此之外，還有其他的方法能一探海中情景，那便是觀察潮池。潮池，是潮水退去時，被留在岩石凹陷處沒有流出去的水，所形成的水池。它是天然形成的海之水族館，生物的種類非常豐富。

整理好裝備

　　看準退潮的時機，好好去觀察潮池吧。由於尖銳的岩石或附在岩石上的貝類，都可能會割傷腳，所以要穿運動鞋去。為了避免手部受傷，最好戴上工作手套。在豔陽高照的日子裡，別忘記戴帽子，因為一旦觀察起來，時間一下子就過去了。透過箱型鏡，能清楚看見水中的景物，只要利用空罐或牛奶紙盒來做就可以了。

觀察的重點

　　小魚的動作很快，但是就算看丟了，只要等一等，應該馬上會再游出來才對。多注意觀察岩石下的陰暗角落，若有鬆動的石頭，可以把它輕輕掀開來看看。抓螃蟹時要小心那雙大鉗子，然後牢牢地抓住牠的甲殼。如果發現海葵或海兔，試著用手碰一下，看看牠們會出現什麼反應？海兔噴灑出來的紫色液體，只是用來嚇阻敵人的，並沒有毒。有時太沈迷於觀察，會沒察覺到開始漲潮了，因此從退潮開始，觀察2～3個小時是比較適當的。

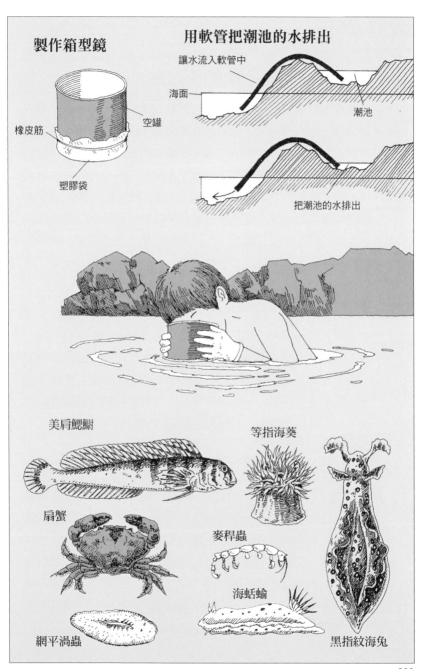

製作箱型鏡

空罐
橡皮筋
塑膠袋

用軟管把潮池的水排出

讓水流入軟管中
海面
潮池

把潮池的水排出

美肩鰓鳚

等指海葵

扇蟹

麥稈蟲

海蛞蝓

網平渦蟲

黑指紋海兔

田野筆記

在口袋裡放入小小的筆記本

把在山野中觀察到的東西，都記錄到筆記本上吧。原本我們以為自己絕不會忘記，但隨著時光流逝，記憶也會變得模糊不清啊。因此就算是多麼小的事、多麼理所當然的事，也都把它記下來吧。筆記本不用太大，差不多能放進口袋裡的大小就可以，如果使用鉛筆，HB到2B都很好寫，記得先準備2～3支。用圓子筆也無所謂，重點的是想寫的時後，隨時都能拿出來。如果是植物當然沒有問題，但昆蟲或鳥類可不會乖乖不動的，所以你必須速寫下來並寫下特徵。

筆記裡要寫的東西

別忘了註明時間、地點和天氣，也把一起去的朋友名字寫上去，以後想要再請教他們時就會很方便。把田野筆記當成是加了觀察記錄的日記，詳細地寫下所有的經過，如：餐點的內容、途中發生的事……用這種寫法，當我們日後重新再看的時候，一定可以清清楚楚地回想起當時的情況。

解開疑惑的樂趣

人們總是忍不住想把自己已經知道的東西、人家教會的東西，先寫到筆記本上；但是，我反倒希望你把「這是什麼」的疑問寫下來。不論是鳥也好、昆蟲也好、植物也好，凡是不知道的東西，全都畫下來。如果當時沒有時間，那就憑印象把它記下來，回家後再進行調查。因此，在野外使用筆記本的時候，只用單面就好，另一面空下來以便日後可以補充書寫。解決疑問的過程，正是田野筆記的樂趣之一。

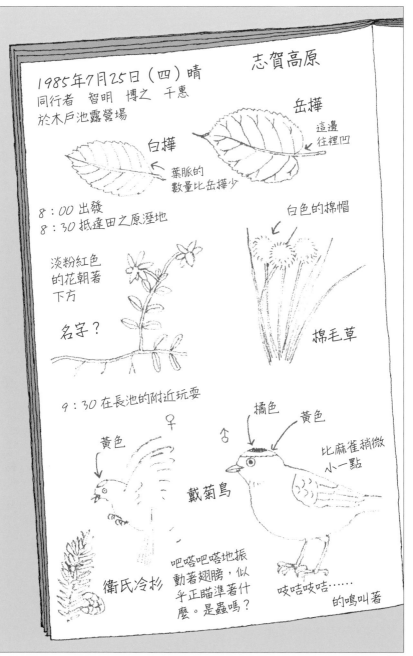

志賀高原

1985年7月25日（四）晴
同行者　智明　博之　千惠
於木戶池露營場

岳樺

這邊
往裡凹

白樺

葉脈的
數量比岳樺少

8：00 出發
8：30 抵達田之原溼地

白色的棉帽

淡粉紅色
的花朝著
下方

名字？

棉毛草

9：30 在長池的附近玩耍

橘色

黃色

♀
黃色

♂

比麻雀稍微
小一點

戴菊鳥

衛氏冷杉

吧嗒吧嗒地振
動著翅膀，似
乎正瞄準著什
麼。是蟲嗎？

吱咭吱咭⋯⋯
的鳴叫著

301

來釣魚吧 ①

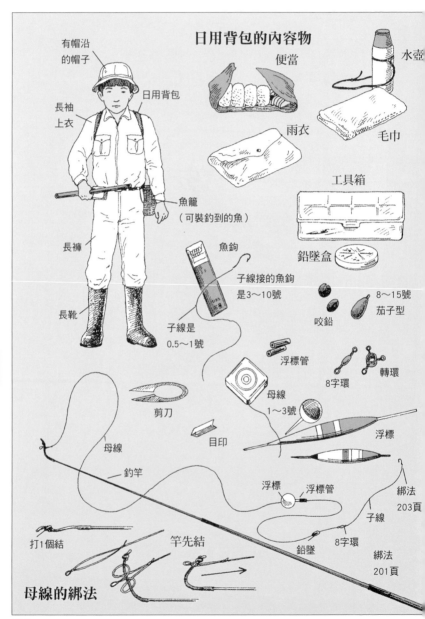

日用背包的內容物

便當

水壺

有帽沿的帽子

日用背包

長袖上衣

雨衣

毛巾

魚籠（可裝釣到的魚）

工具箱

長褲

鉛墜盒

魚鉤

子線接的魚鉤是3～10號

咬鉛

8～15號茄子型

長靴

子線是0.5～1號

浮標管

8字環

轉環

剪刀

母線1～3號

目印

浮標

母線

釣竿

浮標　浮標管

綁法203頁

子線

打1個結

竿先結

8字環

鉛墜

綁法201頁

母線的綁法

從河川或溪流開始釣吧。魚餌使用水棲昆蟲是最好的。釣魚的第一步是要先懂得魚類的知識。事前調查好什麼魚會待在什麼地方，再出門吧。

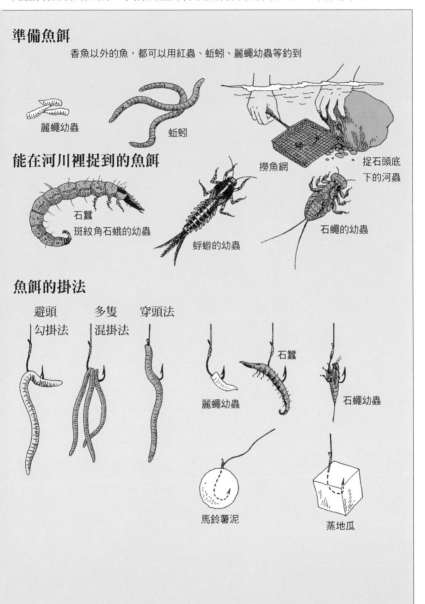

準備魚餌

香魚以外的魚，都可以用紅蟲、蚯蚓、麗蠅幼蟲等釣到

麗蠅幼蟲

蚯蚓

能在河川裡捉到的魚餌

撈魚網

捉石頭底下的河蟲

石蠶
斑紋角石蛾的幼蟲

蜉蝣的幼蟲

石蠅的幼蟲

魚餌的掛法

避頭
勾掛法

多隻
混掛法

穿頭法

石蠶

麗蠅幼蟲

石蠅幼蟲

馬鈴薯泥

蒸地瓜

來釣魚吧 ②

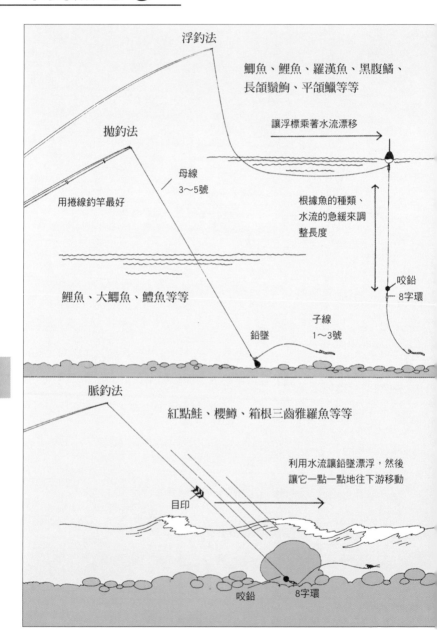

浮釣法

鯽魚、鯉魚、羅漢魚、黑腹鱊、
長頜鬚鮈、平頜鱲等等

讓浮標乘著水流漂移

拋釣法

用捲線釣竿最好

母線
3～5號

根據魚的種類、
水流的急緩來調
整長度

咬鉛
8字環

鯉魚、大鯽魚、鱧魚等等

子線
1～3號

鉛墜

脈釣法

紅點鮭、櫻鱒、箱根三齒雅羅魚等等

利用水流讓鉛墜漂浮，然後
讓它一點一點地往下游移動

目印

咬鉛 8字環

不同種類的魚，喜歡居住的場所也會不同。找出被稱為釣點的那個地方是很重要的。紅點鮭、櫻鱒、香魚是有禁捕期間的，所以要注意一下。

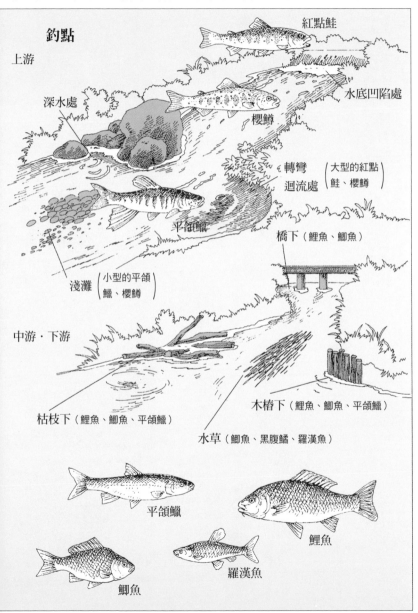

釣點

上游

紅點鮭

水底凹陷處

深水處

櫻鱒

轉彎
迴流處（大型的紅點鮭、櫻鱒）

平頜鱲

橋下（鯉魚、鯽魚）

淺灘（小型的平頜鱲、櫻鱒）

中游・下游

枯枝下（鯉魚、鯽魚、平頜鱲）

木樁下（鯉魚、鯽魚、平頜鱲）

水草（鯽魚、黑腹鰙、羅漢魚）

平頜鱲

鯉魚

鯽魚

羅漢魚

要注意的毒草・毒菇

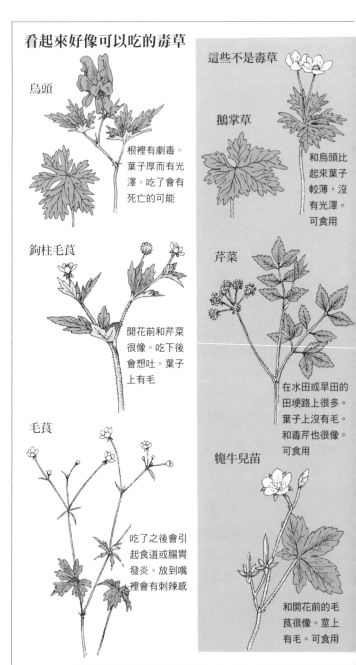

看起來好像可以吃的毒草

烏頭

根裡有劇毒。葉子厚而有光澤。吃了會有死亡的可能

鉤柱毛茛

開花前和芹菜很像。吃下後會想吐。葉子上有毛

毛茛

吃了之後會引起食道或腸胃發炎。放到嘴裡會有刺辣感

這些不是毒草

鵝掌草

和烏頭比起來葉子較薄，沒有光澤。可食用

芹菜

在水田或旱田的田埂路上很多。葉子上沒有毛。和毒芹也很像。可食用

牻牛兒苗

和開花前的毛茛很像。莖上有毛。可食用

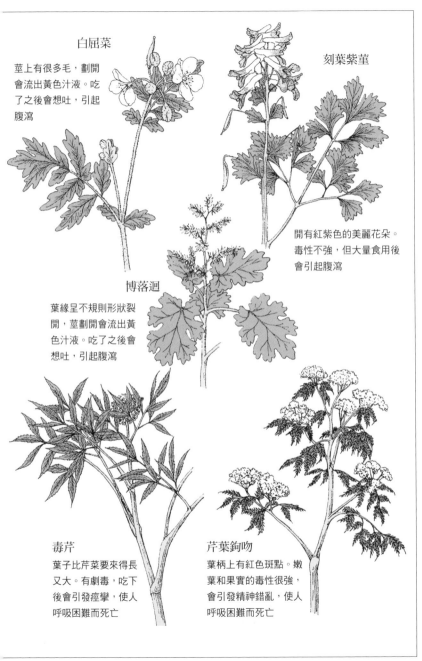

白屈菜

莖上有很多毛，劃開會流出黃色汁液。吃了之後會想吐，引起腹瀉

刻葉紫菫

開有紅紫色的美麗花朵。毒性不強，但大量食用後會引起腹瀉

博落迴

葉緣呈不規則形狀裂開，莖劃開會流出黃色汁液。吃了之後會想吐，引起腹瀉

毒芹

葉子比芹菜要來得長又大。有劇毒，吃下後會引發痙攣，使人呼吸困難而死亡

芹葉鉤吻

葉柄上有紅色斑點。嫩葉和果實的毒性很強，會引發精神錯亂，使人呼吸困難而死亡

看起來好像可以吃的毒草

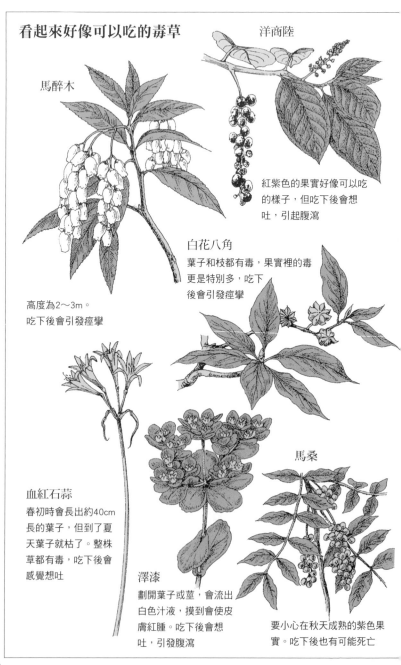

洋商陸

馬醉木

紅紫色的果實好像可以吃
的樣子，但吃下後會想
吐，引起腹瀉

白花八角
葉子和枝都有毒，果實裡的毒
更是特別多，吃下
後會引發痙攣

高度為2～3m。
吃下後會引發痙攣

馬桑

血紅石蒜
春初時會長出約40cm
長的葉子，但到了夏
天葉子就枯了。整株
草都有毒，吃下後會
感覺想吐

澤漆
劃開葉子或莖，會流出
白色汁液，摸到會使皮
膚紅腫。吃下後會想
吐，引發腹瀉

要小心在秋天成熟的紫色果
實。吃下後也有可能死亡

摸到會有害的植物

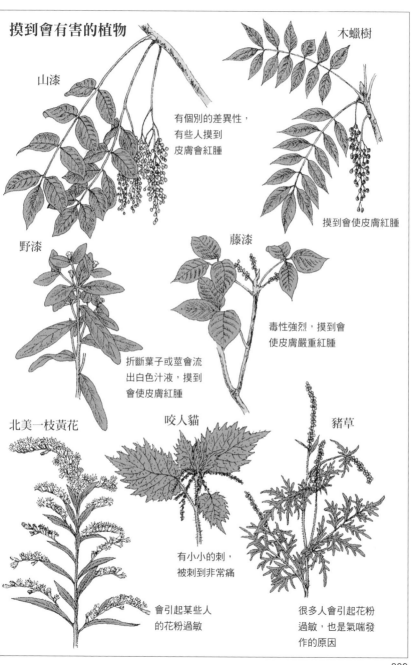

山漆

木蠟樹

有個別的差異性，
有些人摸到
皮膚會紅腫

摸到會使皮膚紅腫

野漆

藤漆

毒性強烈，摸到會
使皮膚嚴重紅腫

折斷葉子或莖會流
出白色汁液，摸到
會使皮膚紅腫

北美一枝黃花

咬人貓

豬草

有小小的刺，
被刺到非常痛

會引起某些人
的花粉過敏

很多人會引起花粉
過敏，也是氣喘發
作的原因

309

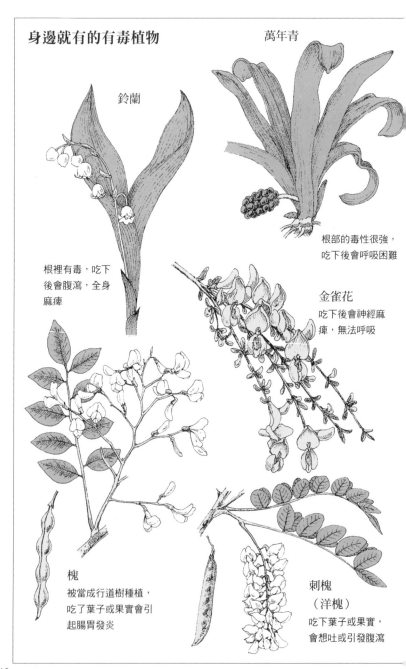

身邊就有的有毒植物

萬年青

鈴蘭

根裡有毒，吃下
後會腹瀉，全身
麻痺

根部的毒性很強，
吃下後會呼吸困難

金雀花
吃下後會神經麻
痺，無法呼吸

槐
被當成行道樹種植，
吃了葉子或果實會引
起腸胃發炎

刺槐
（洋槐）
吃下葉子或果實，
會想吐或引發腹瀉

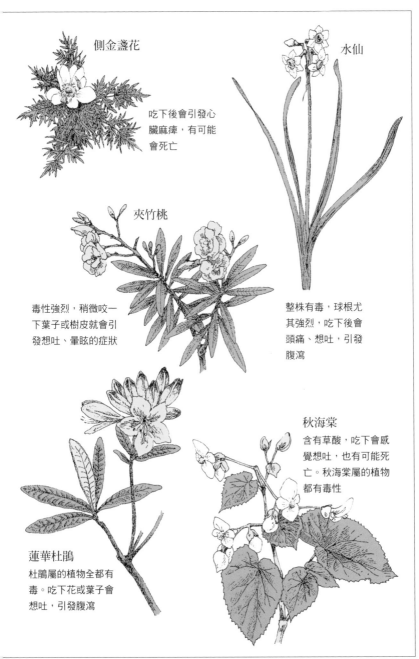

側金盞花

吃下後會引發心臟麻痺，有可能會死亡

水仙

整株有毒，球根尤其強烈，吃下後會頭痛、想吐，引發腹瀉

夾竹桃

毒性強烈，稍微咬一下葉子或樹皮就會引發想吐、暈眩的症狀

蓮華杜鵑

杜鵑屬的植物全都有毒。吃下花或葉子會想吐，引發腹瀉

秋海棠

含有草酸，吃下會感覺想吐，也有可能死亡。秋海棠屬的植物都有毒性

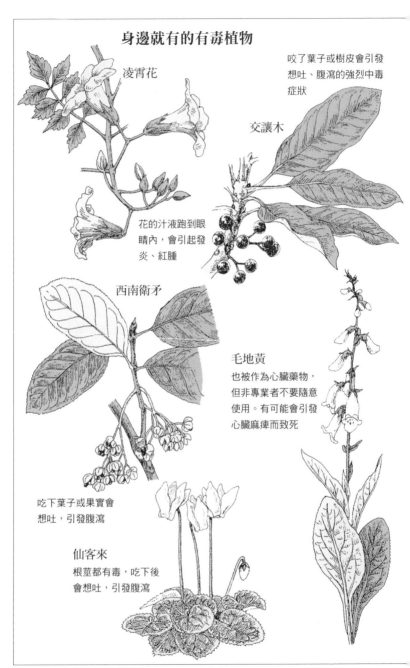

身邊就有的有毒植物

凌霄花

咬了葉子或樹皮會引發
想吐、腹瀉的強烈中毒
症狀

交讓木

花的汁液跑到眼
睛內，會引起發
炎、紅腫

西南衛矛

毛地黃

也被作為心臟藥物，
但非專業者不要隨意
使用。有可能會引發
心臟麻痺而致死

吃下葉子或果實會
想吐，引發腹瀉

仙客來

根莖都有毒，吃下後
會想吐，引發腹瀉

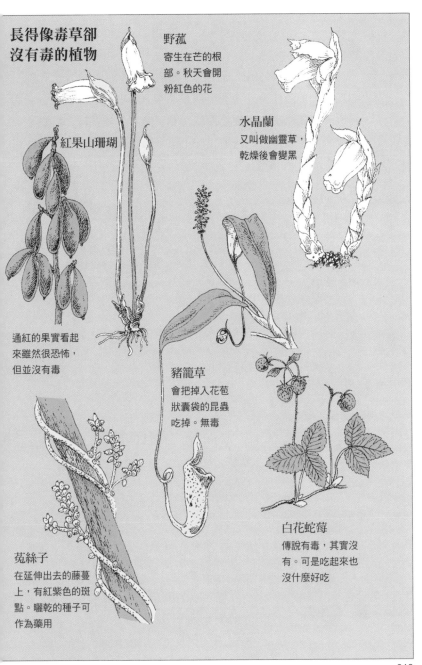

長得像毒草卻沒有毒的植物

野菰
寄生在芒的根部。秋天會開粉紅色的花

水晶蘭
又叫做幽靈草，乾燥後會變黑

紅果山珊瑚
通紅的果實看起來雖然很恐怖，但並沒有毒

豬籠草
會把掉入花苞狀囊袋的昆蟲吃掉。無毒

菟絲子
在延伸出去的藤蔓上，有紅紫色的斑點。曬乾的種子可作為藥用

白花蛇莓
傳說有毒，其實沒有。可是吃起來也沒什麼好吃

313

毒菇

　　一般人是無法分辨出毒菇的。毒菇在日本有30種左右，除了把它們一一記住之外，別無他法。跟著專家一起出去找，看看顏色、聞聞味道、摸摸之後就能記下來了。稍微咬一點點並不會致死，所以可以把味道也記下來。參考下面的圖例，記住它們的特徵吧。

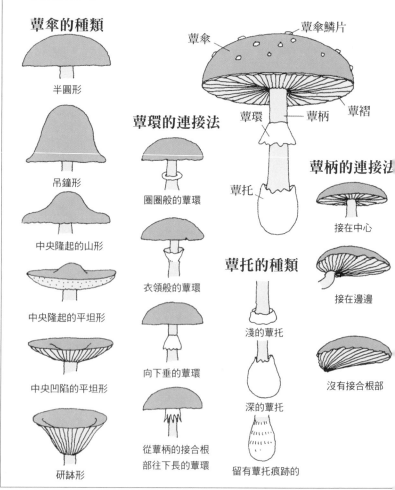

蕈傘的種類

半圓形

吊鐘形

中央隆起的山形

中央隆起的平坦形

中央凹陷的平坦形

研缽形

蕈環的連接法

圈圈般的蕈環

衣領般的蕈環

向下垂的蕈環

從蕈柄的接合根部往下長的蕈環

蕈傘　　蕈傘鱗片

蕈環　　蕈柄

蕈褶

蕈托

蕈托的種類

淺的蕈托

深的蕈托

留有蕈托痕跡的

蕈柄的連接法

接在中心

接在邊邊

沒有接合根部

會危及生命的劇毒菇類

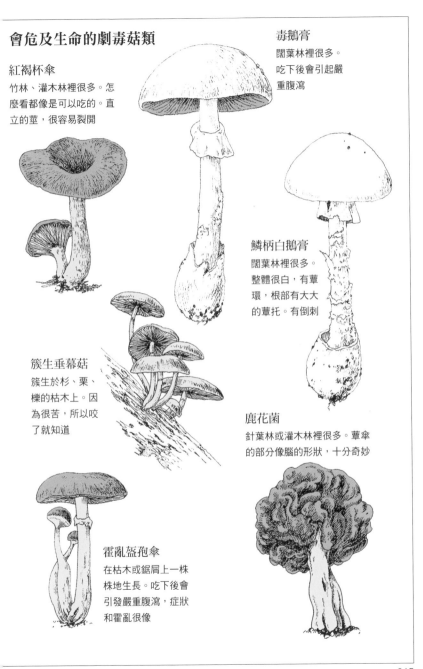

紅褐杯傘
竹林、灌木林裡很多。怎麼看都像是可以吃的。直立的莖,很容易裂開

毒鵝膏
闊葉林裡很多。吃下後會引起嚴重腹瀉

鱗柄白鵝膏
闊葉林裡很多。整體很白,有蕈環,根部有大大的蕈托。有倒刺

簇生垂幕菇
簇生於杉、栗、櫟的枯木上。因為很苦,所以咬了就知道

鹿花菌
針葉林或灌木林裡很多。蕈傘的部分像腦的形狀,十分奇妙

霍亂盔孢傘
在枯木或鋸屑上一株株地生長。吃下後會引發嚴重腹瀉,症狀和霍亂很像

315

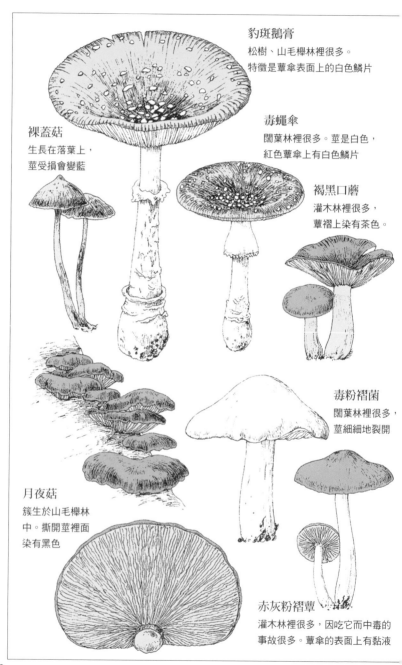

豹斑鵝膏
松樹、山毛櫸林裡很多。
特徵是蕈傘表面上的白色鱗片

裸蓋菇
生長在落葉上，
莖受損會變藍

毒蠅傘
闊葉林裡很多。莖是白色，
紅色蕈傘上有白色鱗片

褐黑口蘑
灌木林裡很多，
蕈褶上染有茶色。

毒粉褶菌
闊葉林裡很多，
莖細細地裂開

月夜菇
簇生於山毛櫸林
中。撕開莖裡面
染有黑色

赤灰粉褶蕈
灌木林裡很多，因吃它而中毒的
事故很多。蕈傘的表面上有黏液

會引發強烈中毒的菇類

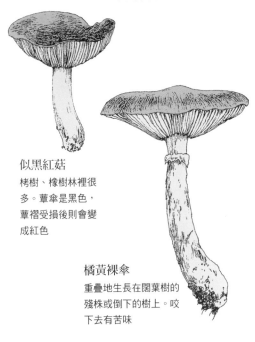

似黑紅菇
栲樹、橡樹林裡很
多。蕈傘是黑色，
蕈褶受損後則會變
成紅色

毒紅菇
闊葉林裡很多。特徵是莖很容易
折斷。雖然也有無毒或毒性不強
的說法，但最好還是不要食用

橘黃裸傘
重疊地生長在闊葉樹的
殘株或倒下的樹上。咬
下去有苦味

阿根廷裸蓋菇
森林裡的路邊很多。它
是直徑2～3cm的小型菇
類。會引發幻覺

美麗枝瑚菌
灌木林裡很多。
呈淡紅色，像珊
瑚一樣。枝頭的
顏色很淡

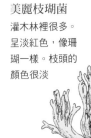

蝶形斑褶菇
生長於馬糞上。
吃下後會引發幻覺

在山裡遇到野獸

在野外遇到野獸時，會讓人感到既緊張又興奮。松鼠、兔子、猴子、鹿等等，都是白天在日本山上經常能遇到的野獸。當野獸和我們四目相交時，那一瞬間，會產生一種彼此心靈相通的感覺。在山裡碰上野獸時，應該要採取什麼樣的態度呢？首先要遵守　①不要動　②不要出聲　這2個原則。因為是我們闖入了野獸們居住的山野，所以受到驚嚇的其實是牠們。我們只要靜靜地在一旁守候就可以了。

野獸為了尋求食物或水而走的路，幾乎都是固定的，這條路被稱為獸徑。由於動物們走過好幾次，形成了像是人類走出來的路，所以在山裡，如果一不小心走入這混雜的獸徑後，也有可能會迷路的。走在山徑上，當你覺得經常有草或樹枝覆蓋到兩側腰部以上的部位，而且明明有路卻很難走時，就要懷疑它是否是獸徑了。

動物之中，有很多和狸或狐一樣是在夜晚活動的。要觀察夜行性的動物，就要在牠們可能出沒的場所附近搭帳篷或小屋來等待。夜裡，野獸的眼睛會閃耀著紅色的光芒，一旦發現紅色的眼睛，就試著用手電筒照看看吧。令人意外的是，野獸似乎並不會被手電筒的光給嚇到。

面臨危險的應對

迷路時

折返到有印象的地方

　　揹著行李走在山路上時，經常只顧著看腳邊和前方，一不小心就疏忽了標示；或者，也有可能和同伴走散。這時候要立刻折返，走回自己有印象的地方，然後打開地圖，拿出指北針，試著確認現在的位置吧。之前休息時仔細眺望的周遭景色，這時候就能派上用場了。不過，折返時的景觀會變成相反的，所以要不時回頭確認一下。如果在下山時迷了路，千萬不要因為折返回去很麻煩，而認為反正走下去總會抵達某處吧，這麼想可是非常危險的。一來視野不佳，二來要是走進沼澤區，可就會越急越無法脫身了。所以在下坡時迷路，一定要折返回去，爬回到適合瞭望的地方。

別疏忽山路的標示物

　　山路上除了指標之外，還有很多用彩帶或油漆等塗綁在岩石或樹上的記號。別忽略了這些東西，走路時多點留意是很重要的。此外，走在前面的人如果想要提醒後面的同伴有危險的情況時，可以標示出如右頁的記號。這些是童軍使用的記號，用一些石頭、草或木頭就可以做出來；如果在海邊，用海草之類的也可以。在其他同伴可能弄錯或很少人走的地方，做個易懂的標誌吧，不過，這些記號都只是為了讓同伴們使用的，所以最後看見的人，一定要把它恢復原狀。因為，如果有許多標示混淆在一起，會讓其他後來的人產生錯亂、不安的感覺。當然啦，隨隨便便做個記號，或在別人做的標誌上惡作劇，也都是不行的。

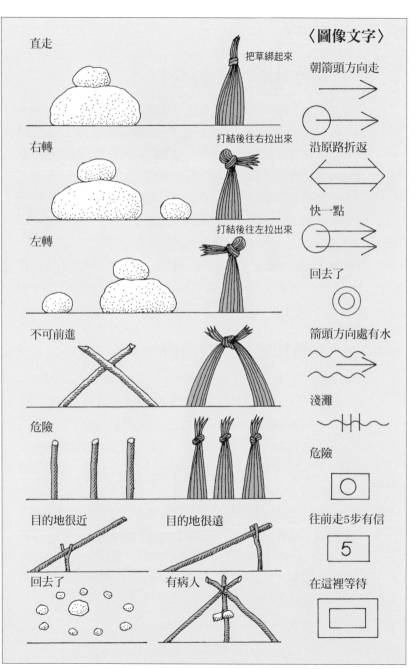

直走 　　　　　　　　　　　　　　　把草綁起來

右轉 　　　　　　　　　　　　　　打結後往右拉出來

左轉 　　　　　　　　　　　　　　打結後往左拉出來

不可前進

危險

目的地很近　　　目的地很遠

回去了　　　　　有病人

〈圖像文字〉

朝箭頭方向走

沿原路折返

快一點

回去了

箭頭方向處有水

淺灘

危險

往前走5步有信

5

在這裡等待

321

遇到災難時

先做個深呼吸，不要慌張

在山裡迷了路天色卻逐漸變黑，或是從山崖上摔下來動彈不得，而無法按照原訂計畫回去……，在越來越強烈的不安情緒下，不論是誰都會害怕得想哭。這個時候，我們該慌張地四處亂轉，或是冷靜下來耐心的等待，都有可能決定大家的生死。首先，做幾個深呼吸吧，不要慌張。如果天色已經暗了，就不要隨便移動，做好當晚在這裡露宿的心理準備，並想辦法發出SOS求救信號。至於不論遇到何種災難都不認輸、打算自行下山的人，就必須相當了解山裡的情況，否則與其硬撐著消耗體力，還不如乖乖等待救援比較好，這一點請務必牢記在心。如果是在日本的山上，一定會有人前來搭救的。

一定要告知家人後再出門

「照預定行程來看應該回來了啊，不太對勁喔！」像這樣經由等待者的通報，而得知有人遇難的情況很多。出門前，一定要把寫有何時、和誰、走哪一條路線的計畫書（參閱25頁），交給家裡的人。此外，登山口的小屋裡，也經常放有登山者卡片。別嫌麻煩，把自己的訊息填上去，萬一遇到災難時，救援者很快就會趕來。意外並不全都發生在高山上，在低矮的山裡採蘑菇或摘山野草而迷路的情形也很多。根據獲救的人們所說，這時候要相信一定會有人來救援而待在原地，並撿拾生火用的小樹枝或樹葉做好防寒準備，這樣似乎是比較好的。不論處在什麼情況下，都不要放棄希望，要耐心等待。

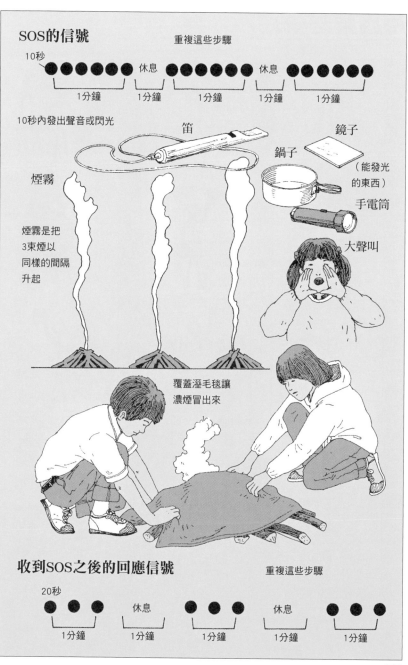

SOS的信號

重複這些步驟

10秒

休息　　　　休息

1分鐘　1分鐘　　　1分鐘　1分鐘　　　1分鐘

10秒內發出聲音或閃光

笛

鏡子

（能發光的東西）

鍋子

手電筒

煙霧

大聲叫

煙霧是把
3束煙以
同樣的間隔
升起

覆蓋溼毛毯讓
濃煙冒出來

收到SOS之後的回應信號

重複這些步驟

20秒

休息　　　　休息

1分鐘　1分鐘　　　1分鐘　1分鐘　　　1分鐘

用旗語信號通知外界

待機／空格		數字記號		錯誤	
C／3／了解		D／4		E／5／請重複	
I／9		J／字母記號		K／0	
O		P		Q	
U		V		W	

面對即使出聲呼叫也聽不到的場所時，旗語信號是很有用的通訊方法。把從「待機」到「Z」為止的動作都記起來吧。台灣使用的旗語為數碼旗語。

取消		A／1		B／2	
F／6		G／7		H／8	
L		M		N	
R		S		T	
X		Y		Z	

遇到落石、雪崩時

一顆小石頭也有可能要人命

過去，曾經發生過正在爬富士山的人被落石砸成重傷、甚至死亡的嚴重事故。要是被從高處迅速落下的石頭砸中，即使是小石頭，也有可能會使人喪命。在山壁旁或有「小心落石」的標示處，盡可能要邊走路邊留意上方。只要早一點發現有石頭掉下來，躲開的機率就很高了。走到寫有「小心落石」的山崖時，把衣物厚厚地蓋在頭上，迅速通過也是一個辦法。

如果有石頭掉下去，要大聲的告知

相反地，若是不小心在山壁邊踢落了石頭，就要大聲地喊出「有落石！」或「掉下去了！」讓經過底下的人能夠知道。容易移動的石頭被稱為鬆動石，和周遭的石頭相比，它看起來很新，仔細看看，就能分辨出來。如果碰到這種石頭，千萬不要靠近它。

發生土石流、雪崩的地方是固定的

當然，這並不是100％的。不過，土質鬆軟的地方、春初融雪時容易發生雪崩的場所，幾乎都是固定的。住在當地的人應該最清楚了，所以在前往山區前，記得先打聽看看哪些地方有危險。雪崩發生前，會有小小的雪塊或冰片散落下來，在這時候就要確認掉落的方向，立刻逃出去。萬一來不及而被崩雪給沖走，就要像在海裡游泳一樣揮舞手腳，努力地朝上面移動。即使被雪給埋住了，只要頭在雪面上，就有可能自己設法爬出來。可是，除了對山非常熟悉的人以外，最好還是別去積雪的山上。

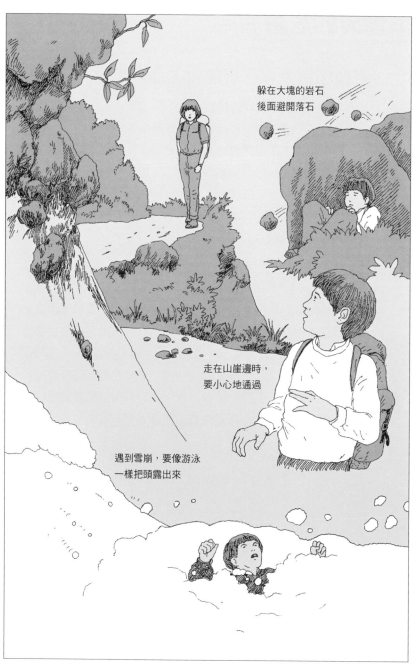

躲在大塊的岩石
後面避開落石

走在山崖邊時，
要小心地通過

遇到雪崩，要像游泳
一樣把頭露出來

下雪天的危險

走在雪地上

下雪時，周圍的景觀會變得完全不一樣。當白雪覆蓋住一切，原本很熟悉的地方，也彷彿變成了另一個世界。打雪仗時，四處跑來跑去雖然很有趣，一旦要在雪地上走路，卻又顯得很困難。即使只是埋到腳踝處的雪，用一般的速度走起來也是很吃力，若是深及膝蓋的雪，就更不用說了，那根本是寸步難行了。於是，住在雪地的人想出了一種踏雪套鞋，穿上這種套鞋可以分散身體的重量，人就不會深陷雪中了。

穿踏雪套鞋走路的訣竅

對住在寒冷地區的人而言，穿上踏雪套鞋走在雪地，簡直是輕而易舉；但是對頭一次穿的人來說，走起路來可就沒那麼容易啊。用普通的走法是行不通的，因為把腳往前跨時，套鞋彼此會撞在一起，根本無法順利往前走。訣竅是把腳向外畫出弧形，用外八字的方式去行走就可以了。要學會這個訣竅，就只能靠自己多加練習了，再還沒有辦法穿著套鞋自由行走前，絕對不要在雪中遠行。

以防萬一，記住雪洞的作法

在雪地裡發生意外，是有很大的危險性。試著想像一下，萬一在雪中面臨生死關頭時，如果是在白天，就參考323頁發出SOS的信號；如果天色已經暗下來，就只能挖一個雪洞來等待天亮了。挖雪洞不僅需要很大的氣力，更要有強韌的精神力，才能耐得住寒冷與漫漫長夜的煎熬。當危險出現在眼前時，就拿出你的勇氣來吧。

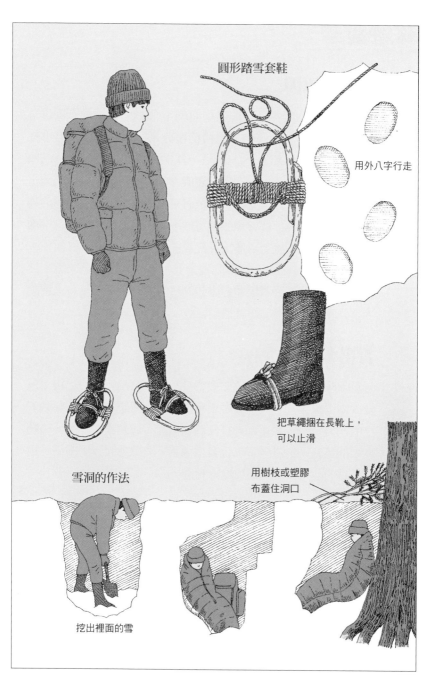

圓形踏雪套鞋

用外八字行走

把草繩捆在長靴上，
可以止滑

雪洞的作法

用樹枝或塑膠
布蓋住洞口

挖出裡面的雪

329

躲避雷擊

打雷的原因

雷的發生，與各種原因所引起的上升氣流有關。以夏天為例，當地面被太陽曬熱，地表的水分幾乎都被蒸發後，那些不斷向上飄移的水蒸氣，就是一種上升氣流。這些上升的水蒸氣，在氣溫較低的上空中會變成冰晶，這種冰晶是帶電的。雖然還沒有人知道理由，但當帶有正電的冰晶與帶有負電的冰晶碰撞在一起時，就會產生放電的現象。這時候，閃電會咻地一下發出光芒，接著再傳出轟隆轟隆的聲響，這就是打雷了。日本在6～9月之間，打雷的現象非常多。就時間上來說，比起早上和夜晚，雷多集中在中午到傍晚的時刻，所以有人會說「雷公睡過頭了」，便是這個緣故。

看出要打雷了

夏天時，看見積雨雲就知道要打雷了。積雨雲成長之後，會變成雷雨雲。如果早一步發現積雨雲，就要想辦法趕快躲到安全的地方。此外，在野外打開收音機時，聽到喀唰喀唰、嘶唰嘶唰的雜音，也意味著附近有雷雨雲。突然下起大的雨滴，也是打雷的前兆，要立刻找地方躲避。

避免雷擊的方法

碰到打雷時，首先　①往低處逃　②遠離高聳或枝葉廣闊的樹木下方　③遠離電塔，把身上配戴的金屬物拿掉　④由於水會導電，如果在湖或河中游泳，要立刻上岸　⑤若是很多人聚集在一起，要立刻散開　⑥附近有森林小屋之類的，可以進到屋內，躲在小屋中是最安全的；在車子裡也可以。但是，不要靠在牆壁邊，萬一雷打下來，電會經由牆壁傳到地面上去。

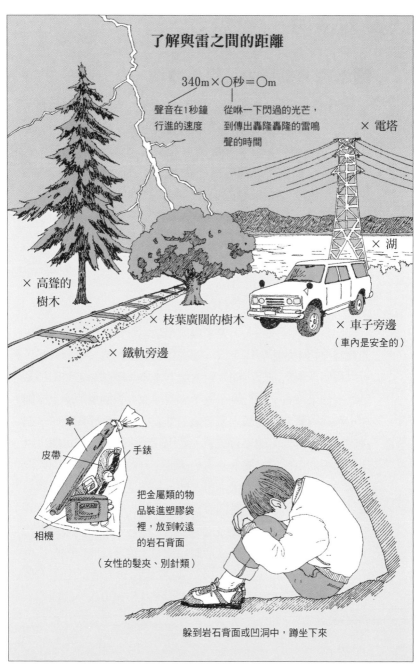

了解與雷之間的距離

$$340m × ○秒 = ○m$$

聲音在1秒鐘
行進的速度

從咻一下閃過的光芒，
到傳出轟隆轟隆的雷鳴
聲的時間

× 電塔

× 湖

× 高聳的
樹木

× 枝葉廣闊的樹木

× 車子旁邊
（車內是安全的）

× 鐵軌旁邊

傘

皮帶

手錶

相機

把金屬類的物
品裝進塑膠袋
裡，放到較遠
的岩石背面

（女性的髮夾、別針類）

躲到岩石背面或凹洞中，蹲坐下來

331

快要溺水時

溺水時，不慌張是很重要的

不是在海裡游泳時溺水了，就是在海邊釣魚時被大浪給捲下去，海上的事故還真不少。即使會游泳的人，也有在水中腳突然抽筋、身體動彈不得的情況吧。遇到這種情形，是很難叫人不驚慌的，但是要記得放鬆身體，讓自己順著海流輕輕地漂浮。人溺水後，往往是在慌張之下喝到水，導致無法呼吸窒息而死。其實，人的身體本來就能浮在水面上，所以不妨隨著波浪漂流吧。接著仔細觀察波浪的動向，在浪打過來時順勢將身體靠上去，一點一點地朝著岸邊橫向游回來。

事前做好人工呼吸的練習

即使是很會游泳的人，要去救人還是相當危險的，因為有可能會被掙扎中的人緊抓不放，導致自己無法動彈。這種時候，可以找個東西當浮板，如果有大塊的木頭、塑膠箱之類的那是最好，如果沒有，就把褲子脫下來當浮板。在兩隻褲腳上打個結，舉起褲腰來回揮舞，讓空氣灌進去，再用手抓住褲頭，把身體趴到上面去。如果有繩子，就用繩子綁起來。把這種可以作為浮板的東西遞給溺水的人，讓他把身體靠在上面。如果溺水者失去了意識，把他帶上岸之後，先讓他仰躺下來，確認心臟是否還在跳動。有心跳卻沒有呼吸的話，就必須立刻施行人工呼吸。先維持溺水者呼吸道的暢通，再把衣服墊在他的肩膀下，使身體稍微抬高，然後把頭往後仰。接著打開口腔捏住鼻子（或閉合口腔由鼻孔吹氣），把氣吹進對方的口中（或鼻中），維持成人1分鐘12～16次（小孩15～20次）的標準，偶爾將臉轉向一側，壓住胃部，將跑進胃裡的空氣擠出來。

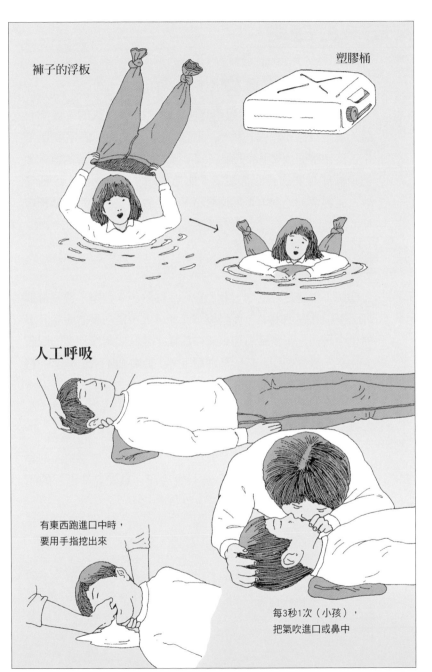

褲子的浮板

塑膠桶

人工呼吸

有東西跑進口中時，
要用手指挖出來

每3秒1次（小孩），
把氣吹進口或鼻中

333

身體不舒服時

解開身上的束縛物，然後躺下來

不知道是什麼原因，覺得想吐、腦袋昏昏沈沈的，簡單來說，就是身體不舒服的狀態。這種時候，先以放鬆的姿勢躺下來，然後解開皮帶、襯衫的釦子，女性還要打開胸罩的背鉤，把束縛住身體的東西都鬆掉。如果是同行的伙伴發生這種情形，記得要詢問對方是熱還是冷、會不會想吐、有沒有哪裡會痛，然後再來考慮處置的方式。

臉色很紅時

即使不清楚是什麼病，我們也可以從臉色來判斷。臉變得很紅、不斷呼呼地喘氣，而且沒有流汗，大多是中暑的症狀。不僅是中暑而已，當臉看起來變得很紅，最好要躺在涼爽的樹蔭下休息。臉會變紅，是因為血壓上升，此時為了減輕腦部的負擔，可以把頭稍微墊高後休息一下。

臉色發青時

相反地，臉色發青時為了要提高腦部的血壓，要拿東西把腳墊高後休息一下。臉色發青並且冒冷汗，是熱衰竭引起的症狀。要躺著休息直到臉上恢復血色為止。

想吐時

趴下來，把右手放到臉頰下面當枕頭，會感覺輕鬆很多。如果是仰著躺下來，吐出來的東西或唾液會堵住氣管，所以採取側躺或趴著的姿勢比較好。等所有東西都吐出來了以後，漱漱口，在情況穩定下來之後再考慮要不要去醫院。

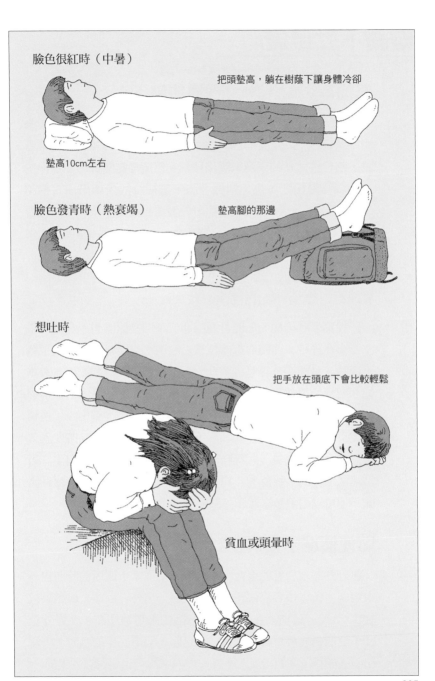

臉色很紅時（中暑）

把頭墊高，躺在樹蔭下讓身體冷卻

墊高10cm左右

臉色發青時（熱衰竭）

墊高腳的那邊

想吐時

把手放在頭底下會比較輕鬆

貧血或頭暈時

335

頭痛、肚子痛時

頭痛時，最好是安靜地休息

打噴嚏、覺得發冷、頭會痛，這些都是感冒的初期症狀。服用平常使用的感冒藥，安靜休息就可以了。如果是在野外露營，吃一些溫熱的東西來暖和身體，然後早點睡覺。多穿一些衣服讓身體出汗，也是個好方法。這種時候，如果內衣褲溼透，一定要換衣服。即使如此，熱度還是沒降下來，就服用百服寧等退燒藥。明明沒有感冒的症狀卻會頭痛時，有可能是中暑了，請參考前面一頁，讓身體好好休息吧。

帶一些平常吃的腹痛藥

雖說都是肚子痛，但隨著痛的部位不同，原因也不一樣。當左下腹疼痛時，伴隨而來的經常是腹瀉，可能是吃下去的東西不新鮮、身體受寒等等，原因雖然很多種，但只要服用含有木餾油成分的藥就可以了。記得要暖和腹部，保持輕鬆的姿勢靜躺一下。當右下腹會痛時，有可能是罹患了急性闌尾炎（俗稱盲腸炎）。胃的附近會痛，發燒、想吐，右下腹會痛時，就要懷疑是否是盲腸炎。狀況輕微時，服下抗生素（沒有醫生許可是無法取得的）可以先止痛，但還是要儘快送去醫院。這種時候，不可以用熱敷來暖和腹部。

即使便祕了也別在意

在野外，由於吃的東西和平時很不一樣，上廁所的時間也不太規則，所以很容易便祕。長期便祕是另外一回事，但如果只是2、3天，就別太在意吧。要是隨便服用通便劑，在野外拉肚子反而會變得更麻煩。好好地吃飯，喝下充足的水吧。搭建出舒適的廁所（199頁），從心理面來說，也是很有效的。

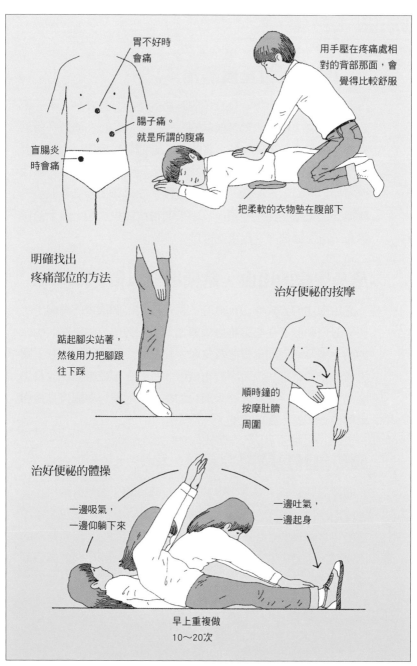

胃不好時
會痛

用手壓在疼痛處相
對的背部那面，會
覺得比較舒服

腸子痛。
就是所謂的腹痛

盲腸炎
時會痛

把柔軟的衣物墊在腹部下

明確找出
疼痛部位的方法

治好便祕的按摩

踮起腳尖站著，
然後用力把腳跟
往下踩

順時鐘的
按摩肚臍
周圍

治好便祕的體操

一邊吸氣，
一邊仰躺下來

一邊吐氣，
一邊起身

早上重複做
10～20次

337

流血時的處理

直接壓住傷口止血

不論再小的傷口，看見紅色的鮮血流出時，都會讓人不怎麼舒服。不過，在我們緊張慌亂的同時，時間也正在流逝，所以只要不慌張、不大驚小怪，就能夠及時把傷口治療好。因割傷而流血時，立刻用清潔的布壓在上面，只要從上面加壓，擋住血噴出來的力量，血就一定會被止住。如果布上滲滿了血漬，就換一塊繼續壓住。等到血流出來的情況變少之後，蓋上消毒紗布，再用繃帶固定起來就可以了。

危及生命的出血，請使用止血帶

光用壓住的方式無法止血時，就表示這是個很大的傷口了。假使這是動脈（從心臟將血液運送到身體各部位的血管）出血的話，不及時處理便會危及生命。這種時候，要使用像右下圖一樣的止血帶綁法。所謂的止血帶，只有在出血嚴重、危及生命的情況下才會使用。在大部分的時候，大家只要記住直接加壓傷口去止血，就可以了。

頭撞出腫包時用冷敷

頭撞出腫包時，只要用冷敷便能減輕疼痛。如果有傷口，先把汙垢洗掉，然後用雙氧水消毒，蓋上紗布後用繃帶包紮好，之後再直接冷敷就可以了。如果覺得想吐，或是耳鼻有輕微的出血，就絕對要安靜地休息，並且聯絡醫院，因為可能有頭蓋骨或腦部受傷的危險性存在。

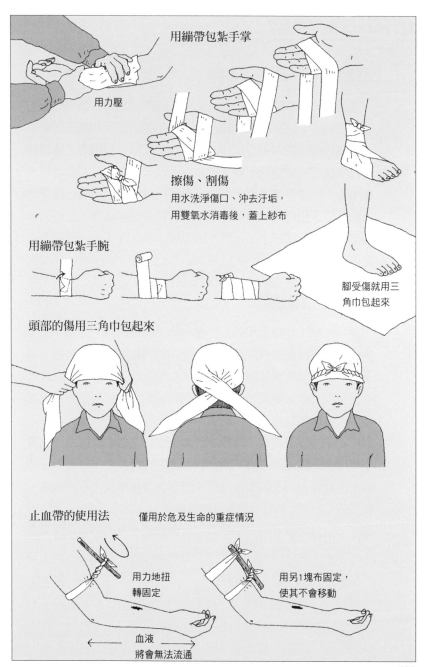

用繃帶包紮手掌

用力壓

擦傷、割傷
用水洗淨傷口、沖去汙垢，
用雙氧水消毒後，蓋上紗布

用繃帶包紮手腕

腳受傷就用三
角巾包起來

頭部的傷用三角巾包起來

止血帶的使用法　僅用於危及生命的重症情況

用力地扭
轉固定

用另1塊布固定，
使其不會移動

血液
將會無法流通

扭傷、骨折時 ①

不要亂動，安靜休養

　　腳踩滑、被絆到、跌倒……這種時候最容易發生扭傷或脫臼了。扭傷是關節差一點錯位，或是瞬間錯位後再度回到原位時，關節附近的韌帶受傷而產生發炎的症狀。脫臼則是關節錯位，無法回到原位的狀態，更嚴重的時候，說不定還會骨折。不論哪一種情形都會非常劇痛。骨折的時候，不要自己移動受傷的部位。扭傷或脫臼要經過一段時間才會腫起來，骨折則不同，會立刻就腫起來了。但不論是哪一種，都不可以硬撐著走路，否則傷勢會惡化得更嚴重。

充分冷敷患部

　　橫躺下來，把扭傷或骨折的部位抬至高過心臟，因為如果有內出血，這麼做既可以抑制出血量，也可以減少腫脹情形。躺下安靜後，接著就開始冷敷患部。如果在河邊或海濱，就直接去舀水來冷敷。冬天在山上時，則可以利用殘雪。要一直敷到傷口沒有感覺為止，而且絕對不可以按摩。冷敷之後，患部用夾板固定、綁上繃帶，然後在大家的協助下送去醫院吧。繃帶不是隨便就能綁得好的，因為我們不曉得什麼時候會受傷，所以平常就要和朋友們多做練習。設想出各種狀況：腳踝扭傷、膝蓋脫臼、手臂骨折等等，然後練習好迅速的處置。奇怪的是，一旦我們做好萬全的準備，反而比較不會遭遇嚴重的傷害或事故了，這種神奇的心理因素，對預防意外的發生，似乎也能起很大的作用啊。

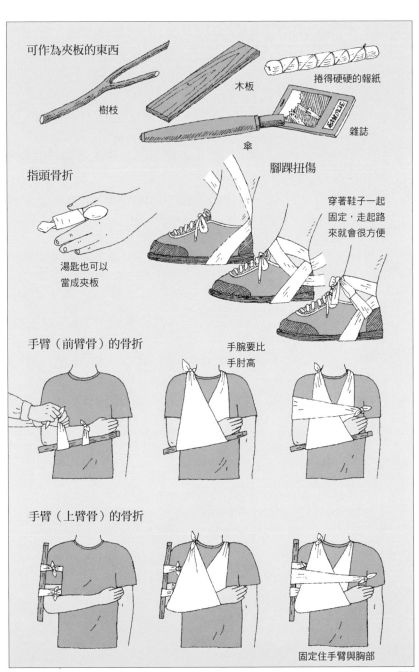

可作為夾板的東西

樹枝

木板

捲得硬硬的報紙

傘

雜誌

指頭骨折

湯匙也可以
當成夾板

腳踝扭傷

穿著鞋子一起
固定，走起路
來就會很方便

手臂（前臂骨）的骨折

手腕要比
手肘高

手臂（上臂骨）的骨折

固定住手臂與胸部

341

扭傷、骨折時 ②

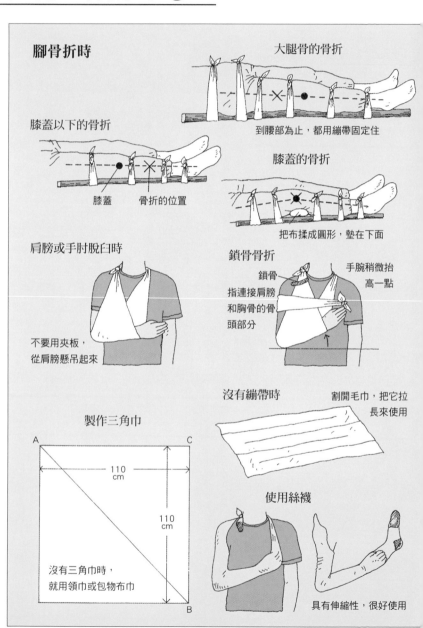

腳骨折時

大腿骨的骨折

到腰部為止，都用繃帶固定住

膝蓋以下的骨折

膝蓋　骨折的位置

膝蓋的骨折

把布揉成圓形，墊在下面

肩膀或手肘脫臼時

不要用夾板，
從肩膀懸吊起來

鎖骨骨折

鎖骨
指連接肩膀
和胸骨的骨
頭部分

手腕稍微抬
高一點

製作三角巾

A　　　　　C

110
cm

110
cm

沒有三角巾時，
就用領巾或包物布巾

B

沒有繃帶時

割開毛巾，把它拉
長來使用

使用絲襪

具有伸縮性，很好使用

做完緊急處置後，要馬上把患者送回去。腳部骨折時就使用擔架。為了避免不小心把病患摔下去，搬運者要一步一步、穩穩地踩在地上行走。

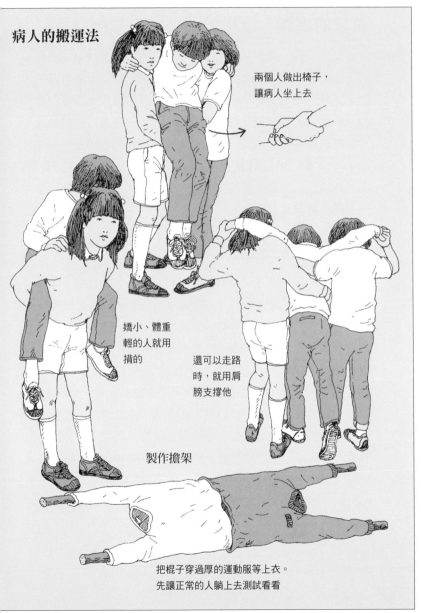

病人的搬運法

兩個人做出椅子，讓病人坐上去

嬌小、體重輕的人就用揹的

還可以走路時，就用肩膀支撐他

製作擔架

把棍子穿過厚的運動服等上衣。先讓正常的人躺上去測試看看

燙傷時

緊急的處置，就只能用冷水冷卻而已

像是生火時、做飯時等等，在野外也是經常會燙傷的。在家裡不小心燙傷，就衝到水龍頭旁邊，直接用冷水沖燙傷的部位。10分、20分鐘，一直沖到刺痛感消失為止，即使覺得很冷、手也失去了知覺，還是要繼續沖下去。在野外也是如此，冷卻是最重要的。由於沒有自來水，所以我們得舀水來浸泡，如果有殘雪，也可以把它倒進去，越冰越好。冷卻的目的，是為了減輕症狀、避免接觸到空氣，也有人說可以塗油或醬油，但是那反而會沾上細菌，所以別那麼做。

連著衣服被燙傷時，就直接冷卻

燙傷根據嚴重度，可分為 ①皮膚變紅，有刺痛感 ②形成水泡 ③潰爛 的三個階段。被炸東西的油噴到，最嚴重時經常會變成③的情形。這種時候先在傷口上敷上清潔的紗布，然後立刻去醫院。不論是多嚴重的燙傷，只要是局部性的就不會危及生命，所以要冷靜地去做緊急處置。不過，當整個身體的表面積有20%以上都被燙傷時，就會危及生命。20%的標準，大約是身體的一半。如果形成②的水泡狀態時，要小心不要弄破皮膚，先敷上紗布，然後鬆鬆地纏上繃帶。遇到這種情形時，只要持續的沖水冷卻，症狀應該會減輕才對。從衣服表面被燙傷時，不要硬把衣服脫掉，要直接從上面沖水冷卻。燙傷的症狀越嚴重，喉嚨就會越乾，喝下充足的水，讓身體好好地休息吧。

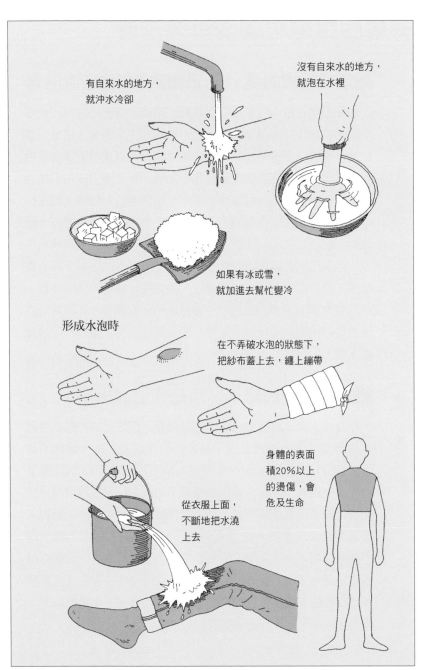

有自來水的地方，
就沖水冷卻

沒有自來水的地方，
就泡在水裡

如果有冰或雪，
就加進去幫忙變冷

形成水泡時

在不弄破水泡的狀態下，
把紗布蓋上去，纏上繃帶

從衣服上面，
不斷地把水澆
上去

身體的表面
積20%以上
的燙傷，會
危及生命

有東西跑進眼睛或耳朵裡時

跑進眼睛裡的塵土，用眼淚或水讓它流出來

　　如果有塵土或小蟲子跑進眼睛裡，千萬不要去揉它，即使多少有點刺痛也要忍耐。跑進上眼瞼時就抓住上眼瞼，用另一隻手把下眼瞼往上推，讓眼淚流出來；眼淚可以讓塵土或蟲子自然地排出。跑進下眼瞼時就拉住下眼瞼，把清潔的紗布用水沾溼，輕輕地把異物擦拭出來。如果這麼做還是不行時，就在杯子裡裝水，然後罩在眼睛上，讓眼睛在水裡眨來眨去即可。當然啦，把整張臉浸在洗臉盆等容器裡，然後在水裡眨眼睛也可以。因為用手去揉反而會更傷害眼睛，所以請你記得千萬不要慌張，冷靜應對。當東西跑進隱形眼鏡裡，痛楚會特別強烈，所以要立刻摘下隱形眼鏡，然後採取相同的處置。如果露營的地方很難找到清洗鏡片的乾淨水源，請你預先去藥局買生理食鹽水帶著。

跑進耳朵裡的蟲子，用亮光引誘出來

　　在野外，經常會發生蟲子飛進耳朵裡之類的事情。雖然我們會急著想把手指伸進去挖，但正確的作法是把耳朵朝向明亮處，等待一下。如果有手電筒，就用它往耳洞裡照，因為蟲子會往明亮的地方爬去。硬是去挖耳朵，或想用棉花棒掏出，反而會把蟲子推進耳朵深處，有可能會傷害到耳朵內部。還有，游泳時耳朵進水，就把進水的耳朵朝向下方，用同一側的腳輕輕地跳幾下，或是把太陽曬熱的石頭壓在耳朵上，然後甩甩頭也是很有效的。此外，當耳朵突然覺得疼痛時，有可能是外耳道炎也說不定，所以要立刻去醫院。若用冰毛巾之類的去冷敷，過一陣子疼痛感應該會大幅減輕才對。

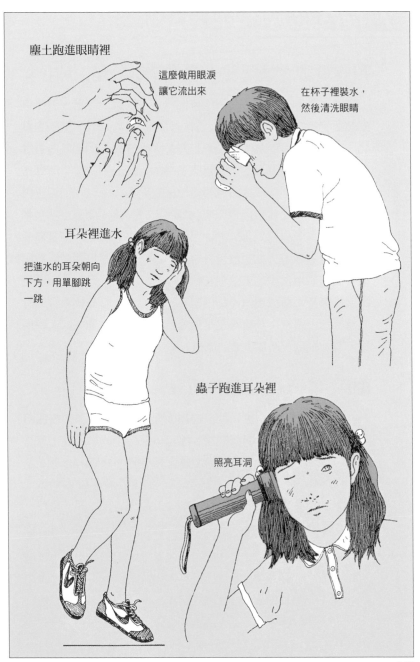

塵土跑進眼睛裡

這麼做用眼淚
讓它流出來

在杯子裡裝水，
然後清洗眼睛

耳朵裡進水

把進水的耳朵朝向
下方，用單腳跳
一跳

蟲子跑進耳朵裡

照亮耳洞

347

被蟲叮到時

用水冷卻，或是塗上抗組織胺軟膏

在雌蜂的腹部上，有一根由產卵管變化形成的毒針，當牠們感覺到危險時，就會用針去螫。被螫到的人，除了會感到劇痛，有的人還會頭暈，或是覺得想吐。經常螫人的蜂類是長腳蜂、蜜蜂、大黃蜂，其中又以大黃蜂的毒性最強，嚴重時甚至可以致人於死。每個人對蜂毒產生的反應各自不同，但過去曾被螫過的人，比較可能會出現強烈的過敏反應；而第一次被螫到的人，大多只會覺得腫痛而已，並沒有什麼大事。仔細看一下被螫到的地方，如果發現針還留在上面，就用指甲把它拔出來，要是想用擠壓的方式把它推出來，反而會讓針刺上的毒更深入皮膚裡。最後用水冷卻螫口，或是塗上抗組織胺軟膏。有人建議抹上氨水，其實幾乎是無效的，淋上尿也是一樣，反而還會沾上細菌，所以不要這麼做。

如何避免被蜂螫到

第一就是別靠近蜂窩。如果蜂類朝你飛過來，不要嚇得四處奔逃，而是要慢慢地退離開來。不可以驚擾牠們。此外，若是穿著長袖上衣、長褲，受害程度會比較小。

露營時，要把蚊香帶去

在山上或草原露營時，最怕的就是蚊蟲叮咬了。癢，是人類最難忍受的感覺之一。準備蚊香，或是先在皮膚上噴抹防蚊液也可以。不過，流汗之後效果就會變差，所以每隔2～3小時要再噴一次。蚊子在早晨、傍晚到夜裡的時段會比較多，被叮之後如果癢得受不了，就抹上抗組織胺軟膏。抗組織胺軟膏對大部分的蟲叮來說都很有效，所以記得把它加進急救用品中。

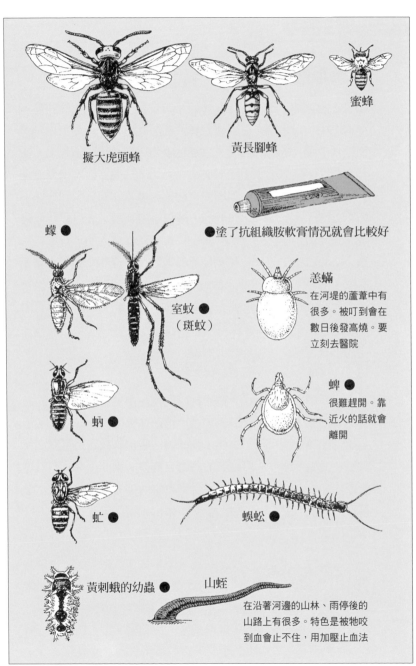

擬大虎頭蜂

黃長腳蜂

蜜蜂

蠓 ●

●塗了抗組織胺軟膏情況就會比較好

室蚊 ●
（斑蚊）

恙蟎
在河堤的蘆葦中有很多。被叮到會在數日後發高燒。要立刻去醫院

蜹 ●

蜱 ●
很難趕開。靠近火的話就會離開

虻 ●

蜈蚣 ●

黃刺蛾的幼蟲 ●

山蛭
在沿著河邊的山林、雨停後的山路上有很多。特色是被牠咬到血會止不住，用加壓止血法

被蛇咬到時

蛇是非常膽小的

　　日本的毒蛇，一般都是赤煉蛇、蝮蛇、日本龜殼花的同類。在這之中，日本龜殼花只棲息在沖繩諸島、奄美諸島上，是一種相當敏感且危險的蛇，一旦被牠咬到，傷口就會腫起來，並且有劇烈的疼痛，必須注射血清。不過，只要去醫院接受適當的治療，大部分的情況都能完全治癒，而且即使被咬到後過了好幾個小時，血清還是有效的，所以不要慌張，記得要前往醫院。至於蝮蛇或赤煉蛇，一般是不會主動襲擊人的，只有在人類不小心踩到、抓到，甚至是想殺牠們時，牠們才會露出毒牙反擊。赤煉蛇十分安靜，蝮蛇也是，只要保持在50公分以外的距離就會沒事了。即使不小心踩到牠們，只要腳上穿了登山鞋或長靴，蛇牙便很難咬進來了。

儘管如此，還是被咬到時

　　先讓患者躺下來休息。被蝮蛇咬到時，由於有效果很好的血清，所以不用擔心，鎮靜下來後，再前往醫院。有些人為了避免蛇毒擴散，而用繩子綁住、割開傷口吸出毒液之類的方法，其實，這些並沒有什麼實質的用處。綁住、割開、冷卻傷口等治療的方式，全都不用做。讓受到驚嚇的傷者安定下來，才是第一要務。除了讓情緒冷靜下來、帶他去醫院之外，沒有更好的辦法了。

如何避免被蛇咬到

　　蛇是夜行性動物，所以白天牠們都會躲在樹洞中或石縫裡，等到晚上才會出來活動。因此，記得不要隨便把手探入樹木的洞裡，攀爬斜坡時，也別把手伸進沒經確認的岩縫中。

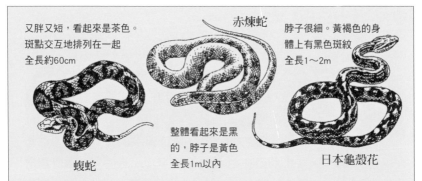

又胖又短，看起來是茶色。
斑點交互地排列在一起
全長約60cm

赤煉蛇

脖子很細。黃褐色的身
體上有黑色斑紋
全長1～2m

整體看來是黑
的，脖子是黃色
全長1m以內

蝮蛇

日本龜殼花

發生事故時的優先聯絡

打電話給 119

　　碰到自己無法處理的傷勢，或被蛇咬到等事故時，首先要撥
打119。接著清楚、冷靜地說明自己的所在地、事故的情形。

　　119救援中心接到電話後，會立刻派出救護車來救援，並把
傷者送到醫院去。被蛇咬到而需要血清時，他們也會直接把傷
者送到有血清的醫院。在蝮蛇很多的地區醫院裡，大多都備有
血清。經常發生日本龜殼花事故的沖繩，在醫院、診所、健康
中心等許多地方都備有血清，可以立刻為傷者進行處理。

海裡的危險生物

游泳時、在岸邊玩耍時

在海裡游泳時，大家有沒有皮膚被刺到的經驗呢？被海月水母或海蟹的幼蟲扎到是很常見的事，扎傷的皮膚則會逐漸地紅腫起來。若只是這種程度，抹上含有抗組織胺劑的類固醇軟膏就可以了。恐怖的是在8～9月會漂來海岸邊的立方水母和僧帽水母，一旦被牠們刺到，劇烈的疼痛會傳遍全身，被扎到的地方也出現紅腫的傷痕，不但會使人想吐，甚至也有呼吸困難而致死的情況。因此，在服用抗組織胺劑後，要立刻前往醫院。此外，在岩岸邊玩耍時，也經常發生由刺冠海膽或喇叭毒棘海膽所引起的事故。如果被牠們的刺扎進皮膚裡，要立刻拔出來並去醫院。在海邊玩時，最好穿上運動鞋，起碼可以預防踩下去時被刺到的意外事故。

釣魚也有危險的時候

在海中潛水時，即使看到了鱝或海蛇，應該也不會有人想要靠近牠們吧。但是在釣魚時，就有可能會釣到意想不到的東西。例如紅鰭赤魟、龍鬚簑魟、鰻鯰等等，這些你都絕對不可以直接用手去摸，如果被魚鰭上面的刺給扎到，劇烈的疼痛會持續好幾個小時，並且出現紅腫的現象，這時就要立刻前往醫院。這些魚都是可食用的，而且也很美味，但捕捉牠們的工作還是交給漁夫們吧。如果恰巧釣到的話，不妨連線一起切斷，直接讓牠們逃走吧，總比被刺到後得痛苦好幾天好得多了。此外，赤土魟的尾部有一根很大的毒刺，毒性很強，即使被死魚刺到還是有毒，所以即使你看到魚網捕獲的赤土魟被丟在岸邊，也千萬不要去碰牠。牠的毒性很強，曾有人因此而死亡。

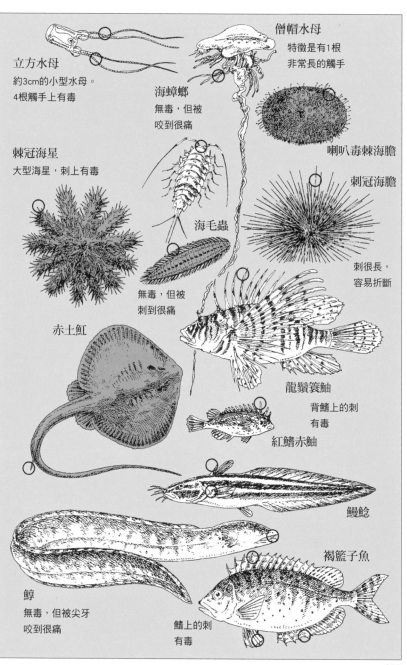

立方水母
約3cm的小型水母。
4根觸手上有毒

僧帽水母
特徵是有1根
非常長的觸手

海蟑螂
無毒,但被
咬到很痛

喇叭毒棘海膽

棘冠海星
大型海星,刺上有毒

刺冠海膽

海毛蟲
無毒,但被
刺到很痛

刺很長,
容易折斷

赤土魟

龍鬚簑鮋
背鰭上的刺
有毒

紅鰭赤魟

鰻鯰

鱓
無毒,但被尖牙
咬到很痛

褐籃子魚

鰭上的刺
有毒

353

急救用品清單

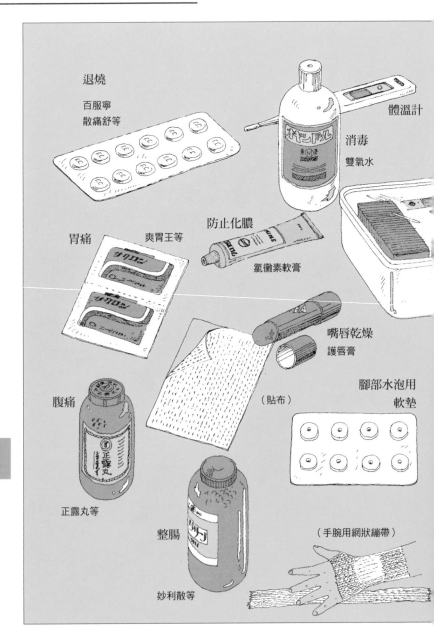

退燒
百服寧
散痛舒等

體溫計

消毒
雙氧水

防止化膿

胃痛　　爽胃王等

氯黴素軟膏

嘴唇乾燥
護唇膏

（貼布）

腹痛

腳部水泡用
軟墊

正露丸等

整腸

（手腕用網狀繃帶）

妙利散等

這裡所列舉出來的東西，至少都要當成急救用品帶去。有網狀繃帶，也會很方便。密封容器的蓋子能蓋得很牢、而且很輕，適合拿來裝東西。

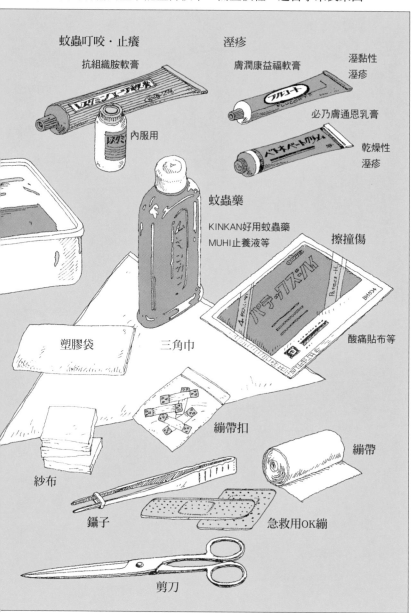

蚊蟲叮咬・止癢

抗組織胺軟膏

內服用

溼疹

膚潤康益福軟膏

溼黏性溼疹

必乃膚通恩乳膏

乾燥性溼疹

蚊蟲藥

KINKAN好用蚊蟲藥
MUHI止癢液等

擦撞傷

塑膠袋

三角巾

酸痛貼布等

繃帶扣

繃帶

紗布

鑷子

急救用OK繃

剪刀

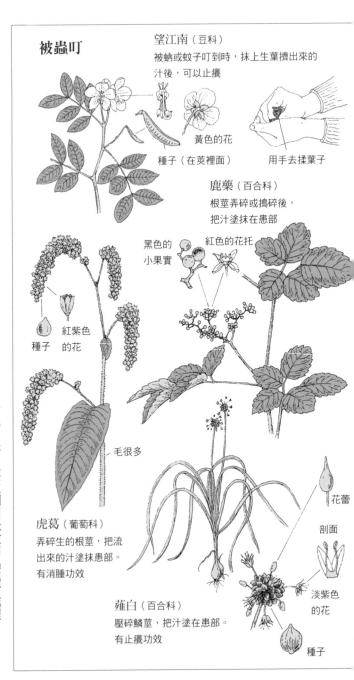

在野外很有用的藥草

有傷口時，要立刻用急救用品進行處理。

在沒有藥品的時候，這些藥草的知識，應該會有很大的幫助吧。

被蟲叮

望江南（豆科）
被蚋或蚊子叮到時，抹上生葉擠出來的汁後，可以止癢

黃色的花

種子（在莢裡面）

用手去揉葉子

鹿藥（百合科）
根莖弄碎或搗碎後，把汁塗抹在患部

黑色的小果實

紅色的花托

種子

紅紫色的花

毛很多

虎葛（葡萄科）
弄碎生的根莖，把流出來的汁塗患部。有消腫功效

花蕾

剖面

淡紫色的花

種子

薤白（百合科）
壓碎鱗莖，把汁塗在患部。有止癢功效

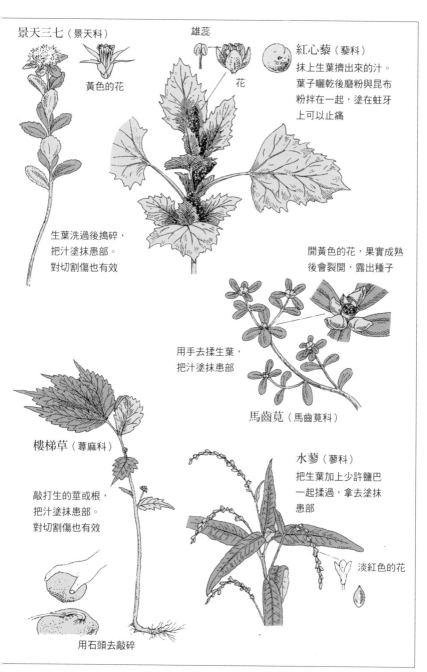

景天三七（景天科）

黃色的花

生葉洗過後搗碎，
把汁塗抹患部。
對切割傷也有效

雄蕊

花

紅心藜（藜科）
抹上生葉擠出來的汁。
葉子曬乾後磨粉與昆布
粉拌在一起，塗在蛀牙
上可以止痛

開黃色的花，果實成熟
後會裂開，露出種子

用手去揉生葉，
把汁塗抹患部

馬齒莧（馬齒莧科）

樓梯草（蕁麻科）

敲打生的莖或根，
把汁塗抹患部。
對切割傷也有效

用石頭去敲碎

水蓼（蓼科）
把生葉加上少許鹽巴
一起揉過，拿去塗抹
患部

淡紅色的花

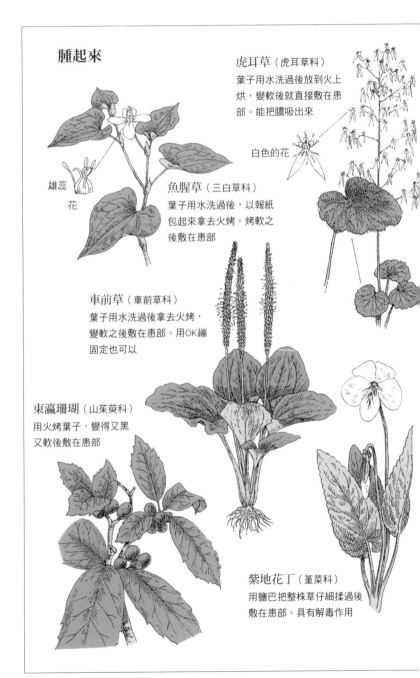

腫起來

虎耳草（虎耳草科）
葉子用水洗過後放到火上烘，變軟後就直接敷在患部。能把膿吸出來

白色的花

雄蕊
花

魚腥草（三白草科）
葉子用水洗過後，以報紙包起來拿去火烤。烤軟之後敷在患部

車前草（車前草科）
葉子用水洗過後拿去火烤，變軟之後敷在患部。用OK繃固定也可以

東瀛珊瑚（山茱萸科）
用火烤葉子，變得又黑又軟後敷在患部

紫地花丁（堇菜科）
用鹽巴把整株草仔細揉過後敷在患部。具有解毒作用

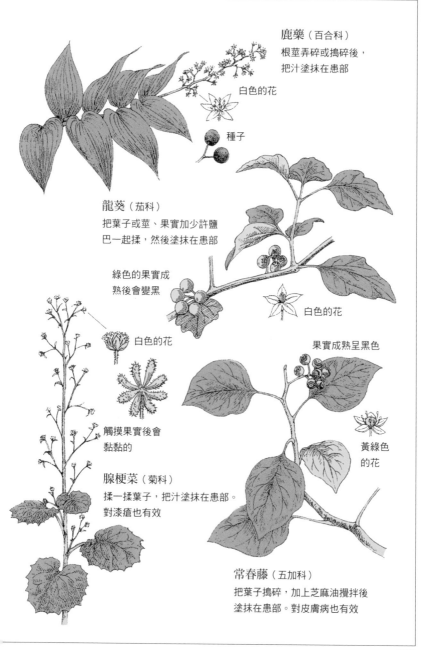

鹿藥（百合科）
根莖弄碎或搗碎後，
把汁塗抹在患部

白色的花

種子

龍葵（茄科）
把葉子或莖、果實加少許鹽
巴一起揉，然後塗抹在患部

綠色的果實成
熟後會變黑

白色的花

白色的花

果實成熟呈黑色

觸摸果實後會
黏黏的

黃綠色
的花

腺梗菜（菊科）
揉一揉葉子，把汁塗抹在患部。
對漆瘡也有效

常春藤（五加科）
把葉子搗碎，加上芝麻油攪拌後
塗抹在患部。對皮膚病也有效

359

割傷

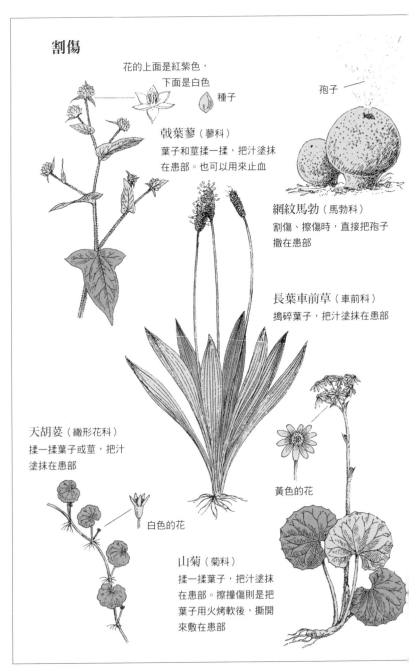

花的上面是紅紫色，
下面是白色　　種子

戟葉蓼（蓼科）
葉和莖揉一揉，把汁塗抹
在患部。也可以用來止血

孢子

網紋馬勃（馬勃科）
割傷、擦傷時，直接把孢子
撒在患部

長葉車前草（車前科）
搗碎葉子，把汁塗抹在患部

天胡荽（繖形花科）
揉一揉葉子或莖，把汁
塗抹在患部

白色的花

黃色的花

山菊（菊科）
揉一揉葉子，把汁塗抹
在患部。擦撞傷則是把
葉子用火烤軟後，撕開
來敷在患部

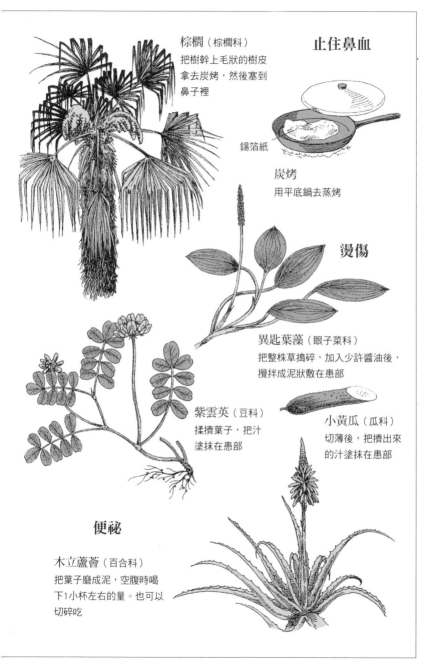

棕櫚（棕櫚科）
把樹幹上毛狀的樹皮
拿去炭烤，然後塞到
鼻子裡

止住鼻血

錫箔紙

炭烤
用平底鍋去蒸烤

燙傷

異匙葉藻（眼子菜科）
把整株草搗碎，加入少許醬油後，
攪拌成泥狀敷在患部

紫雲英（豆科）
揉擠葉子，把汁
塗抹在患部

小黃瓜（瓜科）
切薄後，把擠出來
的汁塗抹在患部

便祕

木立蘆薈（百合科）
把葉子磨成泥，空腹時喝
下1小杯左右的量。也可以
切碎吃

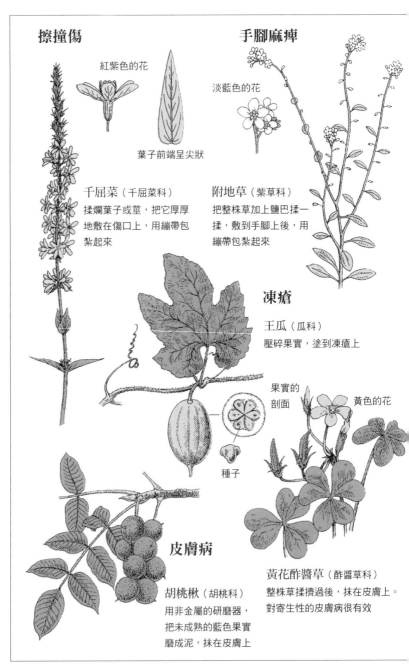

擦撞傷

紅紫色的花

葉子前端呈尖狀

千屈菜（千屈菜科）
揉爛葉子或莖，把它厚厚
地敷在傷口上，用繃帶包
紮起來

手腳麻痺

淡藍色的花

附地草（紫草科）
把整株草加上鹽巴揉一
揉，敷到手腳上後，用
繃帶包紮起來

凍瘡

王瓜（瓜科）
壓碎果實，塗到凍瘡上

果實的
剖面

黃色的花

種子

皮膚病

胡桃楸（胡桃科）
用非金屬的研磨器，
把未成熟的藍色果實
磨成泥，抹在皮膚上

黃花酢醬草（酢醬草科）
整株草揉擠過後，抹在皮膚上。
對寄生性的皮膚病很有效

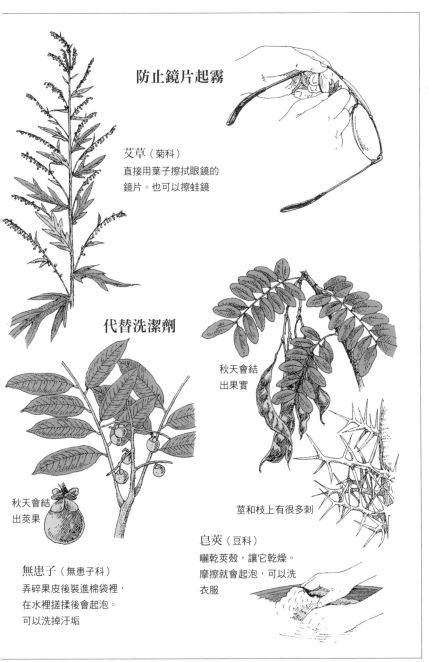

防止鏡片起霧

艾草（菊科）
直接用葉子擦拭眼鏡的鏡片。也可以擦蛙鏡

代替洗潔劑

秋天會結出果實

莖和枝上有很多刺

皂莢（豆科）
曬乾莢殼，讓它乾燥。摩擦就會起泡，可以洗衣服

秋天會結出莢果

無患子（無患子科）
弄碎果皮後裝進棉袋裡，在水裡搓揉後會起泡。可以洗掉汙垢

363

恐怖的「鬼打牆」

100多年前，在青森縣、十和田湖附近的八甲田山裡，有199人在雪地行軍訓練中死亡。這起日本山岳史上最大的事故，發生在1902年1月。在這所謂橫越八甲田山的雪地行軍訓練裡，210人中將近全員的人數都遇難死亡了，僅存的11位生還者也由於嚴重凍傷，幾乎都被截斷了手或腳。這起事件後來被寫成小說、拍成電影，因而變得廣為人知。

當天，從東北地區到北海道全都籠罩在大型冷氣團之下，加上低氣壓通過，形成了極度惡劣的天候。他們一行人拒絕了村民帶路，決定倚賴地圖和指北針，靠自己的力量去橫越山脈。於是在暴風雪中，210人開始行軍了。

人類如果被遮住了眼睛，要直直地走到50公尺前方的地點，會變得很困難。即使眼睛是睜開的，還是會在雪原裡、濃霧中、草原上迷失方向，結果發生不斷在相同的地方來回打轉。這種被稱為鬼打牆（環狀徘徊）情況，據說是由於人體的不平衡（也有一說是受到大腦的影響）所引起的；這也可能是在八甲田山上發生事故的原因之一。在雪原中迷失了方向的他們，抵達不了目的地，一個接一個的凍死，所以才會在出發後第3天，就幾乎全員都遇難死亡了。

資　料

台灣平均氣溫

地名	1月	2月	3月	4月	5月	6月	7月	8月	9月	10月	11月	12月	平均	統計期間
淡水	15.1	15.3	17.3	21.2	24.3	27.0	28.8	28.5	26.7	23.7	20.4	17.0	22.1	1971-2000年
鞍部	9.8	10.3	12.8	16.4	19.2	21.9	23.2	22.6	20.8	17.8	14.5	11.3	16.7	1971-2000年
臺北	15.8	15.9	18.0	21.7	24.7	27.5	29.2	28.8	27.1	24.3	20.9	17.6	22.6	1971-2000年
竹子湖	11.7	12.2	14.6	18.1	20.9	23.5	24.8	24.5	22.7	19.8	16.4	13.3	18.5	1971-2000年
基隆	15.8	15.8	17.6	21.1	24.2	27.1	29.0	28.6	26.8	24.0	20.8	17.6	22.4	1971-2000年
彭佳嶼	15.6	15.5	17.3	20.4	23.3	26.1	28.1	27.8	26.3	23.7	20.4	17.4	21.8	1971-2000年
花蓮	17.8	18.0	20.1	22.7	24.9	27.1	28.4	28.0	26.7	24.6	21.9	19.2	23.3	1971-2000年
蘇澳	16.3	16.5	18.7	21.4	24.2	26.9	28.5	28.1	26.4	23.7	20.8	17.6	22.4	1982-2000年
宜蘭	16.0	16.4	18.7	21.6	24.2	26.7	28.4	28.0	26.2	23.4	20.2	17.3	22.3	1971-2000年
東吉島	17.4	17.7	20.1	23.1	25.4	27.2	28.1	27.8	27.0	25.1	22.2	19.2	23.4	1971-2000年
澎湖	16.7	16.8	19.4	23.0	25.6	27.6	28.7	28.5	27.7	25.4	22.1	18.7	23.4	1971-2000年
臺南	17.4	18.2	21.1	24.5	27.0	28.4	29.0	28.5	28.0	25.9	22.4	18.8	24.1	1971-2000年
高雄	18.8	19.7	22.3	25.2	27.2	28.4	28.9	28.3	27.9	26.4	23.4	20.2	24.7	1971-2000年
嘉義	16.1	16.8	19.4	22.9	25.5	27.6	28.4	27.8	26.7	24.3	20.9	17.4	22.8	1971-2000年
臺中	16.2	16.8	19.4	23.0	25.7	27.5	28.5	28.0	27.2	24.9	21.4	17.8	23.0	1971-2000年
阿里山	5.7	6.7	9.0	11.1	12.6	14.0	14.2	14.0	13.3	12.0	9.8	7.1	10.8	1971-2000年
大武	20.1	20.6	22.6	24.7	26.5	28.0	28.6	28.1	27.2	26.0	23.7	21.3	24.8	1971-2000年
玉山	-1.5	-1.1	1.0	3.3	5.5	7.0	7.7	7.5	7.0	6.3	3.9	0.7	3.9	1971-2000年
新竹	15.3	15.3	17.6	21.5	24.4	27.4	28.7	28.3	26.6	24.0	21.1	17.9	22.3	1992-2000年
恆春	20.6	21.1	23.1	25.2	26.9	27.9	28.3	27.9	27.4	26.3	24.0	21.6	25.0	1971-2000年
成功	18.8	19.1	21.0	23.2	25.2	27.1	28.1	27.8	26.8	25.0	22.5	19.9	23.7	1971-2000年
蘭嶼	18.4	18.8	20.4	22.4	24.2	25.6	26.2	25.9	25.2	23.7	21.5	19.3	22.6	1971-2000年
日月潭	14.1	14.7	16.9	19.3	21.0	22.2	22.9	22.5	22.1	20.8	18.2	15.3	19.2	1971-2000年
臺東	19.2	19.6	21.7	24.0	26.0	27.7	28.7	28.4	27.3	25.6	23.0	20.4	24.3	1971-2000年
梧棲	15.9	15.8	18.4	22.3	25.3	27.8	29.0	28.7	27.3	24.4	21.2	17.7	22.8	1977-2000年

台灣平均降水量

資料來源：中央氣象局全球資訊網

地名	1月	2月	3月	4月	5月	6月	7月	8月	9月	10月	11月	12月	合計	統計期間
淡水	120.5	173.5	192.2	178.3	219.5	230.6	147.6	215.1	223.5	185.5	131.7	101.6	2119.6	1971-2000年
鞍部	319.3	315.2	288.2	242.5	319.7	322.6	261.5	434.8	617.3	823.4	578.5	369.2	4892.2	1971-2000年
臺北	86.5	165.7	180.0	183.1	258.9	319.4	247.9	305.3	274.6	138.8	86.2	78.8	2325.2	1971-2000年
竹子湖	269.3	277.3	240.3	207.8	275.3	294.7	248.3	446.0	588.1	837.3	521.9	320.1	4526.4	1971-2000年
基隆	335.8	399.1	332.3	240.9	296.1	286.7	150.4	212.8	360.8	413.4	394.7	332.1	3755.1	1971-2000年
彭佳嶼	134.0	168.6	179.9	166.6	203.1	200.5	106.2	188.1	186.7	131.9	144.0	114.8	1924.4	1971-2000年
花蓮	71.9	99.9	86.6	96.1	195.0	219.6	177.3	260.6	344.3	367.4	170.6	67.7	2157.0	1971-2000年
蘇澳	371.6	351.5	224.6	207.9	264.1	252.3	169.3	285.7	520.6	757.1	747.2	457.6	4609.5	1982-2000年
宜蘭	155.3	175.2	132.2	134.2	222.7	186.7	145.5	243.8	441.2	442.3	360.2	188.4	2827.7	1971-2000年
東吉島	19.2	31.9	41.3	67.2	136.7	202.0	158.7	177.7	77.7	28.4	21.0	13.1	974.9	1971-2000年
澎湖	21.9	50.2	52.9	92.4	123.2	164.1	131.6	170.8	74.2	26.1	20.1	23.5	951.0	1971-2000年
臺南	19.9	28.8	35.4	84.9	175.5	370.6	345.9	417.5	138.4	29.6	14.7	11.3	1672.5	1971-2000年
高雄	20.0	23.6	39.2	72.8	177.3	397.9	370.6	426.2	186.6	45.7	13.4	11.5	1784.8	1971-2000年
嘉義	27.6	57.7	62.2	107.6	189.2	350.7	304.3	422.1	148.9	22.7	12.2	20.9	1726.1	1971-2000年
臺中	36.3	87.8	94.0	134.5	225.3	342.5	245.8	317.1	98.1	16.2	18.6	25.7	1641.9	1971-2000年
阿里山	87.8	144.0	161.4	256.8	530.9	711.1	590.7	838.9	344.7	136.1	46.6	61.1	3910.1	1971-2000年
大武	54.9	54.0	48.9	82.3	198.2	367.4	366.5	428.3	338.1	223.7	80.8	46.1	2289.2	1971-2000年
玉山	116.0	148.9	138.9	248.9	454.2	513.3	361.5	499.4	257.2	152.7	77.8	85.6	3054.4	1971-2000年
新竹	64.4	191.3	172.8	161.4	247.2	266.1	108.2	190.5	95.1	59.4	35.6	47.0	1639.0	1992-2000年
恆春	25.7	27.7	19.9	43.5	163.9	371.3	396.3	475.2	288.3	141.8	43.2	20.6	2017.4	1971-2000年
成功	77.2	73.4	75.3	96.4	189.8	204.7	251.1	325.9	351.6	336.8	136.6	79.6	2198.4	1971-2000年
蘭嶼	273.9	219.8	163.0	164.8	263.0	263.6	225.0	275.0	394.2	331.0	273.7	235.0	3082.0	1971-2000年
日月潭	52.4	103.3	119.3	192.1	354.3	483.7	349.6	431.8	199.9	54.9	25.0	38.2	2404.5	1971-2000年
臺東	43.2	47.5	43.1	73.8	156.9	247.8	280.5	308.2	299.4	236.0	78.0	41.7	1856.1	1971-2000年
梧棲	28.5	84.5	106.1	131.0	222.5	217.7	165.9	213.2	68.7	9.9	15.5	20.9	1284.4	1977-2000年

月球盈虧表

資料提供：日本國立天文台・天文情報中心

●新月　◑上弦　○滿月　◐下弦

2010年

●新月 月 日	◑上弦 月 日	○滿月 月 日	◐下弦 月 日
		1　1	1　7
1　15	1　23	1　30	2　6
2　14	2　22	3　1	3　8
3　16	3　23	3　30	4　6
4　14	4　22	4　28	5　6
5　14	5　21	5　28	6　5
6　12	6　19	6　26	7　4
7　12	7　18	7　26	8　3
8　10	8　17	8　25	9　2
9　8	9　15	9　23	10　1
10　8	10　15	10　23	10　30
11　6	11　14	11　22	11　29
12　6	12　13	12　21	12　28

2011年

●新月 月 日	◑上弦 月 日	○滿月 月 日	◐下弦 月 日
1　4	1　12	1　20	1　26
2　3	2　11	2　18	2　25
3　5	3　13	3　20	3　26
4　3	4　11	4　18	4　25
5　3	5　11	5　17	5　25
6　2	6　9	6　16	6　23
7　1	7　8	7　15	7　23
7　31	8　6	8　14	8　22
8　29	9　5	9　12	9　20
9　27	10　4	10　12	10　20
10　27	11　3	11　11	11　19
11　25	12　2	12　10	12　18
12　25			

2012年

●新月 月 日	◑上弦 月 日	○滿月 月 日	◐下弦 月 日
	1　1	1　9	1　16
1　23	1　31	2　8	2　15
2　22	3　1	3　8	3　15
3　22	3　31	4　7	4　13
4　21	4　29	5　6	5　13
5　21	5　29	6　4	6　11
6　20	6　27	7　4	7　11
7　19	7　26	8　2	8　10
8　18	8　24	8　31	9　8
9　16	9　23	9　30	10　8
10　15	10　22	10　30	11　7
11　14	11　20	11　28	12　7
12　13	12　20	12　28	

2013年

●新月 月 日	◑上弦 月 日	○滿月 月 日	◐下弦 月 日
			1　5
1　12	1　19	1　27	2　3
2　10	2　18	2　26	3　5
3　12	3　20	3　27	4　3
4　10	4　18	4　26	5　2
5　10	5　18	5　25	6　1
6　9	6　17	6　23	6　30
7　8	7　16	7　23	7　30
8　7	8　14	8　21	8　28
9　5	9　13	9　19	9　27
10　5	10　12	10　19	10　27
11　3	11　10	11　18	11　26
12　3	12　10	12　17	12　25

〔注意〕漲落潮的差距最大的時候，是在所謂大潮的新月或滿月的時期。退潮、滿潮的時刻，會根據地域而有所不同。

左半部（2014年・2015年）

● 月	日	◐ 月	日	○ 月	日	◑ 月	日
2014年							
1	1	1	8	1	16	1	24
1	31	2	7	2	15	2	23
3	1	3	8	3	17	3	24
3	31	4	7	4	15	4	22
4	29	5	7	5	15	5	21
5	29	6	6	6	13	6	20
6	27	7	5	7	12	7	19
7	27	8	4	8	11	8	17
8	25	9	2	9	9	9	16
9	24	10	2	10	8	10	16
10	24	10	31	11	7	11	15
11	22	11	29	12	6	12	14
12	22	12	29				
2015年							
				1	5	1	13
1	20	1	27	2	4	2	12
2	19	2	26	3	6	3	14
3	20	3	27	4	4	4	12
4	19	4	26	5	4	5	11
5	18	5	26	6	3	6	10
6	16	6	24	7	2	7	9
7	16	7	24	7	31	8	7
8	14	8	23	8	30	9	5
9	13	9	21	9	28	10	5
10	13	10	21	10	27	11	3
11	12	11	19	11	26	12	3
12	11	12	19	12	25		

右半部（2016年・2017年）

● 月	日	◐ 月	日	○ 月	日	◑ 月	日
2016年							
						1	2
1	10	1	17	1	24	2	1
2	8	2	15	2	23	3	2
3	9	3	16	3	23	4	1
4	7	4	14	4	22	4	30
5	7	5	14	5	22	5	29
6	5	6	12	6	20	6	28
7	4	7	12	7	20	7	27
8	3	8	11	8	18	8	25
9	1	9	9	9	17	9	23
10	1	10	9	10	16	10	23
10	31	11	8	11	14	11	21
11	29	12	7	12	14	12	21
12	29						
2017年							
		1	6	1	12	1	20
1	28	2	4	2	11	2	19
2	26	3	5	3	12	3	21
3	28	4	4	4	11	4	19
4	26	5	3	5	11	5	19
5	26	6	1	6	9	6	17
6	24	7	1	7	9	7	17
7	23	7	31	8	8	8	15
8	22	8	29	9	6	9	13
9	20	9	28	10	6	10	12
10	20	10	28	11	4	11	11
11	18	11	27	12	4	12	10
12	18	12	26				

星座名稱列表

編號	略號	星座名稱	學名	季節	編號	略號	星座名稱	學名	季節
1	And	仙女座	Andromeda	秋季	23	Cir	圓規座	Circinus	春季
2	Ant	唧筒座	Antlia	春季	24	Col	天鴿座	Columba	冬季
3	Aps	天燕座	Apus	不可見	25	Com	后髮座	Coma Berenices	春季
4	Aqr	寶瓶座	Aquarius	秋季	26	CrA	南冕座	Corona Australis	夏季
5	Aql	天鷹座	Aquila	夏季	27	Crb	北冕座	Corona Borealis	夏季
6	Ara	天壇座	Ara	夏季	28	Crv	烏鴉座	Corvus	春季
7	Ari	白羊座	Aries	秋季	29	Crt	巨爵座	Crater	春季
8	Aur	御夫座	Auriga	冬季	30	Cru	南十字座	Crux	春季
9	Boo	牧夫座	Bootes	春季	31	Cyg	天鵝座	Cygnus	夏季
10	Cae	雕具座	Caelum	冬季	32	Del	海豚座	Delphinus	夏季
11	Cam	鹿豹座	Camelopardalis	冬季	33	Dor	劍魚座	Dorado	冬季
12	Cnc	巨蟹座	Cancer	冬季	34	Dra	天龍座	Draco	夏季
13	CVn	獵犬座	Canes Venatici	春季	35	Equ	小馬座	Equuleus	秋季
14	CMa	大犬座	Canis Major	冬季	36	Eri	波江座	Eridanus	冬季
15	CMi	小犬座	Canis Minor	冬季	37	For	天爐座	Fornax	秋季
16	Cap	摩羯座	Capricornus	秋季	38	Gem	雙子座	Gemini	冬季
17	Car	船底座	Carina	冬季	39	Gru	天鶴座	Grus	秋季
18	Cas	仙后座	Cassiopeia	秋季	40	Her	武仙座	Hercules	夏季
19	Cen	半人馬座	Centaurus	春季	41	Hor	時鐘座	Horologium	冬季
20	Cep	仙王座	Cepheus	秋季	42	Hya	長蛇座	Hydra	春季
21	Cet	鯨魚座	Cetus	秋季	43	Hyi	水蛇座	Hydrus	秋季
22	Cha	蝘蜓座	Chamaeleon	不可見	44	Ind	印第安座	Indus	秋季

編號	略號	星座名稱	學名	季節	編號	略號	星座名稱	學名	季節
45	Lac	蝎虎座	Lacerta	秋季	67	PsA	南魚座	Piscis Austrinus	秋季
46	Leo	獅子座	Leo	春季	68	Pup	船尾座	Puppis	冬季
47	LMi	小獅座	Leo Minor	春季	69	Pyx	羅盤座	Pyxis	春季
48	Lep	天兔座	Lepus	冬季	70	Ret	網罟座	Reticulum	冬季
49	Lib	天秤座	Libra	夏季	71	Sge	天箭座	Sagitta	夏季
50	Lup	豺狼座	Lupus	夏季	72	Sgr	人馬座	Sagittarius	夏季
51	Lyn	天貓座	Lynx	冬季	73	Sco	天蠍座	Scorpius	夏季
52	Lyr	天琴座	Lyra	夏季	74	Scl	玉夫座	Sculptor	秋季
53	Men	山案座	Mensa	不可見	75	Sct	盾牌座	Scutum	夏季
54	Mic	顯微鏡座	Microscopium	秋季	76	Ser	巨蛇座	Serpens	夏季
55	Mon	麒麟座	Monoceros	冬季	77	Sex	六分儀座	Sextans	春季
56	Mus	蒼蠅座	Musca	不可見	78	Tau	金牛座	Taurus	冬季
57	Nor	矩尺座	Norma	夏季	79	Tel	望遠鏡座	Telescopium	夏季
58	Oct	南極座	Octans	不可見	80	Tri	三角座	Triangulum	秋季
59	Oph	蛇夫座	Ophiuchus	夏季	81	TrA	南三角座	Triangulum Australe	夏季
60	Ori	獵戶座	Orion	冬季	82	Tuc	杜鵑座	Tucana	秋季
61	Pav	孔雀座	Pavo	夏季	83	Uma	大熊座	Ursa Major	春季
62	Peg	飛馬座	Pegasus	秋季	84	Umi	小熊座	Ursa Minor	夏季
63	Per	英仙座	Perseus	冬季	85	Vel	船帆座	Vela	春季
64	Phe	鳳凰座	Phoenix	秋季	86	Vir	室女座	Virgo	春季
65	Pic	繪架座	Pictor	冬季	87	Vol	飛魚座	Volans	不可見
66	Psc	雙魚座	Pisces	秋季	88	Vul	狐狸座	Vulpeculs	夏季

台灣百岳排行表

排名	山名	高度(m)	三角點	所屬山脈	排名	山名	高度(m)	三角點	所屬山脈
1	玉山	3952	I 等	玉山山脈	26	頭鷹山	3510	III等	雪山山脈
2	雪山	3886	I 等	雪山山脈	27	三叉山	3496	I 等	中央山脈
3	玉山東峰	3869		玉山山脈	28	大霸尖山	3492	II等	雪山山脈
4	玉山北峰	3858		玉山山脈	29	無明山	3451	II等	中央山脈
5	玉山南峰	3844		玉山山脈	30	南湖大山南峰	3449		中央山脈
6	秀姑巒山	3825	II等	中央山脈	31	馬西山	3443	II等	中央山脈
7	馬博拉斯山	3785	森林	中央山脈	32	北合歡山	3422	II等	中央山脈
8	東小南山	3744	III等	玉山山脈	33	合歡山東峰	3421		中央山脈
9	南湖大山	3742	I 等	中央山脈	34	合歡山	3417	III等	中央山脈
10	中央尖山	3705	III等	中央山脈	35	南玉山	3383	II等	玉山山脈
11	雪山北峰	3703	III等	雪山山脈	36	畢祿山	3371	III等	中央山脈
12	關山	3668	II等	中央山脈	37	卓社大山	3369	II等	中央山脈
13	大水窟山	3642		中央山脈	38	小霸尖山	3360		雪山山脈
14	南湖大山東峰	3632		中央山脈	39	東巒大山	3360		中央山脈
15	東郡大山	3619	I 等	中央山脈	40	奇萊南峰	3358	II等	中央山脈
16	奇萊北峰	3607	I 等	中央山脈	41	能高山南峰	3349	II等	中央山脈
17	向陽山	3603	III等	中央山脈	42	白姑大山	3341	I 等	中央山脈
18	大劍山	3594		雪山山脈	43	丹大山	3340	森林	中央山脈
19	雲峰	3564	II等	中央山脈	44	新康山	3331	森林	中央山脈
20	奇萊主山	3560	III等	中央山脈	45	桃山	3325	III等	雪山山脈
21	馬利加南山	3546	森林	中央山脈	46	佳陽山	3314	II等	雪山山脈
22	南湖北山	3536	III等	中央山脈	47	火石山	3310	III等	雪山山脈
23	大雪山	3530	II等	雪山山脈	48	池有山	3303	III等	雪山山脈
24	品田山	3524	森林	雪山山脈	49	伊澤山	3297	III等	雪山山脈
25	玉山西峰	3518		玉山山脈	50	卑南主山	3295	I 等	中央山脈

排名	山名	高度(m)	三角點	所屬山脈	排名	山名	高度(m)	三角點	所屬山脈
51	志佳陽大山	3289	Ⅲ等	雪山山脈	76	關山嶺山	3176	Ⅱ等	中央山脈
52	南雙頭山	3288		中央山脈	77	海諾南山	3175	Ⅲ等	中央山脈
53	太魯閣大山	3283	Ⅱ等	中央山脈	78	中雪山	3173	Ⅲ等	雪山山脈
54	干卓萬山	3282	Ⅱ等	中央山脈	79	閂山	3168	Ⅱ等	中央山脈
55	鈴鳴山	3272	Ⅲ等	中央山脈	80	甘薯峰	3158	Ⅲ等	中央山脈
56	內嶺爾山	3270	森林	中央山脈	81	西合歡山	3145	Ⅲ等	中央山脈
57	轆轆山	3267	Ⅲ等	中央山脈	82	審馬陣山	3141	Ⅲ等	中央山脈
58	喀西帕南山	3264		中央山脈	83	達芬尖山	3135		中央山脈
59	巴巴山	3264	Ⅲ等	中央山脈	84	喀拉業山	3133	Ⅱ等	雪山山脈
60	郡大山	3263	Ⅱ等	玉山山脈	85	庫哈諾辛山	3115	Ⅲ等	中央山脈
61	能高山	3262	Ⅲ等	中央山脈	86	加利山	3112	Ⅲ等	雪山山脈
62	萬東山西峰	3258	Ⅲ等	中央山脈	87	白石山	3110	Ⅲ等	中央山脈
63	劍山	3253		雪山山脈	88	盆駒山	3109	Ⅱ等	中央山脈
64	屏風山	3250	Ⅲ等	中央山脈	89	磐石山	3106	Ⅲ等	中央山脈
65	小關山	3249	Ⅱ等	中央山脈	90	帕托魯山	3101	Ⅲ等	中央山脈
66	八通關山	3245	森林	玉山山脈	91	北大武山	3092	Ⅰ等	中央山脈
67	義西請馬至山	3245		中央山脈	92	西巒大山	3081	森林	玉山山脈
68	牧山	3241	Ⅲ等	中央山脈	93	立霧主山	3070	Ⅲ等	中央山脈
69	玉山前峰	3239		玉山山脈	94	塔芬山	3070	Ⅱ等	中央山脈
70	石門山	3237	Ⅲ等	中央山脈	95	安東軍山	3068	Ⅰ等	中央山脈
71	無雙山	3231		中央山脈	96	光頭山	3060	Ⅲ等	中央山脈
72	塔關山	3222	Ⅲ等	中央山脈	97	羊頭山	3035	Ⅲ等	中央山脈
73	馬比杉山	3209	Ⅲ等	中央山脈	98	布拉克桑山	3020	森林	中央山脈
74	雪山東峰	3201	Ⅲ等	雪山山脈	99	六順山	2999	森林	中央山脈
75	南華山	3184	Ⅲ等	中央山脈	100	鹿山	2981	Ⅲ等	玉山山脈

台灣常見的野鳥

平地常見的鳥類						
中文	俗名	學名	目	科	特有性	定居性
家燕	拙燕	*Hirundo rustica*	燕雀目	燕科		留鳥或過境鳥
大卷尾	烏秋	*Dicrurus macrocercus*	燕雀目	卷尾科	台灣特有亞種	留鳥
粉紅鸚嘴	棕頭鴉雀	*Paradoxornis webbianus*	燕雀目	鸚嘴亞科	台灣特有亞種	留鳥
藍磯鶇		*Monticola solitarius*	燕雀目	鶇亞科		留鳥或冬候鳥
八哥	加令	*Acridotheres cristatellu*	燕雀目	八哥科	台灣特有亞種	留鳥
綠繡眼		*Zosterops japonicus*	燕雀目	繡眼科		留鳥
白頭翁		*Pycnonotus sinensis*	燕雀目	鵯科	台灣特有亞種	留鳥
棕背伯勞		*Lanius sphenocercus*	燕雀目	伯勞科	台灣特有亞種	留鳥
麻雀		*Passer montanus*	燕雀目	文鳥科		留鳥
極北柳鶯	北寒帶柳鶯	*Phylloscopus borealis*	燕雀目	鶯亞科		冬候鳥
灰面鵟	灰面鵟鷹	*Butastur indicus*	鷹形目	鷲鷹科		過境鳥
斑頸鳩	珠頸斑鳩	*Streptopelia chinensis*	鴿形目	鳩鴿科	台灣特有亞種	留鳥
中低海拔山區常見的鳥類						
中文	俗名	學名	目	科	特有性	定居性
小卷尾	姬鳥秋	*Dicrurus aeneus*	燕雀目	卷尾科	台灣特有亞種	留鳥
藪鳥	黃胸藪	*Liocichla steerii*	燕雀目	畫眉亞科	台灣特有種	留鳥
繡眼畫眉	白眶雀	*Alcippe morrisonia*	燕雀目	畫眉亞科	台灣特有亞種	留鳥
白耳畫眉	白耳奇	*Heterophasia auricularis*	燕雀目	畫眉亞科	台灣特有種	留鳥
山紅頭	紅頭穗	*Stachyris ruficeps*	燕雀目	畫眉亞科	台灣特有亞種	留鳥
黑枕藍鶲	黑頸鶲	*Hypothymis azurea*	燕雀目	王鶲科	台灣特有亞種	留鳥
樹鵲		*Dendrocitta formosae*	燕雀目	鴉科	台灣特有亞種	留鳥
紅嘴黑鵯	紅嘴烏秋	*Hypsipetes leucocephalus*	燕雀目	鵯科	台灣特有亞種	留鳥
小啄木		*Dendrocopos canicapillus*	鴷形目	啄木鳥科		留鳥
五色鳥		*Megalaima oorti*	鴷形目	五色鳥科	台灣特有亞種	留鳥
大冠鷲	蛇鷹	*Spilornis cheela*	鷹形目	鷲鷹科	台灣特有亞種	留鳥
竹雞		*Bambusicola thoracica*	雞形目	雉科	台灣特有亞種	留鳥

中高海拔山區常見的鳥類

中文	俗名	學名	目	科	特有性	定居性
青背山雀	綠背山雀	*Parus monticolus*	燕雀目	山雀科	台灣特有亞種	留鳥
煤山雀	台灣日雀	*Parus ater*	燕雀目	山雀科	台灣特有亞種	留鳥
金翼白眉	玉山噪	*Garrulax morrisonianus*	燕雀目	畫眉亞科	台灣特有種	留鳥
冠羽畫眉	冠知目鳥	*Yuhina brunneiceps*	燕雀目	畫眉亞科	台灣特有種	留鳥
栗背林鴝	阿里山鴝	*Tarsiger johnstoniae*	燕雀目	鶇亞科	台灣特有種	留鳥
台灣紫嘯鶇	琉璃鳥	*Myiophonus insularis*	燕雀目	鶇亞科	台灣特有種	留鳥
深山鶯		*Cettia acanthizoides*	燕雀目	鶯亞科	台灣特有亞種	留鳥
火冠戴菊鳥	台灣戴菊鳥	*Regulus goodfellowi*	燕雀目	鶯亞科	台灣特有種	留鳥
黃腹琉璃	棕腹藍鶲	*Niltava vivida*	燕雀目	王鶲科	台灣特有亞種	留鳥
酒紅朱雀		*Carpodacus vinaceus*	燕雀目	雀科	台灣特有亞種	留鳥
巨嘴鴉	烏鴉	*Corvus macrorhynchos*	燕雀目	鴉科		留鳥
翠鳥	魚狗	*Alcedo atthis*	佛法僧目	翡翠科		留鳥

水邊常見的鳥類

中文	俗名	學名	目	科	特有性	定居性
濱鷸	黑腹濱鷸	*Calidris alpina*	鷸形目	鷸科		冬候鳥
青足鷸	青鷸	*Tringa nebularia*	鷸形目	鷸科		冬候鳥
磯鷸	夏鷸	*Tringa hypoleucos*	鷸形目	鷸科		留鳥或冬候鳥
灰斑	大膳	*Pluvialis squatarola*	鷸形目	鴴科		冬候鳥
東方環頸	白鴴	*Charadrius alexandrinus*	鷸形目	鴴科		留鳥或冬候鳥
小燕鷗	白額燕鷗	*Sterna albifrons*	鷸形目	鷗科		夏候鳥
黃頭鷺	牛背鷺	*Bubulcus ibis*	鸛形目	鷺科		留鳥
中白鷺	春鉏	*Mesophoyx intermedia*	鸛形目	鷺科		冬候鳥
夜鷺	山家麻鷺	*Nycticorax nycticorax*	鸛形目	鷺科		留鳥
小白鷺	白鷺鷥	*Egretta garzetta*	鸛形目	鷺科		冬候鳥
白腹秧雞	苦惡鳥	*Amaurornis phoenicurus*	鶴形目	秧雞科		留鳥
小水鴨	綠翅鴨	*Anas crecca*	雁形目	雁鴨科		冬候鳥

台灣常見的野生植物

		平地、低海拔山區常見的植物				
中文	俗名	學名	目	科	特有性	用途
兔仔菜	英仔草	*Ixeris chinensis* (Thunb.) Nakai	菊目	菊科		食用、藥用
筆筒樹	蛇木	*Cyathea lepifera* (J. Sm.) Copel.	蕨目	桫欏科		食用、藥用
黃鵪菜	黃瓜菜	*Youngia japonica* (L.) DC.	菊目	菊科		食用、藥用
鼠麴草	清明草	*Gnaphalium luteoalbum* L. subsp. *affine* (D. Don) Koster	菊目	菊科		食用、藥用
大花咸豐草	大白花鬼針	*Bidens pilosa* L. *var. radiata* Sch. Bip.	菊目	菊目		藥用
鵝仔草	山萵苣	*Pterocypsela indica* (L.) C. Shih	菊目	菊目		食用、藥用
昭和草	神仙菜	*Crassocephalum crepidioides* (Benth.) S. Moore	菊目	菊目		食用、藥用
地膽草	毛蓮菜	*Elephantopus mollis* Kunth	菊目	菊目		食用、藥用
泥胡菜	野苦麻	*Hemistepta lyrata* (Bunge) Bunge	菊目	菊目		食用、藥用
雷公根	蚶殼仔草	*Centella asiatica* (L.) Urb.	繖形目	繖形花科		藥用
天胡荽	遍地錦	*Hydrocotyle sibthorpioides* Lam.	繖形花目	繖形花科		食用、藥用
小葉冷水麻	透明草	*Pilea microphylla* (L.) Liebm.	蕁麻目	蕁麻科		藥用
雀榕	山榕	*Ficus superba* (Miq.) Miq. var. *japonica* Miq.	蕁麻目	桑科		藥用
豬母乳	水同木	*Ficus fistulosa* Reinw. ex Blume	蕁麻目	桑科		藥用
構樹	鹿仔樹	*Broussonetia papyrifera* (L.) L. Her. ex Vent.	蕁麻目	桑科		藥用、造紙
白匏子	白葉仔	*Mallotus paniculatus* (Lam.) Mull. Arg.	大戟目	大戟科		藥用
野桐	赤芽柏	*Mallotus japonicus* (Thunb.) Muell. -Arg.	大戟目	大戟科		食用、藥用
五節芒	菅草	*Miscanthus floridulus* (Labill.) Warb. ex Schum. & Laut.	禾草目	禾本科		食用、藥用
野薑花	薑蘭	*Hedychium coronarium* Koenig	薑目	薑科		觀賞、食用
馬齒莧	豬母乳	*Portulaca oleracea* L.	馬齒莧目	馬齒莧科		食用、藥用
紫花酢醬草	大本鹽酸草	*Oxalis corymbosa* DC.	牻牛兒苗目	酢醬草科		食用、藥用
鵝兒腸	雞腸草	*Stellaria aquatica* (L.) Scop.	石竹目	石竹科		藥用
姑婆芋	山芋	*Alocasia odora* (Lodd.) Spach	天南星目	天南星科		藥用
大葉楠	楠仔	*Machilus japonica* Siebold & Zucc. var. *kusanoi* (Hayata) J. C. Liao	樟目	樟科	台灣特有種	建材、藥用
九芎	猴不爬	*Lagerstroemia subcostata* Koehne	千屈菜目	千屈菜科		藥用、薪材

中高海拔山區常見的植物

中文	俗名	學名	目	科	特有性	用途
台灣二葉松		*Pinus taiwanensis* Hayata	松柏目	松科		藥用、建材
台灣杉	台灣爺	*Taiwania cryptomerioides* Hayata	松柏目	杉科	台灣特有種	建材、造紙
台灣冷杉		*Abies kawakamii* (Hayata) Ito	松柏目	杉科	台灣特有種	
台灣扁柏	厚殼	*Chamaecyparis obtusa* Siebold & Zucc. var. *formosana* (Hayatya) Rehder	松柏目	柏科	台灣特有種	建材、藥用
紅檜	松羅	*Chamaecyparis formosensis* Matsum.	松柏目	柏科	台灣特有種	建材、藥用
台灣肖楠	黃肉仔	*Calocedrus macrolepis* Kurz var. *formosana* (Florin) W. C. Cheng & L. K. Fu	松柏目	柏科	台灣特有種	建材、家具
青楓	中原掌葉楓	*Acer serrulatum* Hayata	無患子目	槭樹科	台灣特有種	
台灣紅榨槭		*Acer morrisonense* Hayata	無患子目	槭樹科	台灣特有種	
台灣赤楊	水柯仔	*Alnus formosana* (Burkill ex Forbes & Hemsl.) Makino	山毛櫸目	樺木科		造紙、藥用
大葉石櫟	大葉杜仔	*Pasania kawakamii* (Hayata) Schottky	山毛櫸目	殼斗科	台灣特有種	
玉山杜鵑	森氏杜鵑	*Rhododendron pseudochrysanthum* Hayata	杜鵑花目	杜鵑花科	台灣特有種	
台灣馬醉木		*Pieris taiwanensis* Hayata	杜鵑花目	杜鵑花科		藥用
台灣瘤足蕨		*Plagiogyria formosana* Makai	蕨目	瘤足蕨科	台灣特有種	
玉山箭竹	高山箭竹	*Yushania niitakayamensis* (Hayata) Keng f.	禾草目	禾本科		食用
通脫木	通草	*Tetrapanax papyriferus* (Hook.) K. Koch	繖形花目	五加科		藥用、美勞

海邊常見的植物

中文	俗名	學名	目	科	特有性	用途
水筆仔	茄藤樹	*Kandelia candel* (L.) Druce	山茱萸目	紅樹科		防風定沙
紅海欖	五梨跤	*Rhizophora stylosa* Griff.	山茱萸目	紅樹科		防風定沙
林投	露兜樹	*Pandanus odoratissimus* L. f.	露兜樹目	露兜樹科		防風定沙、藥用
馬鞍藤	厚藤	*Ipomoea pes-caprae* (L.) R. Br. subsp. *brasiliensis* (L.) Ooststst.	花蔥目	旋花科		防風定沙、藥用
濱刺麥	貓鼠刺	*Spinifex littoreus* (Burm. f.) Merr.	禾草目	禾本科		防風定沙
欖李		*Lumnitzera racemosa* Willd.	桃金孃目	使君子科		固土
苦林盤	苦藍盤	*Clerodendrum inerme* (L.) Gaertn.	唇形目	馬鞭草科		防風
海茄苳	海茄藤	*Avicennia marina* (Forssk.) Vierh.	唇形目	馬鞭草科		防風定沙、藥用

索 引

國家圖書館出版品預行編目(CIP)資料

冒險圖鑑 ： 勇闖野外的999招探險求生技能 ／
里內 藍文 ； 松岡達英繪 ； 張傑雄譯. — 二版. — 新北
市 ： 遠足文化. 2018.07

譯自 ： 冒險圖鑑 ： 野外で生活するために
ISBN 978-957-8630-36-9(平裝)
1.野外活動 2.野外求生
992.78
107006340

冒險圖鑑

勇闖野外的

999 招探險求生技能

作者｜里內 藍　　繪者｜松岡達英　　譯者｜張傑雄　　編輯出版｜遠足文化　　執行長｜陳蕙慧

行銷總監｜李逸文　　編輯顧問｜呂學正、傅新書　　執行編輯｜林復　　責編｜王凱林　　美術

編輯｜林敏煌　　封面設計｜謝捲子　　發行｜遠足文化事業股份有限公司(讀書共和國出版集團)

地址｜231新北市新店區民權路108-2號9樓　　電話｜(02)22181417　　傳真｜(02)22188057

電郵｜service@bookrep.com.tw　　郵撥帳號｜19504465　　客服專線｜0800221029

網址｜http://www.bookrep.com.tw　　法律顧問｜華洋法律事務所 蘇文生律師

印製｜成陽印刷股份有限公司　　電話｜(02)22651491

二版一刷　2018年7月
二版八刷　2023年11月
Printed in Taiwan

*特別聲明：有關本書中的言論內容，不代表本公司/出版集團之立場與意見，文責由作者自行承擔

OUTDOORMANSHIP ILLUSTRATED

Text © Ai Satouchi 1985

Illustrations © Tatsuhide Matsuoka 1985

Originally published by Fukuinkan Shoten Publishers, Inc., Tokyo, Japan, in 1985

under the title of Bouken Zukan(OUTDOORMANSHIP ILLUSTRATED)

The Complex Chinese language rights arranged with Fukuinkan Shoten Publishers, Inc., Tokyo.

All rights reserved.

了解自己的尺寸吧

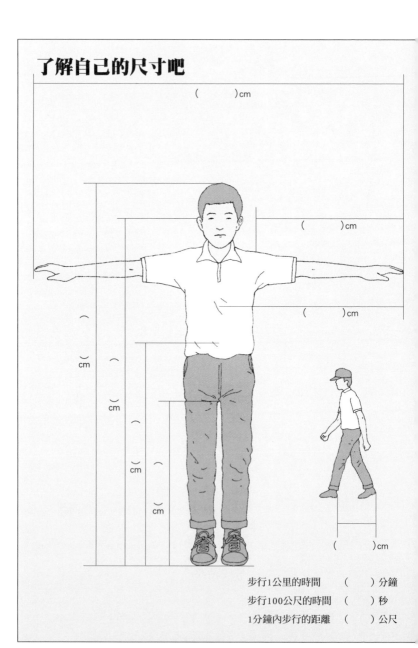

()cm

()cm

()cm

〜cm

〜cm

〜cm

〜cm

〜cm

〜cm

()cm

步行1公里的時間　　（　　）分鐘

步行100公尺的時間　（　　）秒

1分鐘內步行的距離　（　　）公尺

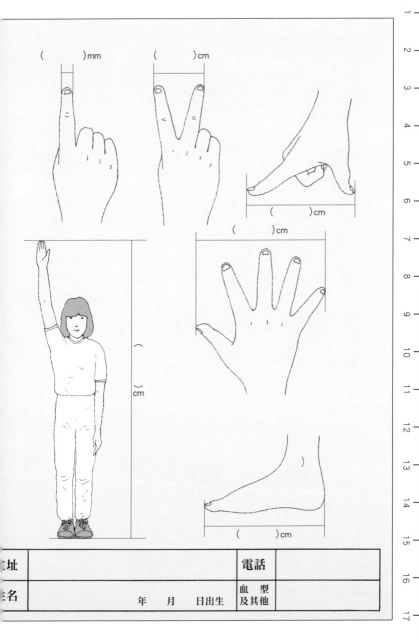

(　　　)mm

(　　　)cm

(　　　)cm

(　　　)cm

(　　　)cm

(　　　)cm

址		電話	
名	年　　月　　日出生	血　型 及其他	